江苏高校哲学社会科学重点建设基地
吴文化传承与创新研究中心项目成果(编号:2018ZDJD-B018)

——苏州评弹口述历史

潘 讯 著

苏州大学出版社

图书在版编目(CIP)数据

弦索烟云：苏州评弹口述历史 / 潘讯著. —苏州：苏州大学出版社, 2020.11
 ISBN 978-7-5672-3026-2

Ⅰ.①弦… Ⅱ.①潘… Ⅲ.①苏州弹词—曲艺史—史料 Ⅳ.①J826.1

中国版本图书馆 CIP 数据核字(2019)第 289328 号

书　　名：	弦索烟云：苏州评弹口述历史 Xiansuo Yanyun：Suzhou Pingtan Koushu Lishi
著　　者：	潘　讯
封面题字：	顾　浩
责任编辑：	周建国
助理编辑：	成　恳
装帧设计：	吴　钰
出版发行：	苏州大学出版社(Soochow University Press)
社　　址：	苏州市十梓街1号　邮编：215006
印　　装：	宜兴市盛世文化印刷有限公司
网　　址：	www.sudapress.com
邮　　箱：	sdcbs@suda.edu.cn
邮购热线：	0512-67480030
销售热线：	0512-67481020
开　　本：	700 mm×1 000 mm　1/16　印张：13.25　字数：236千
版　　次：	2020年11月第1版
印　　次：	2020年11月第1次印刷
书　　号：	ISBN 978-7-5672-3026-2
定　　价：	55.00元

凡购本社图书发现印装错误，请与本社联系调换。服务热线：0512-67481020

序

朱栋霖

与苏州评弹自身一样,进入新时代,面临新挑战,评弹研究要上新台阶。

苏州评弹家底深厚,曾有不下 150 部长篇书目,著名的长篇评话、弹词二三十部,自清代以来传承有序。经历代艺术家保护,周良老先生主持,已经整理与出版了 32 部长篇作品,有的还有录音。长篇书目是苏州评弹传承与存在的命脉。我曾多次说,以我数十年文学、戏剧研究的经验看,"苏州评弹的文学性和文学价值,应该用'杰出'两个字来评价,而不仅仅是通常所说的'优秀''出色'。这一点,至今尚未被人们充分认识","每一部长篇弹词、评话,都是一部优秀的长篇小说,它在长篇的情节结构、悬念设置、戏剧性提炼、人物塑造、心理刻画、对话艺术、语言叙述等方面的文学成就,毫不逊色于古今中外那些著名的长篇小说"。《珍珠塔》唱词的文学特色、悬念设置,《三笑》的长篇幽默、喜剧人物塑造,《玉蜻蜓》的"包药包"长篇结构、世态风俗细节与心理刻画,《杨乃武》的波澜迭起,《西厢记》《武松》改编文学经典的经验,《包公》《七侠五义》的评话语言艺术……都值得深入探究。一部长篇书目能连续数月吸引听众,正是说书人绝妙的情节结构、人物塑造与语言艺术的魅力。现今共识,苏州评弹的生命在长篇。但长篇怎么说?

新长篇如何创作？如何从传统汲取经验？要思考一下如何表现新时代、面对新观众。

评弹是说唱艺术，用现今的理念来说，是"非物质文化遗产"，是口传心授，活态的艺术。每一部长篇书目在一二百年的传承中都经由一代代艺人不断加工、修改、丰富、提升。王子和、周玉泉、蒋月泉三代《玉蜻蜓》的说法都有丰富和发展，杨振雄《西厢记》的演出录像比文字版减缩不少，李仲康版《杨乃武》与严雪亭版有不同，邢双档的某些关节又比前两版更丰富细腻，连《珍珠塔》也有"野珠塔"。周老主编《评弹艺术》曾经组织了蒋月泉、张鉴庭等老艺术家的经验谈、访谈录、个人口述史，后来又编辑出版了《艺海聚珍》《书坛口述历史》，终于留下了老一辈艺术家的演出经验资料。现在这些老艺术家大多谢世，是否评弹口述史就无法继续？师徒代代传承，都有继承有发展。其实现在已经退出书坛的老一代艺术家大多身体健康，其中有的记忆力强，往事历历如数，他们的师傅当年如何说书？如何排书？如何提高？如何教导学生？如何经历书坛风云嬗变？书坛艺术如何竞争？他们既有经验又有阅历，还有热情，为这一代艺术家、演员做评弹口述史——艺术访谈、书坛往事、名家追忆，是当务之急。陈希安、赵开生、江文兰、杨乃珍、王鹰、薛君亚等都熟知书坛，从王鹰的评弹人生与艺术经验中还可以记录到徐云志弹唱《三笑》的艺术生涯与经验，从薛君亚的评弹人生与艺术经验中可以记录到周玉泉弹唱《玉蜻蜓》《文武香球》的艺术生涯与经验，从金丽生的评弹人生与艺术经验中可以记录到李仲康弹唱《杨乃武》的艺术生涯与经验，诸如江文兰、秦建国、蒋文之于蒋月泉，薛惠君之于薛筱卿，余红仙之于朱雪琴，沈伟辰、孙淑英之于杨振雄、杨振言，黄嘉明之于张鉴庭、张鉴国，张如君、刘韵若之于刘天韵，胡国梁之于严雪亭，范林元之于孙珏亭、华士亭，汪正华之于金声伯，还有诸位评话艺术家唐耿良、吴子安、顾宏伯、张鸿声、吴君玉等名家本人的艺术记录，及其传人弟子的访谈记录，都应该着手规划，开展研究。

我为此事请教评弹艺术家金丽生，他一口气报出90位年龄在60岁以上的、身体健康的、有一定知名度的苏浙沪演员。这个庞大的阵容，是评弹最丰富的资源库，我们必须敬重、维护。苏州电视台曾经为几位评弹艺术家做

了口述访谈节目,不过那仅是其中极小的一部分。做好这些老演员群体的访谈与口述记录,当然是一项工作量大、涉及面广、有极大价值的工程。苏州应该扎实规划立项。我也建议评弹学校将学习和观看老演员的访谈与口述记录列为学员的必修课程。为胜任未来的艺术工作,新学生应该向前辈艺术家学习,一个个做好口述访谈与记录。

　　40年来,艺人们为因应时代与听众,不断推出了新长篇,《九龙口》《筱丹桂》《秦宫月》《康熙》《伍子胥》等也拥有听众。这也是评弹艺术的贡献,其中必有价值与闪光之处。但大多作品随说随丢,受众不再关注。我希望有关方面,先组织一次全面调查:近40年来艺术家们究竟创作了多少新书?然后从中遴选出若干部优秀作品,挑选其中的折子书来组织几台展演与出版,对于编演新书不啻是有益的借鉴。

　　评弹唱腔、流派唱腔,当然是苏州评弹的华彩,其成就与影响都很大,一系列评弹唱腔CD是最好的资源保存,但对此的研究最欠缺。继上海音乐学院连波教授之后,现在中国音乐学院、苏州大学音乐学院等有个别高校学者开始介入,我们期待来者。

　　过往40年,苏州评弹界一直在挖掘与保存传统书目、历史资料。新时代,评弹研究要上新台阶,就应深入研究与挖掘评弹的文化和美学内涵,将评弹研究与评弹创作、演出相结合,研究苏州评弹在新时代的生存、发展。现在传统文化与非物质文化遗产受到国家重视,政府采取了许多保护措施。昆曲苏剧评弹这些非遗艺术,不能仅仅满足于一味地演——书场里有人说,社区书场有老人在听,还要探讨:说什么?怎样说?传统书目究竟有何价值?如何将传统书目搬上今日书坛?老戏新演、老书新说,如何创新?新作品如何产生?当下上演与获奖的新作品,为何演了几次就停摆了?评价有何美学标准与文化标准?传统艺术演现代题材,套用"文革"中和"文革"前的做法,这是否能相配于新时代?评弹进入新时代,如何争取年轻的新一代观众?过去几十年,昆曲观众曾经凋零,20世纪90年代昆曲演出,台下都是白发人,现在昆曲剧场内基本都是年轻人。这仅是近10年来的变化。通常的说法是,迅速发展的现代化社会令年轻人都去追逐现代流行艺术,阳春白雪的昆曲却赢得了青年群体的

追捧。为何雅俗共赏的评弹却只能守住一批白发听众？我希望苏州有关部门会同艺术家与学者，重视对评弹与昆曲、苏剧等传统艺术的研究，制定措施与规划项目，保证经费，切实推动苏州评弹艺术的学术研究登上新台阶。

没有扎实有效的学术研究，就没有评弹艺术的创新与发展。

近20年来，我把研究关注点移向昆曲评弹与苏州文化。这是我自少年开始数十年熟悉的文化，自身有相当深厚的文化艺术价值。但我国的学术研究历来关注宏观，研究的是"中国"，苏州仅是地级市，苏州之外的学者看不上，本地学者也觉得气短，苏州文艺研究在全国排不上号。我一再呼吁应有较多的青年学者、研究生参与对评弹艺术的研究，但因为他们大多不是苏州人，听不懂苏州话，一直被"圈"在校园或办公楼里，不了解评弹艺术的具体情况，所以应声寂寥。

2005年潘讯到苏州大学攻读硕士研究生，他本是安徽人，却向我提出要研究苏州评弹。我当然欣然鼓励。潘讯以长篇弹词《杨乃武》为研究对象完成硕士论文，得到了弹词名家金丽生、邢晏芝、邢晏春的支持。毕业后，他在苏州市级机关工作，利用业余时间继续对评弹艺术进行研究，由对评弹书目进行艺术分析，拓展到整理评弹名家口述史，深入评弹理论研究。他所做的研究工作，正是我一再呼吁的。潘讯在这方面的努力已经初见成效，成功跨出了新的一步。

我认为，《弦索烟云》的意义不仅在于青年潘讯出版了一本书，更在于它将引导更多青年人进入这一行列。给苏州评弹研究注入新鲜的血液，苏州评弹才会获得新的生机。

目 录

在路上——对苏州评弹历史及艺术特征的探索 …………………………… 1

艰难前行——续谈苏州评弹的研究 ………………………………………… 23

寄希望于来者——三谈苏州评弹的研究 …………………………………… 39

周良谈改革开放40年的苏州评弹 …………………………………………… 49

金声玉振——金丽生访谈录(上) …………………………………………… 58

金声玉振——金丽生访谈录(下) …………………………………………… 67

金丽生谈《杨乃武》 …………………………………………………………… 89

弦索长春——邢晏春访谈录 ………………………………………………… 102

邢晏春谈《杨乃武》 …………………………………………………………… 119

书坛芝韵——邢晏芝访谈录 ………………………………………………… 134

功深熔琢——薛君亚访谈录 ………………………………………………… 148

鹰击长空——王鹰访谈录 …………………………………………………… 159

义胆侠风——杨玉麟访谈录 ………………………………………………… 170

附录：

关于"苏州评弹口述史(百年)"的构想 …………………………………… 179

访谈评弹艺术家的一些体会 ………………………………………………… 189

评弹口述历史的转型与超越 …………………………………… 194

一位新苏州人的评弹缘 ……………………………………… 198

后记 ………………………………………………………… 203

在 路 上

——对苏州评弹历史及艺术特征的探索

口述人：周　良*
时　间：2011年6月25日、7月2日、7月23日
地　点：苏州市三香花园周寓

潘讯　周老，您好。您是苏州评弹研究界的前辈，我是通过阅读您的著作而走上评弹研究之路的。我将您的评弹研究分作三个阶段：第一阶段，是评弹史料的收集、整理，时间跨度在20世纪60年代到80年代，代表性研究成果是出版了《苏州评弹旧闻钞》一书，这部书在出版之前就得到了赵景深等老一辈学人的好评。第二阶段，是对评弹艺术本体的深入探讨和对评弹传统书目的系列研究，从20世纪80年代到90年代，代表性著作是

周　良

《苏州评弹艺术初探》，后来又在此基础上修订扩充为《苏州评弹艺术论》，以及《论苏州评弹书目》等。前者是评弹艺术研究的奠基之作，您从廓清称谓着手，为苏州评弹正本清源、疏通脉络，还首创了不少概念，如"拟弹词"等，为大家所认同、沿用。后者对评弹经典书目进行了介绍和研究。这些都是拓荒的

* 周良（1926— ），原名濮良汉，江苏海门人，著名评弹理论家。早年就读于上海大夏大学，后赴苏北解放区参加革命。1949年随军南下，先后在中国新民主主义青年团苏州市委、中共苏州市委办公室工作。1957年后曾任苏州市文化局局长、苏州市文联主席、江苏省曲艺家协会主席、苏浙沪评弹工作领导小组副组长等职。代表作有《苏州评弹旧闻钞》《评弹史话》《苏州评弹艺术初探》《论苏州评弹书目》《苏州评话弹词史》《苏州评弹艺术论》《伴评弹而行》等，还主编了《苏州评弹书目选》《苏州评弹书目库》等，长期主持《评弹艺术》编务，2006年获第四届中国曲艺牡丹奖"终身成就奖"。

工作。第三阶段,那是进入21世纪以来,您又步入了一个更高的研究层次,即撰述评弹通史。当然此前您已经做了大量基础性的工作,部分初稿已经披露过了,代表作应该是《苏州评话弹词史》了。为一种地方曲艺撰写专门史,这在国内外业界是不多见的。这三个阶段应该是一个不断递进与深化的过程,您的著作也构筑了一个相当完整的评弹研究体系。

周良 很感谢您。我写的东西,主要的你都看过了,而且做了若干的概括。从结果看,我的研究分了几个部分。但不是事先计划的,而且几个部分是交叉进展、互相推动的。其中也有不少偶然性因素。工作需要是一个重要的原因,这推动了研究工作。比如,对传统书目的了解和研究,完全是工作需要。我开始接触评弹的时候,到书场去听书,评话我能听懂一些,因为评话来自章回小说,许多章回小说我以前是看过的,如《三国演义》《水浒传》《隋唐演义》等都看过。弹词的故事不知道、不熟悉,去听一回、两回,我听不懂。听不懂怎么工作?我只好去问老艺人,看一点史料,再看一点弹词小说。

潘讯 渐渐就开始研究了?

周良 1958年"大跃进"时期,研究工作也要"放卫星"。当时,我们几个人开过两次会,要写《苏州评弹史》,写了一个提纲。但是,大家都没有动手,最终没有写成。

潘讯 修史是一个需要沉淀、积累的过程,"大跃进"时期显然不具备这种条件。

周良 是的。我们集体创作的《苏州评弹史稿》完成于2002年,离"放卫星"已经40多年了。但是,这件事促使我去留意评弹的历史,苏州曲联资料组曾收集了一部分书面资料,我在看书的时候遇到评弹的资料也摘录起来。这段时期从20世纪60年代中期到70年代中期,大概10年。这些资料就成为《苏州评弹旧闻钞》的最初稿本。

潘讯 《苏州评弹旧闻钞》是您出版的第一部评弹专著,以丰富的史料和精要的按语深受学术界赞誉。比如,赵景深先生在序言中,将您的著作和鲁迅的《小说旧闻钞》一书相提并论,并认为您的著作是迄今为止,"编著苏州评弹史料的一部最好的书"。朱栋霖教授也说,《苏州评弹旧闻钞》在评弹学界"最厚重、最具学术价值"。

周良 在积累资料的过程中,我对苏州评弹形成的历史也有了一些想法。当时有两种说法,一种是外部的,讲评弹的历史,上溯汉唐,从变文开始。另一种是行内的,都说从王周士开始。一开始我就想破后一个成说。我认为,这种

说法是不合理的。艺术品种哪有由一个人来完成创造的？个人一开始就有如此成就？不可能。而且王周士是弹词艺人，怎么又创造了"评话"？但是，我也拿不出具体的历史资料。20世纪70年代末，我还写了《苏州评弹史话》一文，后来发表在《评弹艺术》上。

到了20世纪70年代末，在评弹界揭批"四人帮"的过程中，为了阐释陈云同志提出的"评弹要像评弹"，就涉及对评弹艺术特征的研究，后来就写了你提到的《苏州评弹艺术初探》，并引出了讨论。讨论的时间不短，但参与的人不多，进展不大。反映了评弹研究队伍小、理论水平不高的状况，特别是没有研究文艺理论的人参加。涉及理论、概念的问题，难以吸引演员参加。

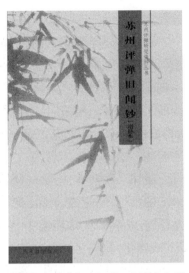

周良代表作《苏州评弹旧闻钞》书影

潘讯 关于评弹艺术特征的讨论，看似概念之争，其实意义重大，因为阐释"评弹要像评弹"的前提就应明确"到底什么是评弹"。

周良 对各个艺术门类的特征，要加强研究，应该深入下去。各种艺术，没有特征，特征不坚持、不稳定，怎么积累提高？保护什么也不明确。"创新"不是变异。这一点在目前尤其要注意。不钻研、不勤奋、不努力、不下苦功，借"创新"以哗众取宠，强取豪夺，这种风气不好。现在又有人说，不要怕"四不像"，不要拘泥于"像不像"。不懂可以理解，但有些对"创新"负责的人，他们不应该信口开河。以前"群众运动"的教训，现在的年轻人，都不知道了。

潘讯 从这个意义上说，"保守"反而是创新，而所谓"创新"恰是一种保守，不利于艺术发展。

周良 对。说"守望家园""坚守阵地""守土有责"，都是强调艺术的稳定性。是不是保守？原来意义上的、非贬义的"保守"，是必要的坚持与传承。没有这个基础，创新会陷入盲目性。"运动"就是一切，没有目的，不是盲目吗？

潘讯 我认为，从非物质文化遗产保护角度来说，对评弹艺术特征的讨论有助于我们把握苏州评弹的原真性。我们保护与传承的应该是原汁原味、正统正宗的苏州评弹，而不是异化的、变味的"苏州评弹"。最近，苏州一批年逾七旬的昆曲继字辈、承字辈老艺人赴京演出，有评论说他们演出的是"非转基因昆曲"。我想借用这句话，今天我们亟待抢救和保护的应该是"非转基因苏

州评弹"。

周良 还是那句老话,"评弹要像评弹",套用这句话,就是"昆曲要像昆曲"。展开说,昆曲要保持昆曲的艺术特色和艺术特征,按昆曲自身固有的艺术规律存在和发展。我认为,王元化讲的"虚拟性、写意性、程式性",可视为昆曲的艺术特征。昆曲向连台本戏学习的"海派"做法,是不可取的。"原真性"和"原汁原味",意思应该是明白的,如果有争议,那就是"原"是否有时空定位的问题。这一点要注意,不然可能有多种多样的"原"。

潘讯 我理解,您始终坚持苏州评弹是"想象艺术",其要点也在于坚守评弹的原真性,坚守陈云提出的"评弹要像评弹"。您的这些精要之谈,在今天日益浮躁、功利的文化环境中,也是一服"清凉剂"。从当前评弹艺术的实践来看,戏剧化、歌唱化倾向也日益明显,表现为"起脚色"的泛滥,对说表的忽略、轻视,评弹被简化为唱曲,等等。总之,苏州评弹在有意无意中被"异化",传播数百年的江南曲艺明珠的原真性在流失、淡化。当然,这其中不乏市场的引导、利益的驱动。但是,作为苏州评弹的艺术家和研究者,有责任坚守评弹艺术的原真性,以原真的、感人的作品服务受众。

周良 关于评弹艺术特征的讨论对我研究苏州评弹是一次有力的推动。不但对评弹、小说、戏曲的异同重新做了概括,还对苏州评弹的叙述语言及其特征展开了分析。我简要地说一说。

苏州评弹和小说的不同:①评弹用口头语言,小说用书面语言。②小说的作者作为叙述者,不和读者见面,以客观叙述为主,少主观叙述。苏州评弹的叙述者为演员,直面听众,与听众对话。③苏州评弹又是表演艺术,其创作和欣赏同步进行,同步完成。苏州评弹和小说的共性是创造艺术形象的方法与被欣赏者所感知的方法相同。口头语言和文字,都是符号,都是思维工具。叙述者的叙事、描写、形容、刻画,借助受众(听众和读者)的生活经历、艺术欣赏经验和想象力,共同创造形象和艺术意境,都是想象艺术,想象不是具象的。

苏州评弹和戏曲的相同点在于两者都是表演艺术。两者的不同点主要为:①评弹演员作为叙述者,演出是讲故事,不是故事中的某一人物。而戏曲演出的演员,装扮成故事中的某一人物,是角色。②评弹以第三人称叙述为主,说书人也会用第一人称出来说话,都用全知视角。这两种语言,戏曲是不用的。而戏曲演出,出现的都是故事中人物的话,都用限知视角。③评弹以顺时序叙述故事为主,辅之以多时空灵活转换的往复叙事。未来先说,过去重谈,既有故事中的现在时,又有说书人的现在时。这在戏曲中都是没有的。

潘讯 以上是您对评弹艺术特征的最新表述了。

周良 可以这么说。在讨论过程中,我还想到,是不是可以从说书的实际出发,因此我就从分析评弹的演出脚本入手,分析说书的语言。正好当时我在编《苏州评弹书目选》一书,在这个过程中,我找了不少例子。"急来抱佛脚",我又读了几本叙述学著作,有关于小说叙述学和戏剧叙述学的。写了一篇有关评弹叙事方式和叙述语言的文章,现已编在《苏州评弹研究六十年》①一书中。

潘讯 在这篇文章中,您所举的例子生动而贴切,没有深厚的积累是提不出的。

周良 用实例来比较说书语言和戏剧语言的不同,特别有说服力。这种明显的不同,我想演员只要用心都能体会到的。这是这次讨论对我的推动,从另一个角度去研究评弹的语言。从这个角度也可以明显看出说书和演戏的不同:①说书人作为叙述者,以本来面目直面听众。而演戏的演员在舞台上化妆为故事中的人物(角色)。②说书人可以用第一人称,以演员身份对听众讲话。演戏时演员往往不用第一人称。③说书人用全知视角叙事,只有"起脚色"用限知视角。演戏的角色语言,都用限知视角叙事。④说书人有自己的"现在时",故事有"现在时",有两个现在时。而演戏,只有一个现在时。因为多时空、多视角、多人称,所以说书的语言显得生动而丰富。

潘讯 叙事学是20世纪西方结构主义文论的核心理论,叙事学创立了一系列概念,并对叙事文本进行技术分析。苏州评弹的叙事独具特色,不仅与戏剧不同,而且与传统小说也迥异其趣。以叙事学视角切入评弹研究,的确有意想不到的收获。

比如,我注意到叙事学理论家普洛普从大量材料出发,在《民间故事的形态》一书中总结出民间故事的31种"母题",并细分为准备阶段、复杂化阶段、转移阶段、斗争阶段、返回阶段、公认阶段。这六个阶段大约构成了一则故事的"起承转合"。进一步深入分析,可以发现,以这些"母题"对照苏州评弹的故事形态,也有不少契合之处,这是中西文化心理结构的相通之处和共性——亦即钱锺书所谓"东海西海,心理攸同"。

但是,包括苏州评弹在内的中国叙事文学还有自己的特点。比如,中国叙事文学独具抒情性。这在弹词文本中体现得最为充分,弹词中的唱段,其实都

① 周良.苏州评弹研究六十年[M].苏州:古吴轩出版社,2009:34-42.

是诗歌体裁,富有浓郁的抒情性。像《庵堂认母》中"世间哪个没娘亲",《英台哭灵》中"在那耳边一片哭声音",《赏中秋》中"七里山塘景物新"等唱段,都是品位极高的抒情诗,情感意境或深沉感人,或痛彻心扉,或清新缠绵。这种体裁和特性在西方叙事文学中是没有的。

又如,西方汉学家浦安迪在《中国叙事学》一书中认为,中国叙事文学特别注意节令的时间处理,在节令中安排人物活动,表现人物性格,塑造人物形象,节令的变化象征人生经验起落的美学意义;而在空间布局上,具有山水画和园林艺术的章法。"注意节令的时间处理",在评弹文本中也很常见。比如《白蛇》中有"端阳"一回书,是个大关子,酒后白素贞现原形,吓坏许仙,书中人物由此关系出现了大转折。《玉蜻蜓》中也有两件事发生在端阳日,一则是"看龙船",此回书情和人物命运发生逆转;一则是"沈方拾钗",由一支小小金钗酿成了一场泼天大祸,书情与人物关系又跌宕开来。在我国传统文化中,端阳被称为"恶日",东汉应劭在《风俗通义》中甚至说"五月五日生子,男害父,女害母",可见这个节令被赋予邪毒之气。据说,宋徽宗赵佶就因为是五月初五生的,故从小被寄养在宫外。联系上述几个例子,"端阳"这个节令是不是也负有某种暗指或隐喻?至于"山水画和园林艺术的章法",苏州园林是中国古典园林的巅峰之作,在评弹叙事结构中,借鉴园林建构技巧的例子比比皆是,前人论述已有涉及。

周良 你举的几个例子很有意思,说明你听过书,看过脚本。由此我再强调一下从实际出发去研究评弹的重要性。研究评弹,要听书,要看脚本,要重视搜集史料,向听众调查,向演员、老艺人学习。重视资料,重视记录老艺人的回忆录、口述历史,记录总结他们的艺术经验。所以,研究工作也是群众性的工作,要经过很多人的努力,才能取得成绩。苏州市曲联艺术组开始编写的"评弹传统书目流传概要"这份资料,就是很多人努力的结果,对研究评弹的书目、历史、书目史、艺人史都起了很好的作用。很多参加提供资料的人,都没有留下名字。再如《评弹艺术》,分开来一本一本地看,理论水平很高的、出类拔萃的文章似乎不多,但40多本汇集起来,就成了一个"宝库"。这也是众人努力的结果。

潘讯 我记得2009年,在《评弹艺术》创刊第40集的时候,您曾经约我写了一篇文章,现在两年过去了,《评弹艺术》已经出至第44集,一路跋涉,难能可贵。记得我在那篇纪念文中说,在《评弹艺术》刊载的文章中最富神采、最有价值的当属评弹艺术家口述或撰写的谈艺录,它们是最鲜活的评弹史料,最凝

练的艺术精华。

从2008年开始,我陆续访问了一些评弹老艺术家,如薛君亚、薛小飞、王鹰、杨玉麟、金丽生、邢晏芝、邢晏春等,形成了近15万字的访谈录,有些已经陆续发表了。我做这些工作,不能不说是受到您主编的《书坛口述历史》《艺海聚珍》等书的启发。

周良 《艺海聚珍》这本书出版的时候,吴文科同志写过书评,题目是《聆听大师》,就是要听听大师们是怎么说的。这个意思很好。研究评弹应该不时地向大师们请教。比如,说书是以说长篇为主,说书不是演戏,研究这些问题,我都向他们请教。所以,写老艺人的回忆录、口述历史、访谈,是我们做研究工作的必要步骤,调查研究、从实际出发,是重要的研究工作。

周良主编的《书坛口述历史》书影

潘讯 评弹作为非物质文化遗产,其特征之一便是口传心授,活态传承。艺术精华存储在老艺人的"心"里、"身"上。这些"活儿"能一代代传承下去当然最好,来不及传承的也要抓紧记录下来,留待来者。比如,在潘伯英的回忆录中,提到前辈老艺人何云飞说"武十回"中有潘金莲"七举七放"的细节。潘金莲在毒死武大前,七次举碗进毒又七次放下。第八次举碗时,王婆又在房门口逼她,她这才决定下毒手。① 这段心理描写很了不起,对潘金莲这个人物没有做简单化的处理。尤其是出自前辈艺人口中,更显得可贵。这种说法恐怕已经失传,也不见于其他艺术形式中。幸有潘老的回忆,留下了一笔。

《书坛口述历史》中还留下了一些珍贵的评弹发展史料,比如,老艺人曹汉昌回忆幼年听李金祥说书,李的神态如何呢?"一只脚踏在桌子的横档上,一脚跷起,双手抱腿而说。很少手面和动作。"② 这段回忆就为我们还原了20世纪初评弹演出的大致情景,还可见今天的评弹表演艺术有了多少发展。

评弹艺人走官塘,跑码头,见多识广,他们的口述还具有丰富的史学价值,有助于我们深入了解不同时代的江南社会。薛君亚老师在访谈中,向我回忆

① 江浙沪评弹工作领导小组办公室.书坛口述历史[M].苏州:古吴轩出版社,2006:47.
② 江浙沪评弹工作领导小组办公室.书坛口述历史[M].苏州:古吴轩出版社,2006:82.

起20世纪50年代在江阴一带小码头演出的情景,恍然在目,历历如绘。我想,研究社会史的人读了这段材料,一定会感到津津有味。我访问杨玉麟老师时,他谈起20世纪40年代前后苏州书场的发展情况,由临顿路延伸到阊门外,又将我带入了一个花甲之前的苏州城。

下面,再请您讲讲评弹史的写作。

周良 在20世纪70年代末,我曾经写过《苏州评弹史话》一书,主要是资料汇集和分析。后来,写过一本《苏州评弹史稿》,同样以史料汇集、分析、归纳为主。这本书是集体创作,经过讨论,认识上大体一致的,就写在书上了,没有展开。

展开我个人的思考、讲经验教训比较多的,是《苏州评话弹词史》这本书。写历史,需要较多的积累,所以时间滞后了一点儿。写历史,还要有镜鉴作用,要"通古今之变",这就不能避开中华人民共和国成立后的评弹历史。要逐渐认识"左"的思想对文艺的危害,就要研究总结那段时期评弹工作中的经验教训。而且对于保护评弹而言,总结经验也很重要。苏州评弹的衰落,有客观原因,也有主观原因,包括要总结几十年来工作上的缺点和错误。而实事求是地总结这段历史,很不容易。

潘讯 2009年庆祝中华人民共和国成立60周年前夕,您主编了《苏州评弹研究六十年》一书,对1949年以来的评弹研究做了整体回顾。作为60年历程的亲历人和主事者,您写了一篇长文,我读过之后,发现您的侧重点还是在于对中华人民共和国成立以后评弹研究的反思和经验总结。

周良 我们总结评弹工作中的经验教训,早在20世纪70年代末就开始了。比较集中的一次,是由苏州市评弹研究室以"卅年来评弹工作"为主题,召开了一系列的座谈会,有上百人次参加总结与讨论,大家也有不同的认识。当时就有人提出,1949年后的评弹没有成绩,认为评弹没有发展和提高,没有出新的响档、新的流派。

潘讯 现在仍有不少人持这种看法。

周良 我的看法是,中华人民共和国成立后的评弹工作,有成绩,也有失误;艺术上有发展,也有提高。比如说,20世纪60年代前后,曾经出现过一个很兴旺的时期。经过学习,评弹演员的思想艺术水平普遍提高。新社会带给他们崇高使命和平等地位,他们树立了艺术为人民服务的责任感。很多艺人拥有翻身感,他们有报答新社会的热情。传统书经过整理,思想性得到提高,语言变得更纯净,艺术性也有提升。虽然不多,但也有过新的响档、新的流派、

新的唱腔。

潘讯 侯调、丽调、王月香调、薛小飞调等流派都是在20世纪50年代以后诞生或成熟的。

周良 那段时期,我们还创编了大批新的长篇书目。有反映近现代生活的新长篇,扩展了评弹反映社会生活的面,反映了新的生活、新的人物、新的思想。其中有一批比较优秀的书目,如《林海雪原》《红色的种子》等,如果不是"文革"中长期停演,有可能保留下来,成为"新经典"。演员的音乐水平也得到了提高,特别是青年人都识谱,懂乐理,唱弹词的水平得到普遍提高。

潘讯 对中华人民共和国成立后的评弹发展应该做实事求是的、历史的分析,在反思失误的同时,对成绩也应该有充分的评估。

周良 回顾历史,前事不忘,后事之师。总结经验,目的是改进工作。条件虽然不同,表现也有所不同,但过去工作中存在的问题,有的今天仍然存在,有的还有发展。中华人民共和国成立后评弹工作中存在的问题,在《苏州评话弹词史》一书中,我已经讲了不少。联系当前,我扼要说几点:①中华人民共和国成立初期的"斩尾巴",1964年停说传统书,忽视传统书、传统艺术的继承,忽视传统艺术形式和特色的继承。对传统书目淘汰、剔除过快、过多,传统艺术流失。②新书目的创编脱离传统基础。"为政治服务"的急功近利,搞了大量的短小作品,大多不能在书场演出,不能保留。开展群众性的创作运动,但往往忽视书场演出的长篇书目建设。现在,"为政治服务"的口号没有了,但某些时候仍然有类似的风气,把文艺的作用理解得很狭隘。③分配上的平均主义,阻塞了竞争机制,束缚了演员的积极性和艺术创造力。吃大锅饭,把人养懒、养穷。如工资制大大影响了评话演员的收入水平,过去一档的收入是一人拿的,有的响档艺人只要演出二、三个月,其收入就抵得上他一年的工资了。④艺术创造中的行政干预多,缺乏艺术民主,这就束缚了艺术创造力。

几百年来,苏州评弹生存、发展在书场之中,千千万万的听众哺育着评弹艺术,成为苏州评弹的"衣食父母"。而在中华人民共和国成立后的评弹工作中,总是有一种趋向,眼睛不是向着群众,工作的努力目标不是首先且主要地为书场群众服务,不是演出群众喜欢的传统书目和保留书目,不是去努力搞好长篇书目建设,而是脱离传统,脱离群众,这是艺术上的致命伤。这种现象现在仍没有发生多少改变。

潘讯 中华人民共和国成立后文艺受政治干扰太多,评弹自然也不能免。我在《评弹书简》中看到几封潘伯英老艺人写给您的信,谈长篇《孟丽君》的改

编,他非常细心地向您请教具体的创作问题。我想冒昧地提一个问题,作为一名成熟的艺术家——而且潘伯英是评弹艺人中积极要求进步、主动向党靠拢的艺术家——为什么这时又表现得如此不自信?可以说,那段时期,评弹就是在党的领导下接受改造,为新中国服务的。您曾经对我谈到,1949年后苏沪两地文艺界对《玉蜻蜓》等传统书目的不同处理和修改,回过头来看,其正反两方面经验都很清楚了。我想了解的是,在这个过程中,老艺人的态度到底如何?观众的态度又如何?有没有"口无所臧否,而心有所褒贬"的情况呢?

周良 当时演员、文艺工作者,包括我们干部的认识,现在回过头来用历史性的眼光分析,可以说,很多人是接受、拥护,努力去实现党的任务和方针、政策的。党和政府的要求、政策,很多是正确的。许多艺人相信党,听党的话,意气风发,积极性很高。包括"左"的思想、政策,很多人当时也是接受的,自觉去努力实现。"左"的思想、政策是以革命的名义出现的,响应党的号召就是革命的表现。当时也有人认识到某些做法、说法、要求不对,那是局部的、一时的。比如,有人说"新戏、新书像白开水""四不像"。一些人说的这些话被认为是不正确的意见,甚至是落后的思想,他们必须受教育、受批评。有的批评很粗暴,几乎是"扣帽子"。再比如,那时要求写中篇,就说中篇、长篇是"方向"问题,是为谁服务的问题。艺人不参加评弹团,也说其是"方向"问题,批评他走"单干道路"。这就使群众有顾虑,不敢讲真话了。有人公开不讲,私下发牢骚,若被揭发出来,也会受到批判。

回顾过去,有一点体会比较深,那就是社会主义民主建设的重要性千万不能忽视。文艺是群众的事业,要让群众当家做主,发扬民主,走群众路线,尊重群众的意愿,接受群众的监督。20世纪70年代,我在一份档案中,看到了1957年一位评话演员给文化部写的一封信,他认为评弹"斩尾巴"是不对的,要重视传统书目;评弹演员参与的主要是个体劳动,不应该组成集体。他的这些意见在现在看来是很正确的,但在当时未被重视。1965年,有领导提出了"评弹要以中、短篇为主",当时潘伯英同志提出不同意见,后来他在"文革"中受到了严厉的批判、致命的打击。当时,正确的意见往往得不到重视,甚至受到严厉批判。这里有对艺术规律的认识问题,同时也有体制、管理的问题。我们过去讲内行领导、外行领导,其实都是人的领导,而不重视体制建设。邓小平在第四次文代会上说过,"党对文艺工作的领导,不是发号施令,不是要求文学艺术从属于临时的、具体的、直接的政治任务,而是根据文学艺术的特征和发展规律,帮助文艺工作者获得条件来不断繁荣文学艺术事业","在文艺

创作、文艺批评领域的行政命令必须废止","写什么和怎么写,只能由文艺家在艺术实践中去摸索和逐步求得解决,在这方面,不要横加干涉"。吸取过去的教训,评弹工作如此,整个文艺工作也应该如此。

潘讯 现在有一种看法,说"评弹危机"。

周良 "十七年"工作中间的失误,"左"的思想、政策,在"文革"中被推向极端,评弹受到严重摧残。到20世纪80年代,评弹刚刚有所恢复,即遭遇困难,濒临危险。评弹的衰落,在当时,和所有其他传统艺术一样,有主观上的原因,其中包括我们工作上的失误,使艺术脱离传统、脱离群众、趋向衰落。但是另一方面,也有客观上的原因,对外开放、市场经济,评弹不能适应这样的要求。这种现象,不仅在我国出现了,而且在欧洲早期资本主义兴起阶段,在资本主义统一市场的形成过程中,就有许多民间艺术、传统艺术先后消失。应该说,我们发现尚早,如果抢救及时,还可以保护一部分。

潘讯 每当社会处在急剧变革的前夜,传统文化总是首当其冲。改革开放初期是这样,"文革"中是这样,"五四"时期也是这样。作为传统艺术的苏州评弹的发展也是如此,一波三折。请您再深入谈一谈。

周良 传统书目和传统艺术,几十年中,曾多次受到冲击,是什么原因?而且,不只是苏州评弹,整个曲艺、戏曲以及其他传统艺术,如美术、文学等,都有类似的问题,应该统一研究。特别是今天,有些问题仍然存在。不过,这是一个需要研究文化思想史、艺术史和社会政治史的学者一起来研究的问题。

忽视传统的表现,在评弹方面,我已经讲过几次。在《苏州评话弹词史》中讲过一次。现在再展开讲一些。

比如,思想上表现为绝对化、简单化。封建社会、封建思想、封建人物一概否定,不具体分析。"斩尾巴"就是如此。封建社会有早期、中期、晚期,封建思想在不同的时空、不同的人和事上,表现也不同,意义也不同。在弹词《玉蜻蜓》中有金大娘娘,有沈家三个娘娘,都是娘娘,但差别很大。诬陷沈氏三娘的二娘娘,不能和大娘娘等量齐观,更和金大娘娘不能相比。你不肯定金大娘娘的侠义行为,其实就在客观上肯定了沈家二娘娘的行为,肯定了封建礼教,肯定了沈氏三娘的"三从四德"。这不是很残酷的现象吗?对具体的人和事,要做具体分析。

苏州弹词里有很多私订终身的故事,有人说这太落入俗套。弹词里的这类故事,来自明清才子佳人小说的影响。但比起小说来,弹词具有较多的民间性,渗透了很多下层群众的思想色彩。弹词故事里才子佳人,少了很多吟诗答

对、吟风弄月,少了很多酸腐之气。长期传承的几部男女定情的弹词故事,有不少新意。如弹词《双珠凤》里,佳人做了官去救才子,冲击了男尊女卑的思想。弹词《落金扇》中的才子佳人,实现的是"违旨完婚大团圆"。弹词《描金凤》中的钱笃笤平步青云,从下层走上金殿,成了护国军师,能够左右军国大事,洋洋得意。苏州人称"棉纱线扳倒石牌楼",说明群众想要当家做主。

在封建社会里,封建思想是统治的思想。但只要存在对立的阶级,就会产生与统治思想对立的思想。这就是列宁讲的"两种文化"。苏州评话、弹词,活动在下层,听众以劳动群众为多。所以,会产生一些值得珍视的"异端"思想,具有人民性。

潘讯 评弹是在苏州文化的沃土中发育、生长的,苏州文化雅致、细腻的共性,影响了苏州评弹的艺术特征,比如苏州评弹说表细致,曲词典雅,这在中国曲艺中是独树一帜的。不少评弹传统书目也获得当时文人的青睐,或经过文人染指,表现出不俗的文化品位。但是,并不能因此说评弹代表了文人文化,评弹依然是民间文化、通俗文化。

我举一个例子。杨绛有一篇散文,回忆她的姑母杨荫榆。其中记了这样几行:"她又喜欢听说书,我家没人爱'听书',父亲甚至笑她'低级趣味'。苏州有些人家请一个说书的天天到家里来说书,并招待亲友听书。"[①]杨绛父亲的口气,对"听书"就很不以为然,有点儿瞧不起,说其是"低级趣味"。这是20世纪20年代的事情,杨家在苏州,算是上层知识分子家庭,这种倾向能不能代表当时上流社会对评弹的一般看法?评弹的流传主要在民间,评弹的听众主要是市井百姓。

评弹传统书目中所体现出的伦理道德、处世准则、价值判断等意识形态,大多是民间性的。评弹也表现上层社会,但主要以说书人自己的社会经验和情感体验去描绘、表现。鲁迅不是说过一个农妇的笑话吗?农妇一天清晨醒来,觉得饿,她想,皇后娘娘是怎么享福的呢?一定是一觉醒来就叫:"大姐,拿一个柿饼来吃吃。"去除鲁迅的讽刺因素,这的确也是事实,而且"只能如此"。这是一个农妇的生活经验。

我很喜欢听《珍珠塔》中"薛小飞调"的许多唱段,比如"诉恩情"。这个唱篇中方老太太絮絮叨叨,叮嘱方卿:你是"偶图侥幸把功名就",左一个"恩情不能忘",右一个"恩情不能忘"。知恩图报甚至以德报怨,恐怕还是缘于民间

① 杨绛.将饮茶[M].北京:生活·读书·新知三联书店,2010:115.

的道德感。《三笑》的主角唐伯虎就完全是由民间立场重塑的一个人物。金大娘娘也是如此,她出身诗礼官宦家庭,但身上的市井气息很重,是说书人塑造出来的一个理想人物形象。

周良 这些作品反映了下层群众的情感、心理和愿望。这个话题,涉及道德的继承问题,以前曾经批判过"抽象继承"。但是,要研究传统文化、传统艺术包括苏州评弹的传统书目,总是会涉及这个问题。具体的人,在具体环境、具体条件下的思想观念,是做具体的。对具体的思想,要做具体分析。陈方氏看不起方卿,虽然他是自己的侄子,而且方家有恩于陈家。但现在方卿没有了功名,没有了身价,也没有了家产,这是势利。如今,仍有不少人只认金钱和权势,不认人。奉行拜金主义,翻脸不认人。研究其思想属性,有所不同,但利己主义、重利轻义,是一样的。"知恩图报"的表现,在传统书目中往往和封建意识结合在一起。但对感恩报答的观念,不应一概否定。人民群众在改造统治的观念和道德。

潘讯 我有这样一个基本判断:在浩繁的评弹书目中,一流的作品只有少数几部,多数是平庸之作,这种比例与我国明清以来小说发展相似。真正的杰作,只有少数几部,如《水浒传》《红楼梦》《儒林外史》等。不少评弹脚本显得很浅陋、粗糙,还有的是改头换面的抄袭、模仿。即便是郭沫若所盛赞的《再生缘》,这是"拟弹词"作品了,今天看来,也多有过誉了。

周良 传统书目,可以说,所有的书目,就艺术质量而言,是宝塔形的。好的少,顶尖的更少。能保留下来的是一部分,包括较好的和一般的,保留的时间有长短。新的不断产生,就会产生淘汰现象。保留下来的书目,也要不断加工,丰富提高,常说常新。

潘讯 但我又从另一角度来思考这一现象。简单地说,评弹是表演艺术,文学性有时候并不能成为衡量评弹作品价值高低的第一标准。上次我举了《玄都求雨》的例子,我认为单看这个作品文本,也是品位极高的讽刺文学。但是,评弹传统书目中也有那些文学性不高,但在书坛上常演常新的经典作品。评弹艺诀是"理、味、细、趣、技",其实文学性也是蕴含在这五个字中的。

当然,这五个字在具体的书目或书回中,呈现也是不均衡的,有侧重的。比如,一回书可能以"理"见长,另一回书也可能以"趣"取胜。就像戏曲中,有唱功戏,有做功戏,有生旦对手戏,也有以丑行见彩的戏。比如,昆曲有一个折子戏叫《狗洞》,没有多少情节,唱功身段都不复杂,只是因为戏的主角鲜于佶是一个无行文人,这类角色在昆曲中被称为"二面",而这出戏很好地展示了

"二面"行当的表演要求,所以保留下来了,经久不衰。评弹中也有这种情况。像《问卜》(《玉蜻蜓》)这回书,好就好在塑造了几个小人物,还有他们之间妙趣横生的对话。《一马双驮》(《文武香球》)很难说有什么文学性,但是有趣,能吸引人。《密室相会》(《杨乃武》)的艺术容量就丰富不少,既蕴含了"理"和"味",又展现了"细"和"技",后来又发展出不少"严调"代表性唱段。

周良 但你也应注意,评弹与小说不同,与戏曲也不同。

潘讯 对待传统文化,现在又出现了另一种泛滥化的倾向。在轰轰烈烈的背后是空空洞洞,表面上大张旗鼓,实质上是阉割"文化"、扭曲"文化"、消解"文化"。

周良 认识不到传统书目的价值和意义,一概否定,是简单和粗暴的,这种认识,现在仍有。而一概肯定,全盘接受,也是一种简单化——现在到处都是文化,什么都是文化,文化省、文化市、文化古村落……仿佛文化都是好的,连糟粕也没有,都"优秀"。

潘讯 这就走到另一个极端了。好像总有这么一阵风,一阵风刮过了,又空空如也。

周良 不重视艺术性,不尊重艺术规律,不尊重群众的艺术爱好,也是不重视传统艺术的主要表现。评弹反映的社会生活面很广,比较深入,长期积累的艺术富有魅力,吸引着广泛的受众。而急功近利创新的书目,缺乏艺术性。也不能说重视思想内容,把标语口号当作主题,把政策要求当成"思想性",就是和艺术性是分离的。不能把创新变成提倡短节目,以追求评奖为目的。提倡这种缺少艺术、不能保留、不受听众欢迎的作品,怎么为群众服务呢?

不懂艺术,不热爱艺术,不重视艺术,是做不好工作的。但从事评弹工作,不会一开始就懂艺术,喜欢艺术也不是一朝一夕能做到的。重要的是,从事评弹艺术的人,要有责任心,要尊重群众的爱好,了解群众对艺术的需求,让听众能听到好书、对他们有益的书。把优秀的艺术品展现给听众欣赏,这对从事评弹工作的人而言是一个考验。

潘讯 评弹艺谚有"常说常生,常说常新"的说法。我觉得这八个字中蕴含了相互关联的两重意思。其一,"熟书"要当"生书"说。演员要保持一股创作的激情,不麻痹,不懈怠。其二,"老书"要当"新书"说。要结合当下挖掘传统书目新的意蕴。创作激情是第一位的,只有饱满的创作激情,才能充分调动艺术家的理性思考。只有"常说常生",才能"常说常新"。

我记得,您多次批评当今评弹界流行的那种片面的、狭隘的"创新观"。以

为只有不断创编新书目才是"创新"。其实，如果我们稍微放宽一些眼界，去回复"创新"的本意，就会发现创编新书目仅是"创新"的一种形态，或一个部分，真正的"创新"必须建立在艺术的"再创造"上。现在大谈所谓"创新"甚嚣尘上，与"常说常新"的内涵相去甚远。"常说常新"的对象主要还是传统书目，尤其是传统书目中的经典。不要认为面对传统我们只能亦步亦趋，更不要认为对待传统我们无能为力。传统书目仍然给今天的评弹艺术家留足了"再创造"的空间，这种"空间"至少有两个层面：

第一，对传统脚本的整理、加工、提高。老艺人流传下来的脚本，能够从头至尾在书坛上演出的很少。我们不仅要有所取舍，还要适当整理、加工。过去的老艺人，文化水平普遍不高，留下的本子还很粗糙，后人有责任在前人的基础上逐步提高。这也并不违背"非遗保护"的要求，"非遗"的特性之一就是艺人代际传承，在传承中艺术会发生流变。但是，我们对传统脚本的整理、加工，步子又不宜迈得太大。过去一代代老艺人在实际演出中，对一部书加工整理，都是一点一滴地调整、加工，慢慢积累，还必须经过受众检验，弄不好还得再整理。我们更不能像1949年后某个阶段的"整旧"一样，把传统书目弄得面目全非。前几年，白先勇主创"青春版"《牡丹亭》时，他的编剧原则是"只删不改"，我认为这个尺度就把握得非常好。这也是一种"常说常新"，"青春版"《牡丹亭》已经不同于汤显祖的原著了。我们评弹艺人今天表演《三笑》，与徐云志、王鹰那个时代恐怕也有所不同了。我们是不是也可以对本子进行适当删节，使戏剧性更加突出，人物性格更加饱满？

第二，对传统书目的重新解读、阐释与演绎。同一部书、同一人物，在不同时代，人们对其理解会不尽相同。我还是先举一个昆曲的例子。比如折子戏《活捉》，对阎惜娇这个人物怎么理解？过去的处理都是把她当作一个反面人物，她出卖宋江，宋江是农民起义的领袖啊，而且她还和张三郎勾搭在一起。但是，去年年底，我看师从梁谷音的苏昆青年演员吕佳的这段表演，她就对这个人物寄寓了同情，表现出了阎的真情和悲剧。这种演绎也感染了观众，产生了共鸣。当然，这要求演员去深入研究这个人物，从这个人物身上发掘出与时代精神的契合点。这是一种更高层次的"再创造"。再说到评弹传统书目，比如对金大娘娘这个人物的评价，历来就有不少争论，而且种种评价也常被意识形态左右。这些评论很少能深入这个人物的内心世界，去分析她的性格矛盾。且先不论褒之贬之，在几回关子书中，金大娘娘所表现出来的性格都是很要强，都是"刚"的一面，无所畏惧，一味向前冲。但是，她毕竟是女性，难道就没

有"柔"的一面吗？没有渴望爱的一面吗？最近我在周玉泉演出本中就看到了"金大娘娘游地府"几回书,实在是好书,值得挖掘出来。书中写到正当五更将尽之时,张秀英猛然听见背后一声呼叫,回头一看正是16年来不知生死、朝思暮想的丈夫金贵生,顿时悲不自禁。夫妻泉下相见,回首往事,追悔感泣,惨惨凄凄。张秀英转身拜倒在土地爷面前,苦苦哀求:"去回复老爷,我要在此,不要回阳的了。"她愿意永远沉沦地狱陪伴自己的丈夫。这一幕不禁令人想起《情探》中的敫桂英,面对王魁的负心,入赘相府,桂英含愤忍悲,以死抗争复仇。阎主派小鬼引着敫桂英的魂魄飘飘荡荡前去活捉王魁,可是,就在临到相府门首的一刻,桂英的心里又涌起一丝怜悯,她跪伏在判官爷面前,哀婉陈词,只要王魁人性未泯,"我情愿收回",不再追究。多么富有人情味的鬼魂,两者不是有异曲同工之妙吗？这几回书就展现了几位女性的柔情,虽化为鬼魂犹未磨灭,充满人性美。这种演绎,也很符合现代人的审美判断。

周良 基本赞同你的看法。常说常新,有几种情况。一种是新创编的书,经过听众考验,争取保留下来,需要付出很大的努力。还有一种情况,保留书目、传统书目,在长期流传过程中,适应时代的变化、听众要求的变化,也要不断加工、修改,丰富提高。这种自觉的变异性,是苏州评弹顽强生命力的表现。

潘讯 在《苏州评弹艺术论》一书的结语中,您附了一篇《保护好苏州评弹》的讲话,提出亟待着手的三个具体问题:"第一,抢救传统书目。第二,重视长篇书目和书场艺术的建设。第三,加强理论建设,重视评弹艺术特征和规律的研究。"对此,您身体力行。

在抢救传统书目方面,我知道,早在20世纪90年代您就曾组织专业人员开展了一项跨世纪工程,遴选、出版评弹书目中的精华回目,至2004年陆续出齐了《苏州评弹书目选》共5辑13册。这几年您集中精力做了一件大事——主编"苏州评弹书目库"系列——将苏州评弹传统长篇中公认的经典书目汇集出版,可以看作是"书目选"工作的延续和深入。对于"书目库",吴文科、朱栋霖等学者都给予了很高评价。

吴文科老师认为,您主编的"书目库""无疑是非物质文化遗产保护语境下苏州评弹曲本保护和艺术传承工作的重要成果！对于保存苏州评弹艺术的曲本文献资料,传扬苏州评弹艺术的曲本文学精华,展示苏州评弹艺术的历史文化积淀,激扬苏州评弹艺术的当代传承发展,推动苏州评弹艺术的学术理论研究,丰富中国曲艺的传统曲本文库,都具有重要的现实意义和深远的历史意义"。朱栋霖教授则评价:"(书目库)体现了苏州评弹作为一门说唱叙述艺术

的诸多特色。其中许多编剧方面的经验与智慧,不仅值得今日评弹演员细读琢磨,而且可以为启发戏剧影视编导和小说家的创作灵感提供借鉴。更为重要的是,对其进行整理,还是一项具有战略眼光的工作,是这些传统经典书目得以留下完整的文本,是苏州评弹作为中国非物质文化遗产有了切实的历史传承载体。"

周良 他们的评价是讲这项工作的意义和价值。但是现在的编辑工作,还不能说已经做到位、做好了。到现在为止,"书目库"系列虽然已经编了6辑,包括20多种传统书目,但只是基于现有的,选择其中比较有价值的,先编印出来。而且只是这几部传统书在一定时期的演出本。你知道,一部书在流传演变中会形成不同演出本,它会有以前的演出本,还会有以后的演出本。即使在一定时期中,一部书还有"各家各说"的不同,有不同派别的本子。有许多优秀的传统书目,有代表性、比较好的演出本,现在尚未挖掘出来。可惜还有不少已经失传了。要把挖掘工作和编选工作结合起来。有些优秀的演出本,没有文字本,但有演出录音,要抓紧将其变成文字编印出来。

总之,更大、更重的任务在后面,我希望能投入更多的人力和物力,以更大规模为目标长期做下去。这两项工作需要有年轻人来参与。

潘讯 印出的这些本子主要是什么年代记录的?

周良 个别的是20世纪80年代记录的,大多数是20世纪60年代记录的。

潘讯 您作为其主事者,如何看待"书目库"的价值?

周良 "书目库"的编辑出版工作,有助于传统书目和传统艺术的传承。对说书有用,可以作为学习资料;对评弹研究有用,既是研究对象,又是研究工具;对艺术研究有用,有认识价值;对了解历史、了解苏州文化和了解地方风俗与民情等都有用。

作为传承研究用的资料,在编辑工作中,我们尽量保留原貌。不同书目、不同演出本,思想、艺术水平不一致,文字上也有粗细不同。但是编辑出版时,为保持原貌,我们大体不动,仅在文字上稍加修饰,过于重复、粗糙的,稍加删略。穿插的语言,彼时彼地的即兴语言,也有删略。方言用字,但求一部书内前后一致,不求各书一律。

对认识价值,再说一点。古人的文学作品流传到后世,文字上一般不会改变。反映的社会生活、细节描写都是古代的事物、古人的认识。但说书的语言是变异的。作为叙述者的说书人,他的语言也在变,既有故事中的现在时,还

有说书人的现在时。此外,说书人的历史知识、文化水平高低不一,这些都会影响作品的认识价值。所以,变异性有长处,亦有短处。

潘讯 今年6月1日《中华人民共和国非物质文化遗产法》正式实施,标志着我国非遗保护事业进入法制化轨道,让人们对非遗保护的未来充满信心。

周良 国家对苏州评弹保护的重视和扶持,可以说是空前的,现在的条件非常好。但是检查成效,要用保护非物质文化遗产的方针来衡量。保护评弹的要求,我认为主要是:①抢救、传承传统书目。②抢救、传承评弹传统艺术,包括传统艺术形式及其特色,艺术传承发展的规律。③让评弹主要在书场里流传发展。

潘讯 "让评弹主要在书场里流传发展",这一点尤显重要。我知道,国际上对于非物质文化遗产的分类中,专列有"文化空间"(the culture space)一类,在已公布的世界非遗名录中,不少是以拥有独特的"文化空间"入选的;在我国的非遗分类中,将"文化空间"的概念更加扩展开来,视为一切文化遗产赖以生存的生态环境。您所说的"保护苏州评弹的客观环境",也正是苏州评弹的文化空间。其"空间",从狭义上理解,即书场(尤其是传统书场);从广义上理解,则可扩大为文化苏州乃至昔年评弹盛行的整个江南文化圈,这就将评弹保护引入一个更其深广的背景,有利于保护工作的深入。

周良 现在做得如何呢? 实际上过去的问题,有的目前还存在,而且有发展。比如非遗保护的方针要求"保护为主,抢救第一",而现在我们的工作往往是强调创新,而且这种"创新"局限在创编新节目上。苏州评弹是以演长篇书目为主要演出形式的,而现在要求的"创新"却提倡奖励中篇、短篇等小节目,这些小节目其实大多是不能到书场去演出的。很多评价体系以得奖为成绩,以提高政绩为目的。为了"提高政绩",还讲了不少豪言壮语。《苏州日报》今年6月20日头版,有四个大字"昆曲复兴",着实惊人,不啻当年"大跃进"中报道小麦亩产几万斤,其浮夸不实之词,令人叹为观止。还有的以变异为"创新",离开了艺术发展的规律,只要是不像原来作品的,就算是创造。这简直是哗众取宠。我认为,为了保护评弹,要做踏踏实实的工作。要推动、奖励演员传承传统书目,让演员带着长篇书目到书场为听众说书,提高艺术水平。这样,评弹才有希望。

潘讯 放眼非物质文化遗产保护工作,或许都存在这种忧虑,那就是表面上看起来热闹喧腾,但是文化遗产的精髓正在无形中流失。那些为大众所热衷、追逐的东西恰恰与文化遗产的精神背道而驰。其实一些机构也注意到了

这一问题,所以现在有人提出非遗名录应有退出机制,若保护不力或丧失非遗原真性,就要被"除名"。

周良 如果评弹在保护声中慢慢衰落,那就变成"保护性"的破坏了。

潘讯 近年来,上海师范大学唐力行教授带领学术团队,引进新文化史等史学理论,从社会学角度切入评弹研究。我认为,这种研究边界的拓展和研究视野的交叉,无论对于提升研究水平还是对于促进艺术发展而言,都有益处。

周良 这类研究好像是在苏州评话、弹词进入国家级非物质文化遗产名录以前,就已经开始了。在几个大专院校中,陆续出现了研究苏州评弹的老师、学生。比如你讲到的唐力行老师,他做的研究项目是从社会学、历史学的角度研究苏州评弹的。也可以说,他是从苏州评弹的历史来考察社会历史,是两个学科的交叉,这也是评弹研究的一个方面。大专院校的条件比较好,资料多、专家多,学术理论水平高。希望他们多出成绩,推动评弹研究,提高研究水平。

我看到苏州大学李明老师的一篇访谈录,这篇访谈录对了解20世纪30年代至40年代上海的评弹演员的生活很有价值。听说,她已经写了好几篇,不过,我还没看到。朱栋霖教授为宣传苏州评弹、推进评弹研究,做了很多工作。苏大还有几位老师研究评弹,他们上次来我这儿访问过一次。苏州其他院校(如苏州科技学院①)中,也有几位评弹研究者。

潘讯 北方也有几位研究评弹的学者,如鲍震培、盛志梅、秦燕春等;台湾地区有胡晓真、陈文瑛等。他们可以说是评弹研究的"学院派"。

周良 希望逐步推开、发展,到一定时候,有人出来联系大家碰面交流,推进学科建设,建立学术规范。在这个过程中,希望有更多愿意长期投入的学者,巩固、积累研究成果。你参加研究工作已经好几年了,你也算一个。

潘讯 现在以评弹为研究方向的硕士论文、博士论文也不少。

周良 短时间的研究我们也欢迎。不少大学生、研究生写了一些关于评弹的论文,我看过的好像已经超过10篇了,还有许多我只是听说了,没有看过。每一篇文章,如果能提供一点新的研究资料,提出一些新的论点,积少成多,那么对于丰富研究内容、推进研究工作而言,都是好事。如果其中有少数人愿意在写作论文之后,继续做一点儿研究,就更好了。比如台湾地区的陈文瑛,在写了论文之后,还继续研究。我向他们建议:从历史、文学方面入手,比

① 编者注:现已更名为"苏州科技大学"。

较方便。研究表演艺术比较困难，除非他有兴趣、有条件经常到书场里去听书。如果不听书，对苏州评弹的演出不甚熟悉，用这样的状态研究表演艺术，容易像万花筒里看世界——琳琅满目却看不真切。短期研究，匆匆而来，匆匆而去，缺点是难以深入，但是有新鲜感，他们的感觉常常是我们不具有的。对这方面情况，我了解得不多，谈不好。但是，这里我提一个小建议，要加强评弹研究的信息交流，还需加强社会科学方面的研究情报工作，这方面一直很薄弱，亟待加强。如果这方面工作能加强，那可以推进我们的研究工作。

潘讯　中华人民共和国成立后评弹事业的发展与陈云同志结下了不解之缘，因为工作关系，您和陈云同志也多有接触。陈云同志关于苏州评弹的论述，今天读来仍难掩其光辉，与非遗保护的原则也不谋而合。比如，他重视文化遗产的原真性。他说过"评弹要像评弹"，这是他的核心观点。他重视苏州评弹的活态传承，重视老艺人的价值，又倡导创办评弹学校；他重视对评弹资料的收集、保存，并在此基础上开展研究；他倡导创办《评弹艺术》，至今已编印了44集；他主张艺术的问题要由艺术家自己解决，这在处理文艺与政治的关系上堪称典范。

周良　在革命战争时期，文艺工作是革命工作的一部分，是革命工作的分工。文艺工作者是革命队伍中的一分子。毛泽东的《在延安文艺座谈会上的讲话》一文，主张把文艺工作作为团结人民、战胜敌人的武器。在当时的条件下，要求文艺工作直接为革命服务，对人民群众进行革命思想的灌输，开展政治宣传鼓动工作。这是革命的需要。文艺的其他作用和需求，也要服从革命的需要。为革命服务，就是为工农兵服务，为人民服务。这主要是指革命队伍里的文艺工作，而且也不是说文艺没有其他作用和需求。即使当时在延安，也举办舞会、演出平剧①。陈云在延安时期对文艺工作者的一次讲话中，要求从事文艺工作的党员，首先是党员，其次才是专家。文艺工作是党内的分工。

潘讯　但是，到了和平时期，陈云同志的文艺思想明显发展了，尤其对于苏州评弹，他发表了大量的真知灼见。

周良　陈云对苏州评弹发表意见，开始于20世纪60年代，在80年代逐渐公开。到他的那本关于评弹的书出版，他的想法才被文艺界所广泛了解。但这些思想缺少人来研究，评弹界不少人写了回忆、心得体会，但停留在感怀、

①　平剧为京剧的旧称，因"北平"得名。

经验层面上,缺少理论上的探讨和阐释。

我认为,陈云同志的文艺思想有几个特点:①他讲评弹是传统艺术。中华人民共和国成立后面对的文艺工作,大多是传统艺术,如何对待传统艺术,陈云强调艺术的传承性,保护传统艺术。②苏州评弹是民间艺术,有广泛的群众基础。陈云同志的文艺思想强调群众需求,为群众服务,对群众有益,在主客观一致的要求下实现为人民服务。③文艺通过市场为群众服务,要满足群众的需要,但群众需要的,并不等于对群众有益。应思考如何在市场经济条件下实现为人民服务,对人民有益。④批评"左"的文艺思想,实事求是地评价文艺作品。

潘讯　陈云同志关于评弹的谈话,有不少都是您当面听到的,当时有什么感受?

周良　陈云同志主张恢复听书,开始于20世纪50年代的后期,当我们在20世纪60年代初,陆续看到和当面听到陈云对评弹工作的几次讲话时,如同得到一服"清凉剂"。

潘讯　您能就上面提到的几个特点,再展开一点儿吗?

周良　好的。比如,对评弹艺术的传承性。陈云多次发表讲话,在提倡创编新书目的同时,非常重视对传统书目的保存、继承和整理。他认为,传统书目精华不少,"如果不整理,精华部分也就不会被广大听众,特别是青年一代接受。精华部分如果失传了,很可惜","要防止反历史主义倾向,以免损害精华部分,好的东西、优秀的传统艺术,千万不能丢掉"。他还认为,即使是不好的部分,也要记录保存下来。这些做法是为了研究评弹的历史和艺术,也是重视艺术的传承性的要求。陈云要求注重传统艺术的传承,不单单在内容方面。用审慎的态度,传承传统书目,克服"左"的思想,同时,要保存传统艺术、艺术特色及艺术形式的相对稳定性。苏州评弹历史很长,艺术积累丰富,已经具有很高的艺术水平。艺术积累应该很好地保护并不断丰富,不注重保持艺术特征和艺术形式的相对稳定性,艺术积累就无法保存,已经达到的水平也会消失。评弹艺术失去了自己的艺术特征、艺术形式的稳定性,就不再是评弹艺术,更谈不上传承和保护了。

潘讯　是的。陈云同志虽然表达过"对新书有三分好就鼓掌"的态度,但他不是简单地鼓励创新,他提倡的是建立在传承基础上的创新。早在1962年,他就提出进口一批胶带,把老艺人的传统长篇书目录下来。他十分尊重老艺人,重视老艺术家的价值。他甚至嘱咐,上海评弹团要准备一些沙发给老艺

人坐,让他们把艺术传下来。

周良 又如,他提出文艺要对人民有益。在20世纪五六十年代,陈云提出:"要懂得听众的心理。他们来听曲艺,首先是为了文化娱乐的需要,不是来上政治课。"这本是很普通的常识,但在"文艺为政治服务"这个观念的笼罩下,陈云同志提出这样的观点,当时起到了振聋发聩的作用。生产的目的是满足需求,满足需求是生产的动力。离开了需求,生产就是盲目的。正本清源,还原为很浅显的道理。真理是朴素的。群众需要文化娱乐,需要休息,需要文艺欣赏并借以提高文化素养。文艺离开了这样的需要,就会脱离群众。脱离群众的文艺,怎么能为人民服务呢?

潘讯 中华人民共和国成立后评弹的历史,绕不开陈云同志。他关于评弹的论述,仍有很大的研究空间。

周良 陈云同志长期分管经济工作,曾经做过组织部部长。对他的经济思想和党建思想,已经有不少人在研究。但对他的文艺思想,很少有人研究,关注的人也不多。我认为研究陈云文艺思想有很重要的现实意义。

陈云接触到的评弹,是在书场演出、在市场周转,作为商品存在的。听众来听书,是买票的。要受到听众欢迎,有人来听书,又要对听众有益,至今,文艺仍然面临这样的要求。中华人民共和国成立以后,毛泽东的文艺思想有不少新的发展,提出了"推陈出新""百花齐放"等要求。但因"左"的思想存在,执行得并不顺畅。陈云在当时讲的文艺的传承性、群众性、艺术特征及艺术民主等方面的意见,是为了克服"左"的思想。对文艺的作用,在认识上有发展。他讲的文艺要满足群众的需要,要对群众有益,在今天,文艺在商品经济的作用下,仍然要面对一些现实问题。陈云同志提出了出人、出书、走正路的要求。要教育演员、提高演员的修养水平,这是实现文艺为人民服务的关键。经济发展,物质财富增长,这是文明的基础。但没有精神文明的相应提高,人们往往会被财富俘虏,物质淹没精神。能否做到"钱的问题是第二位的",对文艺工作者来说是一个重要考验。

我建议重视对陈云文艺思想的研究。这个话题还刚开始,以后有机会再讨论。

艰 难 前 行

——续谈苏州评弹的研究

口述人：周　良
时　间：2012 年 3 月 18 日
地　点：苏州市三香花园周寓

潘讯　中华人民共和国成立后的评弹艺术事业，与陈云同志结下了不解之缘。因工作关系，您和陈云同志也多有接触。您能否对陈云文艺思想及其评弹观做一个归纳？

周良　我们在讨论中，已多次谈及陈云同志对苏州评弹艺术的关心和钟爱，以及他对评弹艺术的研究。陈云同志和

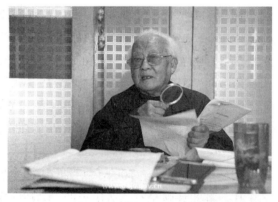

周良口述历史

苏州评弹界的交往，他听书、找演员、创作人员和干部谈话，他对评弹艺术及其书目、表演发表的意见，已经记录在《陈云同志关于评弹的谈话和通信》及《陈云和苏州评弹界的交往实录》（下称《交往录》）这两本书中。近十多年中，评弹界有人又写了一批回忆、纪念文章，为《交往录》补充了一点史料。这些材料，以后有机会争取再发表一次，对陈云文艺思想、对评弹的研究都有帮助。

陈云对评弹艺术发表的意见和他的文艺思想，已经有人在研究，发表过一些文章，但是不多。我也写过一点儿，你可能大部分都已经看过了。

潘讯　我都认真拜读过了。对我而言，您的文章是一种"导读"——帮助我加深了对陈云原著的理解。

周良　我前几年写的学习陈云评弹观及文艺思想的文章，主要是结合实际工作谈的心得体会，没有从理论上进行深入探讨。后面我可以概括几点，不

过,我想先讲一点陈云文艺思想的特点。

在革命战争时期,包括抗日战争时期,党的文艺工作是革命工作的一部分,文艺工作是革命队伍里革命工作的分工。文艺工作的主要任务是"团结人民、战胜敌人",要求文艺工作直接为革命服务,对人民群众进行革命思想的灌输,开展政治宣传鼓动,这是革命的需要。毛泽东文艺思想形成于这个阶段。可以说,这是陈云及党内一些领导人的思想观点。如陈云在他《关于党的文艺工作者的两个倾向》(1943年3月)的讲话中,就是这样看待党的文艺工作的。

潘讯 我看过这篇讲话,主要论述了两个问题,一个是文化人以什么资格做党员,另一个是文化人如何正确评估自己。这个时期,毛泽东《在延安文艺座谈会上的讲话》已经发表,陈云的讲话其实是对毛泽东文艺思想的阐述和展开。

周良 中华人民共和国成立以后,党和政府掌管全国政权与全社会的文化艺术事业。文艺队伍扩大了,而且主要是职业艺术团体和民间职业艺人。传统的、民间的艺术,成为文艺的主体。而且文化、艺术大多通过市场实现为人民服务。

潘讯 马克思主义的观点是,存在决定意识。我感觉,陈云在延安时期的那个讲话,有些措辞比较严厉,那么到了和平时期,陈云文艺思想是不是有所发展?

周良 在20世纪50年代后期,陈云同志首先从听苏州评弹开始接触文艺工作。苏州评弹是有悠久历史的、丰富积累的传统艺术,是老百姓喜闻乐见的民间艺术。当时,演员队伍不小,书场很多,通过书场,评弹为听众服务,在经济上自给自足,演员收入很好。面对评弹当时的状况,陈云形成的评弹观和文艺思想,有如下的特点:重视保护历史文化遗产,强调继承传统艺术。通过市场实现为人民服务的文艺,先要为群众所欢迎和需要。满足群众的要求,同时对他们有益。这针对当时"左"的思想,具有鲜明的批判精神。

潘讯 您开始听到陈云同志的讲话,当时有什么感受?

周良 我到文化部门工作,开始接触传统艺术。第一批学习的文件,是第一次全国戏曲剧目工作会议的文件,及此前颁布的反对戏曲工作中的民族虚无主义的有关文件。那些文件是强调继承传统的。此外,我还学习了列宁关于文化遗产的几篇文章。

潘讯 列宁在《关于民族问题的批评意见》等文章中,提出了"每个民族都有两种民族文化、两种文化遗产"的著名观点,还是比较辩证的。

周良 但从"大跃进"开始,厚今薄古、藐视古人、贬低传统的思想愈来愈盛。在20世纪60年代初,听到陈云同志的几次讲话,有服了清凉剂的感觉。所以,当时对陈云同志关于传统的讲话,比较容易接受。但是,他的讲话,只是在很小的范围内传达,只能在若干具体工作中起作用。

同时,这反映了我们当时的认识也很模糊,有不少形而上学的思想。还有一件事,很难忘记。20世纪60年代前期,江苏省委宣传部长陶白同志,是个文化人,懂得并热爱传统艺术,在当时算得上是个"内行领导"。他也喜欢苏州评弹。在南京、苏州曾经多次和我单独交谈。一方面向我了解情况,一方面谈谈他的看法和意见。我当时记有要点,后来成为"黑话"。经过"文革",还有两篇保存下来。后来收录在《苏州评弹文选》第一册中。当时,我虽然感到他讲得很透彻,可是这和别的领导、更上一层的领导讲的侧重点不同。我恐有违碍,就只在小范围内传达过——当时,"左"的思想,势不可当。

潘讯 我知道,陶白是和邓拓齐名的杂文家,被誉为"敢说真话,乐民之所乐,忧民之所忧,赞其所爱,攻其所恨,一身正气"。在"文革"中自然不能幸免,他被打成"三家村黑店分店老板",受到严厉批判。您提到的这篇文章我看过,充满真知灼见,在那个时代说出来,更见胆识。比如,他提出:"传统书有群众基础。书目应该丰富,多搞些书。二类书慢慢加工。提倡一类书,不是不要二类书。""对艺人们要求不能过高,应该慢慢来。有什么事,跟他们讲讲就是了。让他们把本领传给下一代就好了。"他还具体指出:"老艺人的经验都要记下来。评弹史首先要搞起来。评弹的起源,每部书的历史,再搞些艺人传。"可见,他对评弹艺术是多么在行,对传统文化又是多么珍视。

周良 历史、文化艺术是要传承积累的。忽视传统,就是不尊重、不热爱文化和艺术。不尊重、不热爱传统文化和艺术,怎么能做好文化艺术工作呢?对待传统文化艺术的态度,应该是检验每一个文化艺术工作者能否做好工作的试金石。

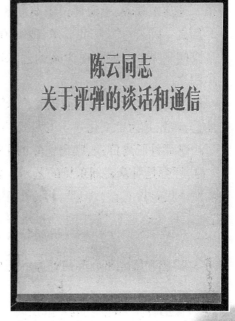

《陈云同志关于评弹的谈话和通信》书影

回到陈云文艺思想的话题。现在,我把以前写过的文章,概括为如下几点:

① 陈云文艺思想,重视传统民间艺术、重视历史文化遗产、重视传统,强调继承。要求用历史唯物主义观点对待传统,不能用今人的观点要求古人。要传承、整理优秀的传统书目,保存思想上无害、艺术上有益的传统书目,即使内容不好、艺术上有特色的传统书目,也要保存利用。

"评弹要像评弹",陈云强调要保持艺术形式的相对稳定性。改革、创新是可以的,评弹应该仍然是评弹。没有稳定性,怎么积累、提高?

② 鼓励创造、创新,陈云同志有一句名言,"对新书有三分好就鼓掌"。我认为,重点在"好"。"有三分好"为提高的基础。陈云在称赞他听过的新书同时,身体力行地帮助它们发展。要求艺术领导部门对这些作品帮扶。经过创作人员和演员的努力,逐步提高了这些作品的质量。"好比拉面条就是由粗到细的",不能满足于"三分好"。就像现在的一些"得奖而死"的作品。"三分好"是远远不够的。

潘讯 是的。陈云虽然说,"对新书有三分好就鼓掌",但他不是简单地鼓励创新,他提倡的是建立在传承基础上的创新。早在1962年,他就提出进口一批胶片,把老艺人的传统书目录下来,他十分尊重老艺人,重视老艺术家的价值。他甚至嘱咐,上海评弹团要准备一些沙发给老艺人坐。

周良 陈云对"好"的要求,既要有益的内容,又要能受到群众欢迎,为群众所喜闻乐见。应该重视作品的艺术性。所以,也就要重视文艺的传承性和艺术积累。

③ 文艺有教育作用。前提是群众要接受。"要懂得听众的心理。他们来听曲艺,首先是为了文化娱乐的需要,不是来上政治课。"[①]寓教于乐的观点,批评了当时那种脱离群众、脱离实际的生硬灌输的做法。需要、适应相结合。

④ 评弹是听众喜闻乐见的艺术。要对听众有益。衡量一个节目的好坏,要看对人民是否有益。但是,再好的书目,如果不演出、很少演出,就不能实现"有益",那怎么能算"好"呢?苏州评弹应该满足听众的娱乐需求和听书的需求。

⑤ 提倡和鼓励研究苏州评弹的历史与理论,研究评弹艺术的特征。陈云

[①] 《陈云同志关于评弹的谈话和通信》编辑小组.陈云同志关于评弹的谈话和通信[M].北京:中国曲艺出版社,1983:67.

多次讲要研究评弹的历史,而且提出了若干研究题目。比如,他要求研究20世纪三四十年代评弹的历史,就是要研究在市场激烈竞争条件下发展的评弹。他讲的"出人、出书、走正路",就是对评弹艺术发展史总结的一条规律。可以着重指出,这里讲的"书",是指评弹长篇书目。

陈云同志在中华人民共和国成立后,恢复听书不久,从说"评弹应以说表为主"开始,就注意研究评弹的艺术特征和艺术规律。他把苏州评弹和戏剧、小说相比较,探讨其不同的艺术规律,从而要求"评弹要保持自己的艺术特色",以区别各种艺术形式的"质的规定性"。他要求评弹克服戏剧化倾向,反对评歌、评戏。我对苏州评弹艺术特征所做的探讨,就是沿着这个思想前行的。

⑥ 艺术领导要实行艺术民主。要尊重艺术、尊重艺人,重视发挥艺术工作者的自主创造精神。陈云为我们也树立了榜样。刚开始,我认为,陈云同志虽然是党的领导人,但从未分管文艺,加以他谦逊、虚心的精神,所以,他从不把自己发表的意见,作为指导,作为最后指示,也从不强求别人遵照办理。他只要求别人考虑他的意见,具体怎么做,让别人自己定。后来,我认识到,艺术领导应该发扬艺术民主,艺术创作最需要自由和自主精神。给艺术工作者以自主创作的自由,艺术才能有生气,才能蓬勃发展。艺术上不能包办代替,瞎指挥。

潘讯 去年以来,在您的督促下,我陆续看了不少资料,除了再三阅读《陈云同志关于评弹的谈话和通信资料汇编》这部书外,还看了《陈云传》《出人出书走正路——陈云与评弹艺术》《陈云与苏州评弹界交往实录》等参考文献;当然也仔细拜读了您的文章。我很赞同上海师范大学唐力行先生在一篇文章中对您的评价,他认为改革开放以来,您不仅继承而且发展了陈云的评弹观。我理解,所谓"继承与发展",主要是指您自觉以陈云的评弹观指导研究工作,对陈云那些原则性、指导性的论述,结合时代发展,做了进一步延伸和补充,并将陈云同志的基本观点贯穿到具体的艺术分析和研究中。

我认为,如果将陈云对于评弹艺术的论述作为历史文献来看的话,就不能仅仅局限或偏执于一字一句的笺注式理解,而是应该采取历史主义的科学态度,整体把握陈云观点的本质和灵魂。正如恩格斯在致瓦·博尔吉乌斯信中所说,"请您不要过分推敲上面所说的每一字句,而要始终注意到总的联系"。此外,还要充分考虑到当时的文化背景和时代语境,有些表述是出于一种语言策略。比如,陈云十分强调创新(主要是书目创新),他提出"新书有三分好就

鼓掌"。那么,他对待传统书的态度到底如何?如果我们单从字句中去寻找答案,就会发现他的观念和我们今天的看法还是有一些距离的。但是,一旦我们回归到历史场景,就会发现"文革"结束不久,是他首先提出开放传统书的,这就需要一定的胆识和眼光。不过,他在不少公开讲话中仍主张要以现代题材的新书为主。但是,最近我又看到另一则资料。1977年"杭州会议"前夕,陈云在和赵开生的单独谈话中,又说过这样的话,对传统书"以后会给它应有的地位和正确的评价,但不是现在,而是将来"。我由此联想到当代学术史上一桩公案,20世纪50年代毛泽东亲自发动了对胡适的批判,可是1964年在北戴河和哲学工作者谈话中,毛泽东又说,"胡适对《红楼梦》的看法比较对一点"。后人该取哪一种说法,是不是应该采取历史主义的态度?

诸如此类,还可以举出一例。不久前,我看到《评弹艺术》第45集上刊有刘家昌一文,驳斥那种"跳过弄堂书,把评弹长篇分割成中篇演出"的说法。我忽然想起,1960年1月21日,陈云在杭州与徐丽仙、张维桢等谈话,曾说到赞同她们将《双珠凤》改成六个中篇的设想。岂不是陈云同志早就有这样的主张?但是,如果我们联系那段历史背景,就知这时候正是对传统书目大动刀斧"整旧"的阶段,也是"斩尾巴"风潮刚刚平息的阶段,陈云的表态实际上起到了保护传统书目的作用,而且改成六个中篇也是针对"整旧"而言,也就是说,"六个中篇"是"整旧"的六段"试点",并不是说"中篇"将成为演出的常态。随后,在同年2月间的谈话中,陈云就明确指出,"传统书如果只剩下一截一截的,我们这一代艺人就没有尽到责任"①。

周良 这一点非常重要。唯物辩证法讲时间、地点、条件,一切从实际出发。将传统长篇改为中篇,当时作为一种整理传统的方法,使之既符合老听客的要求,又适合新听客的要求。这种设想并未能实现。这和我们要谈的评弹长、中篇书目在艺术上的不同有关。当时,大家尚未能认识到这一点。人们认识事物,总是由浅入深,在实践中逐步完成。又如,陈云同志讲的评弹要就青年。年轻人有人喜欢听评弹,有人喜欢听流行歌曲,还有人喜欢迪斯科、太空舞。如今的评弹是适应喜欢听书的年轻人的要求,不可能适应喜欢听歌、跳舞的年轻人的要求。相信他们也不会要求评弹像唱歌、跳舞一样有极强的娱乐性。而且适应是为了征服。"青年"也不能离开"评弹要像评弹"。

① 《陈云同志关于评弹的谈话和通信》编辑小组.陈云同志关于评弹的谈话和通信[M].北京:中国曲艺出版社,1983:35.

潘讯 我感到,在非物质文化遗产保护与传承的时代背景下,陈云评弹观中蕴藏的思想精粹,对今天的工作仍然具有指导、借鉴意义。我有这么几点心得体会,向您做一个汇报。

① 重视评弹艺术的原真性、本体性。"评弹要像评弹",是陈云的一句名言。在陈云论评弹的那本书中,收录的文献最早一篇是写于1959年,最晚一篇是写于1990年,时间跨度为31年,在这么多论述中,始终围绕的一个核心观点就是"评弹要像评弹"。当然,在不同时期,陈云强调的侧重点不同,但都是针对评弹艺术的"异化"而发。"文革"前,评弹工作的大事是"整旧"。在这个阶段,陈云的论述主要围绕"整旧"过程中的反历史主义倾向。他在通信中,在座谈中,在书面意见中,不止一次提到这个问题。比如,在谈到《玉蜻蜓》时他认为:"传统书目的整理工作,不能离开时代条件。要用历史唯物主义观点来看问题,不能以对现代人的要求来要求古人。"又如,"传统书目的整理要剔除糟粕。传统书目中,有精华,有糟粕,还有中间的无害的部分,应做些分析。无害的部分暂时保留,不必急于删去"。(《做好整理旧书的工作》)如果说以上论述还主要围绕评弹的思想内容,那么在如下论述中,就涉及评弹的艺术本体或艺术形式了。比如,他说:"说表是评弹的重要手段。说表主要用于人物的心理描写。说表好,塑造的人物才给人深刻的印象。唱也要用说表把它连起来。"(《关于评弹创作和演唱的一些问题》)"评弹以说表为主,但也要适当注意唱的部分。""没有适当的说表,光唱,一定缺乏艺术感染力,而且唱也会逊色的。"这些论述都指向评弹最主要的艺术特征。"文革"以后,陈云的论述始于对"四人帮"戕害评弹做法的拨乱反正,他是旗帜鲜明地反对那些所谓"评歌""评戏"的,在1977年6月召开的"评弹座谈会"上,他就明确提出"评弹要像个评弹的样子","只希望评弹能像评弹",就是针对此而发表的。这个阶段,他提出了评弹的戏剧化倾向问题,还有针对性地举了一些例子。凡此种种,都体现陈云对评弹艺术原真性、本体性的坚守。也即您说到的"保持艺术形式的相对稳定性"。对任何非物质文化遗产的保护而言,保持其原真性应该成为一个首要的条件。

② 重视评弹艺术的活态传承。活态传承是非遗保护的一条重要原则,这一点集中体现在陈云尊重老艺人、关心老艺人上。几十年来,陈云同志和不少评弹老艺人都结下了深厚的感情,他从政治、艺术、生活等多方面关心评弹老艺人,还为不少老艺人写过条幅,《陈云与苏州评弹界交往实录》那本书中就收录了不少。对评弹老艺人,他说过很多意义深远且感人至深的话,"艺人年老

了,不能演出,可做些整旧、研究等工作","要组织老艺人,可以集中起来,到学馆当教师,也可以整理传统书目。买些沙发,不要坐长板凳,泡一壶浓茶,让他们多一些时间聊聊,不要老拖住他们开会"。他所念念不忘的就是老艺人如何将自己宝贵的艺术经验完整地传给下一代,他在看了秦纪文写的《改编〈孟丽君〉弹词的一些回忆》后,立即提出"找些艺人再写些说书经验,是很有用的"。为了培养青年一代评弹演员,陈云不仅倡导创办了苏州评弹学校,亲任名誉校长,而且还对艺术传承工作提出了许多具体的意见。比如,他说:"在评弹艺人中,举办进修班,辅导他们提高创作和表演水平……这是当前最现实的办法,也应看作是一个长期的重要的工作。""训练方法,应以集中、分散相辅而行。"①这些方法至今还为评弹界所继承、沿用,事实证明是行之有效的。

③ 重视评弹艺术的推陈出新。对此,不能不看到,在陈云同志发表一系列谈话的历史语境下,对继承传统和推陈出新的认识,与当下还有较大不同。这不仅是因为那个时代传统艺术还没有普遍面临今天这样濒临灭亡的危机,更因表现新时代、塑造新人物、歌颂新风尚是很长一个历史阶段内文艺思想的风潮。作为党和国家领导人之一,陈云自然不可能跳出这个背景。但是,陈云的可贵之处在于,他从不单纯、片面地提倡创新,相反,他总是将改革创新与继承传统结合起来加以论述。不论在怎样的政治背景、文化环境下,他一贯珍视评弹艺术传统。陈云是真正懂评弹的,他提倡评弹艺术的创新革新,始终是冷静而理性的,他主张的是在完整、充分继承传统的基础上扎扎实实地创新。他深知,创作一部成熟的新作品不可能一蹴而就,需要几代人的打磨,还要接受群众的检验。所以,他主张创新要循序渐进,还要精雕细琢。他听了新书《青春之歌》以后,很有见地的指出创编新书的要领:"一是要有穿插,二是要改得适合评弹的特点,三是眼光要看得远些,要用较长的时间去琢磨。"不仅于此,他对创新评弹书目、提升评弹艺术品位还有更高的期待,他反复提醒评弹艺人要学点历史,学点政治,学点哲学,要提高自身的文化素养和思想水平,这不是空洞说教。评弹发展史告诉我们,艺术家只有奠定深厚的艺术修养,才能创造出传世作品。陈云同志所提倡的创新,与今天以政绩、获奖为目的的"创新",岂能相提并论?

④ 重视评弹艺术资料的收集、保存,并在此基础上开展研究。陈云是较

① 《陈云同志关于评弹的谈话和通信》编辑小组.陈云同志关于评弹的谈话和通信[M].北京:中国曲艺出版社,1983:84.

早提出加强评弹资料收集、研究工作的,这是极富远见的看法。对于数目众多但良莠不齐的评弹传统书,他主张"把每部书都记录下来,这对今后评弹的发展是大有好处的","要把曲艺艺人表演的所有节目都记录下来。记录时,还必须现场录音,才有意义。……录音记录之后,再逐字逐句作文字整理","传统书目要整理。书目都要记下来,可以先录音,再翻成文字本","传统书目必须记录、整理"。(《再谈评弹工作中的几个问题》)在当时历史条件下,这确是远见卓识。对于评弹研究工作,他提出"要搞研究机构(室或组)"。并十分具体地指出,"要研究评弹的历史。对抗日战争前后这一段评弹的历史也要研究。不研究这段历史,就不能了解评弹发展的全过程。……要欢迎研究文学、戏剧、音乐的同志来研究评弹,请他们帮助,这对评弹是有好处的"。他就曾亲自委托中国历史研究所查考了明代苏州与开封之间的水路等问题,这已经是很深入的考证了。我想,他是有意为评弹研究工作以及传统书整理树立一个典范。20世纪60年代,您主持搜集了评弹口诀、赋赞,并印刷了几辑《评弹研究资料》,陈云同志阅后,在致您的信中,表示了充分肯定。《评弹艺术》也是在陈云同志的倡导和支持下创刊的。今天,在全国数百剧种、曲种中,评弹的史料收集和研究工作做得最好,这与陈云同志长年身体力行的倡导是分不开的。

周良 我记得,你在一封信中讲到了评弹的中篇,中篇的戏剧化倾向等问题。所以,我建议你研究一下。

潘讯 最近因为研究徐丽仙的关系,集中听了几回20世纪上海评弹团创作的中篇,发觉一个共同的倾向就是戏剧化色彩很强,角色的对话成了一回书的主干。从传统书目中改编出来的中篇情况尚好,在新编作品中这种倾向尤烈。造成书回缺乏"咬嚼",也缺乏"趣味",显得拙劣、勉强。正如王朝闻说的,离开了曲艺,也得不到戏剧。我比较了徐丽仙的一些说书作品,比如《抱头庄》《私吊》《关亡》《三约牡丹亭》都很好听(分别出自传统长篇《双珠凤》《玉蜻蜓》《三笑》),而《王佐断臂》《杨八姐游春》等则逊色不少,虽然有很长的唱段,终究缺少韵味,距离评弹的本质隔了一层。

周良 这里涉及两个问题。一是戏剧化倾向问题,二是中篇的作用问题。

评弹的戏剧化倾向,不是从中篇演出开始的。中篇产生之前,苏州评弹进入大城市以后,和戏曲及其他表演艺术相竞争,同时又借鉴戏曲和其他艺术。模仿戏曲的表演,如语言,尤其是"起脚色"。适度借鉴,使语言、脚色更加生动、鲜明,有助于评弹表演水平的提高。但过度的模仿是缺点。像演戏那样说书,"起脚色"变成脚色表演,就不是艺术的上乘,而是生搬硬套的表现。如果

男演员起女脚色,过度的模仿就不雅。过度的动作,会被称为"洒狗血"。有人把过度的"起脚色",过于像真的表演,称为现实主义表演,曾引起歧义。

潘讯 将"现实主义"这个术语套用在这里,不免方枘圆凿。不过,评弹借鉴戏曲等表演艺术,如何掌握"度",确是一个颇费斟酌的问题。在艺术实践中,正反两方面经验都不在少数。借鉴过火了,难免出乖露丑,正如您说的"洒狗血"。我想关键在于艺术家对评弹的艺术特征要有准确的把握,在此基础上,借鉴、学习其他表演艺术经验,才能不失本体。杨振雄吸收昆曲唱腔、身段,他所表演的仍是评弹;蒋月泉唱腔有京剧韵味,但具体又难以明指;张鉴庭借鉴"麒派"风格,并没有唱成海派京戏。前人创造了"化用"这个词,"化"就要求不露痕迹,化用的最高境界,即是中国美学所谓"羚羊挂角,无迹可求"。

周良 中篇创演中的戏剧化倾向,不只表现在"起脚色"表演中,而且首先表现在创编的脚本中。中篇篇幅小,演出时间短,情节要求紧凑,要求很快展开矛盾,趋向冲突。人物的白和唱,"起脚色"多。其间,也有对评弹艺术特征的认识上的原因,或认为"起脚色"很好。中篇演出的戏剧化倾向的发展,有客观原因,其中有参加演出的演员增多等原因。作品编得快,演得少,丢得也快,很少能加工、保留,艺术上不能积累,难提高。

所以,对中篇艺术特色的分析,要和它的历史及作用联系起来看。这就涉及中篇的作用问题。有一位同志对我说,"中篇的作用利少弊多"。我动员他写文章,以便总结历史经验。

潘讯 我在《评弹艺术》上看到您与吴文科同志的几封通信,也谈到这一问题。当然,从评弹发展史看,中篇的兴起有其客观原因。中华人民共和国成立以后,经济社会结构的变化以及由此衍生的评弹观众群体的变化,应该是很重要的一个因素。就艺术生产来说,有什么需求,才有什么产品。

周良 是的。中篇的形成与发展,其客观原因是要求评弹迅速反映新社会、新时代,创演长篇还不具备充足的条件,创演中篇比较快,是客观需要。也反映了当时许多演员要说新书的主观要求。

当时存在一种"左"的思想,认为反映新时代的作品,才是为工农兵服务的"新评弹"。"新评弹"和"旧评弹"相对立。"文艺为政治服务",提倡新评弹。还有一种"左"的思想,认为工农兵没有时间听评弹长篇,说长篇是为有闲阶级服务的,后来还说是为"遗老遗少"服务的。因此,长、中、短的评弹篇幅问题,成了方向问题、为谁服务的道路问题。

中篇演出之后,受到欢迎。吸引了一部分新听众。新听众中又有一部分

成了听评弹长篇的"老听客",这是中篇的积极作用。所以,后来的中篇,也不限于反映当代题材,有据小说、戏曲故事改编的中篇,有据传统书目改编的中篇。

但是,创演中篇演出场次少,人员多,成本大。要依托"组织起来"的集体支持。大城市听众多,能多演,中小城市听众少,很少演出。所以,虽然有"左"的思想支持和提倡,但在20世纪50年代,中篇演出的场次和听众人数,在评弹总的演出场次和听众人次数中,只占少数,比重很小,只是百分之几。其影响、作用不能和长篇相比。

潘讯 您从全局出发考察评弹生态,而不是把眼光局限在几座大城市,这确是别人未曾有的大局观。

周良 当时,只是个别由国家经济扶持的团体有条件经常创演中篇。他们有编创人员,有一批名老艺人,在大城市里,一个中篇能演一两个月。他们创编过一些好的、影响大的作品。但是,经常创演中篇,这对长篇传统书目的传承和整理提高,对新编长篇书目的提高、积累,对保留书目的形成,有很大的不利影响。如果让那么多有成就的艺人,多到书场去演出长篇,对长篇书目的传承积累和青年一代的培养,有很大的好处。不重视长篇,带来很大的损失。其间得失,应该总结。

而中篇是难以保留、积累的。有几个中篇曾经复演?中篇演出对表演艺术的影响,已如上述。好的中篇作品,有语言精练的优点,但缺少细致描摹。

在"文革"期间,苏州评弹很少演出。没有长篇,实现了"唯中、短篇演出"。这是对评弹艺术的摧残,那段时间评弹苟延残喘。粉碎"四人帮"以后,长篇尚未恢复,出现了一批较好的中篇作品。但评弹的恢复和兴旺,还是得依靠长篇的恢复演出。

潘讯 中华人民共和国国成立60多年来,评弹经历的风风雨雨,愈加证明了您这一论断的正确。不过至今人们对这个问题还存在模糊的看法。

周良 评弹经过一个阶段的困难,在进入作为非物质文化遗产的保护阶段后,一些人不重视对传统书目的保护和长篇保留书目的积累,而提倡"创新",提倡、鼓励中篇的创演,这是不对的。这些得奖作品,很少演出,很难去书场演出,所以演出很少,听众不多。真的是"为奖而生,得奖而死"。这样的作品,有什么积极作用?有多少积极作用呢?

潘讯 最近,看到陆军先生(江苏省政协原副主席、昆评室主任)在苏州评弹团建团60周年的讲话中,转达丁关根同志的意见,提到"中青年演员要学到

评弹艺术的真本领,还是要靠经典传统书目,还是要靠长篇"。受这个精神的启发,我又有了一点儿思考。

我认为,评弹艺术之所以宝贵,其根源在于评弹保留与传承了中国说唱(说话)艺术的传统。中国说话艺术的成熟形态始于唐变文,发展至宋元平话,遂蔚为大观,不仅书目繁多,还出现了不少著名的职业化的说书艺人,这都是史书中有明确记载的。由宋元平话而演变形成两大脉系,一脉在民间不绝如缕,以说书等曲艺形式传承下来(其间还经历了地方化运动),另一脉则为文人所摘取、移植,直接导致了中国白话小说的诞生。对评弹艺术价值的认识和把握,可以有多重维度、多种视角,但是,从中国说书艺术史的角度来把握与考量无疑是一个重要的视角,由此可以帮助我们看到评弹艺术真正的精髓所在。前人已经做了很好的工作,比如已故上海戏剧学院教授陈汝衡先生专事说书史研究,他的《说书史话》《宋代说书史》等书,很细致具体地梳理了中国说话艺术的源流发展,已经成为学术经典。我们今天研究评弹,有必要重拾这段历史,从中国艺术史、美学史、文化史等宏观视野,真正提炼出评弹艺术的价值。

周良 民间说书影响、滋养、助推了小说的发展。而小说也反哺、丰富、提高了说书文化。

潘讯 您反复提到的一个观点,即"评弹以长篇为主",也不仅是艺术形式的问题。内容决定形式,形式又"决定"本质,形式异化了,本质也茫无踪影。我认为,评弹长篇艺术的特性决定了苏州评弹艺术的特性,失去了长篇书目这一载体(艺术形式),苏州评弹的艺术特征就会丧失。

周良 苏州评弹造就了长篇书目,长篇书目造就了评弹的艺术特色和艺术水平。我在一篇文章中曾经写过,要认识、实践艺术内容与形式的辩证关系。盲目创新,是受"左"的思想影响。只讲内容决定形式,忽视形式制约内容。有了形式的相对稳定性,艺术才能积累、提高。"创新"的盲动,不以提高艺术水平为目的。创作的目的,是内容和形式完美一致、和谐结合。艺术形式的相对稳定,就是要求传统艺术的传承,创新要在传承的基础上进行。

潘讯 长篇的哪些艺术特征联系着评弹的本体性呢?以我不太成熟的想法,至少有以下几点。反之,中篇或短篇是不具备这些特征的。

① 继承传统、独具魅力的叙事方式。前面已经说过,评弹保留与传承了中国说唱(说话)艺术的传统。说唱是叙事艺术,在说唱艺术传统中,处于核心位置的就是叙事方式与技巧。苏州评弹当然是说书艺术地方化的产物,在其

数百年发展演变过程中,继承中国说书艺术传统,又经过历代评弹艺人的摸索、总结、丰富,逐渐形成了独具特色的评弹叙事艺术。对此,您在不少文章中都做了归纳和分析,列举了许多精彩又有说服力的例证。比如,您举过《珍珠塔》中对"前见姑"这一核心事件的反复渲染的例子。现行评弹演出本中,没有"前见姑"情节,而是通过几十次的反复叙述,加深听众的印象。评弹艺人的高超在于从不同人物口中,从各种不同角度反复叙述,做到"意叠语不叠,事复句不复"。这种叙事技巧就是中国叙事艺术的传统,更确切地说,就是中国说书(说话、平话)艺术所形成的传统。而且在评弹长篇书目中,这种例子是常见的。金圣叹在《水浒传》批评中,就提到过:"笔有左右,墨有正反;用左笔不安换右笔,用右笔不安换左笔;用正墨不现换反墨,用反墨不现换正墨。"这不就是"意叠语不叠,事复句不复"吗?又如,金圣叹评《水浒传》还提到多种"文法"。比如,倒插法、夹叙法、草蛇灰线法、大落墨法、欲合故纵法、横云断山法、鸾胶续弦法等。他是评《水浒传》,《水浒传》也是根据说话人底本敷演开来的。虽不免八股腔,确也符合实际,施之于评弹书目也对得上号。但是,有一点必须注意,要展开上述种种叙事技巧,就必须有足够的叙述长度,即必须有长篇的格局,换言之,这些叙事技巧在中短篇结构中是无法施展的。比如"草蛇灰线,伏脉千里",没有相当的叙事长度,这种技巧就展不开。评弹艺谚说"说书容易种根难","种根"就是"草蛇灰线",就是埋下伏笔,从"种根"到真相大白,往往需要几回甚至十几回书的篇幅。

②跌宕生姿、环环相扣的关子艺术。评弹独具魅力的关子艺术也与长篇结构紧密相连。自有说书艺术,就有"关子""扣子"。宋代罗烨《醉翁谈录·小说开辟》论及说书技巧时说:"讲论处不滞搭,不絮烦;敷演处有规模,有收拾。冷淡处提掇得有家数,热闹处敷演得越久长。"什么是"热闹处"?我想,大概就是指情节曲折、紧凑的关节,就是"关子"。"敷演得越久长",就是延宕开来,增加叙事长度,做足悬念。当然,也不是"卖关子"。苏州评弹确有自身独特的关子结构和类型,这是与长篇形式对应的。夏玉才总结了评弹传统书的各种"关子"类型,如鸳鸯关子、母子关子、连环关子等。① 评弹关子艺术的一个重要特点就是,没有那种一般意义上的孤立的"关子",而是在一个大的悬念(往往关乎人物的命运)的统领下,由若干环环相扣的小关子组合连缀,由此造成情节连绵,波澜起伏。如此一来,评弹中的所谓"关子书",不是一、二回

① 夏玉才.苏州评弹文学论[M].北京:中国戏剧出版社,2002:58.

书,而是往往占据相当的篇幅。像《杨乃武》(邢晏春、邢晏芝演出本)中"密室相会"关子就有五回书,约占全书六分之一的篇幅;《珍珠塔》(魏含英演出本)中的"婆媳相会"关子,也有七、八回书,占全书相当分量。不仅如此,在关子前后还有不少与之相关的书回,或为关子做情节铺垫,或是关子的余声。中、短篇书目因篇幅的局促,则较难呈现这种艺术,中、短篇中也有关子,但已经戏剧化了,与传统意义上的关子艺术有所区别。

③ 细致深入、耐人寻味的内心描写。这方面,前人已多有论述,评弹的细腻和韵味主要体现在内心描写和心理分析上。评弹心理描写的特点是:深入开掘、小中见大、条分缕析、抽丝剥茧、合情合理、耐人回味。比如,"浔阳楼题反诗"这个情节,《水浒传》原著中描写不长,评弹中就抓住这一点深入开掘进去,通过合理的艺术想象,呈现出宋江流转、复杂的内心世界。这天,宋江在浔阳楼上一个人喝闷酒,忽然看见江上有人在运送假山石,奇怪的是,船上没有壮士,拉纤的是爷孙俩,掌舵的是老太。于是,宋江就问店小二这是怎么回事,店小二回答,老头的儿子为了运送生辰纲而死,因此他们家只能老小妇孺艰难度日。宋江听了,越发觉得朝廷昏暗。这时,天空下起雨来,一时间狂风大作。有些醺醺然的宋江望着被风吹得忽明忽暗的蜡烛,竟在烛光中看到了陷害自己的阎婆惜的影子,联想到自己如今刺配江州,一时间百感交集,于是提笔写下诗句:"心在山东身在吴,飘蓬江海漫嗟吁。他时若遂凌云志,敢笑黄巢不丈夫。"这段情节当然是评弹艺人的创造,但其高妙之处在于通过合理想象,把宋江此时此地的内心世界完整地呈现出来。一首"反诗"固然是宋江的内心写照,是一回书的点睛之笔,但是评弹艺人的心理分析无疑为这首诗做了最富艺术性的注脚。这种过细的心理描写同样需要充裕的叙事空间,中、短篇为了在较短的时间内造成戏剧冲突,在心理分析方面就不能不俭省,不能不主要通过角色的对话和抒情性唱段等方式来传达人物内心的变化与层次。

④ 逸出书外、不离其中的评论穿插。宋人在总结说话艺术的诗里就说:"春浓花艳佳人胆,月黑风寒壮士心。讲论只凭三寸舌,称评天下浅与深。""评",是评弹的一个特色。戏剧大师曹禺也盛赞评弹之"评"的特点。陈云同志还这样说:"也许去掉了噱头和穿插,才真的破坏了评弹艺术的完整性。"前年,我在访问薛君亚老艺人的过程中,她在回顾周玉泉艺术时对我说,评弹好听就好听在"小闲话",富有"咬嚼"。评弹"六白"中的托白、衬白、表白,大概都属于这一类。这类穿插和评论,在一回书或一部书中,所占分量虽不多,却极其重要,不仅是考量艺人艺术水准和功底的关键,有时简直成为观众欣赏的

兴奋点和核心所在,为"一篇之警策"。而在篇幅紧凑的中短篇书目中,这类"评论与穿插"就不得不大为缩水,有时简直没有,无形中评弹的精髓流失了。

以上概括的四点,仅是一个大致的轮廓,还需补充更多的实例来说明问题。

周良 已经讲的这些,足以说明长篇的叙事特点,中篇已难以体现。还有情节的推进,矛盾的展开,均有特色。希望你充实案例,做成一篇好文章。

潘讯 您还提出要谈谈规范称谓的问题。我赞同您的说法,您多次讲,反复讲,很有感慨。

周良 在接触评弹艺术之初,向老艺人学习,听他们谈艺,读他们谈艺的记录,就听到、读到很多行话和术语,逐渐了解、弄明白了,那时,就开始想到规范称谓的问题。同样的内涵,称谓不尽相同。同一个称谓,解释不一样,就有几种不同的说法。比如"六白"一词,具体指哪六种"白",有几种说法。涉及的白,有表白、官白、私白、咕白(还分官咕白、私咕白)、衬白、托白,还有人说有诗白、韵白。罗列的多种"白",区别的标准也不是一个。"以说表为主",认识上比较一致,但对"说"和"表"的内涵及两者的区别,其看法也有分歧。

20世纪50年代,我多次去南京、北京参加艺术交流活动,要写材料。就开始注意到评话、弹词和评弹,有时要加上"苏州"两字,比如苏州评弹。在苏州,我曾经邀请王少堂公演,为他做宣传、写文章,就要加上"扬州"两字。相对应,苏州评话也不能略去"苏州"两字。在我参加江苏省曲协的工作以后,省曲协活动或开会,或到扬州去参加活动,我非常注意,苏州评弹不用省称。江苏有苏州评弹,还有扬州评弹;有苏州评话和苏州弹词,还有扬州评话和扬州弹词(亦称弦词)。如果用省称,就不清楚,容易搞混,以致产生误会。而且在那个阶段,苏州评弹确实比扬州评弹兴旺。但大家在一起,讲到苏州评弹,老用省称,是不应该的。岂非以老大自居,目中无他人。事实上,扬州评话和弹词,艺术根基扎实,艺术积累深厚,有不少有成就的、值得尊敬的艺术家、老艺人,我很尊重他们,对他们抱着虚心学习的态度。

自从我参加《中国曲艺志》的编辑工作以后,更加明确,要规范称谓。各地的曲种,有各自的行话、术语,有许多词,内涵相同,称谓不一。或者用词相同,内涵不同。迄今为止,有关曲艺历史及其艺术著作,尚缺少能为很多人共同接受的规范的称谓。这显出研究工作的薄弱和理论研究工作的落后。规范称谓是深入研究的需要,是提高研究水平的必要步骤。在评弹艺术特征的相关谈论中,很多人也提出了统一规范的要求。

由于苏州评弹的衰落，尤其是评话的很快衰落，听众少了，熟悉评弹的少了，出现了混称，"评弹"成了一个曲种，两者混为一物。如今在实际运用中，"评弹"只指弹词。有人说是"合流"，这好像在逻辑上也说不通。评弹衰落，研究工作也比较难有序展开。真是艰难前行，连称谓的规范也不容易。

潘讯　翻译家严复说："一名之立，旬月踟蹰。"可见名词、称谓的重要性。苏州评弹"称谓"看起来是一件小事，却与艺术特征、艺术兴衰等紧密关联，不容小视。艺术和世界上任何事物的发展一样，都是由简单走向繁复。苏州评弹的称谓最初也很简单、模糊，就是"说书""大书""小书"，也无所谓唱腔、流派；评弹流派的命名，是迟至20世纪40年代以后的事。苏州评弹称谓的细分化、规范化，是从中华人民共和国成立以后开始的，到60年代已经取得比较一致的看法。其中，您付出了大量的心血。我想，称谓规范化背后还有一个深层次的原因，那就是从20世纪20年代以来，苏州评弹艺术始终处于不断创新、发展中，至50年代迎来了一个百花齐放的黄金时代。艺术的发展推动了称谓的规范。京剧、越剧乃至相声的发展史，都证明了这条规律。反之，当下出现的种种称谓模糊、混乱，是与包括苏州评弹在内的传统文化的整体衰落联系在一起的。

寄希望于来者

——三谈苏州评弹的研究

口述人：周　良
时　间：2012年12月3日
地　点：苏州市三香花园周寓

周良　这一次，我们主要谈今后的评弹研究。好不好？

潘讯　好的。

周良　上两次谈话和在我写的《跨进研究苏州评弹的门槛》一文中，都讲到了苏州评弹研究工作的现状。我在谈今后的研究工作之前，想重复说两点。

① 苏州评弹的研究工作，至今仍很薄弱，没有形成力量，也没有得到应有的重视，没有被很好地付诸指导实践，发挥其作用。为加强研究工作，提高研究水平，强化理论研究对艺术实践的作用，应该加强队伍建设。要有一支专业的研究队伍，少而精，起组织推动作用。再有一支半专业的、业余的研究队伍。后面这一支队伍，现正在形成，已有一定规模。两支队伍联合起来，加强、提高，把研究工作推向深入。

周良回忆录《伴评弹而行》书影

② 研究苏州评弹，重要的是要弄清苏州评话、弹词的艺术特征和规律，使艺术能自觉地按其自身的固有规律发展。研究工作要为艺术实践服务，这是一方面。另一方面，从事艺术创演实践的，应该学一点儿理论，了解艺术的特点和发展规律，方能中规中矩，事半功倍。尤其是从事艺术领导和管理的人员，要掌握规律，尊重规律，按规律办事。尊重创演人员、实行创作自由，多引导，少干预，反对包办代替。总结历史经验，肃清"左"的文艺思想，克服急功近

利的心态。

潘讯 您提出的这两点，应该成为推动苏州评弹研究工作的基石。最近一段时间以来，在评弹研究界也出现了许多令人欣喜的现象。比如，今年5月召开的那次会（"周良与苏州评弹研究"学术研讨会），就实实在在地推动了苏州评弹理论研究的风气。与会人员怀着对传统文化的敬意、对学术的敬意走到一起，坐而论道。研讨会还吸引了一批年轻的研究者参加，这使人看到了评弹研究的希望和未来。会上大家提交的论文站在纯学术的立场上，提出了很好的意见。

唐力行教授的研究，从40集《评弹艺术》期刊着手，分析了改革开放以来您的评弹研究之路，并提炼了三个重要方面，视角新颖独特。该文富有历史感，让我们看到评弹研究也和一切严肃的学术研究一样，与时代变革、文化思潮保持密切联系。在不少人眼中评弹研究也许是不登大雅之堂的"小道"，唐教授的文章却让我们看到了评弹研究联系着传统文化的命运，联系着学术的命运。

吴文科老师的文章全面总结了您的评弹研究，并给予了高度评价。他在缕述了您的37种著作之后，这样说："上述共37种有关苏州评话和苏州弹词的研究性著述，涉及历史、理论、评论、文献等诸多方面。中华人民共和国成立以来特别是新时期以来苏州评话和苏州弹词几乎所有的重要书刊编纂和重要研究成果，都打上了周良先生的印记，凝结着周良先生的心血，甚至直接体现为周良先生的贡献。这些成果的推出面世，具有多重的价值与意义。不仅表现在对苏州评话和苏州弹词学术研究的资料发掘与文献整理上，而且表现在苏州评话和苏州弹词基础研究的史论奠基上，同时表现在苏州评话和苏州弹词创演实践的批评观照上，更表现在苏州评话和苏州弹词的知识积累与文化传播上。"

我还注意到中央音乐学院陈爽副教授的一篇文章，她从评弹界以外的专业眼光来看弹词音乐，也许更有说服力。她说："程式性是中国传统艺术的普遍规律。研究说唱音乐如果不从说唱的程式入手，而从音乐技术分析的角度入手，会走上研究的歧途，也会掉进以西方音乐为标准的误区。"弹词音乐就是"程式性"的，如果一定要歌唱化，或者向西方音乐上靠，也许是"画虎不成反类犬"。

还有许多很好的文章，都令人眼前一亮。这里就不一一列举了，待到研讨会论文集出版后，大家自会看到。

近年来,在上海师范大学,由唐力行教授主持的中国近代社会研究中心在评弹研究方面也做了很多工作。他们的工作主要有三大部分:第一,对苏州评弹资料的整理,即将出版一本360万字的《中国苏州评弹社会史料集成》。第二,出版评弹研究系列丛书,目前已经出版三本,分别为《别梦依稀——说书人唐耿良纪念文集》《技艺与性别:晚清以来江南女弹词研究》《晚清以来苏州评弹与苏州社会:以书场为中心的研究》,第四本《个体与集体之间:五六十年代的评弹事业》,由美国南卡罗来纳州大学何其亮教授撰写,今年年底可以出版。第三,"评弹与江南社会"系列讲座,已经举办了5期,主讲人分别是苏州大学朱栋霖教授、美国南卡罗来纳州大学何其亮教授、上海艺术研究所彭本乐研究员,还有周先生您,最近一期的主讲人是吴宗锡先生。

上次在上海师范大学,我现场聆听了您的报告,后来您又整理成一万多字的长文,我也拜读了。其他几位老师的报告,我也听了录音。几位老师选题不同,论述方式也不同,但都是从数十年的研究心得出发,讲述自己心中的评弹。您是谈陈云同志的文艺观、评弹观,其实也体现您对评弹的解读。您对陈云同志的评弹观,既有阐述,也有发扬。这些报告对我都很有启发。

周良　可以这么说。面对研究工作薄弱、不被重视的现状,面对保护评弹的任务,苏州评弹研究工作的任务很重。就我认为重要的,我想稍做列举。希望有人来研究。我还想做一点儿工作,但不会做出很多成绩来了,寄希望于来者。

① 加强对陈云文艺思想的研究。陈云文艺思想阐明了社会主义文艺的基本性质和政策依据,为实现文艺为人民服务指明了道路。在传统和创新、文艺和群众、市场等关系上,批判了"左"的文艺思想。可以对照总结中华人民共和国成立以来文艺工作中的经验教训。现在"为政治服务"不讲了,但"为政绩服务"的作风,很普遍。现在"左"和"右"也不讲了,却殊途同归。

② 进一步探讨苏州评话、弹词的艺术特征和规律。我们曾经讨论过"评弹是不是戏"的问题,但主张"评弹是戏"的人,很少。值得重视研究的是,很长时间以来,已经影响评弹艺术走向和艺术水平的,是评弹创演中的戏剧化倾向。

我们要进一步总结老艺人的艺术经验,总结过去有成就的创演人员的艺术心得和体会。苏州评话、弹词和戏曲不同,说书和演戏不同。要请研究戏曲的学者来帮助研究,评弹和戏曲不同在哪里?评弹的起脚色和戏曲的脚色表演,同与不同,区别在哪里?要请研究文学的学者帮助,研究作为口头语言艺

术的评弹的特色及其语言特点。我们已经出版了一批传统评话、弹词的书目，这批文本为研究评弹的艺术特色和语言及文学特色提供了很好的条件。你曾经谈过这方面的体会，希望你深入下去。

讲故事的长篇情节性语言艺术，其结构、情节、人物、语言的特色，当然和戏曲不同。那些戏剧化倾向明显的评弹作品及其演出，必须多听听老演员和老听客的意见与评论。因为形成和助长这种戏剧化倾向的，除了固有认识的原因，还有功利性的原因，与一部分人的利益有关。总体的、全局的、长远的利益和个体的、局部的、眼前的利益有矛盾。

③ 继续深入研究苏州评弹的历史。已有的历史研究，包括我参加写过的几本历史著作，为这两个曲种推断了形成时期，并为这两个曲种的历史，约略进行了分期，做了粗略的论述，很粗疏，此外，还开始总结历史经验教训，尤其是中华人民共和国成立以来的评弹工作的经验教训，这应该深入一步。

潘讯 我觉得当前评弹的历史研究可以从三个方面下功夫：

① 评弹资料的发掘、整理和出版工作。现在还有多少资料沉睡在档案馆、博物馆、图书馆和资料室中？应发动研究人员对这些资料进行整理。最近，由苏州市档案馆与华中师范大学合作、历时21年编撰的《苏州商会档案丛编》全集出版了，共计6辑12册，795万字。我们也应该有这样的学术眼光和坚定毅力，整理出版评弹资料。前面提到的上海师范大学唐力行教授带领他的学术团队，耗费数年心血，收集评弹文献，即将出版一部360万字的《中国苏州评弹社会史料集成》。这些资料的发表，我想一定会推动研究工作的进程。甚至可以乐观地预见，一些评弹史上的未解之谜就隐藏在这批"故纸堆"中。

② 评弹口述史工作。我曾有个构想，构建一部"苏州评弹百年口述史"，以艺人史为中心，旁及艺术发展史、书目传承史、流派演变史、书场史、社团史等部门或专题，从多侧面呈现百年来评弹经历的风云变幻，以及与江南社会之间的因应、互动关系。口述历史需要在经费、人员、出版等方面给予保障。此项工作还要走向专业化、系统化、学术化，研究人员不仅要熟悉评弹艺术、艺人，还要熟悉江南社会、历史、文化。当然，这是一项宏大的工程。

③ 引入新的观点、理论。当前一些研究从历史、文化角度研究评弹，评弹是作为史料进入研究者视野的，就像古人说的"六经皆史"，与评弹艺术研究本身还有距离。评弹研究工作还应该关注当下艺术实践、艺术如何发展。苏州评弹虽然被列入"非遗"，作为世界非物质文化遗产保护起来，但仍要发展，仍然是有生命力的。我们需要考虑，这种生命力是内生的，还是靠外在力量的推

动？评弹仍然在江南民间传播、流传,相比于过去,评弹那种移风易俗的社会文化功能在衰退,那么今天的评弹在扮演什么角色？评弹艺术处在发展流动中,其存在的土壤江南社会也处在发展流动中,在今天的文化生态中,评弹到底处于什么位置？

周良 你讲的几点,很重要,我很赞同。对苏州评弹历史的研究,我还可以提出如下一些方面:第一,古代苏州评话、弹词的发展及其特点。以农村集镇为主要阵地,评话比弹词更兴旺。在农村听评话的人比听弹词的多。评话的历史观、英雄观深入群众。苏州评弹在古代就以城市为大本营,早就形成了壮大的专业队伍,出了名家、响档。这可以和苏北曲种对比,苏北的曲种除扬州评话和弹词外,到近代、现代,直至当代中华人民共和国成立以后,仍然以半农半艺为主,很少有专业队伍。可见苏州评弹的兴旺程度。所以,苏州评弹不是到了近代进入上海以后才兴旺起来的,早在清乾嘉时期,苏州评弹界就出现了王周士和其后的四大名家等,产生了若干流传至今的传统书目,还有经验总结。

可以说,苏州评弹早在古代已经很兴旺发达了。这方面的史料和论述,都不充分。对现有的资料阐发分析得也不够。

第二,因为历史资料的缺乏,我们对男弹词的兴起,光裕社的建立,仍缺少了解。苏州评话、弹词的前身,包括评话、弹词都是有女演员的。这些说唱艺术在串街走巷、桥头树下流动期间,往往以女演员说唱为主,男的为伴奏。盲女弹词阶段,男的多引路、伴奏。进入室内的"女先儿",也以女性为主。可以说,苏州评弹形成之后,也有女演员。直至光裕公所成立之后,不但不让女演员参加光裕公所,还排斥她们,不让她们在苏州附近光裕公所能控制的书场演出,其中固然有封建思想的作用,但可以相信,这是一个男演员迅速提高、发展,艺术上勃兴的时期。而且可以断定,这是一个以说为主的提高时期。男演员排斥女演员,驱赶女演员,使男弹词在艺术上迅速提高发展。

所以说后来女弹词在上海兴起,书寓弹词促进了苏州弹词的发展,是没有事实依据的。

第三,近代苏州评弹的发展和苏州评弹在近代上海的发展,这处在同一历史时段,但两者内涵有所不同。近代的上海,是指大都市的上海。1845年上海有了租界以后,逐渐繁盛,人口、财富迅速集中,工商业发达,成为大都市。而古代的上海,只是个县城。

虽然不能断定确切的时间,但可以肯定,苏州评弹在古代已经出现在上海

地区,苏州评弹形成并流行于吴语地区。可以相信,在苏州评弹形成的初期,演员以苏州人为多,用苏州话说书(说或说唱),在演员的数量和艺术水平方面,苏州人占优势,集中在苏州,所以,其行会组织首先建立在苏州,以苏州为艺术辐射中心。

后来,苏州评弹的流行地区逐渐扩大。曾西至镇江、南京,跨江到了启东、海门,向南流行于杭、嘉、湖地区。中华人民共和国成立后,曾发展到绍兴、宁波以至金华地区。20世纪80年代以后,逐渐萎缩。随着苏州评弹流行地区的扩展,苏州以外的地方也有人学习苏州评弹,苏州评弹流行的地区都有人学艺、从艺,人们也学苏州话,用苏州话演出,而且以用其他方音为艺病。

知名的早期苏州评话、弹词艺人,往往不是苏州籍的,如清嘉庆时说唱弹词《三笑》的吴毓昌为金山人(今上海);清嘉庆、道光年间说唱弹词《珍珠塔》的马春帆为丹阳人,说唱弹词《白蛇传》的毛菖佩为宝山人(曾属苏州,今上海),说评话《三国》的陈汉章为无锡人,说评话《杨家将》的金洪亮为常熟人。一般而言,很多著名的评弹演员是苏州人。但是,非苏州籍的评弹艺人也有不少,包括有一些苏州话讲得不太纯熟的艺人。他们对苏州评弹艺术的发展都做出了贡献。至少,我们应该认为,苏州评弹是所有业内人士共同努力的成果。

有人说,苏州评弹发源于苏州,发祥于上海。起源和发祥,实为同义语。如果说,苏州评弹起源于苏州,兴盛于上海,这不合历史事实。评弹早在古代就已经很兴盛,如上所述。近代苏州评弹的发展,包括了活动在上海的苏州评弹和活动在上海以外广大地区的苏州评弹,是大家共同努力的结果。

上海之外的苏州评弹流行地区,是很大的一片地区。近代战乱多,农村经济破产。但评弹仍在这片广大的地区,此兴彼衰、时兴时衰地发展,有流有传,坚持坚守,传统艺术仍在发展提高。相对于盲目创新,坚守有时更积极;相对于变异,保守有时更可取。比如一批在上海负有盛名的响档,他们经常到苏州城乡一带来演出,接受检验。只在上海演出,不去外地的演员很少。为什么?有艺术上的原因。另外,上海是个五方杂处的商埠,外地人、流动人口太多,对方言艺术的流行有限制。如1938年官方统计当时上海人口为430万,而外来人口为350万,本地人口中包括常住的苏北人、宁波人、安徽人、广东人。这一特性限制了方言艺术的发展。

苏州评弹在近代上海的发展很快。竞争激烈,推动创新。润余社异军突起,推出了一批新长篇书目,题材新,表演新。在创新中呈现流行性的特点。

由于光裕社的束缚削弱,各地女弹词进入上海,在竞争中发生变异。书寓弹词,使苏州弹词的演出方式亦即生产方式发生改变,且在竞争中异化。

潘讯 提到近代上海,乃至20世纪三四十年代的上海,也许是当代影视传媒的过度渲染,这段历史已经被美化到失去本来面目了。最近,我就看到两位文化名人对这种现象表达警惕与反思。我摘录下来了,读给您听。

一是余秋雨在其新著《何谓文化》中说:"这股复古思潮,甚至对近百年来发生的某些社会文化现象也进行了过度夸耀。例如在我生活时间较长的上海,一些人对20世纪二三十年代'夜上海''百乐门'的滥情描述,对当时还处于起步状态的学人、艺人的极度吹捧,就完全违背了基本常识,贬损了一个现代国际大都市的文化格局。不仅是上海,据我所知,这些年各地已经把很多处于生存竞争过程中的民间艺术、地方戏曲,全都不分优劣地当作'国家遗产'保护了起来,把它们称作'国粹''省粹''市粹',顺便,还把老一代民间艺人一律封为不可超越的'艺术泰斗''文化经典',这在文化史上闹了大笑话,还阻断了民间艺术新陈代谢的自然选择过程,反而恶化了文化生态。"①

二是白先勇最近为他的父亲出版了一部画传《白崇禧将军身影集》,他在接受记者采访时就说:"现在,在中国知识分子的意识里有一种特别的连接,要把那些断掉的东西接起来。过去的忆苦思甜,讲得太苦太黑,引起现代人的反思,问是不是那个样子? 后来发现,好像也不是听到的那种样子。不过,那钟摆到另外一头去了,现在人们很多时候把'民国'美化了,觉得很浪漫,尤其是20世纪30年代上海的那种生活形态,包括衣着、行为方式,真有'民国范儿'。"②

引述这两段话,我是想说对当时的上海文化生态同样不要夸张、美化,也不要去肆意捧高那个时代评弹艺人的艺术成就,更不要去滥封什么大师。在那个时代许多评弹艺人的艺术是处于成长中的,不少传统书目虽然在那个时代很流行,但真正在艺术上提升也是1949年后的事,不少弹词流派都是在20世纪50年代以后才开始成熟、流传开来的,对此应该依据扎实的史料进行学理的分析。艺术的发展、艺人的成长都应该作为一个整体来看待。

周良 苏州评弹在近代上海的发展,有其特点。我们对过去艺术的回忆和记述,往往讲的是一个方面。我们要分析其两重性。就像陈云同志说过的,

① 余秋雨.何谓文化[M].武汉:长江文艺出版社,2012:101.
② 张彦武.白先勇:历史就是真相[N].中国青年报,2012-06-26(10).

虽然他说的是抗日战争时期,但如今仍适用。"要研究评弹的历史。对抗日战争前后这一段评弹的历史也要研究。不研究这段历史,就不能了解评弹发展的全过程。在这一段时期内,评弹艺术趋向商业化,庸俗、黄色的噱头泛滥,可能因此才有中华人民共和国成立后的'斩尾巴'。事物的存在,总是有原因的。'斩尾巴',就是对前一时期不良倾向的否定,有积极意义。"①既要看到积极方面,又要看到消极方面。对苏州评弹在上海的迅速发展,我们也应作如是观。

潘讯 是的。抗战时期陈云同志虽不在上海,但他对上海的社会文化环境很熟悉,他的看法是一种历史的看法,也是一种辩证的看法。评弹在进入上海之后,面临着两重冲击,一是多元文化的冲击,二是商业文化的冲击。这是很严峻的生存挑战,但是对于一门艺术而言,总是在竞争中求得生路的。评弹在上海所面临的不仅是评弹内在的竞争,还要和越剧、滑稽戏、沪剧乃至电影、京剧争夺观众。看老艺人的回忆录,过去评弹艺人在上海大世界演出,那里就是一个百戏杂陈的大型游乐场,观众买票进去随意游赏,这是一种最直接的竞争,评弹到底能不能吸引观众,当场见分晓。这种竞争态势,总体上是促进了艺术的发展的。当然,有些艺人为了拉牢观众,也开始"玩噱头",比如大套琵琶、三弦拉戏,这些不过是细枝末节,艺术的主流在发展。

周良 研究评弹在市场上的发展,至今仍很重要。评弹体制改革,时至今日,尚未能充分利用和发挥市场机制的积极作用,也就不能充分发挥国家保护措施所能起的作用。比如一些所谓公益性的文艺演出,因为不卖票,所以粗制滥造。发挥竞争机制的作用,便能推动文艺改革。

研究苏州评弹在上海的发展,我们寄希望于上海的研究者。苏州评弹是一个整体。苏州评弹在上海有过辉煌的业绩,出色的贡献。但仍是评弹艺术事业的一个部分。为了保护好苏州评弹,苏州评弹界的同人,应该团结起来,携手共进。

潘讯 评弹本就是江南文化的产物,在进入上海之后,仍不改其江南美学风格,它的受众还是生活在上海的"江南人"。评弹在上海还是作为传统文化或江南文化的一种代表,我记得,20世纪30年代叶圣陶先生在上海时,陈望道主持《太白》杂志,请他写一篇谈说书的介绍文,那篇文章所流露出的,对说书却没有多少好感,叶圣陶说:"听书的人在书场里欣赏说书人的艺术,同时得到

① 《陈云同志关于评弹的谈话和通信》编辑小组.陈云同志关于评弹的谈话和通信[M].北京:中国曲艺出版社,1983:62.

种种的人生经验,公子小姐的恋爱方式,何用式的阴谋诡计,君师主义的社会观,因果报应的伦理观,江湖好汉的大块分金,大碗吃肉,超自然力的宰制人间,无法抵抗……也说不尽这许多,总之,那些人生经验是非现代的。现在,书场又设到无线电播音室里去了。听众不用上茶馆只要旋转那'开关',就可以听到叮叮咚咚的弦索声或者海瑞、华太师等人的一声长嗽。非现代的人生经验利用了现代的利器来传播,这真是时代的讽刺。"所谓"非现代的",也就是和"上海摩登"格格不入,它还是传统的、江南的,或者说"前现代"的。

评弹在上海的发展应该作为评弹发展史的一部分,如果写评弹史,这就是评弹近代化的一个重要组成部分。评弹在苏沪两地的发展,有分流,也有互动。评弹在上海完成近代化转型之后,反过来也给评弹在苏州的发展以影响。上海的响档到苏州来演出是很受欢迎的。当然,苏沪两地的审美趣味还是不同,我看过一则材料,新编书目《杨乃武》刚问世,在上海很受欢迎,但到了苏州就不大叫座,苏州人喜欢的还是《珍珠塔》这些传统书。相对于"十里洋场"的上海,苏州还是一个保守、传统的古城。

周良 我继续讲历史研究。第四,总结中华人民共和国成立后评弹工作的经验教训。上面已经讲过。这是一项很有现实意义的任务。这项研究还涉及文艺的领导体制和方式。

潘讯 上面提到美国南卡罗来纳州大学何其亮教授专门研究中华人民共和国成立后的评弹发展,兼及文艺体制问题,并写成一部书稿——《个体与集体之间:二十世纪五六十年代的评弹事业》,即将由商务印书馆出版①。我看了上次他在上海师范大学的讲座录像,境外的研究,也许不够准确,但最起码为我们提供了一种研究视角。

周良 第五,研究评弹史。还有评话、弹词书目史、演出史、书场史、音乐史等多方面,尚少成绩。

潘讯 您提出的这五个方面,都是很重要的课题,内涵深刻丰富,值得好好开掘。这些年,我也在思考,怎样把评弹研究做好,您提的对我很有启示。这些年,我做了一些老艺人的口述历史,有些已经整理发表出来。但由于时间限制,仍有工作没有做好。比如,您早向我提出的访谈薛小飞老师,我做了一些准备,和他通过几次电话,并寄给他一张采访提纲,但就是没有谈一次,现在已经是无可弥补的遗憾了。今后,抽时间我还想把这项工作进行下去,并希望

① 编者注:该书已于2013年正式出版,因本访谈时间在2012年,故说"即将出版"。

有更多的人和我一起来做这件事。我现在手头上正写一部《徐丽仙评传》,已经完成了大半,我想争取在明年春天把书稿拿出来。此后,我还想结合苏州文化、苏州社会对评弹做一些思考和研究,希望您能继续给我指导。

周良 一方面,研究工作要接受实践的检验。艺术的领导和管理部门,是否重视、运用艺术规律来指导工作,这是一个方面。另一方面,研究成果是否经得起实践的检验。这是分工。研究和实践之间,总有一定距离。保持这一点距离,是有好处的。研究者应该善于独立思考,发挥自由思想,在认同他人正确意见的同时,也要经过自己的认真思考。客观的、严格的审视艺术实践中发生的各种现象。不要盲从,不要跟着潮流,跟着所谓的专家(或权势)起哄——起哄也是盲从。我们吃盲从的亏太多了。为图利而起哄,是不应效仿的。

保持研究者的品格与客观清醒的思考,是十分重要的。愿共勉。你是未来的,希望你继续做出成绩来。

潘讯 谢谢您的鼓励。最近,我在《姑苏晚报》上看到王慧骐先生的访谈,谈到您,说您"醒着的每一分钟都献给了苏州评弹"。读到这句话我很感动,同时也很惭愧,比起您的境界,我还差得很远很远。

周良谈改革开放40年的苏州评弹

口述人：周　良
时　间：2018年4月15日
地　点：苏州市三香花园周寓

潘讯　周老，今年是改革开放40周年，您是这40年苏州评弹发展的推动者之一，过去我曾经对您进行过三次系列采访，主要是听您谈评弹的历史观和艺术观，而对您在评弹发展中所起的作用，以及您所经历的一些历史事件则谈得较少甚至完全没有涉及。如果从历史学角度切入评弹研究，那么一定离不开对历史事件的回顾和对历史场景的复原。我这次想提出的第一个问题是，改革开放40年来苏州评弹发展能否分期？应该如何分期？

周良　好的。我想可以分为三个阶段。第一个阶段是恢复阶段，这个时间不长，大概只有五六年时间，但是如果没有这个阶段，评弹就消亡了。恢复演出长篇、恢复书场、恢复培养演员，我在回忆录里将其写成"落日余晖"，正是指这个阶段。第二个阶段是困难时期，陷入困境一直走进谷底，这个大概从20世纪80年代初到90年代末，十来年时间，评弹艺术发展逐渐困难，演员逐步减少，书场逐步减少，传统书目经过几个反复越来越少。

这个阶段出现的另一种现象是，集中出现了一批新编的武侠书、宫闱书、反腐书，但是具有流行性的特点，很少有能够长期演出并保存下来的。

潘讯　再回到分期问题上。

周良　在评弹艺术发展的困难时期，书场从500多个缩减到200多个，先是每天两场演出，后来只能保留一场，文化系统外的商业书场基本上都陆续关掉了，农村公社、大队办的福利性书场代替了营业性书场。评弹演员也从500多人缩减到200多人。

第三个阶段是"非遗"保护阶段，那就是从21世纪初到现在。你提出这个问题后，我反复考虑，如何概括这个阶段？这个问题我今天可以多说一点儿。也就是你在之前访谈提纲上问我的"放置于整个评弹史来看，这40年的评弹

发展处于什么位置?"我现在想概括为:这40年我们要面对的是评弹能不能从传统市场转向现代市场的问题。我的结论是,所谓保护的目的,就是将评弹保护在原有的传统文化市场里面,而不进入现代化文化大市场。给评弹创造条件和环境,使评弹生存在传统市场里面,不要进入现代化新市场,一进入新市场就要被融化、被吸收、被异化。

潘讯 异化也差不多有淘汰的味道了。

周良 陈云同志说,评弹不景气,要在社会上找原因,也就是要在市场找原因,因此我想是不是也可以分成这样三阶段来讲。第一个阶段,就是评弹在古代的传统市场,在这个传统市场评弹越来越兴旺的原因是:在主观上是评弹自身艺术提高得比较快,在客观上是评弹没有竞争对象。史料记载,在嘉庆、道光年间苏州地方有一些戏院、剧场,但不是常年性演出,只是季节性演出。而到了常熟、昆山这样的县城,季节性演出的戏院也很少了。都是逢年过节、农闲庙会有一些戏曲演出,也就是说,在农村,只有业余的文艺演出与评弹竞争,没有专业的文艺演出与评弹竞争,可以说这个市场条件非常好。听书非常便宜,又有一壶茶喝,在开书之前还可以聊天,茶馆是一个交际场所,俗称"百口衙门",人们在这里听听小道新闻。这个阶段,评弹几乎没有外部竞争对象,只有内部竞争对象,就是行业越来越发达,艺人越来越多,走得越来越远。出现了所谓响档、混档、漂档,艺人自然淘汰,自然淘汰也是行业发展必要的生长方式,优胜劣汰、推陈出新,这样生态就比较健康,造就了古代评弹的发达。

第二个阶段是到了近代,鸦片战争以后,评弹在进入租界之后,还是得到很大发展,说明评弹在文化大市场中还是能站得住脚的。因为上海五方杂处,各种人都有,在这个市场中有多种戏曲、曲艺,还有电影,到了20世纪初又有了广播、跳舞。评弹在这个大市场里面临两个竞争,一个是内部竞争,内部竞争的结果是在上海演出的评弹艺人还是少数,多数评弹艺人还是生存在传统市场中,流动于江南的村庄田间,他们照样有饭吃,而且吃得很好。另一个是新的外部竞争,这就促使评弹艺术本身的变化,出现了书戏等,一部分评弹艺人被融化或异化。这个时期,广大农村、城镇还是传统大市场,是评弹演出活动的主要载体,淘汰不了,撼动不了。

第三个阶段是1949年以后,这个时期评弹的传统市场还基本保持着,主要因为这个阶段对外交往相对封闭,外来文艺很少,"文革"前,所谓的外国电影只有来自苏联、南斯拉夫或其他东欧国家的,歌舞表演很少,一年中来苏州表演的歌舞剧团屈指可数,因此1949年以后评弹还基本上活跃在传统市

场中。

潘讯　但是,在新的政治体制和文化体制中,评弹是不是也有一些值得注意的变化?

周良　是的,一方面,评弹演出市场受计划经济的限制,市场也有计划性。当时,国家对文艺团体的演出地点有严格限制,就是"三三六",即6个月在所属地演出,3个月在农村演出,3个月休整、学习。比如苏州的评弹团体要到上海去演出,最多只有3个月时间。

潘讯　这样硬性、刻板的规定执行起来有没有困难?

周良　3个月在农村演出这一条执行起来就比较困难。因为当时的苏州市太小了,总共才有三十几万人口,郊区农村只有十几万人。后来执行起来就变通了不少,说农村包括苏州地区,这样范围就大了,6个月在所属地演出是没有问题的,还有3个月可以到外地去演出。

后来又有困难,比如说出省演出,要到省文化厅开介绍信。后来我们就反映,杭嘉湖地区①是一个自然形成的评弹演出市场,后来就放宽,评弹团体到杭嘉湖地区演出,不需要省里开介绍信,只要苏州市开介绍信就可以了。也就是说,评弹传统市场受到计划经济的限制。

另一方面,受到当时为政治服务的思想的影响。评弹为政治服务、为宣传服务,是不计成本的,这也排除了市场经济的因素。还有一个很大变化就是,评弹市场的经营与评弹演员的收入脱钩了,冲击了评弹市场的活力,因此就产生了"吃大锅饭"的状况,这也是影响传统市场的。

因此我总结"文革"前这一阶段的评弹历史教训主要是两条,一条是脱离传统,对传统书目的忽视;另一条是脱离群众,突出表现为脱离市场,市场的作用太小了。

到了"文革"以后,经过恢复繁荣的阶段,外来文化一下子进来了,比如流行歌曲、录像片,特别是录像片对评弹的冲击是很大的。做生意的人夜书场不开了,晚上就放录像、开跳舞厅,这时候现代文化大市场出现了。评弹传统市场日渐衰落、岌岌可危,同时它又进不了大市场。能进大市场的就是唱开篇,说书走穴的大概有两个人,一个是吴君玉,一个是陈卫伯,吴君玉表演的是"微型评话",时间五六分钟或者七八分钟,陈卫伯是讲小故事。

①　杭嘉湖地区指浙江省内北部的杭嘉湖堆积平原。

潘讯 笑三笑①。

周良 大概也只有七八分钟。因此,所谓对评弹的保护,就是创造条件把评弹的传统市场维持下来,使其免受大市场的淘汰。现在有两个方面的怪现象,一方面是,进入保护阶段之后,工作重点没有放在去书场中恢复演出传统书目、编演优秀长篇书目,而是把相当的努力放在去大市场中得奖。另一方面是,他们提倡了20年的中篇,中篇基本上是没有市场的。这是掌握政策的部门的责任,不能怪演员。

潘讯 您以前就反复讲过,保护评弹要重视三个方面,一是传统书目,二是传统艺术,三是书场表演。

周良 这就是"评弹要像评弹",现在到外面去演出,"评弹不像评弹"。在传统市场中,单独唱开篇表演只有广播书场有。最近出现的在茶楼中唱开篇的表演,其存续年代蛮长了,20世纪80年代开始产生,至今已经30多年了,这个行当能不能成为一种职业?还有待观察,它还没有发展到可以养活专业队伍的水平。

潘讯 也可以说,这40年,我们文化市场的市场性不发达,因此演员的积极性缺少市场机制的调动。

周良 现在体制外的文化团体发展起来了,戏曲曲艺界我看也会出现新体制、新团体,问题是我们现在没有很好的引导。像对苏韵评弹团,应该给予这批艺人以重视、关心与培养,使他们成才,将来希望寄托在他们身上。

潘讯 苏韵评弹团是如何发展起来的?

周良 最初主要吸收转业演员,后来又吸收了一些退休演员,再后来有些评弹学校的毕业生也加入这个团,现在有些自学成才的人也参加进来,他们主要是靠市场机制生存的,也许代表了评弹的希望。

潘讯 改革开放以来,苏州评弹界代表性长篇书目有哪些?

周良 这些年来,能保存下来的长篇书目不多,好像邱肖鹏的《夜明珠》、扬子江的《康熙皇帝》、姜永春的《廉政风暴》这几部书演出时间比较长。

潘讯 改革开放以来苏沪两地评弹发展经历了怎样的起伏升降?评弹艺术的中心是在苏州还是在上海?还是同时具有两个中心?

周良 本来市场是自由流动的,是从低级到高级按梯次发展的。但是,1949年后组织了评弹团,你到哪里去演出不是由你自己决定的,是由团里负责

① 在七八分钟时间里使听众笑三次以上。

联系的；你还要完成在农村的演出任务，你不能想到上海去演出就到上海去演出。中华人民共和国以来，我觉得不存在艺术中心和辐射的问题，因为文艺政策是一样的，只有表现有所不同。上海有特殊的条件，表现在一些特殊的方面，但它起不到引导辐射作用，因为外地是学不像的。上海评弹团不怎么到外地演出，比如到苏州，最多来一个星期，演一个中篇就走了，在苏州起不到什么影响。

上海评弹团的一些做法，其他地方是做不到的，甚至上海的其他评弹团体也做不到。比如，它收支两条线，它的卖票收入是交给市文化局的，工资则由市文化局下拨，而其他团体是自给自足的。

又如，上海评弹团拥有的知名演员很多，但是这些演员是不怎么说长篇的，只有几个留长篇下来的老艺人，像张鉴庭、张鉴国、姚荫梅。

再比如，上海出了秦建国等几个年轻演员，上海的宣传工具强，报纸多，文章发的多，他们很快就产生了影响。而苏州是到20世纪60年代以后才有有线广播的，改革开放以后才有电视。

潘讯 陈云同志对于评弹的意见如何在评弹界传达和落实，有没有形成一种比较固定的机制？

周良 "文革"前，陈云同志的行踪保密，基本上是不传达的。在评弹界，上海的吴宗锡就是评弹团团长，他可以掌握贯彻。杭州的施振眉也是直接领导。在江苏，我跟当时省文化厅的几位厅长都比较熟悉，也经常对他们讲讲。正式传达陈云同志的讲话精神是在"文革"以后，第一次评弹座谈会就是公开以文化部的名义召开的。公开传达，也是我们三个人，分三块去传达的。1982年，我们评弹研究会成立以后，经常将陈云同志的讲话印发给大家。到1983年就出版了《陈云同志关于评弹的谈话和通信》。

陈云同志早年对评弹评价就很高，他说，在中国曲艺中像评弹这么高水平的曲种不多。到了20世纪60年代开始，他对评弹的观点进入理论化。他提倡编演新的长篇，而新的长篇大部分是从戏曲、电影、小说改编的，像《青春之歌》《烈火金刚》《红日》等，大家说新编的书不好听、质量不高，问题在哪里呢？有人说新书没有"脚色"——实际上是描写不细致，我们不熟悉新生活，所以觉得不像。

潘讯 当时有一种说法，新评弹是"戏曲加表""话剧加唱"。

周良 陈云同志这个时候就提出，从戏曲、小说、电影改编评弹，要"改组"。

潘讯 "改组"是指重新组织情节吗？

周良 是的,他提出,小说、戏曲、评弹三种艺术形式,各有"质的规定性"。我认为他是从这个时候开始接触到评弹的艺术特征问题,一直到"文革"结束后提出"评弹要像评弹。"

潘讯 1979—1980年评弹界有一次跨年度的讨论会,主题为"卅年评弹历史的回顾",这次会议的前因后果如何?

周良 "文革"以后,怎样把评弹工作推进下去,就必然碰到一些问题,比如,怎么看待"文革"前"十七年"?怎么看待1949年之后的三十年?拨乱反正的目标是什么?对于这些问题,一定要达成比较统一的认识。当时,第四次文代会已经召开,我们的讨论还是比较自由的。

潘讯 参加会议的是哪些人?

周良 参加会议的人大部分是评弹界的干部和老艺人,再吸收一部分在剧团工作的干部,还有少量我们系统内从事文化研究的同志。每一次讨论大概二十人左右,其中有的人参加了多次,前后总的有三四十人参加。

潘讯 这次大会为什么开成跨年度的会议?

周良 因为大家都在工作岗位上,不可能开得过长,只有分阶段、分专题开,大概一个月开一次。事先发提纲,让大家做好准备,所以会议开得是比较有秩序的,不是漫谈式的,而是发言式的。大家愿意谈,就畅所欲言,最后归纳一下,也不下结论。

潘讯 会议是您主持吗?

周良 我基本上都参加的,但是我请苏州评弹团的干部主持,其中夏玉才主持得比较多,有时候杨作铭也主持。大家谈得比较长,争论比较厉害,我也发言,但是不发表结论。

潘讯 这次会议的成果如何体现?

周良 主要是归纳,有几种意见和哪一种意见比较多。

潘讯 意见出现分歧,怎样统一思想呢?

周良 我是行政领导,各团也有团长,在此后做具体工作时会形成一致的指导方针,只是在会场上不下结论。

潘讯 您的看法如何?

周良 讨论中有两种比较极端的说法,一种说法是,1949年之后,评弹没有成绩,表现为没有出艺人、没有出书;另一种说法是,回到"文革"前的"十七年"就是拨乱反正。这两种说法都不是客观的。按照我的想法,对"十七年"的评价要一分为二,正确的一面是主要的,但也有"左"的一面。所谓"左",用

现在的话说,就是忽视了传统,对传统的价值认识不足。还有一点就是主张评弹为政治服务,文艺应该担当起宣传政治的任务,但是文艺主要应该是作用于人们的精神世界、感情世界,帮助人们认识世界,这不仅仅是政治。简单一点说,不是主张艺术就不要谈政治,而是主张思想性不能代替艺术性,思想能用正确与不正确来判断,但是艺术不行,思想正确但不一定感人。

再比如说,评弹界组织起来成立评弹团到底对不对?我现在看来,组织起来是必然的,但错误在于采取了工资制,把很多艺人的积极性束缚住了。进入评弹团之后,我估计大约有三分之一以上的人是不吃亏的,收入和原来差不多;有三分之一的人是收入增加的;还有三分之一的人是明显减少的。像金声伯,参加团之后收入减少至原来的五分之一,也就是说原先他演两个月,一年的收入就有了。金声伯是很可惜的,他的才华没有完全发挥出来。按照他的才能,不会比他的老师杨莲青差。

潘讯 长篇《九龙口》一书得到了陈云同志的肯定,这部书创作的前因后果如何?

周良 《九龙口》这部书是邱肖鹏等一批作者主动寻找题材、主动创作的。1977年之后,长篇还没有恢复,评弹界组成了几个演出组去各地演出,主要演短篇、开篇,中篇都比较少,为了解决"书目荒",尽可能把小组的人员减下来,增加演出单位,这样就编了一批中短篇,这批中短篇里有一些演得比较多的书目,比如《白衣血冤》就演了一百多场。

潘讯 《老子折子孝子》也是演出次数比较多的。

周良 后来普遍觉得恢复长篇演出缺少书目,就发动大家编长篇,邱肖鹏就带头组织了一个创作小组。他们在看新闻时,看见了一则关于某海关走私案的报道,就决定改编这个题材,还走访了上海、广州海关以收集素材。这部书编成之后,演出效果非常好。我分析其中一个很大的原因就是,当时比较好的新编题材类书目很少,这类故事又比较新颖,所以受到欢迎。

潘讯 和魏含玉、侯小莉两位女演员也有很大关系吧?

周良 有关系,她们都比较喜欢邱肖鹏编写的书。邱肖鹏的艺术观,第一是评弹以长篇为主;第二是评弹以说表为主,讲究文学性;第三是评弹以写人为主,就是书好听不好听、吸引不吸引人,关键是看人写得好不好,光靠表演是不行的。而且老邱创作还有一个特点,他一面写,一面演,写了一半就演出了,他跟着演员一起出去跑码头、听书、听演员和群众的反映,后一半是在演出的过程中写成的。

后来《九龙口》没有演下去是很可惜的,在演出正轰动的时候,两位演员(魏含玉、侯小莉)转业了,没有人接上去,不能继续加工,这部书就没有保留下来。这部书呢,好像政治性也强了一点儿。这和整个社会大潮(评弹不景气)有关系,很多青年演员都转业了。我一直说,评弹在克服困难的阶段,主要是靠老演员和中年演员,那个阶段青年演员坚守舞台是很少的,大部分都跑掉了。

潘讯 青年人都坚持不下去了。

周良 收入太低。我记得,评弹演员的收入在社会平均线之下,当时社会平均工资是每月80～90元,他们的收入还不到这个平均线。

潘讯 1986年左右您主导了一次新创作长篇的评比,涌现了一批优秀作品如《筱丹桂》《九龙口》《三个侍卫官》《芙蓉锦鸡图》《武林赤子》《朝阳血案》《神医劫难》等,这次活动的出发点如何?

周良 粉碎"四人帮"以后我们组织了多次评弹会演、展演,那时候是不评奖的。后来又组织了几次青年演员的评弹会演,就开始评奖了。那时候的做法是,从长篇中选择说一回书或者两回书,评选中有一个比例,内容占30%(书目的思想性)、说表占30%、弹唱占20%,还有20%是其他(噱头、起脚色等),这样评比感觉效果很好。后来我们就举办了一次新书评奖,把参加评奖的书目都录音,发三套,让评委分三个地方去听书,他们也可以集中听,也可以拿回家里自己听,听完以后分三个地方讨论,评出名次。

潘讯 评委是哪些人?

周良 评委是苏浙沪三地评弹团的创作人员、剧团的创作人员,评完之后,三地各选一个代表,到苏州来再讨论、再投票。结果是《筱丹桂》获得第一名,《九龙口》获得第二名……这次评奖的评委,都是专业人员,他们有一种"逆反"心理,就是政治性强的书,不会得分很高,艺术性先于思想性,所以《九龙口》就没有拿到第一,有人觉得可惜,我认为不要可惜,让专家去评好了。因为,这里体现了一个方向问题,我们过去考虑政治太多了。

这次评选之后,大家都认为这种办法比较好,但是这种办法比较费人力,而且还要有经费支持。后来我们还办过一次新书评奖,规模比较小一点,只有几回书,是省广电局资助的。

潘讯 在改革开放40年中评弹领域还有哪些重要的历史事件?

周良 我认为陈云同志的系列讲话,特别是讲"评弹要像评弹",这是一个重要事件,在改革开放之初起了重要作用,其实现在还应该继续发挥这个作

用,像现在这样在大舞台上唱开篇,不能代表评弹。

潘讯 您心目中比较好的保护状态是怎样?

周良 传统书场、长篇书目、说书为主,这就是"评弹要像评弹"。将来要以市场的观点来看,就得多演多奖,书目要拿"非遗"保护津贴,一年一定要在书场中演出200场以上,根据听众欢迎的程度分别给予奖励。将来如果有一定的资助,就可以办"夜场",票价便宜,群众可以拿文化消费券去听书。所谓评弹"兴旺",只要保持有少数人能够在书场里听书就可以了,不可能设想其规模还像以前那样。

金声玉振

——金丽生访谈录(上)

口述人：金丽生*
时　间：2008年6月15日
地　点：苏州市昆山千灯古镇

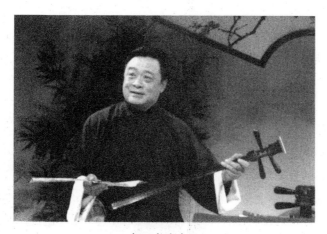

金丽生演出照

潘讯　金先生，您父亲是湖北人，回族；母亲是北京人，满族，看起来您的家庭充满了传奇色彩，能谈谈您家庭的情况吗？

金丽生　我的父亲是湖北沔阳（今仙桃市）人，回族，我的家族在元朝的时候从宁夏迁到湖北；母亲是满族，旗人。小时候我经常听母亲、外祖母说起家族的事，据说光绪皇帝的珍妃叫我母亲的祖母为姑妈；我母亲的祖父就是清末

* 金丽生（1944—　），祖籍湖北沔阳，出生于上海，国家一级演员、国家级非物质文化遗产苏州弹词代表性传承人，曾任苏州市评弹团副团长、江苏省曲协副主席、苏州市曲协主席，现为中国说唱文艺学会副会长。金丽生师承弹词名家李仲康，代表作有长篇弹词《杨乃武》《秦宫月》等。曾荣获首届中国曲艺牡丹奖表演奖、第六届中国艺术节苏州评弹比赛优秀表演奖、新中国曲艺六十年突出贡献曲艺家、江苏省艺术贡献奖、江苏曲艺芦花奖终身成就奖等。

做过湖广总督的瑞澂,我母亲的曾祖父是直隶总督琦善。我父亲大约14岁就到上海,跟表哥一起做棉纱生意。他起先帮人做事,后来做得不错,有了资本以后,就自己开设棉纱花号,做老板。他的花号设在杜月笙开办的中汇大楼四楼,父亲经常能看见杜月笙。辛亥革命时,旗人的日子不好过,我母亲2岁随家人从北京逃到上海,住在今天南京西路对外友好协会的房子里,住了没几年就卖掉了。我兄弟姐妹九人,在我出生前有两人病故,现在还余七人。1949年前,我家住在江苏路中一村,家里生活比较富裕,亲戚也都是有身份的人物,有资本家,有国民党的官员,也有搞文化工作的。我在上海中西小学念到三年级,那是一所教会学校,西方礼节很重。

潘讯 您9岁那年举家迁苏,是怎样的机缘?

金丽生 1949年后,家里环境发生很大变化。20世纪50年代初"三反五反",我父亲算是守法的资本家,很快就过了关。那时候我父亲对国家形势、政策不大理解,他手里还有很多钱,就到武汉收购棉纱,运到上海时正遇上统购统销政策,手头一下子只剩六七万元钱。不久又实行商改工,我父亲就到浦东恒业帆布厂当了二把手的厂长,管理业务。中华人民共和国成立初期,生产不太正常,工人工资发不出。我父亲把家里所有东西都变卖,给厂里发工资。家里便一贫如洗,在上海生活开支又大,后来我父亲听人说苏州生活便宜,于是1952年举家从上海搬到苏州皮市街。我父亲一人留在上海工作。其实,搬到苏州并不比上海节省,又是两地开销。当时,我大哥还在外地上大学,家里人很多,母亲及兄姐们身体不好,全家仅靠父亲寄钱回来生活,越搬越穷,日子很不好过。

潘讯 您的家庭充满浓郁的艺术氛围,这对一个艺术家的启蒙和成长来说至关重要,能介绍一下这方面的情况吗?听说您父母亲和言菊朋关系很密切。

金丽生 因为我家祖上是北方人,所以亲戚也大多是北方人,也结交了一些京剧名家。我父亲和母亲的媒人就是京剧言派的创始人——言菊朋。中华人民共和国成立后,言夫人高逸安每年都到苏州来玩,住在我家,她是20世纪30年代的电影明星,很风趣,很喜欢我。言慧珠的妹妹言慧兰是我母亲的干女儿,我的许多表舅都是剧团里的琴师,我六岁开始业余学京戏,唱童声青衣。我很有天赋,很快学会了《玉堂春》里的许多唱段,七八岁就在2 000人的会场上演唱了。

潘讯 您中学时代就是一个文艺积极分子,获得了许多荣誉,算是"小名人"了?从那时起您就准备以文艺为职业了吗?

金丽生 搬到苏州后,我进入白塔小学(原晏成小学)读四年级。因为从小受京剧熏陶,我比较喜欢文艺,经常参加演出。小学毕业以后我顺利考取了苏州市第三中学。我很喜欢演话剧,中学时就参加了平江区业余话剧团,15岁读高一那年,我演过大型话剧《万水千山》,演剧中第一号主角李有国;我还演过活报剧、朗诵、相声、评弹。那时候我很风光,是学校广播站主持人,又是学生会文艺干部,在三中我是出了名的文艺活动分子。读高二时我参加苏州市中学生普通话比赛,还得过全市第一名。全校2 000多名学生没有不知道金丽生的。

我家里外祖母、母亲都是京剧迷,她们会唱很多京剧,但苏州没有这种氛围。搬到苏州后,我开始跟母亲、外祖母听评弹,当时还听不懂,只是跟到书场混点儿吃的。15岁读高一的时候,班里有很多评弹迷,还有同学会弹琵琶三弦,我也开始对评弹产生了兴趣。我记得,那时每晚六点半,带着邻居、妹妹到观前久安书场听金声伯说大书,连茶水费共计一毛二分钱。也听弹词,但唱词听不懂。高二以后就学会了几个开篇,自认为唱得很好。特别有趣的是,有一次薛调的创始人薛筱卿在苏州书场演出,我跑到后台去找他。我说:我们同学都很喜欢听评弹,特别喜欢听薛老师的《紫鹃夜叹》等开篇,想请您到我们班级给我们讲讲评弹。他当时很高兴,欣然答应。记得我当时在某天上午用积攒下来的零花钱(大约两毛钱),叫了一辆三轮车把薛筱卿迎到学校。我负责写黑板报,用大字写着:"欢迎评弹艺术家薛筱卿!"还叫全班同学在门口夹道欢迎。他居然为我们讲了一个多小时评弹,还唱了一段。后来我又叫了三轮车把他送回去,因为他下午还有演出。作为一个16岁的中学生,对评弹如此喜爱,还是不多见的。

潘讯 高考后,您填报志愿是上海戏剧学院,说明您是爱好话剧的。

金丽生 我是话剧、电影迷,任何电影我都不脱,都去看。尽管家里条件有限,我还是订了《上影画报》《长影画报》。那些电影明星的照片,包括中华人民共和国成立前的欧阳莎菲、李丽华、李曼华,还有赵丹、白杨的照片我全都有全。因为我喜欢电影话剧,所以1961年我高中毕业时报考的是上海戏剧学院表演系,当时我认为自己考取的希望很大,因为考艺术学院,对家庭成分不是很看重。当年上戏表演系在华东六省招生30名,江苏招5名,经过几轮复试我进入前10名。我心里盘算一下,我能进得了前5名。有一天,一个和我一同报考上海戏剧学院的女同学来找我,她接到了录取通知书。我心里一愣,知道自己的愿望落空了,赶快转向考其他大学。1961年正是极"左"思潮泛滥的时候,那一年考大学非常讲究家庭出身。但是我考还是要考,考不取也没有办

法。那时复习功课时间已经很紧了,考下来,我历史、政治、外语和语文常识都没有问题,只是古文差一点儿。后来我得信,我们班功课最好的两名同学,也没有考上,因为他们的家庭出身都不好。我同样也逃不了厄运,因为在当时,我是资本家的子女。后来才知道,那一年根本就不看成绩,就是给你划"成分"。工农子女、革命军人子女都考取人大、清华,功课比我差的都考取南大。我有一个同学真可惜啊,被定为"反革命"的子女,高中毕业后没办法,到黄鹂坊桥大饼店氽油条去了。

潘讯 没有被上戏录取,对您的打击一定特别大。后来您成了苏州评弹学校的第一届学生,您心中有过怨悔吗?

金丽生 大学没考上,正巧这时看到一个广告,苏州戏曲学校评弹部招生。说是陈云副主席大力支持创办评弹学校,上海、南京、苏州三地合办,暂时放在苏州戏校。开始我没有把评弹当作终身职业,只是喜欢,也唱得不错,特别是其中的蒋调我唱得很好。本来父亲也不喜欢我吃开口饭,他认为我考大学是有前途的。我就瞒着父亲去考苏州戏校评弹部。初试时面对一大排老师,我记得有蒋月泉、周玉泉、徐云志、曹汉昌、周云瑞等。我认识徐云志,我记得读高中的时候拙政园开夜花园,徐云志和王鹰演《三笑》,我很早就去挤位子,后来位子挤不到,我就老脸皮厚直接闯后台,和徐云志、王鹰他们攀谈,他们人也很好,让我坐在后台边上。我这次考得很好,唱了一段蒋调选曲《王孝和写遗书》,朗诵了一段《成刚自白》,又唱了一首歌《真是乐死人》,还有即兴表演,身段表演,结果老师对我产生了非常浓厚的兴趣。当时我人也长得很好,十七八岁的小伙子嗓子已变得很浑厚。很快参加复试,不久,我收到苏州戏校评弹部的一张录取通知书,通知书很简单,就是一张明信片。

潘讯 那时候招生多少?

金丽生 大约招80余人,分3个班,弹词甲班18人,其中一部分是来自南京的省戏曲学校评弹班的,他们已经学了一年,转到苏州评弹学校;还有一部分是艺人子弟。弹词乙班有50多人,评话班18人。

学校把我编排在弹词甲班,我对老师说,我乐器也不大会弹,只会拨拨弄弄,就把我放在弹词乙班吧。老师说,你这个观点不对,虽然你的基础和他们相差很远,但是你的艺术细胞和文艺天赋很强,你身上体现出一种对艺术的敏感,你会很快赶上他们的,以后会大有前途。由于我是高中毕业生,学校照顾我,免上文化课,这样我就可以用更多的时间钻研艺术。一年后,我的弹唱说表打下基础了,就跟老师学长篇。

潘讯 您报考评弹学校时的主考官是蒋月泉、周云瑞、徐云志、曹汉昌等大师,他们给您上过课?他们给您留下了怎样的印象?

金丽生 评校的弹词老师以周云瑞为主,但他不具体教,主要是朱介生教,朱慧珍的俞调就是朱介生教的。他是演唱俞调最有成就的艺术家,他虽然自己没有流派,但是他对俞调发展改革的贡献是划时代的。在他之前是所谓老俞调,是朱介生改革、发展和丰富了。我们在评校第一学期学习四个俞调开篇:第一个是老俞调《一出门来二条桥》;第二个是《辨字开篇》;第三个是《黛玉离魂》,这个音阶难度很高,曾请上海音乐学院老师给谱曲,他们也感到很难;第四个是快俞调《落金扇·卿云自叹》。下学期学习两个蒋调开篇《莺莺操琴》《杜十娘》,两个薛调开篇《痛责方卿》《紫鹃夜叹》。蒋调开篇本来是蒋月泉先生亲自来教的,因为他去香港演出,就把曲调原版拍给江文兰老师,包括运气、吐字、技巧等。到评校之前,我就会四五个蒋调开篇,我学得还可以,江老师很喜欢我。之后,薛筱卿老师教两个薛调开篇,每个开篇教一个月,基础打得太好了。说表是由陈瑞麟、王兰荪、景文梅老师所教,景老师对我很严格,对我的帮助很大。

潘讯 评校毕业后,您参加了苏州人民评弹二团,师从李仲康,您能谈谈李先生吗?李仲康说书的特点是什么?李仲康调的特点何在?

金丽生 1962年8月,评弹二团团长俞红叶把我带到李仲康先生家里。1962年9月1日,我永远记住的,第一次跟老师到无锡县荡口镇跑码头。我一听他的调头很怪,过去从来没有听过。我整整听了一个月的书,深深感到《杨乃武》这部书价值太大了,一个关子接一个关子,不断推向高潮。你谈到李仲康调的特点,这我要介绍一下,李仲康起先一直放单档,阴面、小嗓子很好,他当时演唱《杨乃武》都是以小阳调为基础,带一点夏调阴面的元素。后来他小嗓子倒嗓,阴面没有了,必须更换曲调,用大嗓来唱,再加上李子红琵琶的天赋。李子红不懂乐谱,全部靠手感摸出来,李子红起先是跟贾彩云学评话的,因他嗓子不大好,后来父亲把他拖在身边。李仲康调是自然形成的,他是从实践中摸索,根据人物性格感情,并借鉴其他流派慢慢形成的。一部书有一部书的书性,像《玉蜻蜓》就适合唱蒋调,《杨乃武》只能用中速的唱腔。李仲康最大的特点就是嗓音比较好,高亢激昂,有金属声,特别好听,情感充沛。他虽然也有缺点,就是舞台形象不怎么好,但是他很会抓住人物的情感,说书跳跃性强,有时代感。他长期跑码头形成了自己的风格,有"浙江老虎""码头老虎"之称,虽然有些"乡土气",气质不及其大哥李伯康,但说书是火功,葛三姑、钱

宝生等角色起得非常好。起先他的流派影响不是很大，1952年开始进上海，第一家是沧洲书场，听说演得很火爆。说了一个多月，他哥哥不让他说下去了，把母亲抬出来，母亲哭着说，你就让让他吧。1965年他受到当时苏州市委书记柳林同志的高度重视，后来日本曲艺泰斗冈本文弥先生来中国访问，听了他的唱词以后，激动万分。李仲康调的影响渐渐大起来。

我们师生关系和父子关系差不多。1968年他患了膀胱癌，我把他接到我上海的屋里休养了几个月，帮他求医问药。他是1970年在碛石老家去世的，临终前想见我一面，可那时我在隔离室，透不进一点儿消息。他为人很谦虚，20世纪60年代我学他几段唱，他很高兴，他的唱很少有人学，因为难度很大。我认为李仲康调虽然不能和蒋调等一流流派唱腔相比，但还是很有可取的地方。作为传承人来说，李仲康调我还是要传给学生的。可惜琵琶没有人会弹，李子红在张家港，76岁了，很久不弹了，我难得把他请出来弹一弹。

潘讯 此后，您就独自放单档跑码头了，您能谈谈跑码头的经历和甘苦吗？

金丽生 我是单档出身，起先没有下手。单档有些困难，但从练本事、提高艺术水平来讲，单档是很有好处的。单档出身的人说书是不怕的，即使拼了下手，他也能很快掌握双档演出的节奏，控制整个舞台局面。到1963年下半年，我拼了一个下手毕露年，拼的时间不长，就拆档了，又放单档。到1964年，江青发动了"京剧革命"，传统书不许说了，我就说《苦菜花》长篇，拼了一个下手叫吕为娟，后来她到香港去了。当年跑码头是很苦的，但是我有向往和目标，并不觉得苦。没有钱买长衫，我就穿短打上台，当时我学评弹就想将来要像严雪亭、蒋月泉那样。我刚出来跑码头，因为小鬼没有名气，场方也不会很好地照顾我，看到对面书场对一些很有名的演员就像伺候老爷一样，我想将来我一定要和他们一样。但是嘴上还不敢说，因为这是资产阶级的名利思想，在当时是要被批判的。不过，我出来跑码头，业务倒一直还不错。

潘讯 "文革"中您受到很大冲击？

金丽生 我演《苦菜花》不久，就参加江苏省第一次曲艺调演。1965年年底，调演结束后就到苏州市评弹团新三团，主要参加招待演出，一直到"文化大革命"。1969年被京剧团看中，我被调入京剧团。唱京剧我是有底子的，他们钢琴伴唱《红灯记》，我一唱就唱到样板调上了。后来参加京剧团排《海港》唱马洪亮，我嗓子很好，胡芝风特别愿意跟我合作。我在京剧团待了8年，其间我又回到评弹团被揪斗，华林森在全市大会上点名，说我是"反江青的爬虫"。

那段日子真不堪回首,我甚至寻死过多次,都没成功。无休止的迫害、批斗,我的身体垮掉了。我在医院里住了两年多,又在苏州精神病医院住了9个月,后来又转到南京。在苏州精神病医院的时候,他们还派人去监视,医生都很恼火,说:你们对一个病人还这样没有人道!一直到粉碎"四人帮"之后才彻底为我平反。那时我已经从隔离室出来,又回京剧团负责业务,还演过不少京剧,直至1978年3月重回评弹团。1979年,我与师兄开始整理《杨乃武》,从"杨淑英进京"开始,每天整理一回书,整理好一回就马上交给其他人去誊抄。整整一个月,到当年5月,我又重新带着一部《杨乃武》与王小蝶合作,开始跑码头的生活,到现在也快30年了。

潘讯 评弹专家、同行以及老听众都认为您发展了李仲康调,形成了自己的风格。您能谈谈评弹一位艺术家如何形成自己的风格、流派吗?

金丽生 如你所言,李仲康调经过我的部分改革后,已经形成了一点儿自己的演唱风格。我这个人是不保守的,我唱严调、陈调、蒋调都经过自己的消化,我唱陈调有京剧的韵味糅合在里面,我觉得这样更能够抒发人物的感情;我唱严雪亭的严调,也是我改良过的,因为我觉得有时候严调有点儿平。包括《林冲踏雪》,我也没有完全照蒋月泉、刘天韵的方法唱。后来中央民族乐团给我配乐的时候,我请他们把调门、音域加大,局部做了一些改良。虽然这是一个老开篇,但是我唱过之后,反响还是不错的。当时中央人民广播电台播过很多次,还出过唱片。至于我的演唱流派那是谈不上的,近几十年,评弹界没有诞生新的流派,这和整个大环境分不开。

潘讯 您曾经长期与徐淑娟合作,能谈谈徐淑娟吗?

金丽生 我和徐淑娟拼档14年。双档很不容易,人们说拼双档比谈恋爱还难。徐淑娟为人很谦虚,思想素质也好,因为我们相互能够比较谦让,所以拼档时间很长,而且影响很不错。她红得比我早,她是我的师伯李伯康的学生,最初和周亚君拼档说《杨乃武》。"文革"后,她和潘闻荫拼档说《玉蜻蜓》,很红,后来拆档了。我和她拼档,是我们的老团长曹汉昌和俞蔚虹介绍的。因为我一直放单档,很苦。后来团里给我介绍了徐淑娟。她的艺术水平很高,她的气质风度温文尔雅,和她拼档的那段时间我表演是比较得心应手的。在上海西藏书场演出时,950个位子每天都客满,每个星期日西藏路挤满了人,一直挤到对面的中百一店。到杭州、无锡等地演出也都很红。后来,我在评弹团担任领导工作了,没办法正常演出,1996年10月,我们拆档了。

潘讯 早在1982年您就全世界演出了,先后到过意大利、法国、加拿大、

美国、荷兰等国家以及港澳台地区,评弹在世界范围的演出反响如何?

金丽生 去意大利是应威尼斯市长里戈的邀请,我们组成苏州戏曲团去的,有苏州京剧团的胡芝风,江苏省昆剧院的张继青,评弹有我跟王鹰、顾之芬等。到威尼斯、罗马、那不勒斯、佛罗伦萨演出,评弹是非常受欢迎的,印象最深的是第一次在威尼斯的凤凰剧院,在一个大厅里向欧洲60多位研究东方艺术的专家、学者讲述评弹,我们是第一个将评弹带到欧洲的。我十分佩服这些研究东方艺术的专家,他们收藏的评弹磁带比我还多,我走进大厅就听到在播放薛筱卿的《紫鹃夜叹》、徐丽仙的《新木兰辞》。我们的演讲采取提问式,整整两个小时,主讲是我和王鹰。1986年,去法国参加欧洲第22届艺术节(中国年),我和魏含玉两个人组成中国艺术团苏州评弹艺术家小组。1989年,侨团(上海联谊会)又第二次邀请我们去法国。后来,我的表兄苏盛义代表美国洛杉矶上海联谊会又请我和盛小云去。结果演下来很火爆,因为评弹有噱头,又有书情。两次去加拿大也是侨团邀请的,是温哥华上海联谊会会长张宗儒先生出资邀往,演出有《杨乃武与小白菜》《武松》。两次到荷兰给我的印象很深,效果也很好,800多人的场子,都坐满了,放噱头他们全懂,因为有打字幕。第一次是参加荷兰艺术节中国年,和北京曲艺团一起去的;第二次是和上海流行乐团一起去的,音乐厅里坐的全是外国人,上半场我们演出评弹,下面都坐满了;等到下半场换了流行乐团,我一看,只剩一百多人了。说明外国人还是欣赏我们中华民族的东西的,虽然流行音乐也很好,但是他们不稀罕。去台湾地区演出四次也是很成功。

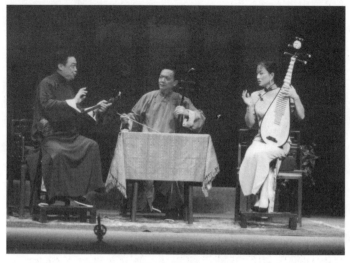

金丽生(左一)在中国台湾地区演出

潘讯 您还培养了许多学生,在评弹艺术传承方面您有何心得?

金丽生 我一共收了11个学生,现在还在舞台上的就剩两个。我想学评弹关键要靠学生本人悟,只有他真心想要,才能学到真本事。总体上我对这些学生不是很满意,这可能跟社会大气候有关系。在传承方面,我要做的第一件事就是整理自己的《杨乃武》演出本,我手里的脚本是很全的,但是没有得到很好的整理,有些地方我还不太满意。我想经过整理成60回书,大约70万字,把最全的《杨乃武》传给学生。第二件事就是明年举办个人演唱专场,把比较经典的东西刻成带子。这件事拖了多少年,过去录了一些,都是零散的,丁关根同志问我要专辑,我也拿不出来。总之,作为国家级非物质文化遗产传承人,我的任务是很繁重的。

金 声 玉 振

——金丽生访谈录（下）

口述人：金丽生
时　间：2009年7月4日
地　点：苏州市三香新村金寓

潘讯　金老师，您好！去年在古镇千灯采访您，有关学艺经历方面的内容您谈得比较多，艺术方面则谈得相对少一些。这次趁您略有空闲，请着重谈谈评弹创作、表演方面的问题，以成全璧。

金丽生　感谢你上一次对我的采访，访谈稿发表后，受到业内、业外许多人士的肯定。上一次谈话只是侧重于我的成长经历，艺术方面谈得比较少。现在根据朱栋霖教授的意见，就我的学艺及长期的演出实践谈一些体会。

潘讯　好的。您第一次和李仲康老师见面是在什么时候？

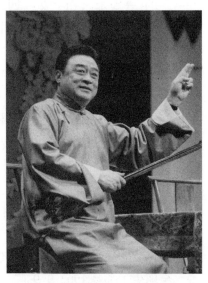

金丽生赴京演出照

金丽生　1962年8月，我在评弹学校学习一年后，进入第二阶段——跟师学习。据后来周云瑞老师告诉我，在我的分配上苏州和上海之间有过争论。当时上海评弹团的领导认为我有培养前途，嗓音条件好，而且普通话也比较好，又演过话剧、朗诵，打算要我去上海团，拜严雪亭先生为师学说《杨乃武》。后来因为种种原因，我留在了苏州团，并且很有幸到苏州市人民评弹二团，拜李仲康老师学《杨乃武》。我想，这一点也许是因为上海团要我学《杨乃武》之后，苏州团得到的启发。

最初我对李仲康老师并不熟悉，李老师更不认识我，彼此都很生疏。我只

是曾经听说过有这么一位说唱《杨乃武》的李老师,但是他的书我没有听过,他的演唱我也没有听过。我记得是评弹二团的俞红叶团长把我带到由巷4号(李仲康老师的家),第一次拜会李仲康老师。那时,在20世纪60年代初,传统的拜师习惯已经被废除,也没有举行拜师仪式——跪红毡毯、鞠躬、宴请等,就是叫一声先生,也不用付一分钱。据说团里到年底会付给老师一点儿辛苦费,数量也很少。当时是计划经济时代,老师收徒也是为了党的文艺事业,所以根本不考虑钱的问题,如果在这方面提出什么要求,就会说你是资产阶级思想,是要受批评的。

潘讯 在此以前您有没有听过《杨乃武》这部书?

金丽生 以前听过严雪亭的《杨乃武》,大概有五六回书,此外,我还听过严雪亭的《一粒米》《白毛女》《四进士》和中篇《芦苇青青》等,对严雪亭的艺术还是有一些了解的。不过总的来说,当时还是听蒋月泉、张鉴庭、杨振雄的书比较多一点儿。

潘讯 听说李仲康老师很少收学生?

金丽生 是的。李仲康的父亲李文彬是浙江硖石人,有两个儿子,也就是大家知道的伯仲二康,在旧社会《杨乃武》这部书是传子不传婿的,也就是只给儿子——李家的根,连女婿都不传。所以我的老师多少年来很少收学生,在我之前他曾收过几个学生(也是在李文彬去世以后),有两个是在中华人民共和国成立前收的,一个叫余韵霖,另一个叫康秋生,中华人民共和国成立后收了两个,但都不说《杨乃武》,就是叫一声先生,挂一个名。真正拜师学艺说《杨乃武》的就只有我。

潘讯 您还记得第一次跟随李仲康出码头的情景吗?

金丽生 那是1962年9月1日,我第一次跟随李仲康老师跑码头到无锡荡口镇,正式开始了走江湖、跑码头的生活。我记得在荡口一个月,我们住在沿街一个房间里,老师和师母睡一张大床,我睡一张小床。当时他的儿子李子红身体不太好,在家休息。我的老师与媳妇潘淑琴拼档。师母也跟出去的,生活主要是我师母照顾,媳妇也经常照顾他,还带着一个孙女(叫李月华,现在在张家港锡剧团)在身边。当时我是一个刚从学校大门走出来的学生,对码头生活还不习惯,对传统跟师学艺应该如何照顾老师也不大清楚,所以显得有些不知所措,只是人比较听话。

潘讯 那时跟师出码头,生活需要自己负担吗?

金丽生 团里每个月给我们18块钱生活费,吃饭问题不大。先生、师母

对我很照顾,基本吃在一起,我付一些伙食费,个别地方也"自力更生"。当时演日夜场,夜场人多,叫"面子",日场人少一些,称"夹里"。不像现在夜场开不出了,即使开,也只是"夹里"。

潘讯 那是您第一次听李仲康老师的《杨乃武》了?

金丽生 是的。当时《杨乃武》这部书的前半段叫浙江书,又叫杭州书;后半段从杨淑英进京开始到五堂复审结束(说一个多月),叫北京书。20世纪50年代初对于前半段杭州书曾经有过禁令(评弹界叫"斩尾巴"),不许说。因为这段书中有一些对小白菜和刘子和之间奸情的描写,所谓带点儿黄色内容(其实演员早已舍弃了),被认为是不健康的。所以整个20世纪五六十年代,说《杨乃武》书的演员基本上都是从杨淑英进京开始,到刑部大堂结案为止。浙江书即使说也就是最后几回书,如三大宪会审、胡学台审案等,"三大宪"以前的书不大听见有人说。

我第一次听李仲康老师说书,感觉比较陌生,他的弹唱也使我感到新奇,跟我过去所学的流派唱腔有很大不同。我有一点儿不太适应,后来慢慢熟悉了书情,理解了演唱内容,懂了他的演唱特色,就觉得很好听。不过,当时评弹界有些人对他产生误解,认为他外形不怎么好,说起书来比较小派,称他的唱腔为"怪调",但是码头上观众对他的反响一直是非常热烈甚至是火爆的。

潘讯 好像李仲康走上说书道路还有过一番曲折?

金丽生 先生一直谦虚地说自己是一般演员,不是大响档,他说书有一个过程。起先他的父亲嫌他长得不好看,把他送到一家料瓶店当学徒。可是他眼睛不好,高度近视。由于看不清,所以在店里一直闯祸,今天摔破一只瓶子,明天踢碎一块玻璃。后来没办法,我的太师母——李文彬的夫人对丈夫说:让他说书吧,试试看,他嗓子还不错。李文彬想,他眼睛不行,做生意也吃亏。于是,李文彬就这样把他拖在身边,让李仲康学说书。

不久李仲康先生出来放单档,当时他的流派唱腔还没有形成,最初只是唱一些沈薛调、夏调、小杨调,也唱过徐调,但是都经过自己的融化、变革。因为当时李伯康先生在上海放单档已经很红,由于众所周知的原因,先生只能长期在码头演出,特别是在农村码头或县城码头上他很受听众欢迎,所以有"码头老虎""浙江老虎"之称。因担心小儿子的相貌吃亏,又经常在小码头演出,李文彬就把所有的手稿、本子都给了李仲康先生(他用毛笔手抄8本线装本的唱词,没有说表,只有一些夹在唱词中的说白)。很可惜,这8本唱词连同李文彬的手稿在"文革"中被先生亲手烧掉了。我当时再三劝他不要烧,但他认为

今后不可能再说此书，留在身边是祸害，而且他与师母受到了冲击，看穿了一切，执意不留，还是付之一炬。

潘讯 他们兄弟二人说书风格一样吗？

金丽生 李仲康和李伯康完全是两种不同的风格。李伯康说书慢条斯理，是"文功"。他五官端正，台风儒雅，有一种绅士气派，大家风度。所以他在上海很受上层人士如资本家和太太们以及知识分子的欢迎。而我先生李伯康说书火爆卖力，是"火功"。他句句用丹田，中气足，很会表演，嗓音高亢甜润，有金属声，而且大小嗓都好（但50岁不到小嗓就倒了），特别受到平民百姓的欢迎。

潘讯 在码头上您跟李仲康老师朝夕相处，他给您留下了哪些深刻印象？

金丽生 李仲康先生的为人对我有很大的教育意义。第一是他对事业的热爱，对观众的极端负责。当时他55岁，年纪虽然不大，但因为在旧社会长期吸鸦片，身体不太好，经常气喘。他常对我说，演员对听众要绝对负责，哪怕累死在台上也没办法。我记得1962年10月1日我随他去第二个码头绍兴，演出前换好长衫他还在气喘，连呼吸都感困难，可是即便身体这么差，一登上舞台他还是精气神十足。我跟他跑了许多码头，第一年到荡口，绍兴，上海金山，张堰，无锡五福楼书场、吟春书场。春节过后，第二年到梅李、震泽、湖州、石门、平望等码头，基本都是日夜场。无论身体多么差，发气喘、肺气肿，甚至发烧，他从来没有推卸过演出。团里落实给他的写作任务，他总是按时完成，毫无怨言。这种精神对我的影响很大。

第二，他很要求进步。他晚上很晚睡，早起困难，特别是大冷天早上起不来。不过就算起来再晚，每天的学习也从不放松。我记得早上师母帮他在床上洗脸，老浓茶泡好，他坐在床上第一件事就是学习《毛泽东选集》。团里发的学习文件他也从来不落，学习得很认真。他1900度近视，眼镜片好像玻璃瓶底一样厚，看书的时候，书离眼睛不到半寸，我常常跟他开玩笑："先生啊，你不是在看书，是在闻书啊。"

第三，他很谦虚，从来不炫耀自己。他所到码头基本都是客满，有时甚至爆满。我记得，1963年3月我随他到湖州东苑书场，400多个位子，每天日夜都是满的，门口还有人在等退票。在无锡五福楼书场，听众拿香烟换书票，当时一包前门牌香烟三毛五，一张书票只有一毛二。四月去常熟梅李码头，他做一家夹里书场，叫畅园书场，对面是面子书场，叫龙园书场，结果对面连"漂"两档。到了四月下半月，对面来了个说《英烈》的大响档，风头很大。畅园老板一时请不到艺人，就恳请我的先生继续说下去。我想他只准备了半个月的书，夜

场从"王昕出京"开始,日场从"杨淑英进京"开始,夜场书不够怎么办呢?他告诉我在"密室相会"以后,还可以说10回书,而这其中有些书已多年不说了,场方再三挽留,他出于无奈只能与下手王楚人每天排书想书,我第一次听这些书,真是越听越好听,越听越过瘾。结果三天以后,对面书场的生意慢慢下去了,先生的业务又从低谷上升到满座,而且越来越"疯"。即便如此,他从来不炫耀自己生意好,本事大。他总是说,我的额骨头高,倪爷(我父亲)书写得好,《杨乃武》书性好,我只不过台上比较卖力点儿,其实没啥花头的。当时在评弹团,我们尊称周玉泉、徐云志、李仲康为"三老"。先生总是说,我不能和他们平起平坐,他们是大响档,我是乡下先生,你们说我是李仲康调,我是瞎缠缠出来的。

我记得在梅李,他对我说过一段话,今天回忆起来还特别感动。他说:"你的说唱都很好,将来肯定在艺术上有出息。你完全学我是不行的。我说书比较啰唆,喜欢论根倒古;我的哥哥虽然很斯文、很大气,但是说书的节奏、唱速太慢,表演比较老派,有些脱离现在的形势。你要学严雪亭的本事,多听听他的书,他清脱、精练,起脚色能运用话剧的表演手段,唱和说浑然一体,富有立体感。但是有一点,严雪亭的小白菜你要认真去研究,有时候我感到不太舒服。"一般的先生是不会说这样的话,特别是老艺人,要求比较保守,或是怕得罪人,但他为此实事求是地要我向其他艺人学习,这一点给我的印象很深。

第四,他从来不麻烦团里,不打搅组织。当时团里已经请李仲康先生整理《杨乃武》的书了,有一段时间团里专门请人在苏州帮他记录整理,但是为了不影响演出,并减轻团的经济负担,他坚持在码头上自己写。我经常看见他在煤油灯或小功率的电灯下埋头写书。他一心为团里省钱,从不问团里拿稿纸,都是把人家写给他的信反过来用,把香烟壳子拆开来用。现在他整理的《杨乃武》手稿还保存在苏州评弹博物馆,用的都是废纸、信纸、香烟壳子。可见这位老先生的朴素和高尚品质。

但是他也有一个缺点,早上起来经常发"被头疯",很容易就会发火,当然这也是从前某些生活习惯造成的。我记得1966年6月苏州团到上海西藏书场演出,团里为了照顾老师,让他和师母单住在楼下,我们都住在楼上集体宿舍。一天早上他莫名其妙地对师母发火,我跑过去帮师母说了两句话,他气得把脸盆往地上一摔,还骂我:"小鬼!关你屁事!"吓得我逃走了。等到吃过中饭,他顿觉醒悟,并主动对我说:"丽生啊,我早上真不像腔,发那么大脾气。现在不是以前了,我不应该对你这样。"我当时听了很难过,觉得很不好意思。平时在码头上,一到晚上,下了书台,他精神来了,会很高兴地要我陪他喝两

杯,这时候你跟他说说笑笑,调侃几句也没有关系,显得非常随和。

潘讯 去年年底《杨乃武》文字本由大众文艺出版社(2014年更名为中国书法出版社)出版了,使得热爱这部书的听众得以一睹作品原貌,请您谈谈这部书。

金丽生 这部书是李文彬先生在民国初年创作的。最近出版的这部书上记载李文彬1874年出生,我记得好像还要早几年。因为我听仲康先生说过,李文彬六七岁时在杭州私塾念书,正巧是杨乃武案会审,他曾经到抚台衙门看过三大宪升堂。并且特别记得一个细节,当时的浙江巡抚杨昌濬是左宗棠的学生,武将出身(号称中兴名将),平时不喜欢乘轿而喜欢骑马。后来李文彬说到"三大宪会审"的情节中替杨昌濬开相时真是活灵活现,下面老听众很轰动。历史上杨乃武案三大宪会审是发生在光绪元年(1875年),如果照这本书的说法,李文彬才二三岁,似乎不大可能。另外,这部书上记载李文彬只活了55岁,可是我听老师说李文彬活了63岁。这些细节还需要进一步考证。李文彬是评弹行会组织——润余社的主要发起人之一,最早说《双珠凤》。他是秀才出身,有相当的文学基础,据说朱少卿(潘伯英的先生)的《张文祥刺马》在文字上也得到李文彬很大的帮助。还听说李文彬有一个特殊的爱好——做裁缝,他每次出码头,坐船出去,都要把缝纫机头带在身边。

在20世纪初《杨乃武》算是一部新书,过去一般传统弹词作品都是写一些家庭、伦理、爱情等内容,而《杨乃武》既写家庭、爱情,又写政治、社会,笔触渗透到各个方面,勾勒出清末整个社会风貌,具有划时代的意义。在创作手法上也与过去的传统书不同。比如书中堂面书很多,而且每一堂犯人口供、审理方法均不相同,审讯的对白一环扣一环,真是云缠雾绕,前后呼应,韵味无穷。从这一点来说,它与其他传统书有很大不同。也是其他书听不到的。据说李文彬在上海与李伯康拼档说此书时,下面听客一半以上都是法官、律师,他们通过听《杨乃武》书来汲取办案和审问的经验。

特别是这部书里的人物很多。听书不仅是听内容,更主要的是听人物。那些经典传统书为什么能够百听不厌?关键是书中各式大小人物塑造得太好了,人物的语言太贴切、太生动了。邱肖鹏老师说过,评弹历史上这么多响档,最后给听众留下深刻印象的是他们所塑造的人物。一提到张鉴庭、严雪亭就会想到绍兴师爷;一提到赵开生,就会想到那位势利的姑娘;一提到刘天韵,就会想到老地保……《杨乃武》书中人物比较复杂,各色人物都有。生有杨乃武,旦有小白菜、杨淑英,正面小人物有葛小大、张老三、葛三姑,反面小人物有钱

宝生、刘子和。正面老旦有夏太夫人，反面老旦有扬州太太。还有官场里各式官员，比如刑部大人桑春荣、御史王昕、夏同善三个老生，性格完全不同。光绍兴师爷就有四个：钱如命、钱仁安、庄兰香、赖依仁，他们性格、语言都有很大区分。

《杨乃武》这部书不仅书情好、结构好、人物好、语言好，而且唱词也好，确实是评弹传统书中间不多见的。现在好多书，唱词编得都很差；即便过去的传统书如《玉蜻蜓》，其中有些唱词也并不好，只是后来经过陈灵犀的加工，重点书回如《庵堂认母》《厅堂夺子》的唱词才有很大提高；《描金凤》也并没有多少好的唱段；只有《珍珠塔》是个例外，唱词很好，也很有意义。《杨乃武》的唱词雅俗共赏，既有文学性又有通俗性。唱词音韵平仄和谐，朗朗上口，很多篇子拿到手，一看调门马上就出来了。唱篇的曲调和平仄音韵有很大关系，音韵好、平仄调，唱腔就会好。所以有很多人评价在传统书中，《杨乃武》的唱词水平仅次于《珍珠塔》。

《杨乃武》这部书已经传承了四代，李文彬、李伯康、李仲康、严雪亭，到我这一辈是第三代。这部书还深刻影响了其他文艺作品，像沪剧、曲剧、越剧等都受到弹词本的影响，包括20世纪80年代的电视连续剧《杨乃武与小白菜》（孙启新、陶慧敏主演）也是根据我隔房师兄徐绿霞的本子改编的。

李仲康演出本《杨乃武》书影

说到这里，我想起你刚才说起去年年底《杨乃武》演出本由大众文艺出版社出版一事。老领导周良同志很看好这部书，也是李仲康生前留下来的宝贵遗产，凝聚了他一生的心血，最早"杨乃武"这部长篇叫"奇冤录"，后改称现在的书名，先生把原先的120回书（90分钟一回）整理、改编成现在的60回书（120分钟一回），大约有80多万字。编委会决定要我将此书审理一遍，我当

时颇感为难,因为我说的书在很多地方与这个本子有所不同,编委会领导要求尽量不改,保持原汁原味,但是我发现有很多地方的口头语言以及文字可能看不懂,这会影响读者阅读,同时有些地方的表白与对白尚须修改,有的甚至要重写。但既然尽量不动,所以我只能尽自己能力做些小修小补,力争让语言顺畅一些。同时把60回改成55回,并将每回书加注了回目,但还有不尽如人意的地方。此书出版后,有很多读者及业内人士都给予了较高的评价,他们对书中整体的结构,关子书的铺排,人物的描写刻画,唱词的文学性,特别是角色的语言及"小闲话"等各方面均很赞赏。这才使我悬在胸中的石头落地。我20天的埋头辛苦总算没有白费。

潘讯 《杨乃武》李家书和严家书有什么不同?

金丽生 从整体上看,李家书和严家书应该是一脉相承的。书的内容、结构、回目、人物等都基本相同。不同之处是严雪亭老师根据李家书进行了二度创作,我这么说是有根据的。严雪亭最初是想拜李伯康为师说《杨乃武》,因李家"传儿不传婿"的家规此事未成,所以严老师通过各种办法特别是向当时青浦一个医生陈范我买了这部书。而陈的书从何而来?就是通过李伯康在空中书场说《杨乃武》时他边听边抄来的(评弹界行话叫"偷书")。我还听仲康先生说过他在青浦朱家角书场单档演出时,陈范我坐在下面每天边听边写,反正李仲康近视眼看不见,后来是书场老板告诉他的。所以陈范我曾到后台向李仲康先生道过歉,还送礼给他。此事的详细经过我在20年前曾写过一篇文章登载在浙江省政协的一本杂志上(可能叫《文史资料》)。当然,这样的"抄书"是不可能"抄"全的,所以陈范我在遗漏处自己加了些内容。后来此书卖给严雪亭,严老师在此基础上花了很大的精力做了修改补充。说到此我又想起在20世纪80年代初,我去杭州大华书场演出,书场负责人严雪舫先生即严雪亭老师的胞弟告诉我一件鲜为人知的事,那是在1944年,严雪亭老师在湖州西苑书场说书,严雪舫跟着哥哥也在码头上。当时,李仲康带着11岁的儿子李子红准备去南浔说书,经过湖州正巧看到严雪亭说书的广告,乘车还早,于是就去书场听书,被严雪亭发现了。下了书台严氏兄弟热情款待李氏父子,并一再挽留,请仲康先生待在湖州听书指教,承担吃住,连仲康先生抽的鸦片也一起包了下来,李氏父子结果南浔未去成,在湖州住了一段时间。由于严老师的热情、谦虚、虔诚,深深感动了仲康先生,所以把《杨乃武》8本线装本的唱词无偿给严老师抄写。严雪舫说:"我帮仔伲阿哥(我哥哥)拼命抄,不管怎样,对丰富伲阿哥书的内容蛮有帮助。李家东西是多,你先生临走之前,伲阿哥表示

要拜李仲康为先生,但李仲康说拜先生不必了,说伲阿哥已经是大响档,俚是码头先生,勿好意思,只要伲阿哥承认俚格书出自李家就可以了。"严老师是非常守信的,在一个时期他每到一处都向听众说明,他的书是出自李家。仲康先生告诉我,他与严雪亭老师关系很好,严老师对他很尊重,称呼他"仲康叔"。还有一次是中华人民共和国成立后,严雪亭在上海西园书场演出,李仲康正巧经过,自己买票进去坐在第五排,第四排坐的是王再香(余红仙的老师)。严雪亭上台一看李仲康先生坐在第五排,他很谦虚地对听众介绍,这部书是向仲康先生学习的,他是我的老师。当时,王再香还回过头来开玩笑说:"阿叔啊,大响档在捧你,那你口眼闭哉?"听先生说严雪亭每一次到苏州来演出,只要我老师在苏州,都会去看他,一直持续到20世纪60年代。这些事外面有些传闻,但是与严雪舫老师所讲出入很大,所以我特地在这里简单说一下。

至于你问我李家书与严家书的不同之处,因为我没有听全过严老师的书,所以很难说得仔细。总的来说,李家是原始创作,书更细腻厚实,严家二度创作,与时俱进;在语言上,李家更传统些,严家精炼、清脱,说表活泛、幽默,更具时代性;在人物的刻画和表演上,严雪亭普通话好,吸收了话剧和戏曲的表演技巧融入评弹表演之中,可看性、可听性更胜一筹。在"密室相会"中,严老师创作了很多唱篇,如"叙一叙别离请""五常鸟"等都非常感人动情,他表演的醇亲王、绍兴师爷,听众笑声不绝,回味无穷,不愧是一代名家。我这么说并不是贬低李家,因为我是李家传人,应该更多看到别家的长处。

潘讯 您20世纪80年代重说《杨乃武》与60年代有何不同?做了哪些调整与变动?

金丽生 我认为80年代说《杨乃武》与60年代有很大的不同,我记得60年代初的听众希望书要细腻,说得越长证明你越会卖关子,越是有本事。到了80年代初,随着改革开放的大环境发生变化,听众的要求和欣赏品位也随之起了变化。首要的问题是人们的生活节奏加快了,就要求文艺作品必须与时俱进,有的听众因工作繁忙,不可能每天到书

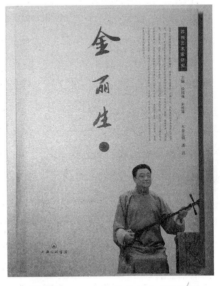

潘讯主编的《苏州艺术家研究·金丽生卷》书影

场听书,所以他就要求演员每一回书都要有实质性的内容,或在表演、弹唱上能听到自己喜欢的东西,以得到满足。即使是每天到书场来听书的老听众也会要求书不能拖沓,要精炼,每天都能过瘾。这对演员的压力很大,这就要求演员在书的内容上、表演上花很大的工夫。

举一个简单的例子,比如《杨乃武》书中"密室相会"是一个大关子,过去严雪亭老师要说一排书(10回),我先生曾说过13回,我是每回说2小时,说7天,这在过去是没有问题的。记得我20世纪60年代在农村演出,听客为了要知道明天小白菜到底要不要吐真情,竟用香烟打赌,气氛十分热烈。但到了80年代,如果还是这种节奏,听众就不满意了,就认为你有意拖沓,甚至还有人在骂你骗钱。当然,长短是个表象,关键是你有没有东西给听众。如果你书情紧凑,有好的说表、动人的表演、扣人心弦的弹唱,他还是非常乐意接受你。所以我把"密室相会"改成四回半,分成四个段落。每一回要集中最能抓住人的内容,最动情的对白和最感人的唱段,凡是可说可不说的一律不说,就像裁缝那样认真地进行裁剪,书就好听了。邱肖鹏老师对我多次讲过,书一定要裁剪,"裁剪"不是简单的浓缩或"斩头去尾",而是要通过变化多端的办法裁剪出最好看的衣服,也就是最好听的书。长篇书目既要不断进行修改,也要不断进行实践,也就是大家说的传统书要常说常新,只有这样才能久演不衰。

说书不能不变,否则你碰到特殊情况就要吃亏,在这方面我是有教训的。记得在1983年7月我与徐淑娟去江阴华士演出,我的前一档演员是余红仙、沈世华,我隔天到书场,她们还在。余老师告诉我:"这趟巧了,明天你开书说《杨乃武》,对面还有家书场也是说《杨乃武》,真是羊(杨)碰羊(杨)。"我当时年轻气盛,自以为一定能胜过对方。第一天日场开书,我有500多听客,下了书台才知道对面书场没有开书,所以听众都过来了。第二天对过开书有300多人,我这里一下子跌到200多人,我也没有当回事,因为对面第一天开书总有风头。第三天,我这里跌到180人,这才引起我的警觉。一打听才知道对面第一天开书就把书说到我第三回,第二天把书说到我第四回。这个名堂老艺人都懂,叫"斩马脚",此时我才明白他第一天为什么不演出,原来他是要摸清我第一天是从哪里开始,说到哪里结束,这样他就可以把书说在我的后面,以争取听众。这虽然是老艺人久经沙场碰见对手所用的"战略战术"(这种做法我并不欣赏),但是他提醒了我说书是不能一成不变的,根据不同情况要采取不同办法,而且更重要的是警告我必须在书上要动脑筋,如果我的书每回都能抓住听众,说得非常紧凑精彩,也不至于吃亏了。自此以后,我对长篇《杨乃

武》的内容结构,甚至每一回书的唱词、人物对白以及表演艺术与徐淑娟进行了探讨,使长篇的总体质量上升了一步。所以后来我的业务一度达到了顶峰,特别在上海演出的几个大场子每天都客满,有时甚至预售全满。从这里不难看出传统书的艺术魅力,有时候听众虽然感觉内容太熟,只要不断修改,在艺术上经常出新,仍会受到听众的赞赏。但传统书的改革任务还是比较艰巨的,有些书至今仍有说不通的地方,就拿《杨乃武》来说,虽是经典,但还有欠缺之处,在人物处理上,特别是小白菜这个人物在某些地方的表现实在不讨人喜欢,我甚至对她产生厌恶的情绪。这一些还有待我们去不断改进完善。

潘讯　我看过您"起"葛三姑,十分生动传神。

金丽生　你这么说,我很不好意思。不过对这个角色我是经过一番研究的。葛三姑虽然是个戆姑娘,但不能演得又傻又疯,应该要演得讨人喜欢,要傻得天真,戆得可爱。虽然是戆姑娘,但有时并不戆,甚至有时会"戆进勿戆出",所以不能单纯地说她是什么都不懂的人,否则她嫂子小白菜的行为怎么可能被她隐瞒了三年多?这说明她不完全傻,所以把她演成一个非常愚笨也带有点理性的农村姑娘就显得更妥帖。葛三姑的语言非常生动,经常会引得听众哄堂大笑,听众明明知道这些话不像智力障碍者嘴里说出来的,但就是相信,就会认为通情达理,这就是作者和演员的本事。我老师演得非常好,他跟我讲过,葛三姑的雌鸡喉咙一开始说的时候蛮"噱"的,观众感到很新奇,但是如果从头至尾每个字都用这条声音,就显得不自然,观众会感到讨厌。他"起"葛三姑,一开始现一点儿雌鸡声,随着书情和人物的深入,这种雌鸡声要淡化一些,只需把喉咙夹细些,到关键的时候再现出来。后来我就一直这样处理葛三姑的声音,显得非常自然,听众对我"起"的葛三姑评价也是不错的。

潘讯　李仲康那一辈老艺人好像是不大注重表演的?

金丽生　在表演方面从整体上说后辈比前辈艺人更讲究一点儿。但是我先生在书中的表演还是比较讲究的,比如绍兴师爷、醇亲王、扬州太太、钱宝生、葛三姑、张老三、余杭知县等表演得都很生动,他与某些老艺人只重视说、不重视表演有很大区别。比如,钱宝生这个角色,他是瘾鼻子,先生的表演是气从丹田而出转到鼻腔再到口腔,这声音就很自然的发出来,人物也就生动了。杨乃武这个角色,我的理解他不是小生,也不是官生。通俗地说,他比小生老一点,比老生年轻一点儿。我在"起"杨乃武的时候,嗓音以大嗓为主,适当加一点阴面。我还注意到同一类型不同角色的分档。同为官员,王昕是40多岁的须生,性格刚烈,人称"小钢炮",声音激昂一点,动作开门比较大一点;

刑部是70多岁,性格比较沉稳老练。夏同善是老实人,50多岁年纪,嗓音介于刑部大人和王昕之间,表演起来比刑部随意一点儿。这些虽然都是最起码的常识,但是真正要做得好也不是很容易的。

我记得1983年在常熟参加当时的江浙沪青年培训班,我在孔雀厅书场单档说了一回《姑嫂翻案》,我一人"起"了刑部大人、杨乃武、小白菜、葛三姑、余杭知县、王昕、差人、捆绑手、军机大人等角色,蒋月泉老师听后对我的表演表示肯定。特别对我的小白菜角色比较欣赏,认为我尺寸掌握得比较好。

潘讯　在塑造角色方面,评弹比戏曲要困难许多。

金丽生　评弹是一人多角,还要跳进跳出。评弹塑造角色追求一种神似,当然也要靠一点儿简单的动作来表演,没有各式服装、化妆来帮衬你,却要让听众觉得你很像,这真不简单。评弹表演为什么要穿长衫?主要是充分利用长衫来表演各种不同的角色。我"起"武大郎,蹲在地上,把长衫一拎,两手一举,头一仰,就是一个矮子的形象。把长衫袖子一甩,就是一个书生模样。这种表演方式与唱戏不同,戏曲中你演贵妃就是贵妃,一人一角,在观众脑子里很清晰。评弹就不一样了,我"起"一个小白菜,呈现在听众的脑子里不会是金丽生这个形象,而是通过我对小白菜的描述,刻画与表演,在听众脑子里形成一个小白菜的形象。这就是形象思维,一千个听众脑子里会产生一千个不同的小白菜形象。这跟读小说一样,看《红楼梦》描写林黛玉,一千个读者脑子里就有一千个林黛玉形象。评弹讲究跳进跳出,刚刚是书中角色,突然又演变成说书先生的身份说书,这种转换要运用自如。

潘讯　所以前辈艺人总结戏曲是现身说法,评弹是说法现身。

金丽生　是的。评弹的表演也可以把戏曲、话剧的表演手法借鉴过来。比如我演醇亲王,他是个王爷,他的语言、形象基本上是运用了一些话剧的表演手段。我说《四郎尽忠》,杨四郎的表演又借用了戏曲的手法,到最后杨四郎碰门自杀,用了一声"笑"来结束全书。这声笑包含了所有的语言和情感。故事发展到最高潮,说什么语言都不及这声笑来得包罗万象,所以这声笑完,下面听众给以满堂彩,因为打动了听众。这里我借鉴了《红灯记》中李玉和面对鸠山的笑以及《智取威虎山》里杨子荣唱完"甘洒热血写春秋"之后的一声笑的表现手法,只不过笑的含意和方法不同罢了。

评弹界中像吴君玉、杨振雄等都是善于借鉴戏曲表演手法的,他们确实花了很多心思。吴君玉的亮相,将长衫当作戏袍一样;杨振雄《长生殿》里的唐明皇、《西厢记》里的张生,他们的一举一动、一招一式是借鉴了昆曲的表演技巧。

也有人不以为然,认为这是评弹戏曲化。我认为这么理解是不是太狭隘了。

潘讯 您是单档出身,以后又与徐淑娟长期拼档,能谈一谈单档与双档在表演上的差别吗?

金丽生 双档有琵琶三弦弹唱较热闹,上下手可以相得益彰、珠联璧合的配合,因此更受听众的欢迎。双档有很多优点,比如角色的对白可以更加紧凑,还可以弥补一些起脚色方面的不足。但是,评弹的单档确实锻炼艺术,特别是能提升说表的功力和角色表演的全面性。放惯单档的人,对书情容易全盘掌握、对书中各种人物角色也能把握到位。我在练习单档的时候,对每一个人物、每一段书,都用了很大心思,特别注重练习说书的口劲,那时候一天说两回书,四个小时,上午说一遍日场的书,日场下来一个人在台上再去说一遍夜场的书,一天下来,真是累极了。

单档和双档的说法有些不同,双档是两个人对白,中间不需要加过多的表白;单档因为一个人表演,对白中有时需要用表白来衬一衬。《杨乃武》本来是单档书性,下手的书比较少,双档说书就要注意书的分配,上手演员一定要充分发挥下手的能动性,这一点我感到自己也走过一些弯路。因为我是单档出身,过去给下手的书也比较少,我老是担心下手说不说得好,演不演得好,是否符合我的要求。心里总是有点儿不放心。我与徐淑娟拼档以后,她本身是名演员,具有很深的艺术造诣,所以给下手的书要多一点儿,但有时候还是上手书的分量过重了一些。

潘讯 我在听了您的《淑英夜思》等唱篇后,在笔记中写了如下一段话:"中国的戏曲、曲艺演唱是采取一种遗形取神的方式,不求刻意模拟所扮演角色的年龄、声色,而着意于表现角色的情感。我听金丽生唱《淑英夜思》,很显然,他没有去模仿杨淑英这类花旦角色的口吻、声色,而是发挥自身嗓音的条件,根据自己的嗓音条件去塑造人物的音乐形象,抓住杨淑英汹涌翻腾的内心世界,用激烈火爆的唱腔将这种感情表达出来。这样演唱并不妨碍听众为杨淑英所感动。邢晏芝的演唱又是另一种风格,她能够很好地表现出杨淑英的声音特征,故而她用了一种细腻婉转的腔调塑造杨淑英,描写她愁肠百结的矛盾心理,人物形象呈现出另一种面貌。对人物的领会可以是多元的,但是一定不能妨碍塑造人物的完整性。在金的塑造中,在邢的塑造中,杨淑英的性格都应该是完整的。杨振雄的演唱也是这样,他唱红娘、张生、莺莺,有时候完全不去唱人物的外形,而是在唱人物的心灵,他那种细腻低沉甚至压抑的旋律完全是人物精神的流露。"您认为这段表述是否符合您的创作心态和创作方法?

金丽生 我对你的见解基本赞同。我很强调弹词演员的演唱是唱人物的内心,唱人物的精髓,你只要抓住人物思想感情,准确地运用流派唱腔,男演员唱女角色,女演员唱男角色,都会很动听、很感人。反之,如果没有抓住人物的思想感情,即使男演员唱男角色,女演员唱女角色,也不会抓住听众。在这里我想说一说弹唱问题。弹词总的规律是以说表为主、弹唱为辅,经过几百年的发展直到21世纪的今天,这个观点没有改变,但是我认为对于弹唱这个问题应该要有新的认识。尽管一回书里还是说表多、弹唱少,不管是七分说表、三分弹唱,还是六分说表、四分弹唱。我想在说好、演好的同时,千万不能忽视弹唱,因为唱是说的升华,当说表说到一定高度,已经没有办法再用说表来表达内容、表达人物思想感情的时候,就需要用唱的形式来提升它,将之推向高潮。今天,人们喜欢听各种流派唱腔,如果一回书里没有几档好的唱篇、好的流派唱腔,听众就感到不满足。

弹唱最重要的是唱内容、唱感情、唱人物。为什么有些演员一唱就能吸引人?而有的演员唱得声嘶力竭、大汗淋漓、花腔用尽、高音迭出,听众还是不满意?因为后者没有掌握好弹唱的根本要素。我记得1980年,苏州举办了首届评弹大会书,云集了当时苏浙沪80多位名家和中青年演员。我和王小蝶说了一回《杨乃武》书中的《夏太夫人堂前训子》,其中刑部侍郎夏同善有一档唱篇,我自认为唱得很好,嗓音好,唱腔也好。散书场以后,蒋月泉老师对我说:"小金,你的喉咙真好,这条嗓子评弹界很少,不容易。但是我觉得你太卖力了,喉咙好像响了点儿,以后要'做人家点儿'(意思是'节约点儿')。"我当时还不理解蒋老师这番话的深刻含义。我想,我年纪轻,当然要卖力点儿,喉咙响只有好,别人要响还响不出来。为什么蒋老师要我"做人家点儿"?后来蒋老师看见我又几次重复前面所说的话。经过实践我才悟出其中的道理,更体味到蒋老师说话的奥妙之处。其实,他不是在表扬我,是在批评我不会唱。一个演员不注重抑扬顿挫,不懂声音的收放强弱,怎么能唱好书中人物的思想感情?怎么能去拼嗓子?那还有什么美感?蒋老师这些话只不过是批评的技巧好,尽量不伤害我。自此以后我才懂得什么是真正的弹唱。

弹词的唱词一般是两类内容,一类是唱人物思想,另一类是叙事。第一,要把内容吃透。一档篇子拿来,要熟读,读它几遍,要看是唱叙事,还是唱人物。第二,层次要分清,重点要突出。这档篇子重点在哪里,最需要唱出感情的地方在哪里,要卖就卖在这里,其他都是为这个服务的。第三,要想一想曲调。看一看这档篇子是抒发什么情感,或是叙述什么事情,用什么曲调最适

合。曲调不要想得太花、太高。只要深入其境,用你的感情去唱,一定会好听的。做到这三点,我感到演唱一档篇子基本是成功的。

过去有些老艺人是流派创始人,他们只唱自己的流派。但是同一流派也有变化,有自己的快慢节奏,也有以各种角色的分档来变换自己的唱腔,他们都是靠内涵和情感去体现、去区别,将人物的思想感情通过演唱充分地表达出来。现在有些年轻人,拿到开篇不去深入分析人物和情感,也不研究高潮在哪里、低潮在何处,更不去分析唱词的内容和层次,只是单纯从腔上去考虑,第一句要低一点,第二句要高一点,第三句要再高一点……一味地甩长腔、抛高调。还有就是在琢磨唱腔的时候不注意咬正字眼。须知腔要为字服务,唱得再好,独听见音,字眼听不清,会使人产生听觉疲劳。

潘讯 众所周知,您是评弹界李仲康调的嫡系传人,请您谈谈演唱李仲康调的体会?

金丽生 我这几十年的弹唱也经历了一个曲折的过程。李仲康调很有特色,它是在长期实践中逐渐形成的,它的咬字、发音、曲调、伴奏、韵味都自成一格。有一种强烈的节奏感、刺激感,在伴奏上有一点儿现代迪斯科的味道。"文革"前,因为我以放单档为主,没有琵琶伴奏,李仲康调唱得很少,只是偶尔唱唱几个开篇。"文革"以后,20世纪70年代末至80年代初恢复传统书,我考虑到李仲康调虽然当年听众十分喜欢,火爆一时,却没有被普遍公认。所以在1978年年底,我在上海演出《射虎口》(《李自成》中篇)中的第一回,有意安排了一段李仲康调,虽然场面很热烈,但是当时听众都不知道是什么调,因为过去听众对李仲康调不太熟,再加上"文革"十几年中断下来,大家都忘记了。当时上海人民公园有个几百人的听众评弹角,每天听完书都在那里交流,只有一两个老听客知道:"大概唱的是李仲康调?"在上海整整演出一个半月,硬是把李仲康调唱出来了。现在无论是专家学者还是评弹词典、书籍,特别是苏浙沪广大听众都认可它是评弹24个流派唱腔之一,这一点,可以告慰先生在天之灵。不过,也有人认为李仲康调不登大雅之堂,不成大气。我认为这是一种偏见,这不利于艺术的百花齐放,百家争鸣。

潘讯 为什么学李仲康调的人不多?

金丽生 因为调门比较难唱,对嗓音的要求也比较高,它要求嗓音高亢嘹亮,有共鸣。要有一定的演唱功力,要求演员吐字有力、清晰、乐感强、中气足。由于这个唱腔确实有些"怪",如果唱得不好,会感觉不好听。我听过有些人唱,说心里话,我不太满意,因为他没有掌握正确的唱法。李仲康调的唱腔完

全是从人物感情出发,有很深的内涵,每句唱都是由丹田而发,它不是全靠口腔来变换声调,有的唱腔是通过丹田的控制来变化的。不能去单纯模仿先生的外形,也不能从"怪"字着手,否则会削弱人物的感情,给人不舒服的感觉。

我在唱李仲康调的时候,首先克服了李仲康演唱时在外形上的一些缺点,始终以正面的形象呈现给观众。李仲康调韵味固然很好,但有时候调门比较平,总是在中音区部位,唱腔起伏不大,有时要靠伴奏来烘托。所以我在唱腔上做了比较大的修改,根据人物思想感情的不断变化加强了曲调高低快慢的变化,注意音量的收放,为了避免伴奏的喧宾夺主,我采取唱叠句的方法。我将朱调、翔调、马调的一些唱腔比较合理地运用或融合其中,听上去还是李仲康调,没给人唱什锦调的感觉。

我演唱李仲康调也曾走过一段弯路,一开始唱的时候一味地追求喉咙响,要有激情,乐器的弹奏要"花妙",而且越"花"越好。每到一地演唱就在现场轰动的掌声和喝彩声中陶醉了,有些飘飘然,根本看不到自己的缺点。后来有几次偶尔听到电台里播放我的录音,真是给我当头一棒,这才逐渐清醒。由于唱得卖力,节奏控制不住,越唱越急,有时甚至唱得"跌筋斗",致使乐器弹奏也乱了套。局部地方,三弦和琵琶之间产生脱节现象。后来我听了保留在上海电台的李仲康原唱的录音,一段是"三大宪毕娘上堂",另一段是"学台大堂翻案",我感到自己与仲康先生的差距是如此之大,先生虽然没有我这些花腔,但是唱得深沉、平稳,极具内涵,有很美的韵味,与李子红琵琶的弹奏配合得珠联璧合,相得益彰。我回过头来重新审度自己,暗下决心一定要改正过来。这个过程很漫长,也很痛苦。几十年来我通过努力,逐步丰富了先生的唱腔,形成了自己的演唱特色。上海有听客说我唱的李仲康调有较大的发展和变化,甚至还说是什么"金调"。我想这种说法是不妥当的,一个唱腔流派的形成是一个长期复杂而艰巨的过程,是要经专家、业内人士,特别是广大听众一致公认的,流派是要广泛流传的,我的唱充其量只能说是经过改革的李仲康调。

潘讯 请您谈谈这几段经典唱段的创作经过。

金丽生 说经典还谈不上,要讲的唱段很多,现在只能简单地讲几段。《淑英夜思》是长篇《杨乃武》书中具有代表性的唱段,是杨淑英在滚钉板之前的一档思想篇子。这里包含了对往事回忆的全过程,通过回忆充分表达了杨淑英喜怒哀乐的复杂心情。这段唱词层次感很强,层层推进,把杨淑英的心情推向极致。这就要求演员在唱腔设计上必须随着人物心情的变化而变化,唱词中分别有乐则乐、喜则喜、恨则恨、苦则苦、险则险、愁则愁、哀则哀……这些

内容,如何来演唱、怎样来表现才能把听众的胃口吊足,这是摆在我面前首先要考虑的问题。我回忆20世纪60年代初李仲康先生在唱的时候好像叠句没有这么多,整个曲调比较平缓,弹奏的过门比较多。到了80年代,听众的对象和要求不同了,所以在曲调上要求变求新,高低上下错落有致,强弱收放变化有序,还要充分发挥自己嗓音的特长。由于唱词很长,为不使听众走神,在中间三分之二的篇幅中,我运用了唱叠句的方式,不弹或少弹过门,这样更能抓住听众的情绪,在感情达到高潮的时候,再用带刺激性的伴奏过门把听众情绪推向极点。我记得在1987年,市委市政府在开明大戏院举办苏州评弹艺术节的闭幕式,安排了一场弹词流派演唱会,共有17段,集苏浙沪侯莉君、朱雪琴、张鉴国、杨振雄、杨振言、余红仙、薛小飞等30多位名家于一台,组委会却要我压台,最后一个唱,这给我的压力很大。就是这段《淑英夜思》获得了轰动的效应,听众掌声达数十次。要感谢李子红出色的伴奏,没有他就不会有这样的成功。我想这段唱已成为我的代表作,大家很熟悉,我就不多讲了。

还有一个开篇《双官诰》(《三娘教子》中的一段),这只开篇是朱雪琴老师推荐给我的。唱的难度比较大,整个开篇的前三分之二是叙事,后三分之一是抒情,是写薛广为求功名离家数载杳无音信,大太太守不住走了,二太太红杏出墙另嫁他人,只有三娘洁身自好,苦守寒门,悉心育子。我为了突出薛广对大娘、二娘的愤恨,在"骂一声,贱人无福作夫人"这句唱词上借用了京剧小生的娃娃腔,一下子把听众的情绪吊起来,然后又很自然地回到李仲康调。最后一句为了充分体现薛广对三娘的感激之情,我又用小嗓和同样的手法唱了"报答你三娘教子显扬名",在听众热烈的掌声中结束。一只开篇也不需要句句是新腔,只要几个地方给人以耳目一新的感觉就够了,当然,这些新腔要与开篇的整体风格保持一致。

《林冲踏雪》的唱腔用的是陈调加"海曲",是由刘天韵和蒋月泉两位老师演唱的。刘天韵的"陈调"有他的一种独特唱法,蒋月泉唱的"海曲"比较稳重、潇洒。我看过李少春先生的《野猪林》,脑海中有大风雪之中林冲枪挑葫芦在草料场巡视的场景,联系当时的客观环境,我想林冲的感情应该更加悲愤激昂一些。我没有完全按照刘天韵老师的唱法,而是根据自己的嗓音和对林冲当时心情的理解来唱,虽然在曲调上没有多大变化,但唱出来的韵味有不同之感,我自己认为好像与林冲这个人物更贴近了。我并不是说刘老师唱得不如我,他绝对是高水平,只不过各人条件不同,对人物的理解也不会完全一致,我只是根据自己的理解认为这样唱比模仿更适合自己的路子。"海曲"前的四句

挂口可能与我唱过京剧有关,好像更靠近京剧的韵味。四句念完,我的心情已经完全投入林冲被高俅害得家破人亡、妻离子散那种悲愤交加和充满仇恨的心情之中,所以接下来"恨高俅心狠毒定计卖刀,遭流离发配到沧州道……"我唱的力度特别大,局部地方把原来的腔拔高了,不这么唱好像不足以抒发自己的情感。最后一句"不由得英雄泪双抛",在"抛"字上,我做了一些文章,运用了一点杨振雄调的唱法,我感到林冲的伤感更加强了。朱雪琴老师听了我的演唱后曾在上海《解放日报》上撰文肯定了我的演唱。中央人民广播电台"鼓曲新声"栏目曾把我的《林冲踏雪》作为重点曲目介绍,并请中央民乐团为我伴奏,多次播放。我到法国参加第22届欧洲艺术节演出,也是借助了这一段《林冲踏雪》才能使法国观众在没有字幕的情况下基本理解我演唱的内容。听说在我们业内也有某些人士认为我唱得不正宗、走样。其实,我对"正宗"的理解可能与他们理解的有些不同,正宗不等于照搬,只要唱的是弹词曲调、字正腔圆、符合人物、吃准感情,这也是正宗,要允许别人改,若不对的话,可以再改回来。话说回来,我这么说,不等于我唱得没有缺点,还是欢迎大家提出正确的批评意见,我一定加以改进。

潘讯 流派是评弹艺术的宝贵遗产,您如何看待流派的传承与创新?

金丽生 我认为,一方面,要传承运用流派;另一方面,又不能受流派的限制,要敢于破一破。现在有一种观点是流派一动都不能动,一动就是离经叛道,就是不正宗。我想,蒋月泉、张鉴庭也不会有这种思想,如果蒋月泉对周调一动不动的话,他就没有蒋调。但是我们也要反对一味乱动,随心所欲翻调头,一档篇子唱四五种调头,这是对弹唱的不严肃;同时你也唱不好,不会吸引听众。

将评弹流派唱腔多学一点儿当然好,但是应该主攻一种最适合自己的唱腔,然后再兼顾其他与之相接近的流派唱腔,从中找出共同规律,为我所用。学习流派唱腔不能仅仅满足于皮毛(外在的东西),而要紧紧抓住它的精华、特点和神韵。作为一个完整的流派唱腔,其曲调、旋律、过门、伴奏等都有独到的特点和要求,把别的曲调、过门镶进去往往是不协调的。在老一辈艺人那里,这一点是比较严格的。比如慢张调的过门跟蒋调伴奏不同,快张调的伴奏跟薛调、沈调的过门也不同。近几年来,我们青年对弹奏比较疏忽,也不大花工夫。弹得好的还是中年人,像秦建国、盛小云、袁小良、施斌、高博文他们对乐器弹奏是下过苦功的。

潘讯 总结您刚才的说法,我觉得可以提炼出这样几个关键词:字正、腔圆、感情、节奏,再加上化用、创新。

金丽生 可以这样说。

潘讯 您还说过另一部书《秦宫月》,这类战国宫廷斗争题材在弹词作品中较为少见,算是一个不小的突破,请谈谈这部书。

金丽生 我说《杨乃武》的时间很长,通过实践确实感觉这部书比较熟,听众听得太多,一个演员就是靠一部书存活是不行了,需要补书,以适应听众的需求。但是自从我说了《杨乃武》之后,自我要求比较高,挑选了很多书,好像这部书也不太满意,那部书也不太适合。这时正巧团里有个作者叫周锦标,他提供了一个素材是反映先秦时代的故事,是写秦王嬴政统一六国以前的一段历史,历史场面很大,这类题材的书在评弹界不多。我一时也没有好的传统书可说,所以就同意试试看。

潘讯 试下来效果如何?

金丽生 他先写了三、四回给我,我看了以后,感到困难较大。第一,时间离现在太远,听众对这部书反映的内容和历史感觉很生疏,评弹俗语叫"勿贴肉"。第二,是历史题材,要尊重史实,内容比较严肃,娱乐性、故事性不够。第三,由于书情太紧、人物生疏,给演员的表演带来很大的难度,感觉很累,有些内容很残酷,听众听得"汗毛凛凛"。我想他已经写成了,还是应该通过实践来试一试。试下来业务并不好,什么吕不韦、嬴政、嫪毐、赵高、赵姬……有的听众连名字也没有听过,特别是到农村演出,与听众缺少共鸣。

在上海高桥演出的时候,我曾经特地邀请了上海川沙高级中学的语文、历史老师来听书,请他们提意见。他们从历史的角度来纠错,真使我手足无措。比如,赵高拍秦王嬴政的马屁时有这么一句台词:"大王啊,您对奴婢恩比天高,情比海深,奴婢结草衔环也报答不尽。"他们说这里有两个典故,其中"结草"的典故发生在秦始皇之前,而"衔环"的典故则发生在秦始皇之后,赵高怎么可能说出"衔环"这个词呢?我想书中的语言都要这样查考细究,那我怎么说呢?这不是太强人所难了。我的说表是否句句符合当时人物的语言呢?如果要这样,我就只能放弃了,但是放弃,我怎么对得起作者?也辜负了团领导对我的期望。最后,我痛下决心只能进,不能退。

从1984年说到1996年,跨越了十多年。其间,我花了很大的精力,在演出过程中与合作者徐淑娟不断对这部书进行整理、修改、完善。首先,要把故事梳理得比较顺畅,让听众听得不太吃力。这部书的书情还是能够抓住听众的,但是紧张有余,松弛不够。我就加入了许多现代的语言和故事去说明,或者用现代的人物去比拟书中的人物,让听众更好理解,与他们产生共鸣,这样

一来有时候还能听到许多会意的笑声。其次,创造角色。这部书中的角色在传统书中找不到现成的模式,要靠自己一个一个去创造。我就借鉴了传统书中的人物和戏曲、话剧的表现形式。比如,赵高是太监,我看过京剧中的太监,便吸收了某些表演方法;还有书中的赵高、嫪毐两个都是太监,都是主角,如何区分、如何塑造,这些这对我来说难度不小。这就需要从挖掘人物的内心世界着手,再从人物年龄、身份、性格及嗓音、动作来进行区分。还有吕不韦这个角色,起先我为了想表演得新潮一点,用的语言是普通话。实践下来,听众不习惯,说是像演话剧,与评弹的语言格格不入,后来逐渐改成中州韵白,得到了听众的认可。我在演唱上用的流派唱腔比较多,特别在陈调上我花了很大工夫。比如吕不韦吃毒药前这段书,我用陈调唱25分钟,表现吕不韦反反复复的心理过程及跌宕起伏的感情,情绪的高低与音乐旋律紧密结合,听众的反映还是很好的。有一次在书场里演出,吴君玉和林继凡老师听后,对我的这段演唱和表演还是很肯定的。我还学用了其他一些曲调,从人物入手,在唱腔上动了一些脑筋。同时对书中每一段唱词都进行了不同程度的修改,因原作者不是评弹演员出身,对唱词的平仄、音韵以及我们通常所讲的"二五、四三"规律还不是太熟悉,作为一个演员必须要下决心改唱词,否则很难唱好。现在电台录音是我的初期资料,还是25年前录的,有些地方还没来得及改,仍有很多问题。再有书中人物的对白,原来都是白话,所以每一句、每一段都要改成四六句,《秦宫月》中的人物都是上层人物,所以对白还必须具有一定的文学性。

潘讯 这确实是一个非常艰巨的过程。

金丽生 从总体上说,这部书还是很有价值的,有不少人评价说它开创了弹词说历史书的先河。过去有一部《赵氏孤儿》,是写春秋战国发生的故事,它的传统特色还是比较浓的。这部书骨子很好,文学性、艺术性较高,缺点也是娱乐性不够。《秦宫月》更有它的特殊性,历史性强,场面太大,难度就更大,而且它还为评弹界提示出一条新的美学标准,即不以简单的忠奸好坏的标准去评价人物。

潘讯 爱而知其丑,憎而知其善。

金丽生 比如说,吕不韦老奸巨猾,但是他也有忠心耿耿、七情六欲的一面;比如秦始皇凶狠、残忍,但是他也有睿智、精明的一面;赵姬有淫荡的一面,也有令人同情的一面。是好人还是坏人,让听众根据自己的要求去评判吧。

听这部书的听众层次是比较高的。在大城市书场,如果听众的文化素养比较高,业务就很好;如果书场位置稍微偏僻一点,听客是以农民和小市民为

主的,业务就一般。在上海大华书场,那里听众层次较高,我从头到尾业务都很好;西藏书场虽然地段好,但是听众的流动性太大,外来客也多,业务就逊色了;再到静园书场,那里是上海高水平老听客最集聚的地方,每天都客满。到无锡演出,在市中心三凤楼书场的那些天,每天日夜爆满;到了偏一点的北大街书场,业务就落下来;到了南门的和平书场,日夜两场,日场《秦宫月》,夜场《杨乃武》,日场说了三天,听众对我说:"你还是说《杨乃武》吧。"后来转到了"老龄委"书场,又客满加座了。在苏州、常州演出情况都很好,因为那里的听众很喜欢听正宗书,又爱听唱,《秦宫月》这部书唱篇多。

我曾经想请周锦标老师一起对这部书做一个大的修改,特别是要加强故事性,这就需要增加内容。有些地方要根据听众的喜好做一些删改,弹词长篇一定要做到雅俗共赏,只有"阳春白雪"或只有"下里巴人"都是不行的。可惜周老师不在评弹界而转行干其他事了,我从1996年后工作发生了变化,此事就耽搁下来,未能如愿。

潘讯 现在难得听到这部书了。

金丽生 这部书现在没有人说,原作者花了很大气力,我的二度创作也花了很多精力,丢掉很可惜。如果《杨乃武》传承得差不多了,我还打算抽出时间来整理这部书,不过这只是个设想。

潘讯 苏州电视台好像有这部书的录像资料?

金丽生 那是苏州电视台1994年录的,只有15回,每回38分钟,因为受时间限制,书删掉很多,好多唱词也拿掉了,有些地方删减得连我自己也听不懂了。再加上当时电视书场刚开播,演播厅的设备条件还不太理想,包括画面、音响均不如人意,加上我本人说表弹唱节奏太快,所以我不太满意。后来上海电视台录了16回60分钟书,质量还可以。

潘讯 第四届评弹艺术节刚刚闭幕,您能结合本届评弹节参演节目谈谈对评弹艺术发展以及对年轻一辈演员的期待吗?

金丽生 第四届中国苏州评弹艺术节已降下帷幕,这次参演人员以中青年为主,像我这个年龄段的演员很少(我因为要参加中篇《雷雨》的演出才不得不加盟),这是好事,评弹艺术节应该是中青年演员展示和交流的平台。这次参演的书目很多,总共有14台,也是历届之最,其中单中篇就有7个,这也说明各地政府和演出团体对艺术节非常重视。书目的内容很丰富,有传统的,有新编历史的,也有现代的,还出了不少好的短篇,如《重逢》《相约星期二》等。虽然各单位都做了精心准备,但由于时间仓促,磨炼的程度不够,所以创

作质量和演出水平还有待进一步提高。这里我不想对某一个演员或某一部作品做什么评价,我只是想通过艺术节谈一些不成熟的看法。

　　这几年各级政府对评弹事业的投入和扶持力度比过去大大加强了,苏浙沪是经济发达地区,所以资金的来源并不是很困难,评弹演出的阵地也逐渐增多了,而且书场的条件也大为改善了,各团体演员的演出收入也在逐年提高。你只要看评弹演员,特别是青年演员买轿车的很多,出门演出十分便利。有的码头条件不理想,每天往返,也不需要在外面留宿吃苦头了,我们过去的条件是无法与现在比拟的。我们很高兴地看到目前青年演员的专业思想比较巩固,想转业的人越来越少了。尽管这样,但是我们看到某些演员在台上的艺术水准,特别是说噱弹唱演的功力还较欠缺,当然不是所有,但也绝不是极少数。其中有书曲目的问题,但更多的是演员自身的艺术水准问题。相比之下,中年演员的水平要高很多。陈云同志一再教导我们要"出人出书",我认为出书固然重要,但出人更关键,人才的因素是决定一切的。现在外部环境在提升,要发展、要繁荣,这决定命运的事情还得靠我们自己。勤奋、刻苦、努力、追求,这八个字一定要成为青年演员的座右铭,否则评弹艺术会倒退。我作为一个老演员,对评弹的未来还是比较担心的。

　　这次艺术节参演的节目内容很广泛,我听了很多节目,但这些节目真正能与市场挂上钩的不多,外界评论说"得奖不卖座,卖座不得奖",很多节目参加了艺术节表演后就被打入"冷宫"。这个问题多年来一直未能解决。我想我们的行政主管部门如何理解继承和创新的关系是非常重要的,如果真正做到了在继承传统经典的基础上不断发展创新,我看这个矛盾也就迎刃而解了。在艺术创作上最好不要有框框,只要是健康的、有益的,都要提倡。我在这个问题上也是有教训的,由于对"主旋律"作品的认识和理解存在片面性,忽视了广大听众的需求,所以有的节目显得干巴巴,缺少可听性。

　　最后还想提一个问题,艺术节既然明确了由文化部(现称文化和旅游部)、江苏省政府联合主办,那么演员的获奖证书上也应该由文化部、江苏省政府落款。为什么用艺术节组委会的名义落款?若干年后这个"艺术节组委会"到底是什么级别?到底存不存在还是个未知数。除了首届艺术节是文化部落款,以后就没有了。广大参赛演员对此很有意见,他们中有的人提出同时举办的昆剧节就比评弹节规格高出许多,我们作为专业人士可能不理解政府部门的本意,但或多或少影响了参赛演员的积极性。但我从内心还是很感激政府举办这样的艺术节的。

金丽生谈《杨乃武》

口述人：金丽生
时　间：2019年4月6日
地　点：苏州市三香新村金寓

潘讯　金老师，2008年、2009年我曾经两次对您进行过专访，您详细谈了数十年艺术人生，现在一晃十年过去了，时间过得真快。那时候您所传承的李仲康演出本《杨乃武》("李家书")还没有正式出版，我对《杨乃武》一书的研究，主要文本依据是上海文艺出版社1989年出版的邢晏春、邢晏芝演出本("严家书")。最近，我仔细研读了经您整理的三卷本

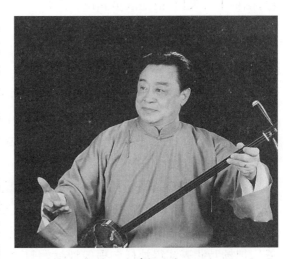

金丽生单档演出照

《杨乃武》，也对两个版本进行了初步比照，首先请您谈谈"李家书"的来龙去脉。

金丽生　应该说，"李家书"是所有《杨乃武》演出版本中最完整、最原始的一个本子，特别是保留了《杨乃武》的前半部书。因为，从20世纪50年代开始，评弹界"斩尾巴"，《杨乃武》前半部被认为是"毒草"，遭到了禁演。

从那时开始直到现在，说前半部的基本不大有。我们这个书是实的，原先是90分钟共演120回（说是90分钟实际上演出是87分钟，其中3分钟是小落回，演员不下台休息的，就坐在台上喝点茶、绞绞毛巾、乐器校校音）。李仲康把它整理成2小时演60回（实际上演出时间是1小时45分钟，中间有10分钟小落回，演员下台休息，还要加唱一支大约5分钟的开篇）。

潘讯 您看过太先生李文彬留下的笔迹吗？

金丽生 我的太先生传给儿子8本线装本，兄弟二人，一人一套。我在20世纪60年代初还看过，后来这8本被李仲康烧掉了。当时李仲康和我的师母都受到冲击，他的心情几近绝望，他认为这个书以后不会再说了，我抢都来不及，他趁我不在把它烧了。

潘讯 这是什么时候烧的？

金丽生 是1966年的下半年，已经是"文革"爆发以后的事了。

潘讯 是李文彬的亲笔？

金丽生 应该是亲笔，我的先生和他的哥哥李伯康一人一套，全部是唱篇，唱篇中有夹白，但是故事和说表没有。

潘讯 所有120回的唱篇都在里面吗？

金丽生 都在。

潘讯 最近我看了一些资料，1949年评弹界率先自我革命，《杨乃武》位居停说停演的13部旧书之首。在20世纪50年代初在评弹"斩尾巴"中，对这部书批判也是很厉害的，甚至说它是"评弹中的《武训传》"。

金丽生 有点儿过分，当时是误把指向封建官吏的腐败解读成是矛头针对共产党，这是瞎扣帽子。

潘讯 还有的说《杨乃武》是一本"反党反人民的书，是一本坏书"。我看到1951年8月10日《新民晚报》第2版上一篇文章，几乎将《杨乃武》书中所有的人物都一棍子打倒了："把'醇亲王'推崇备至的语调，把刘子和尊为'少爷'，把杨乃武表演得那样乞丐般地献媚封建统治阶级的奴才思想，听了真是使人汗毛直竖。"又说："把葛品莲表现得低能、怯弱、可笑、愚蠢，那一副哑喉咙，那一种琐屑的丑态，那一种乞怜哀求，那一种委曲求全，完全是把劳动人民十足丑化。更奇是把葛三姑也表演成一个又懋又贪、认奸夫刘子和做'亲阿哥'的下作坯，用十分刻毒的笔墨来侮辱被压迫人民，用十分献媚的口吻来抬高压迫人民的封建统治阶级，成为一个鲜明的对照。"

金丽生 这些都是瞎说。《杨乃武》应该说是传统书中的经典，邱肖鹏把李仲康的书全部看完后，对我说，你的太先生文化水平真是不得了，论唱词大概《珍珠塔》之后就是《杨乃武》了。《杨乃武》好就好在雅俗共赏，它的唱词二五、四三，平仄都很协调，第一句二五，下一句肯定是四三，第三句是四三，第四句是二五。

潘讯 的确如此，这部书刚出来，坊间就对它的结构、文采评价很高，《清

稗类钞》中记载:"(《杨乃武》)映带周密,不脱不离,非略解文义者不办。"能得到文学家的"青眼",很不容易了。

金丽生 故事编得也很好。照真实情况,杨乃武和小白菜是没有私情的,杨乃武冤案本身的价值就是批判封建王朝和官僚主义。批判封建官僚为非作歹,把百姓的性命视作儿戏;批判封建官场的腐败,行贿受贿啊,冤假错案啊。但是如果仅仅反映这些内容,老实说,听众不大愿意听。我为什么佩服我的太先生李文彬呢?他的调查研究工作做得太好了。他把浙江衙门有关杨乃武一案的案卷,花了重金,全部抄下来。那时候还不许带回来抄,只能在衙门里抄。

潘讯 这时候是在晚清还是民国?

金丽生 已经在民国了。他动笔是在晚清的最后一年即1910年,他大概整整花了10年时间。

潘讯 实际上清朝已经接近尾声了。

金丽生 如果在清朝写这个书很难,因为就怕官场陷害。当时李文彬打听到余杭知县的姨太太秀宝在杭州开妓院、做老鸨。他还去看秀宝,也给了她不少钱,从秀宝嘴里了解了不少余杭知县家里的内幕。他还把《申报》上凡是有关杨乃武案的文章都收集起来。

潘讯 大概有60多篇,已经整理出版了,我也看过。

金丽生 但是,李文彬还考虑到仅仅反映冤案还不能吸引听众,小书没有"情"不行,他爽性就写成杨乃武与小白菜有私情。当然,有私情也并没有贬低杨乃武,因为当时杨乃武没有老婆,老婆死了,新媳妇还没有进门。小白菜是童养媳,跟葛小大也没有完婚。两个人是隔壁乡邻,小白菜很好学,一直到杨乃武家里求教,杨乃武教她写字、读经,日久生情。在一个没有老婆、另一个没有正式完婚的情况下,即使有私情,也是情有可原的。如果没有这段感情,也就不可能有后面最大的关子书"密室相会"。

潘讯 照原来的案情很简单,刑部大人奏请皇太后派钦差王昕到浙江去,把案子提到北京,把葛小大的棺材运到北京,开棺相验,一查下来葛小大身上没有毒,完全是余杭知县捏造的。

金丽生 在历史记载中,这个案子翁同龢出了力,但是翁同龢晚年受到西太后的贬斥,李文彬在编写时,就把这个人物隐没了。

潘讯 李文彬也编造了不少人物和情节。

金丽生 包括激怒醇亲王,都是编造出来的。

潘讯 刘子和这个人物也是加出来的。

金丽生 历史上有刘子和这个人,但是和这个案子是没有关系的。因为在原案中,余杭知县仅仅为了报仇,对杨乃武有一点儿私愤,何必花这么多钱一定要置杨乃武于死地呢?所以编书人,就把余杭知县的宝贝儿子编作小白菜的奸夫,这样一来,余杭知县只有保住儿子,才能保住自己的顶戴,所以他一定要把杨乃武置于死地,这样他的官位才能够安稳,儿子才能保住性命。因为刘家只有这么一条根。(经过这些改编)这样一来,从书情来说也就合理了。

潘讯 因为评弹最讲究"理","理味趣细技","理"是最要紧的。

金丽生 按照历史真实,钱宝生这个人物应该叫钱坦,他是一个很好的人,并不是一个坏人。李文彬给他改了一个名字叫"钱宝生",所以当年我的太先生、先生、师伯,都不敢到余杭仓前去说书,因为钱家子女一直找他们"算账":你们把我们的上辈丑化成这样一个头顶生疮、脚底流脓的坏蛋,名声都被你们说书人败坏了!

潘讯 据说杨乃武本人在上海听过李文彬说《杨乃武》,这是真的吗?

金丽生 这个听我先生讲是真的。在上海城隍庙日日得意楼书场,有一天晚上,李文彬说书说到一小半的时候,看见一个留着很长白胡子的老人,挂着拐杖进来听书,李文彬也没有多加注意,因为一般听众晚一些进来也是有的。杨乃武是买票进来的,但是没有听完就走了。散场以后,书场的老板跟他讲:"先生,你阿记得后面来了一位观众,白胡子的?""我看见的,他早走的。""他也怕跟你见面,这个人就是杨乃武。"后来李文彬要去找,根本找不到。

潘讯 又有人说杨乃武本人还为这部书润色过?

金丽生 这是传说,没有这种可能。因为书里说杨乃武和小白菜有私情,又造出"密室相会"等情节,杨乃武怎么会帮他润色呢?这不可能。

这部书李文彬是动了不少脑筋的,这部书关子接关子,特别是后半部分。当时,李仲康对我说,上半部书中,前面的十几回书,生意好得不得了,因为书"噱"、好玩。到上半部书的后面,一堂一堂地审问,观众有些厌倦了。尽管他动了很多脑筋,每一堂审问的内容、方式都有些区别,但是老是审犯人,观众总感觉有些"怄气"。往往到后面,生意就有些往下掉。下半部,从杨淑英进京开始到翻案,他的生意根本不用担心了,一天比一天好,关子越来越大。起先杨淑英滚钉板是一个大关子,杨淑英前面克服了很多困难,夏府求情,不成;后来绍兴师爷想办法,激怒醇亲王,好不容易把皇命收回,结果她的叔叔不肯做"抱告",又不行;再后来又想办法感动叔叔,叔叔愿意做"抱告";到最后才是"滚钉板告状"。

潘讯 这一段书要做几回?

金丽生 李仲康是做8回书,当时我"独做"也要做8回,后来因为书熟了,把它浓缩篇幅,就变成3回多一点。

接下来,奏明皇太后,调全案进京,这些都是"噱书","弄堂书"都是"噱书",人家就要听了。船访张老三、私访葛三姑,都是很好玩的。

潘讯 所以有时候也不能完全读脚本,看脚本不一定笑,看现场表演,或听录音录像,效果就大不相同。

金丽生 是啊,书中的语言和人物配合得天衣无缝。张老三是一个船上人,没有多少知识,讲话很粗俗、很低下,就像一个船上劳动人民的语言,性格刻画得很生动。葛三姑是一个傻姑娘,很愚蠢,但有时候又很泼辣,性格刻画得太好了。

到三法司会审,一堂一堂叠向高潮,进入密室。其实"密室相会"后,一个大关子结束了。可是你想不到,它下面还有十多回书,其中有一个活捉刘子和,还有一个五堂复审,这些书也很精彩,很噱,很好玩。

潘讯 您有没有完整听先生说过?

金丽生 我最完整是1963年4月在常熟梅李畅园书场,听李仲康先生说《杨乃武》,本来是半个月的任务,白天是从"杨淑英进京"开始,晚上是从"王昕出京"开始。"杨淑英进京"这段书可以说一个月,"王昕出京"这段书只能说20天。结果我们对面的龙园书场(是一个面子书场,我们是夹里书场)接连被我们漂掉三档演员,基本上是三天就结束了,生意都被我们"卷"进来了,到10号就结束哉。龙园书场的老板瞿老四在评弹界威信很高,这个老场方很有名,一些大响档跟他交情都很深。下半月,他请来了张鸿声,说《英烈》,还带了三个徒弟,一个叫莫泽春,一个叫朱庆涛,一个是周天来。我们畅园的老场方王家弟兄,年纪比瞿老四还大一点,就对先生说:"对过下半月,张鸿声来了,你阿能做一个月?我请别人来的话,肯定要漂掉。"起先李仲康不肯,因为晚上的书不够了,再怎么说也只能说20天,当时书场中白天是夹里、晚上是面子。后来王家弟兄今天"扭",明天"烦"。我先生说,张鸿声跟我带点儿亲戚关系,我如果影响他,他没有面子,他如果影响我,我也没有面子,我现在生意这么好,前面三档都被我"卷"掉了,如果张鸿声一来把我"卷"掉,我岂不太没面子了?

后来烦了我先生三天,我先生是个老好人呀,结果我先生答应了,书不够怎么办?他就跟下手王楚人商量,要么把后面的书"绌"出来,因为这些书多少

年不说了,"五堂复审"本来只说两三回的,结果他说了10天。前面再加点儿书,比如"密室相会"他本来说五天半,结果他说了六天半。"活捉刘子和"本来说一天,结果他说了两天,就这么凑满了30天。"五堂复审"这几回书,我从来没有听过这么复杂的书,一直到小白菜进宫见慈禧,全套我都听过,这一次的书我听得最完整,以后再也没有听过。这些书别人都没有,只有李仲康有,严雪亭也没有。我就听过一次,也只留下了这么一点儿印象。

潘讯 现在整理出版的这55回书是怎么来的?

金丽生 这是根据李仲康的60回的脚本整理出来的,他(李)没有分回,我把它编成55回,书的剪切和回目都是我弄的。原来的书没有回目。

潘讯 原始脚本是李仲康手写的吗?

金丽生 整理是在20世纪60年代初,有他自己写的,也有由他口述、别人记录的(好像是蒋开华记录的,这位老先生字写得真好)。当时,徐云志、周玉泉的书都是这位老先生帮助整理的。

这次整理,根据周良同志的要求,基本上是不许改的。但是,原稿有不少地方看不清楚,也有漏字缺字,我都把它填进去;还有一些

《杨乃武与小白菜》20世纪60年代初旧抄本,系李文彬原著、李仲康整理、李子红抄录

不通顺的地方,特别是官白,我尽量把它改得比较通一点儿;唱词呢,有的可能因为粗心,写错字或者韵脚弄错一个字,我都把它填补好;有些实在啰唆的,拿掉句把。

潘讯 这55回李仲康在"文革"前有没有完整说过?

金丽生 也没有。前半部我一次也没有听到过。"三大宪"他说过,前面都没有说过。中华人民共和国成立以后,就是在内部交流的时候他说过一回"葛小大捉奸",葛小大是哑喉咙,一般喉咙不灵还做不好,这回书很噱。记得当时王月香在台下听了,哈哈大笑。

潘讯 20世纪60年代李仲康为什么要整理这部书呢?

金丽生 当时提出"整旧",包括徐云志的《三笑》、周玉泉的《文武香球》都经过整理。当时的领导对李仲康说,前半部也要整理出来,但是要把一些不好的去掉。所以他把李文彬原来写的一些黄色的内容都改掉了。比如王昕私访葛三姑,门缝里一看,葛三姑是一个傻姑娘,有一个隔壁乡邻六阿叔来调戏她,噱是蛮噱的,语言七不搭八的。但是李仲康思想蛮进步,他就把这段情节改成这个傻姑娘和鸡吵架:"短命鸡,你吃仔进去哪哈不出来?"王昕进去劝相骂,就把葛三姑和六阿叔的事情全部改掉。我跟你说,李仲康思想是很进步的,1 900度近视,每天看《毛泽东选集》,眼睛就这么凑在书上。我每次看见,就和他打趣:"先生,你又在闻书了。"

潘讯 但是,我看这55回的整理本还是最大限度地保留了原状,可以说是最接近《杨乃武》原始演出面貌的一个本子。

金丽生 应该说,最完整的本子就是这55回,现在拿不出比这55回更丰富的本子。

潘讯 而且虽然经过删减,毕竟还有些东西没有完全删除,还多少保存了当年演出的面貌。

金丽生 那肯定是的。

潘讯 但是呢,又增加了一些反封建和揭露黑暗的内容。

金丽生 加了些进步的内容。李仲康思想是很进步的,他工资那么低,但从来不去争,他讲够用就可以。

潘讯 20世纪五六十年代苏州团说《杨乃武》的就是李仲康吗?

金丽生 苏州五个团里面说《杨乃武》的好像没有。李仲康另有两个学生,一个是百花团团长赵月菁,一个是二团的陆剑青,但是都不说《杨乃武》,他的学生中真正说《杨乃武》的只有我一个。

潘讯 码头上还有其他演员吗?

金丽生 多啊,严雪亭和他的鸣字辈学生一大批啊,像朱传鸣、陈丽鸣夫妻档,无锡评弹团团长朱一鸣等。徐绿霞是李伯康的学生,是个体的。

在苏州,当时主要是李仲康、李子红双档,后来李仲康和王楚人拼档。1965年李子红、潘淑琴夫妻档调到了沙洲评弹团。我从1963年上半年起说《杨乃武》,先是放单档,后来拼过双档,然后又是单档,到1964年就不许说了。"京剧革命",样板戏出来了,传统书全部取消,全部说新唱新。

潘讯 您当年在码头上演出,听众反响怎么样?

金丽生 反响肯定好的,我是1962年9月跟师的,跟到1963年的上半年,

我就开始出去演出,放单档,真是无名小卒,但是生意都还不错,反映也不错。

潘讯 60年代初码头上还是以传统书为主?

金丽生 还是以传统书为主,新书不多,但是1964年以后全面开花,都是现代书了。1964年以后我就说《苦菜花》(谢汉庭、丁雪君版),那时候《红色的种子》《野火春风斗古城》《红岩》《铁道游击队》《林海雪原》这些书都出来了。1964年我跟过薛小飞,说一部现代长篇叫《追踪》(原来叫《9·8案件》),跟了他三个月。后来我没再说这个书,1965年江苏省搞曲艺会演,把我从二团调到调演组去了,排新的节目,中篇、短篇、开篇,毛主席诗词等。1965年12月会演结束,1966年年初我就调到三团,三团是新组建的,把当时苏州评弹一团、二团、三团的精华都调到新三团,成天搞招待演出、搞专场,就不说长篇了。后来1966年"文革"爆发了。

潘讯 李仲康整理的这55回和《杨乃武》最全的面貌相比,还删掉了哪些内容?

金丽生 李仲康肯定删掉不少,有些不好的唱篇,描写刘子和与小白菜通奸场面的一段唱篇,初看写的是象棋的棋谱,文字很雅,仔细看却另有玄机,实际上是一段色情描写。因此全书删掉不少,起码被李仲康删掉三分之一多。

潘讯 也就是说,这部书最多也就是保留了李文彬原版的三分之二多一点儿,删掉最多的可能就是浙江书。

金丽生 对,浙江书。而且李仲康一直在码头上说书,他的书比较贴近老百姓的胃口,尽量追求通俗易懂。比如,杨淑英背状纸这一段书,我们台上是不背原文的,因为都是文言文,听众也实在听不懂。前面状词的内容就是一句,把杨乃武三年的冤情痛诉一遍,开头也是:"具状人叶杨氏,名淑英,年38岁,浙江省杭州府余杭县人氏,抱告杨启棠,系本人胞叔,年58……"等,念几句,下面就是很简单把内容讲一遍,因为听众都知道这个内容了,他就感到没有必要一字一句背出来,原文可能就被李仲康删掉了。

潘讯 您是不是比老师一辈更加浓缩一些?

金丽生 "密室相会"最多的时候,我先生说13回,每回90分钟,严雪亭说过10回。等到"文革"后我再来说这段书,我感到书也熟了,听众要听男女主人公在密室里说说唱唱这么长时间,已经不现实,我就说六回半,大大浓缩了。我把重复的东西、啰唆的句子都去掉,后来随着时间推移,书越来越熟,听众有些不耐烦了,我就说五回半、五回,我感觉基本上够了。"密室相会"每一回一定要有个中心给听众交代,这样人家就不会感到厌烦。比如这一回是杨

乃武用激将的方法来激小白菜,激不行,就用软功、哀功。总之你要讲道理,要讲得通,不能无休止地一直唱。我在曲调了也有很多变化,严调、李仲康调、翔调很多,杨乃武感情到顶点,我感觉用严调很平,我就唱翔调。

潘讯 翔调抑扬顿挫。

金丽生 我曾经改革过翔调,我把它拉高拉长。有几档翔调的篇子笃定可以拍手,这种拍手不是拖腔拍手,而是杨乃武的感情感染了听众,把听众的情感激起来了,到这个时候听众一定会拍手。下手也翻一些调门,倒不是有意要"翻调头",现在的听众和过去不同,他要你流派唱得多一些,他感觉是一种享受。当然你不能为调而调,要符合人物的思想感情,不能为了翻调头而乱唱一气。要听众承认,这档篇子这么唱是对的。

潘讯 从李文彬到李仲康再到您这一辈,对这部书中两位主人公特别是小白菜的认识有没有发生什么变化?我看中华人民共和国成立前的不少资料,特别在码头听众的心目中都把小白菜比作《倭袍》中的"刁刘氏"。

金丽生 至于李文彬怎么说,我当然没有听过,我不能妄加评论。我只是听先生李仲康讲过,对杨乃武这个人物,人家感觉这个人物蛮厉害的,这个人不厉害老早死了,知识也丰富,司法、医学什么都精通。

潘讯 在以前,讼师的名誉并不好。

金丽生 对,被称为"恶讼师"。到我先生这一代,他就想尽量把杨乃武这个人物改得正面一些,突出他做老百姓的代言人,跟官府斗争的一面,这样把杨乃武树得正一点儿。私情方面经过上述改动,人家听了以后,也感到情有可原,另一方面,加重了杨乃武身受冤屈的内容,更加激起听众的同情。至于杨乃武的智慧这一点,他也加重阐述了他的知识渊博。比如衙役给杨乃武上火链(一种酷刑),他准备牺牲一条腿,两条腿不全跪,一条腿跪下,另外一条腿荡空一点点儿,这样一来,另一条腿保住了。还有前面的许多刑法,皮鞭抽、棍子打,他都有办法抵销一点点儿,否则几十轮摧残,他早就死掉了。我先生一代就是用这样的方法加重表现他智慧的一面。

就是对小白菜这个人物,李仲康一直是很不满意,他总感觉这个人物树不起来。如果你了解她的身世,小白菜很值得同情。太平天国的军队打到南京,一家人失散了,她只有9岁,和舅舅逃难到浙江余杭,在路上又和舅舅失散,被卖到豆腐师傅家里做童养媳。小白菜长得非常漂亮,但没有知识,在杨乃武的熏陶下,识字读书。葛小大非常丑陋,给人的印象就有点像武大郎,大家感觉他和小白菜太不般配了。在这种情况下,即使小白菜和杨乃武有私情,大家还

是谅解的。杨乃武一表人才,外形又好,既有学问,又有身价,还是举人。但是后来两人断绝私情,小白菜和葛小大正式成婚了,这样对小白菜也没有什么损伤。关键是后来她在余杭知县一家人的诱使、威逼下,咬死杨乃武,确实让人感到这个人物太不知好歹。

潘讯 是的,我感到对这个人物的认识是有很多矛盾的地方,我就想知道三代传承下来,对这个人物的处理有没有变化?

金丽生 对于这个问题,李仲康是想办法的,加了很多内容为小白菜开脱。比如他说乡间女子没有知识,刘家骗她,你招了刘子和,他没有功名,就要杀头;你招了杨乃武,他是举人,他可以功名抵性命,不死,三年后还可以再考举人。再加上刘子和对她倒是真感情,虽然他是个玩弄女性的纨绔子弟,但是对小白菜倒真是不错的。在这种威逼、欺骗之下,她实在是出于无奈,咬了杨乃武。但是后来一堂一堂审下来,你应该清楚,杨乃武也要死的,她应该知道这是谎言,她怎么还不觉悟呢?这里要补漏洞就很难补了,这一点我就感觉小白菜这个人物树不起来,无法引起听众对她的同情,特别是三法司会审这回书,小白菜与刑部大人对答如流,她的口供很厉害,刑部都被她弄僵了。这样一来,小白菜就很不讨人喜欢。

最大的败笔,就是小白菜为什么始终咬死杨乃武,这个道理讲得还不透彻。所以小白菜这个人物值得同情,但是有时候也很恨她。特别是有几回书,我对小白菜这个人物是很有意见的,只是我也没有精力再进行修改完善了。

潘讯 我现在读脚本,也感觉这个人物的完整性不够,性格有前后脱节的地方,也就显得不够真实,就是您说的"树不起来"。

金丽生 到了"密室相会",两个人明天都要死了(虽然这是刑部大堂假结案,但是小白菜这时是信以为真),总要让杨乃武死得明白点,总要对杨乃武讲清楚,可是小白菜还是不肯讲,还要杨乃武"盘问"一番。等到她得知滚钉板是杨淑英滚的,她才知道自己上了刘家的当,刘家人不仅要害杨乃武死,还要害杨淑英死。到这个时候,她才如梦初醒,彻底觉悟。总之,我感到这个人物不大讨人喜欢,没有写得很透彻。

潘讯 应该说李仲康已经动了不少脑筋,这一人物形象和李文彬版本中的原貌已经有了很大区别。我虽然也不知道李文彬演出的原貌,但是我通过查阅一些资料,感觉三代下来人们对这个人物的认识是有个演变过程的。您在"文革"以后又开始说《杨乃武》?

金丽生 我是在1979年年初恢复说传统长篇的。

潘讯 您依靠的就是这个本子吗?

金丽生 我就是从"杨淑英进京"开始,主要就是依靠先生留下了的这个本子,我的这位老先生真是了不起,他为了给团里省钱,脚本都是写在香烟壳子或者人家写给他的信的反面,留下了一大摞香烟壳子。

潘讯 "文革"中倒保留下来了?

金丽生 他是"文革"前交给组织的,藏在评弹资料室。到了1979年的3月,我跟领导讲,这个书我们还要整理下。我、李子红、潘淑琴、王小蝶,一共四个人整理。

潘讯 算是一个整理小组了。

金丽生 那时候我们团部还在听枫园,我们八点钟就到团里,花了一个月时间。我和李子红负责整理修改,王小蝶和潘淑琴负责誊抄(潘淑琴字写得很好)。我们做了一些精简,有些篇子我也抽调了。

潘讯 当时,第一回是从哪里开始?

金丽生 前半部书还没有开放,我们整理是从杨淑英进京开始,大概有28回书。一天一回,我们改一张,她们誊一张,一个月就完成了。

潘讯 之后就去演出了?

金丽生 好快,到4月,我们就分开了,李子红和潘淑琴就出码头了。我和王小蝶大概是4月下旬出码头,和别人"越做",说一个小时,现吃现吐,说半个月。

潘讯 您先后和王小蝶、华梦、徐淑娟几位女下手拼档,能回忆一下当时的演出情景吗?

金丽生 我跟王小蝶拼档,白天是杨淑英进京,晚上是王昕出京,错开8回书。后来和华梦拼档也是这样,大概最多说过25回,"独做"的。1983年后,和徐淑娟拼档,书又浓缩了,说15回,从杨淑英进京到翻案。

潘讯 15回书说半个月吗?

金丽生 对,日夜的书是一样的。在码头上,白天、晚上听众完全是两码事,白天是农民多,晚上是街上人多。

潘讯 听众没有重叠?

金丽生 完全没问题。"滚钉板",起先我们要说七八回的,后来三回书就没有了。因为这个书太熟了,听众感到听过了,你们就快一点吧。一些内容,我们就大胆去掉了。

潘讯 那时候《杨乃武》在码头上大受欢迎,和"文革"后平反冤假错案的

时代环境有没有关系？

金丽生 好像关系不太大。不过有一阵业务实在是太好了。我到杭州新艺书场演出，400多个座位，日夜客满，轧得不得了。有一趟周良、吴宗锡来杭州开会，到我这里来听书，竟然没有位置坐。最后顶在后面墙上，硬是摆了三个座位。

上海更是不得了。去上海演出，邢晏春、邢晏芝比我早，他们1979年进上海就说这个书，真是风靡一时。我跟徐淑娟1983年才到上海说这个书，徐淑娟过去跟潘闻荫拼双档，说《玉蜻蜓》，在上海蛮红的。我们进西藏书场，起先我也没有把握，我想这么熟的书，950个位子的书场，能不能坐满？结果一到书场打听，半个月的联票卖掉近500份。书场经理跟我讲：我们这个市口太好了，联票卖掉这么多份，你这档业务不会差！结果说了15天，连满15天，每天一到1点50分，霓虹灯"满座"两个字就打出来了。到礼拜天门口等退票的少说点儿要有300人，中百一店门口都挤满了人。

我们的书主要靠表演，上海人又比较喜欢李仲康调。这个半年在上海演出，生意到处疯。到后来因为这个书慢慢熟了，风头慢慢就减弱一点儿。

潘讯 我觉得，您对杨淑英这个人物的塑造花了很大工夫，《淑英夜思》也成为您的代表性唱段。

金丽生 这部书中最正面的人物是杨淑英，这个女人真不简单，特别是她进京前拜见浙江乡绅辞行的时候，乡绅们送她盘缠，又给她写了一封公信，由36个乡绅签名，带这封信去见夏同善。结果她和各位乡绅拜别以后，离开厅堂，当、当、当、当……快步走到外面天井里，突然之间身体哗啦别转过来，对这些乡绅"砰"的一声跪下来，乡绅们都呆住了，她有一番话，讲得声泪俱下：你们对我杨家的恩情我至死不忘，如果我不死的话，你们的大恩大德我一定会报答。这么一段书，很感动人。我每当说这段书都眼泪汪汪，杨淑英这个人物真了不起。

潘讯 这封信的原文，在您整理的书里拿掉了？

金丽生 可能是李仲康拿掉的。但原来是有的，我的太先生李文彬学问真好，据说他中过秀才。他原来叫欧阳文彬，他家里是"大人家"。父亲也很有学问，原本不许他说书。他喜欢说书，一直到书场听书，回来就被他父亲骂。后来他为了学说书，逃出去，父亲追到码头上，把他的三弦都拗断了。当时说书被认为是"下九流"，人家瞧不起的。后来怕父亲继续追查，他就改姓李。

潘讯 现在码头上说这部书的演员有哪些？

金丽生 陈丽鸣已经80多岁了,老早不说书了;陆嘉乐也已经退休了。我的学生沈彬、郁群、柳涛在说,邢晏春、邢晏芝的学生也在说,还有上海评弹团有一档演员跟王仲君(严雪亭的学生)学的,也在说。

潘讯 沈彬、郁群说多少回?

金丽生 说得很简单,就是从"杨淑英进京"到"翻案",就说14回。

潘讯 就说14回了,实际上也不能把这部书完整地传承下来了。

金丽生 我一直想把前半部弄下来,我也没怎么说过,只有几回书说过,我作为段子书说过。

潘讯 比如"骗进衙门"那一回。

金丽生 我想把它再整理,这个(指李仲康演出本)还是太长了,还是有啰唆的地方,"捉奸"要捉三回书怎么能行呢?我想把前半部整理成15回书,把堂面书缩减掉。我想去放单档把它说熟了,到时候再找下手,去电视台录像。不过,毕竟年龄不饶人,周良跟我说过好多次,可我到这个年龄了,实在没有精力来做这项工作。

潘讯 您有没有传承计划?

金丽生 我有这个打算,但是还没有开始,如果今后不是很忙,我想动笔把前面的书整理成15回到20回书。

潘讯 现在前半部还有28回到30回书。

金丽生 其实我现在切出来的55回,有好几回书是不止2小时的。有的还是蛮长的,如果切割得细一点,是不止55回书的。

潘讯 现在年轻一辈演员中,说这部书有代表性的是谁?

金丽生 好像也点不出来。有没有个体演员说,那就不清楚了。现在的听众都是听故事,听过了就不要听了——这类听客在书场中占绝大多数。

潘讯 所以要不断编演新书。

金丽生 新书编出来,但听众听过了就不要听了,演员哪有时间来得及磨呢?一部书不经过10年、20年磨砺会好吗?这样就恶性循环,出不来好书了,人欣赏的口味也变了,等到你磨砺出来,听众又不要听了,在书场中真正欣赏艺术的听众,100个听众中不会超过10个人。过去的听众,《杨乃武》接《杨乃武》,《珍珠塔》接《珍珠塔》,他们照样要听,他们要听不同的表演风格,他们的眼光是带一点儿研究性的,因为要比较、鉴别。

潘讯 现在这种听客越来越少了。

弦 索 长 春
——邢晏春访谈录

口述人：邢晏春*
时　间：2009 年 7 月 12 日
地　点：苏州评弹学校（三香路原址）

潘讯　邢老师，您好！您出身于评弹世家，父亲邢瑞庭是 20 世纪 30 年代涌现出的响档之一，首先请谈谈您的家庭情况。

邢晏春　好的。我的祖父是抬轿子做苦力的，子女又多，家里挺穷。我父亲在家里行一，上面有一个姐姐早就嫁人了。那时候，学说书都是穷人的孩子，有钱人学说书那叫玩票，穷

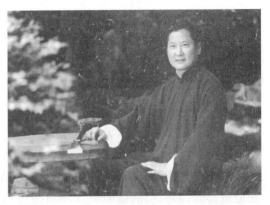

邢晏春

人学说书叫作学生意。我父亲念到小学毕业，虽然考取了一所中学，但因家贫无力继续读书。于是，我的祖父就借钱给父亲出了拜师金，拜著名弹词艺术家徐云志学《三笑》，那一年父亲大约 14 岁。

学说书也要一笔不小的费用啊，跟先生出去，要路费、饭钱。以前学说书也没有现在这样条件好，没有什么录音机、VCD、MP3。老先生只有简单的唱本，记录了唱词、赋赞以及重要的对白。学说书主要就是跟在先生后面，到书

＊　邢晏春（1944—　），江苏省苏州人，原名邢启勋，弹词名宿邢瑞庭三子。国家一级演员、国家级非物质文化遗产苏州弹词代表性传承人。1963 年与胞妹邢晏芝拼双档，登台演出长篇弹词《杨乃武与小白菜》《贩马记》，赢得声誉。说表清晰，表演自如，擅唱严调。1985 年进入苏州评弹学校执教，曾任苏州市文艺创作室主任、苏州市文艺创作中心副主任等。从事苏州评弹音韵、语言的研究，历时 15 年编著《邢晏春苏州话语音词典》。

场听书。那时候也有一种少爷学说书，往往学几年也学不出来。真正出来学艺的都是家里比较贫穷的，他们借钱出来学生意，学不好对不住家里。所以父亲学得很刻苦，没有多久就上台说书了。

父亲天生有一副好嗓子，出道不久就蹿红了，这在评弹界是很少见的。那时候上海的私家电台很多，比如你开一爿布店，只要从亭子间里拉一根电线出去就是一家电台。布店利用电台做广告，就要借助评弹艺人来捧场。比如你打电话进来点一个名家唱开篇，就必须在我店里买多少布。电台里有麦克风，演唱时声音不能太大。当时父亲同时唱多家电台，在不经意间就学会了控制音量的技巧。而其他许多艺人因为经常在书场演出，没有扩音设备，并不知道如何控制，只会敞开嗓子唱。在这方面，父亲就略胜一筹了。

父亲下面有一个兄弟，比他小一岁，也是学说书的。那时候正是抗战时期，有一次日本人的子弹打到门上，他受到惊吓，没多久就吐血而死。我父辈就是这两个人说书。我母亲不说书，是家庭妇女。那时候不兴女子说书，我父亲是光裕社的，光裕社比较封建，他们认为女子说书，大概是男人没本事，不能养家糊口，要靠女人出来做生意。

父亲年轻的时候家庭负担很重，兄弟姐妹又很多。我爷爷奶奶还有不良嗜好——抽鸦片，每当爷爷抬轿子感到力气不济的时候，就抽几口大烟，长长力气。父亲娶了我母亲不久，爷爷染上霍乱，病死了。接着姑妈们也先后一个个嫁出去了，我母亲生了10个孩子，死了5个。

我是1944年生人，那时候抗日战争还没有结束。中华人民共和国成立以后，我6岁念小学，后来又进苏州市一中读中学。起初我并不想说书，我喜欢诗词，想将来从事文学方面的工作。那时正是"大跃进"过后，国家很困难，中央调整政策，提出"调整、巩固、充实、提高"八字方针。我们上一届高考情况很不好，考中的没有几个，我一看情况不好，就想去说书。正好"上山下乡"开始了，我高三一毕业就跟着父亲出码头。

我姐姐邢雯芝从小就随父亲学说书，她小学毕业后考上了乐益女中，但父亲正缺下手。他起先找人拼下手，不太理想，毕竟是跟人家合作，往往有许多摩擦。比如拼双档，如果女下手娇气一点，还得受气。母亲就叫我姐姐去学说书。姐姐跟我父亲长期合作，后来从浙江省曲艺团退休，现在快70岁了。

我哥哥是个书呆子。小时候我家有一块小黑板，上课回来他就在黑板上操练题目，还模仿老师的声音念出来，"哇啦哇啦"叫。隔壁人听见了还以为他在学大书。他后来考入无锡轻工业学院（今江南大学），学化学，毕业以后分配

到杭州工作,先在味精厂做工程师,后来从粮食局下属一个单位退休。

我大妹妹高中毕业正巧赶上"文化大革命",下乡到太仓务农。她很能吃苦,到年底分配了,除去平常透支一些,拿到手的只有5块钱。看这样子不能继续,正巧我有个小学同学会画画,在鸡蛋壳上画画、画书签、画扇子。这些小工艺品可以外发加工,我妹妹就跟在他后面做,拿点儿书签、扇子、白云石回家加工。后来她进入苏州民间工艺厂工作,现在也退休了。

我小妹妹比我小4岁,在市一中高中毕业后也跟我父亲出码头。我们学得很用功,那时候的孩子和现在的孩子不一样,那时候"三种人"社会上是看不起的,流氓阿飞、华侨和社会青年。什么叫社会青年呢?就是书念完了,但是没有去工作,耽在家里,人家就看不起。不像现在个别"啃老族"好像是理所当然的。

潘讯 父亲是您走上艺术道路的引路人,父亲留给您最深刻的印象是什么?

邢晏春 评弹界都知道,我父亲是个老好人。可是不知为什么,直到他去世,我都很怕他。其实我父亲个性很内向,平时不大说话,如果他今天开心,偶尔也会拉着你去玩,不过这样的机会很少。如果你做错了什么事,他对你不太满意,也顶多对你看看。我父亲有一个嗜好——咬指甲,其他指甲都咬光了,只留一个弹三弦。他有一个说大书的好朋友唐尧伯,有一次到我家来玩,他和父亲在楼上厢房里面谈话,谈着谈着就听不见声音了。怎么回事?我跑到楼上趴在门缝里朝里面张望,原来两个人面对面坐着,跷着二郎腿咬指甲,一句话都没有。他那时在外面跑码头,回家往往已是半夜,我一听见他回来了,就马上钻进被窝假装睡着了。他有一只怀表,平常放在大衣橱里。有一次,我不留神把这只表弄丢了。那时候,一只怀表算是很珍贵的。我吓得一连几天不作声,后来还是被父亲发现了。我在写暑假作业,他走进来,在我身后坐下,问:"你怎么回事?表呢?"我也不敢回头看,也不知他坐了多少时间,天慢慢晚了,我回头一看,父亲什么时候走的,我也不知道。遇到这种事,他就只是说了这么一句话,却是他一生中对我最严厉的一次。

平时我们学说书的时候,父亲也不太督促我们。我们学得很苦,天不亮就起来,去外头喊嗓子。上午排单档书,下午排双档书,吃了晚饭后听夜场书,夜场完了回家整理脚本,往往写到凌晨一两点钟。他知道了,也许是疼惜我们吧,说:"别天不亮就去喊嗓子,以后你们睡睡醒,嗓子自然好的。"有时候我们在排书,他也停下来听听。他有时候插话:"你唱得不对,我来唱给你听。"他只

会示范,讲不出什么道道。或者叮嘱"不要太用力气唱",就那么几句话。当我们的面,他从来不说我们好。其实他心里很得意,有时候他会对老朋友说:"我的儿子女儿是一对金童玉女啊!"

但是,他对艺术执着追求的精神很感人。他晚年患了老年痴呆症,可是嘴里还经常嘟嘟囔囔地说书、起脚色。到后来他谁也不认识了,我去看他,母亲问他:"你看谁来了?"他朝我直乐,"说书的"。他还知道我是说书的。有时候他在家里瞎忙乎,找东西,天下雨了,他问我母亲:"我的雨伞、套鞋呢?"我母亲说:"你干什么去啊?"他说:"外面下雨,我要出去。"母亲说:"不要出去了。"他说:"不行啊,我和人家说好的,我要去说回书。"我母亲只好骗他:"你儿子女儿帮你代掉了。"他这才停下来。

他虽然很有名,但活得很苦。从小就出来受苦,一生负担了两个家庭,对我们子女也很负责任。"文化大革命"中他又因为是名艺人而受冲击。等到他年纪大了,该享福了,却患了老年痴呆症。

父亲去世,我很惋惜。我跟父亲学艺的时间很短,因为我父亲并不说《杨乃武》,所以我失去机会,没有跟他学到更多的东西。我高中毕业那年,开始随父亲出码头。当时,浙江省领导提出浙江的曲艺团应该说浙江的书,动员大家去补书。我的师伯严雪亭有个大弟子朱一鸣,他想:我是徐云志的徒孙,怎么没有徐云志的书?因此,他有个愿望想补《三笑》。正巧,我父亲想补《杨乃武》,他们就达成协议,一起跑四个码头,第一个码头你夜场,我日场,下一个码头你日场,我夜场,轮流补书。父亲记性不大好,他对我说:"你们要学《三笑》,什么时候都可以。我跟朱一鸣的合同只有四个月,你先帮我把《杨乃武》学会,以后你可以再学《三笑》。"因此,那段时间我天天学《杨乃武》,对于《三笑》就没有花很多精力。四个月满了以后,我就一直说《杨乃武》和一些短篇,平常自己也搞一些作品。一直到"文革"以后,我和妹妹首先恢复《杨乃武》,因为这是我们的"出棠书"。有一年父亲和大姐在常熟梅李说书,我们赶去听,但听的是《贩马记》。

这里我要特别提一句,我非常感谢我的姐姐,父亲的许多艺术都是通过姐姐传授给我们的,她对我们的艺术成长帮助很大。

潘讯 您的父亲被称为"开篇大王",曾经创造出"什锦开篇",享誉一时,但是评弹界对此也有一些不同看法。作为儿女,您如何理解?

邢晏春 我父亲是有创造的。他年轻的时候经常上电台,要应付各方面的要求,因为他对音乐很敏感,能很快抓住唱腔的特点,在电台上演唱各种流

派的曲调,当时大家就称他为"开篇大王"。

那时候听众不仅点开篇,而且还要点流派。我父亲每唱一个流派开篇,就向大家介绍,这是谁创造的,有什么特点。这样做,很受观众欢迎,实际上各种流派的名称很可能也是我父亲发明的。后来听众点播很多,他就想了一个办法,我来制作一个开篇,专门介绍各种曲调,这就是所谓"什锦开篇"。这种形式十分新颖,大家很欢迎。

潘讯 您能举个例子吗?

邢晏春 我看过一本当年流行的《大百万金开篇集》,其中就有我父亲的"什锦开篇"。比如"徐云志:伶俐聪明寇宫人,她奉主命且向御园行……朱介生:怜我怜卿诸事伤,颦卿染病入膏肓……祁莲芳:可怜哭急叫一声夫,咽喉噎住口含糊……薛筱卿:他是未见娘亲先断肠,既见娘亲泪两行……沈俭安:说到太太见儿如获宝,千分欢变作了万分伤……周玉泉:可笑当家俚奈吪主张,意马心猿难好行……"

潘讯 都是各位名家的代表唱段。

邢晏春 是的。我认为,父亲的"什锦开篇"是有历史功绩的,他通过这种形式,推介名流,演绎唱腔,推广评弹。他并没有丑化人家,而是美化了人家的流派。他的嗓子很棒,唱薛调特别好。中华人民共和国成立前,薛筱卿也喜欢打打麻将什么的,正巧电台上有他一档节目,就叫我父亲代他去唱。家里的师母不放心,时间到了打开收音机,一听果然是老头在唱,就把收音机关掉了。有一次,我在凤苑书场听过父亲唱一支大集锦开篇,很正派,并不是那种翻调头,更不是哗众取宠。

潘讯 随父学艺不久,您就和妹妹出来跑码头了,能谈谈这段经历吗?

邢晏春 我们学了一年,接下来我就跟妹妹邢晏芝找团体。那时候不像现在可以去应聘,就业面很广。当时所有的文艺团体编制都固定的,很难插进去。好在我父亲是干这一行的,人家一有消息就来告诉我。我跟妹妹起先挂靠在镇江团,是特约演员,没有编制。因为我们

邢晏春、邢晏芝

业务很好，镇江团就叫我和妹妹拆档，安排我做一个团里老师的下手，叫她和团里另一个老师拼档。我一出来就是做上手，下手的书我也不大熟练；而我妹妹年龄还小，我母亲也不大放心，所以我们就拒绝了。我们只好回家，在家里待了半年。

 这半年也没有白费，那时候不是"斩尾巴"，传统书不许说吗，我就自己写书。我外公也能编一些书，以前他编过一部现代书《三个母亲》，但是他编得不长，能做10天。我反正闲着也闲着，就把它搞成可以独做13天。杭州有一家书场，日场停掉了，老板跟我很要好。我每天早晨到西湖边上，泡一杯茶，埋头写书，中午我就去书场藤椅子里午睡。也是很巧的机遇，常州团有一个老师看见我。书场老板向他介绍，我曾在这里演出过，生意很好，问他能不能让我去常州团试试。这位老师在团里负责行政工作，让我唱给他听，他一听认为还可以，就向常州的文化局局长汇报。年底，常州团在无锡集中学习，文化局局长特意跑到无锡听我和妹妹说了一回短篇，他听了很满意，当场拍板。就这样我和妹妹进了常州。

 再讲点儿趣事吧。我们在家里排书，天天排，一上台还是忘记了。尤其是"密室相会"，唱篇很长，几乎是一上台唱到完了，怎么办呢？我们有个传统的办法——"摊铺盖"。把唱词写在一方手帕上，摊在桌子上，记不住词了，就轻轻一翻。我是近视眼，头场还没有经验，一上台我就把手帕放在桌上。正是热天啊，我身后放一个电风扇，正巧摇头扇转过来，手帕"呼"地吹起来，在空中打几转，飘到了台下。听众也很好，拾起来给我："弟弟啊，这个是你的吧？没有这个你不好唱啊。"我尴尬极了，从此以后我说书再也不吹电风扇，一直到现在。

 印象最深的是杭州的西园书场。我们一个月说两个码头，那次正是我上台说书的第三个月，第五个码头。原来我是做荐门书场，结果在嘉兴车站有人通知我，换地方到杭州西园书场。这家场子本来是安排镇江团另一档《杨乃武》，后来演员因故不能赶来，其实是让我们去代书。西园老板是严雪亭的弟弟严雪舫，他一看来了两个小孩子，心里就有点不放心了。那年我20岁出头，我妹妹邢晏芝只有17岁。严雪舫表面上很客气，因为毕竟他哥哥和我父亲是师兄弟，我父亲在浙江也常与他往来。他说："弟弟啊，路上辛苦啊，太吃力，先休息休息。"我一听很开心，这时我妈妈和妹妹到我父亲那里去了，我到楼上一看，有三个房间，开心死了，进省城大码头了。开心完了又有点担心，毕竟是省城大码头啊，所以第二天一大早我就起来练单档书。严雪舫在下面听，心里更

加犯嘀咕:"还在练呢?"那时演出先要团里开介绍信,然后交给场方,由场方送到文化馆签意见盖章,才能正式挂牌。到了下午我拿出介绍信,请严雪舫去盖章,他说:"弟弟啊,你忒巴结,不要这样心急,阿叔是自家人,先休息休息。"到明天,正是星期天,我想总应该开书了吧,星期天听众比较多。他一听,"啊呀!弟弟啊,今朝礼拜日文化馆不办公!弗碍格①,休息休息"。实际上,他一直在拖延,在跟镇江团交涉,他认为我们两个小孩生意肯定不行。镇江团业务组在跟他打招呼:你先让他们做做,真正不行我们自己来。

到礼拜一只好开书了。结果我们做下来,生意一天好一天,当时杭州城里三家场子都是镇江团,对面一家场子原来是客满,后来我们的生意一天天上去了,我们这边的听客越来越多。当时我们还是小孩,老靠着楼上窗户边朝外面看,天井出去就是门,我们还在数又进来几个,又进来几个。后来看见人都回出去了,客满了。再后来,两边天井里都放凳子,我们楼上的、严雪舫家里的凳子都搬出来,最后只好卖站票了。一般我们在码头演出是13天,一个月30天,除去4个星期天,上半月13天,下半月13天。前面严雪舫叫我们休息休息,我就把书赶到后面去了,因为我们的大关子在后面。这天正巧我父亲到书场来,严雪舫也很高兴,对我父亲说:像这种生意,我长远不做了,好不好让你弟弟放长几日?我父亲说,好啊,我去说。父亲上楼就对我们说,你们生意很好,阿叔说多做几天吧。我说,不行啊,前面他叫我休息,我算得日子,一定要说到"密室相会"小白菜吐露真情为止。为了赶后头关子,我把前面的书删掉了。我父亲是内行,他就下去如此这般对严雪舫说。这下吃住了,生意放掉了也实在可惜。我父亲就趁热打铁,对严雪舫说:我知道我孩子书里头东西不多,很空,你以前是说《杨乃武》的,严雪亭的东西很多的。你现在不说书了,你拿点儿出来。老头喝了点儿酒,很高兴,就去翻箱底,拿出一沓唱本给我。我真是开心得要命,心想赚外快了。左手翻,右手抄,很快就抄完了。当然,自己还要琢磨,中间应该垫些什么话,应该用什么话引到唱词上去,设计完了马上就排书,结果我们拖了很长时间。

你想,我们去的时候,他起先很排斥,到最后把最宝贵的东西给了我。

潘讯 听说"文革"中您受到很大冲击,请谈谈这段艰难历程。

邢晏春 "文化大革命"中最伤心的一件事就是把《杨乃武》脚本都烧掉了,这部书我花了很大的心血。那时候逢到《杨乃武》的书我都听,听了以后马

① 编者注:吴语中表示"不碍事""没关系"的意思。

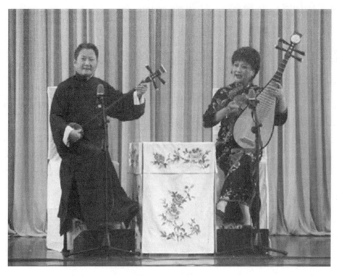
邢晏春、邢晏芝演出照

上做记录,到下一个码头再补充,最后还要誊写清楚,下一次说书把有用的东西加进去。"文革"开始我们回到常州,团里领导说,凡是帝王将相、才子佳人的书都是毒害人民的,脚本都要拿出来。我那时年轻胆小,正巧脚本带在身边,就交上去了。我记得在常州书场,把位子拉开,中间留出很大一块白地,把收集来的脚本放在中间,一把火通通烧掉。火在烧,我还要装得很开心,其实心里是很难受的,毕竟是花了心血。

紧接下来,我们开始倒霉了。我虽然年纪轻、工资少,但是业务最好。他们的理论是:你的业务最好,说明你对人民的毒害最大。各种各样的帽子都来了,"修正主义黑庙""三名三高""资产阶级学术小权威"。我心里纳闷,我就是个艺人,又没有著书立说,又没有反动理论,不过是生意好一点,算什么"权威"?但是,那个时代是没有道理可讲的。接下来就是隔离,把我和妹妹分开。

那时候最开心的日子就是出去劳动,哪怕是拉车、采石子,毕竟可以出去透透气了。还有一桩开心的事情,就是后来他们都造反、串联去了,我们也去"长征",从常州走回苏州的家,当中走到无锡停顿一下,晚上住浴室。我们身边带一个针筒,脚上打泡,就用针筒把泡里的水抽出来,再把高锰酸钾打进去,洗一洗,接着再走。走到苏州,人都瘫痪了,蒙头蒙脑睡了两天。

到"五七"干校也有一段开心的日子。当时整个常州文艺系统的人都去了,一边搞文艺创作,一边开杉木厂、竹厂。我还是一个"5·16"分子,帽子还在头上,内心是很苦闷的。不过林彪已经摔死了,工宣队对我们已经宽松一点

儿了,因为他们也吃不准政策。在我们之前,有一批干部在这里劳动,他们把毛竹打通了,一根接一根铺设管道,从山上把泉水引下来,就成了自来水。文工团跳芭蕾舞的一群女孩子,看见自来水高兴极了,打开龙头哗啦哗啦冲洗手绢。工宣队的头头看见了,觉得这是极大的浪费。就有人在旁边给他出"主意"说,要对她们进行"路线教育",怎样教育呢?叫她们看看水是从哪里来的。那些工宣队的人也没什么文化,其实是在捉弄头头。头头说,好!明天我们这里的人,一半去"路线教育",一半留下来劳动。我正巧是第一批,其实是大家去爬山玩了。爬了半天,还没有看见自来水管道,他发觉不对了:"你们哪里是出来接受'路线教育',分明是玩啊。"这时又有人出来说话了:"队长啊,到山上路线教育很好,但是还有一个缺点,还不够深入,还没有找到源头。"他问:"源头在哪里啊?""很远啊,在善卷洞。"他知道上当了:"好了好了,明天全部参加劳动!"

潘讯　这叫"智斗工宣队队长"。

邢晏春　这也是苦中作乐罢。还有一次,我因为一件事和工宣队队长发生冲突,他们又把我关进木工间写检查。我有我的底线,我需要检讨的只是态度不对,我不能在大庭广众之下不维护工宣队队长的威信。我就这样写了一篇检查交上去,工宣队的人一看:"不行,重写!"要我每天交一份检查,我知道,这是他们在有意折磨我。我想了一个办法,把一叠双线纸分成几摞子,拿语录本一翻,首先每张纸上写一条毛主席语录,然后再从《列宁文选》这些书上摘几条翻译长句子,长句子、短句子,各种各样的形式穿插起来,中间部分也不断变换写的手法,有的是倒叙,有的是顺叙,准备一式五六份,压在铺盖下面。工宣队来了要检查,我就抽一份交差。他们一看,"还不深刻,要挖思想根子!"我只得敷衍:"好好,我重新认识!"明天他们来人,我又抽一份应差。最后他们发现了,原来内容都一样,不过是文字上玩花样。其实我也是被逼得没有其他方法。他们就在文字上抓住我,我检查上有一句:"我不该在公开的场合上跟工宣队顶牛。"他们抓住了,"什么叫顶牛?"那个党支部书记是公检法出身的,亲自出马找我:"我问你,你说跟工宣队顶牛,什么叫'牛'?你把工宣队当牛,你说工宣队是'牛鬼蛇神',你这是什么性质的问题?"我也不买这个账,我回敬他:"那是一个形容词,一个比喻,是说争吵起来、顶撞起来,没有什么其他含义。鲁迅先生说'横眉冷对千夫指,俯首甘为孺子牛',王杰同志说'甘当人民老黄牛',你说有什么意思?"他说不过我,只好作罢。

我被监视起来,跟妹妹不能联系,我很想念家人。这时我的外祖父死了,

他以前开过店的,也算是资本家。我们对外祖父的感情是很深的,我偷偷地告诉妹妹,嘱咐她不要哭,否则被工宣队看见了就成了阶级立场问题。你想,其实亲人之间关心、想念、缅怀等都是难免的。有时候我想念家人就写纸条,写首诗。那年我妹妹生了一个小孩,特讨喜,人家抱她,她不要,往妈妈肩上靠。有一次,我正巧对面碰到了,人家说"舅舅来了"。我喜欢小孩,我越逗她,她越往我身上扑,扑到我身上,我眼泪掉下来了,大概这就是亲情吧。回去后我就写了一首诗,直到现在我还能记得头上几句:"佳音(外甥女小名)凝双眸,稚气弥小楼。跃入我怀抱,似将悲喜投。"后来我看见妹妹走过的时候,趁人不注意,将诗往她手里一塞。她吓死了,赶紧往家里跑,跑上楼,推开窗户藏在屋瓦下面,回过头来看看后面没有人跟来,便拿出来,一看是一首诗,啼笑皆非。

我有一个习惯,就是不吃鸡蛋。因为小时候我得了败血症,在博习医院住了半个月,医院的营养师规定一天要吃四个白煮蛋,半个月吃下来,从此以后我再也不要吃鸡蛋了。"文革"中间把我关起来,中午小分队过来给我打饭。我首先声明,随便什么菜都可以,不要鸡蛋。结果饭打回来,一盆饭,上面一个荷包蛋。他们还说,没办法啊,食堂里面只有一个蛋。这叫不人道啊!怎么办?扔掉,那不得了,我只好拿筷子把鸡蛋弄碎,一块一块伸到喉咙里面吞下去。这些都是很伤心的事,不谈了。

尽管吃足苦头,但是我对评弹的热爱一天都没有放弃。尤其被关进单身牢房的时候,我打个地铺睡在地上,等看管我的人外出了,我还是一个人哼起熟悉的评弹曲调。

潘讯 您是评弹界为数不多的集创、写、编、演、教于一体的艺术家,请谈谈这方面的体会。

邢晏春 这其实都是很自然的事情。我出来说书就只有一个念头:把书说好,再加上我的父亲是名家,不能坍父亲的台。我转到评弹学校当然要转换角色,因为你是个好演员,但不一定是好老师。开始到评校任教,我认认真真地和学生一起坐在下面,听王月香、景文梅、朱丽安等老师上课。后来我又帮着他们一起辅导学生。记得我第一次走上讲台很不习惯,尽管备课很充分,可是一上讲台,结结巴巴把所有内容一会儿就讲完了。我才逐渐明白,教学是另外一门艺术。尽管你做过演员,尽管你教的是本专业,但毕竟不是表演,而是教学生。后来我在学校还担任过教务科长,分管教学。

编写也是很自然的事情。我们不是戏曲,我们是曲艺,曲艺作者往往是演员本身,难得有几个专业创作者,也大部分是演员出身。比如快板书的李成

杰,他自己就是演员。我们评弹界,《珍珠塔》《描金凤》都是老艺人自己创作的,当然一代代艺人在不断修改完善。当代如徐檬丹、邱肖鹏等也都是演员出身。只有演员出身才最了解舞台表演,熟悉舞台上的规律。写评弹和写小说不一样,小说看不明白可以回过去再看,可说书不能回过去再说,有时候就要那么啰唆几句。再加上我以前在念书的时候就喜欢诗词。老先生教诲我们,评弹的唱词跟其他戏曲、曲艺不一样,用中州韵。京剧、昆剧用中州韵,但是我们唱词比京剧好,讲究二四六,讲究平仄。戏曲是从民间小调、滩簧发展来的,而我们评弹是根据唐诗演变过来,是由古代念书人吟诗念书的声调发展起来的(书调),这是评弹精华中间的一部分。我自己因为原来就喜欢唐诗宋词,懂得一点儿规律,对照《珍珠塔》等传统书中一些比较规范的唱篇,觉得确实很有道理。评弹唱词有个绰号叫"唐诗开篇",许多唱段都是参照诗律来写的。

说到底,关键是自己喜欢。一天到晚爬格子,还得熬夜,冥思苦索,苦当然苦,但是有个盼头。只要自己写出来的东西能拿到舞台上演出,所有的痛苦都会忘记。现在我形成习惯了,只要一天不做文字工作,就会觉得心慌意乱。评弹演员更苦,长年在外面跑码头,家里有事跟谁商量?又没有 A、B 角,如果生病了,上午打针下午还要上台。生意不好,还要担心。"文革"以后,许多书场都被破坏得不成样子,你去演出,场方就给你三样东西:一串钥匙、一沓饭菜票、一只马桶,其他什么都不管你。但是一旦走上书台,当观众很专注地听你表演,甚至给你几声掌声,你就什么痛苦也没有了。

印象中写得最苦的一趟是在上海。当时我们常州团在上海演出,那一年天气特别热,国务院规定放 10 天假。我们打算搞一个中篇《宝莲灯》,就分好任务,每人回家写一回书,10 天后回到上海做西藏书场。一回上海,大家先碰头,三回书拿出来一对,把本子整理好。那时候"文革"刚结束,"左"的影响还没有完全肃清。所有的演出都要到上海文化局报告,我们把本子送上去,他们一看说:"不行!你们这个剧不能演,所有的剧一定要上海先演过,你们才好演。因为上海演出的剧目是经过文化局审过的,你们外地来的,我们上海文化局没有审,所以不能演。"那白忙了,马上要开书了,大家都在讨论说什么,怎么办?我说:"你们到文化局去说,我们演《梁祝》。这个剧目他们演过,我在电线杆上看到一个小广告——俞丽拿小提琴独奏《梁祝》。"他们走后,我马上动笔,当天就写好一个中篇,一宿没睡,写得很苦,因为还要留时间给演员排书。结果《梁祝》演下来,生意好得不得了,客满了两个月。现在我还保存一段录音,是我跟妹妹合作的"楼台会"。

潘讯 您与妹妹长期合作,说唱《杨乃武》和《贩马记》,请谈谈这两部书。你们是如何在演出实践中不断地对这两部书进行修改、完善的?

邢晏春 从学艺开始,我就爱上《杨乃武》这部书,并在演出中不断地加工修改。在世的所有艺人说唱的《杨乃武》,朱传鸣、石一凤、周智鸣、王仲君、金慧鸣、李仲康、徐绿霞等,我基本上都听过,我没有门户之见。我从中吸收了不少长处,融会到自己的表演创造中,不断丰富、完善自己的本子。

潘讯 您听过李伯康的《杨乃武》吗?

邢晏春 没有现场听过,但是我听过他的录音。他形成了李伯康调,自成一家,他的《杨乃武》是根据李文彬传本发展起来的。但是很可惜,他没有一个能够比较完整地继承他唱腔的学生加以拓展,他的学生中徐绿霞比较有名望,后来被划成右派,"文革"后到上海重新演出,但是他没有唱李伯康调。1989年版电视连续剧《杨乃武与小白菜》就是根据徐绿霞脚本改编的。李伯康的"密室相会"比较好,有书卷气,台风做派、出言吐语都很大气、很正派。李仲康也是自成一家,他好在堂面书,描写得很细腻,他熟悉旧时代的堂面情形,小知识很多、很丰富,尤其是对书中小人物,李仲康刻画得特别传神。

总体上看,李伯康、李仲康的表演是偏于传统的,他们的唱词很细腻、很传统,文辞典雅,讲究对仗、平仄,比如"欲献温郎镜,共挑伯牙琴"这些句子,现在的听众就很难懂了。

潘讯 我听过他的"密室相会"录音,真所谓"清通勾勒",风格爽健。您见过严雪亭吗?

邢晏春 我听过严雪亭说书,但是他没有来过我家。"文革"前,严雪亭在上海城隍庙做东方书场,那是两档书越做,一档是周云瑞、陈希安的《珍珠塔》,我记得周先生弹弦子不用尼龙丝,要蚕丝线。另一档就是严雪亭的《杨乃武》,印象深极了,真是大师。他既有天赋,又肯用功,这样的人才在评弹界是很少的。"文革"后我每次到上海,总是去看他。曾经打算通过我父亲去拜他为师,但他已经不能教了,很遗憾。

你慢慢去听他的书,他"起"各种脚色,不仅是小生、花旦的分别。比如"三大宪会审",差不多年纪、差不多官职的三个人,他也分得很清楚,好像运用"蒙太奇"手法。他会变声,你一听声音就知道谁在开口。还有"起"小白菜,你们行外人也许不知道,男人扮女人最好扮,男人扮男人倒有点儿难。比方我扮一个小丫鬟,用阴面、小嗓子,只要稍微有点像,听众就认可,很容易讨俏,这大概也是一种艺术的魅力。

严雪亭是一个划时代的人物,他当年要拜李伯康为师,李伯康老先生说,我只能传儿子,外姓不传。后来上海有一个医生叫陈范我,帮助严雪亭记书路,理本子,另外打唱篇,别创一格。过去说书,一般讲究程式较多,水袖怎么甩,胡须怎么捋……而他说书讲究真实,通过面风把人物的内心表现出来,他的语汇也是富有时代感的。他的说表语言,一听就很舒服,口齿清晰,没有啰唆的东西,干干净净。他在评弹界开创了"话剧派"的先河,他所有的成就就是两个字:创新。

严雪亭是单档书,他的学生朱一鸣、李雪华倒是双档书,但基本上也是上手说得多,下手说得少。我们加以整理后,增加了下手的分量,我们"密室相会"的书特别长,而且都能唱。应该说在《杨乃武》双档书这一命题中,我们做得还是可以的。

《贩马记》改动更大了。这是我的外公从梅兰芳、俞振飞的京戏《奇双会》改编而来,叫二类书。但他毕竟是业余作者,我父亲好唱功,所以唱篇打得很多。但是重复得也很多。我进行了再创作,哪怕是讲述同一个内容,也有不同的说法,并增加了不少情节,扩充到独做2个小时一回书,可以做13天。这部书电台有录音,我们还有一个计划,暑假中如果我的妹妹身体状况好,我们就整理一回书,到电视台录一回书,把《贩马记》影像资料留下来。

潘讯 陈云同志与邢家堪称世交,陈云同志还专门为您和妹妹写过条幅。

陈云同志(中)接见邢氏兄妹

邢晏春 是的,陈云同志和我父亲很熟悉。当时我父亲在浙江团,陈云同志老在杭州疗养,经常看我父亲演出,还向我父亲借一些开篇书看。我只讲一个细节,陈云同志不仅是看开篇,还注意旁边的广告。因为这些书还我父亲的时候,常能看见陈云同志用红笔把一些商业广告画下来,他可能是在研究那时候的经济状态。他是我们评校的名誉校长,我们也两次带着学生到杭州向他汇报演出,还请他打分。

潘讯 您和妹妹带着评弹出访过许多国家和地区,请谈谈这方面的情况。

邢晏春 我们趁着改革开放的春风到过许多国家和地区。1980年我们是改革开放以后最早到香港地区演出的,那时候旅居香港地区的老一辈上海人、宁波人很多,评弹很受欢迎,随着老一代人的故去,现在香港地区的评弹观众不多了。

潘讯 到哪里演出印象比较深?

邢晏春 到新加坡演出印象较深。那里有一个江南会馆,但是这个"江南"的概念主要是指武汉一带,他们几乎听不懂苏州话。因此,我们主要搞开篇专场。一些传统剧目他们是知道的,比如《刀会》《宫怨》等,我们先用普通话讲解开篇梗概,介绍评弹曲调、流派,这是谁创造的,有什么特点。然后将风格差异比较大的开篇放在一起演唱,比如将张调与祁调、蒋调与俞调等放在一起。张调是慷慨激越,而祁调是低沉哀怨;蒋调是流畅软糯,俞调是九转三回。一比较他们就听出味道了,演出很成功。

还有一次到中国台湾地区演出,正巧碰到地震,但是我们还是坚持演出。为了能让台湾同胞听懂,我们将每一句对白都打出了字幕。

印象最深的是1983年年底第一次到美国,我们随中国说唱艺术团到纽约演出,有梅花大鼓、京韵大鼓、快板书、相声等,这是我们苏州评弹第一次正式到美国演出。我记得在美国一个很大的剧场,往台下望去,黑压压一大片,观众挺热情。当时,美国人对中国大陆的认识很贫乏,觉得中国大陆很神秘,也很感兴趣,甚至有人是推着轮椅进来的;也有一部分观众可能是台湾地区过去的,他们离开大陆多年,对乡音很怀念,听说家乡曲艺团来了,有人还把买好的飞机票退了,来看我们的演出。还有许多美国人,从小是在中国的大使馆里长大的,他们也很有兴趣。那次我跟妹妹唱了《杨乃武》中的一段对唱,一报幕下面就是一个满堂彩,等到唱完了,谢幕往返好几次。后来,我们这个节目还参加了第一届中国艺术节。

潘讯 您如何看待评弹艺术的现状和未来?

邢晏春 未来是要经过努力的。怎么努力？还是要创新。弹词音乐、唱腔是不断丰富的，比如"塔王"魏珏卿调属于马调系统，但是你去听魏珏卿的唱段，带有很浓的吟诵体，现代人已经很难接受。发展到现在，"马调"系统队伍很壮大，出现了薛小飞调、沈俭安调、王月香调等，如果我们不发展，还是唱老先生的唱调，那么评弹的未来是黯淡的。因为听众对弹词音乐的要求越来越高，邢晏芝的唱腔之所以获得观众的欣赏，关键在于创新。老俞调在它那个时代创造了辉煌。祁莲芳是老夫子，了不起，他创造了一种流派，是创造性的劳动，他在当时是很棒的。据说，过去上海电台每晚都放祁莲芳的唱腔，不是叫"迷魂调"吗？老听众晚上听着听着就睡着了，到第二天，一条南京路很多人家的无线电台灯泡坏掉了。可是如果我们现在还唱老俞调、唱祁调，听众会做何反应？如果同人都有追求，趁年轻富有创造力的时候，多创新，那么评弹的未来就会越来越好。如果评弹哪一天不创新，哪一天就败了。

评弹的现状是墨守成规的多，模仿的多，追求乱真的多。其实当你足以乱真的时候，你就可以开拓自己道路了。你不能仅仅停留在复写式上，因为取法乎上，仅得其中。像蒋月泉学周玉泉，他吸收了"周调"的特长，根据自己的嗓音条件，创造了"蒋调"。比如夏荷生的小嗓子很棒，他的学生徐天翔就没有这个天赋条件，徐天翔就往大嗓子方向发展，创造了"翔调"。所以说，要学像它，为了将来"背叛"它。现在守旧的思想影响了创新的路子，有一点儿自己的创新，就被认为是离经叛道，就被妖魔化。现在许多说书的理念也有问题，好像唱就是一切。不知道"说"的重要，不知道"说"也有节奏。加之演员的文学修养往往比较欠缺，这也造成了他们对"说"缺乏足够的认识。

我快到古稀之年了，对于评弹的未来我还是有些淡淡的忧虑。

潘讯 最近，国家语委建立了语言资源有声数据库，首先抢录苏州话。您一贯重视苏州话的传承与保护，编写了苏州话词典，与此举措不谋而合，对此您有何考虑？

邢晏春 在评弹学校我管教务，我发现其他专业都有自己的词典、工具书，但是评弹没有。也曾有过一本《苏州话方言词典》，但是所收词条较少，注音也不见得准确。为了配合教学的需要，我就想编一本苏州话词典，记录我们这一代人原汁原味的苏州话，给评弹学校的孩子们学习苏州话提供参考。语言是流变的，苏州话也是这样，我祖父一辈的苏州话和我这一代的苏州话就有一些差别，我这一代的苏州话跟现在的所谓新派苏州话差别更大，许多字的念法都不同了。这几十年时间内，苏州话因受普通话的冲击而发生了很多变异。

潘讯 您与金庸先生结交已成为评弹界的一段佳话。金庸先生授权您将《雪山飞狐》《天龙八部》等改编为苏州评弹,请您谈谈其中的故事。将脍炙人口的小说改编成苏州评弹有何挑战?

邢晏春 这是香港周文轩先生最先倡议的,他的目的是为了让那些眼睛不好、不能看书的老年人也能够欣赏到金庸的小说。但是从评弹的特征和要求出发,就必须对原著进行改编。比如原著小说采用的是倒叙手法,但是这样大段的倒叙手法在评弹中是不被许可的。我们说书的故事情节基本呈一条直线的,虽然也有倒叙,但是篇幅或时间跨度很短。

潘讯 可以多次倒叙,但是时间不能长。

邢晏春 对,我就要按照评弹脚本将原著的结构改过来。我先排人物年表,然后采取顺叙手法,几个月足不出户,写出了40万字。金庸先生对苏州很有感情,他的祖母是苏州人,他的祖父曾任江苏省丹阳县令。他愿意把这两部小说(《雪山飞狐》《天龙八部》)授权给我改编。他对我说:你可以增添一点儿情节,但不要把我原来的东西改光了。你也可以传给你的学生,可以在苏州人民广播电台播放录音。

我花了很多时间,需要把文字中平面的东西变成立体的东西,还要根据原来的故事线索,生发出一些元素来,丰富一些情节。金庸先生参加了我们《雪山飞狐》的开录会,我和妹妹专门为他说了一段书。大侠胡一刀在客栈生了个儿子很高兴,赏给里里外外每人10两银子。有个阿四在哭,胡一刀问他为什么要哭。阿四说:"我爸爸妈妈住在乡下,向财主借了20两银子,到年底了还不出,财主要我妈妈给他做小老婆。我父亲不肯,财主就给父亲三天期限。三天期限一到,要还80两,如果银子拿不出,就烧我家房子。我在这里帮佣,老板不许我回去,今天是最后一天,我因为担心父母,早上一不留神打碎了一只碗,老板把我牙齿打掉了。"胡一刀一听气愤极了,拿了100两银子给阿四,叫他回去让父亲把钱还掉,剩下的钱开个小店,做个小生意。对这一情节的描写,小说原著到这里就结束了。

接下来我就说镜头转到阿四家里。那天是三天期限的最后一天,两位老人站在一条长凳上,准备上吊自尽,儿子是孝顺的,现在只等儿子回来见最后一面。这时阿四飞跑回来告诉爸爸妈妈:

"你们不用死了,我有钱了。"

阿四解开包裹,取出5个银灿灿的元宝。

爸爸妈妈不相信:"你一定是骗我们,舍不得我们死,拿了五个木头元宝。

可是你骗不过财主啊。"

"这是真的啊!"

"那你把它扔在水缸,如果沉下去,那就是真的;如果浮起来,那就是假的,木头的。"

阿四把元宝扔到水缸里,沉下去了。

这时,老两口发脾气了:"我以为你老老实实,规规矩矩,你在客栈里做事,哪来这么多钱?你一定偷了客人的钱。"

"真的是一位客人送的。"

"好,我们跟你去客栈,要是银子真得有人送,那他就是我们的恩人;如果不是那么回事,我先打死你,我们再死。"

一家人来到客栈,见到胡一刀,说明了原委,事情终于真相大白。

我们说完了,金庸先生听了很感动,流下了眼泪。《天龙八部》这部书,我也想尽快改编整理好,以完成金庸先生的遗愿。

邢晏春谈《杨乃武》

口述人：邢晏春
时　间：2019 年 5 月 11 日
地　点：苏州市都市花园邢寓

潘讯　邢老师，目前出版的《杨乃武》脚本，一部是 1989 年上海文艺出版社出版的邢晏春、邢晏芝演出本，另一部是 2008 年大众文艺出版社出版的李仲康演出本，即人们通常所说的严家书和李家书。李家书的特点是前半段杭州书内容较多，但文字相对芜杂质朴（从学术角度看，也比较接近《杨乃武》的原始演出面貌）。您和晏芝老师的版本，34 回书，重点体现在后半段的"密室相会"上，语言风格与李家书变化很大，是一部比较干净整齐、反复修改锤炼的本子，请详细谈谈这部本子的来龙去脉。

邢晏春　这部书最大的关子就是"密室相会"。从关子讲起来，我听过的所有书的

《邢晏春苏州话语音词典》书影

关子都没有《杨乃武》"紧"，比如其他一些书等到"大开辕门"就是大关子了，但是《杨乃武》中的"三大宪会审""三法司会审"，都不是大关子，真正的大关子是"密室相会"。

所以我在上海，"密室相会"这一段独做，顶多一次做 10 回书，2 小时说一回书。从提带杨乃武开始，直到密室中小白菜吐露真情，整整做过 10 回书，为啥呢？因为关子紧。一到"密室"，听客一个也逃不掉。昨日是多少人，今朝还是多少人，我们的行话叫"关子毒如砒"。相比之下，像"刑部堂开审"这些内容，听众倒不是特别兴奋。因为他知道，后面还有"密室"。

这部书最早是李文彬先生创作的,当然也有许多传说。我年轻的时候看上海的《新民晚报》,上面有一篇长篇连载文章讲李文彬创作《杨乃武》的来龙去脉。

潘讯 这类传说在1949年前的上海书坛小报中也有不少,众说纷纭,真假参半。

邢晏春 我所看到的,也只是聊备一说。李文彬年轻时候是浙江海宁一个香烛店里的小伙计,那时候有个女性说书的到海宁来演出,放单档。这个女说书的年纪轻、面孔标致,生意特别好。那时候一部书起码要说三个多月,李文彬天天去听书,时间长了,他们就认识了,互相有了好感,后来就发展到同居关系,女说书的生意也渐渐落下来了。

靠小伙计赚点儿钱,给女人买胭脂花粉也不够啊。女人就说,你也不要在香烛店打工了,跟我一道去演出吧。李文彬说,我不会啊。你不会,我来教你啊。这样就夫妻两人一道出去演出了。一面学,一面说书,这对夫妻档生意仍旧不行。他们就拆档,你做你的,我做我的,两头进账。李文彬开始说书,生意不太好。正巧这时候杨乃武案子结案了,民间有很多口传的故事,关于杨乃武案件的真相如何如何。当然这也是各人各写、各人各说,各人的立场不同就会写出不同的东西,千奇百怪,什么都有。

李文彬在地摊上买到一本杨乃武案的小说,起先是看着玩的,他在经过研究之后,觉得这个材料十分好。我们的行话叫"书做人,人做书",他想,如果这部书编出来,一定会有人要听的。那时候都是茶楼场子,说书人和听众特别贴近,演员住在书场里,空下来,就在茶楼里吃茶,和听客聊天,听听奇文逸事。他生了要整理这部书的心,就特别注意四处搜罗这方面的材料,关于清朝的制度、衙门里奇奇怪怪的事体,后来就编出了这样一部书。

那时候人的文化(结构)和现在不一样,哪怕你是小伙计出身,也要学几句四书五经;你是南货店里的伙计,你要记账的,毛笔字也要写得好一点,水牌上要写的;做做小老板的,也要附庸风雅,嘴里也要读几句四六句子,表示有面子的。所以那时候的人,只要读过书的,笔头上都是有点儿文采的。李文彬就开始写书,一面写书,一面说书,我们叫"生书熟煤头"。书是新编的,故事人家耳朵里听得蛮多了,究竟是怎么一桩事情呢? 说书先生来了,我们去听。很快李文彬就在江浙码头上走红,连上海也晓得浙江出来一个"怪档",说一部"怪书",这部书叫《杨乃武》,生意好得不得了。接着就有人请李文彬到上海去演出,大概是在日日得意楼,李文彬在台上说《杨乃武与小白菜》,有一个老头子,

脚不大好,天天来听书。剪书的那天,他不走,要和说书先生谈谈。你这部书说得很好,引人入胜,你愿不愿意到我家来做"堂会"?做"堂会"当然好,有稳定的收入,李文彬就一口答应。请教先生尊姓台甫?杨乃武!实际上杨乃武帮他改书。所以后来有人说,李文彬的《杨乃武》唱词非常典雅,如果靠李文彬本人,他是小伙计出身,没有这点儿功力。

潘讯 在严家书的产生过程中,陈范我是一个关键性人物,他先从电台听书,然后编写成自己的本子卖给严雪亭,严雪亭在此基础上又加以发展。严家书的特色是什么?

邢晏春 严雪亭看重这部书,想拜李伯康为师,被李伯康一口回绝,不收。不收,那严雪亭只好另外动脑筋。上海有个人叫陈范我,据说祖上做过御医的,肚皮里面有学问,戴着墨晶眼镜,到书场里听,大概记忆力蛮好,回去以后便记下书路,当然篇子(唱词)是记不全的,他可以根据自己的体会打篇子,结果写成《杨乃武》以后卖给严雪亭。

潘讯 陈范我的本子有多少回?

邢晏春 这个我也不清楚,我看过陈范我的老本子,第一回是什么,第二回是什么……有的很短,有的很长,和书台上的实际表演状态是不一样的。我们书台上是以时间计算,他大概是以情节计算。

严雪亭说了《杨乃武》之后,李家非常有意见,"这是我们家的独门书,你怎么会有的?"其实李仲康和严雪亭蛮要好的,李仲康本来是吃鸦片的,后来要戒鸦片,严雪亭帮他戒鸦片。戒鸦片期间业务要停掉的,可能还需要药物治疗,总之是严雪亭资助他戒鸦片的。李仲康非常感激严雪亭:你这样帮助我,我也要帮点你。所以将李家书的一些东西给了严雪亭。现在讲起来,这是艺术交流,但在过去这是不允许的。结果被李伯康知道了,大大地不高兴:"家里祖传的东西你怎么好拿出去?"你既然这样,那么我也传出去。当时严雪亭的《杨乃武》生意蛮好,李伯康想生意比不过你,我就来收学生。

潘讯 收了徐绿霞。

邢晏春 徐绿霞本是杨仁麟的学生,当时是说《白蛇》的,他的《白蛇》说得非常好,这位老先生以噱见长。李伯康就收徐绿霞做学生,把《杨乃武》传给他。中华人民共和国成立以后,李伯康到了长征团,团里关照他收学生,他又收了徐淑娟、周亚君等人。

李伯康、李仲康两人说书,特点不同,李伯康是"好密室",据说此公说书非常书卷气,文绉绉,他有自己的唱腔,叫"李伯康调",带点儿阴面;李仲康是好

堂面书、好小人物,这种沥沥淅淅、零零碎碎的东西比较多,还形成了自己的唱腔,叫"李仲康调";徐绿霞说《杨乃武》以噱见长,或3分钟一只噱头,或5分钟一只噱头,也形成了自己的唱腔,叫"徐绿霞调"。为啥这样?其实是很简单,我们这是曲艺,是讲唱文学,那时候艺人出来说书,我一部书,我到台上去说,根据我自身的条件、嗓音基础、音乐悟性、师承,各人就唱各人的。各种《杨乃武》的版本是不大相同的,如果学得一式一样,这部书也说不出来,顶多是"吃饭"而已。《杨乃武》我听得很多,严雪亭、徐绿霞、朱传鸣、朱一鸣、石一凤、王仲君等,一部《杨乃武》如果你自己不能说出特点来,就显得很一般。学严雪亭学得顶像的是石一凤,我在上海静园书场听他一个月,他在台上一举手一投足,都学像严雪亭,但是他始终没有办法超过先生。在以"噱"见长的《杨乃武》中,徐绿霞是第一个;在"时代化"的《杨乃武》中,严雪亭是第一个;在"书卷气"的《杨乃武》中,李伯康是第一个;在特别细腻、小人物活灵活现的《杨乃武》中,李仲康是第一个。这部书在我们这个圈子里,叫着"吃仔河豚百无味",关子顶紧就是《杨乃武》,说过这部书,再说其他书,劲道就不足了,说这部书业务起码有保证。

严雪亭对于《杨乃武》来说具有划时代的作用,严雪亭将李家书拓展到一个新的层次,开创了一个新的时代,去繁就简,接近时代。你去听过去的录音,李伯康、李仲康、徐绿霞,他们所说的《杨乃武》,一听就有一股古色古香的韵味;你去听严雪亭的《杨乃武》,他有几

严雪亭演出照

段1961去香港演出的选回录音,你一听就觉得和现代人说书差不多了。这个时代是他开创的,他将话剧、电影中的一些艺术手法,运用到说书艺术中去,人们称严雪亭说书的特点,往往称他是"话剧派"(称杨振雄说书为"昆派",顾宏伯说书为"京派")。他调动了电影蒙太奇手法,他起的脚色讲究真实。我去听他的《三堂会审》,听着听着,我的心也会"荡"的。一只弦子这样(横)摆着,像一块醒木。他和徐云志老夫子一样,第三根弦线是一根铜丝。上台的时候笑容可掬,一位好好先生,一起脚色不得了,惊心动魄。起三个官长,一个人,

三条声音,一刹那完成的。"噌!"惊堂木一碰,这只弦子会发出"嗡"的声音,好像真的在一个衙门的大堂上。哪怕他起一个公差,他的架子都没有马虎的,真能感到一个公差从这边"哒哒哒……"奔过来。一般我们说书,就说"回大人"或"回禀大人"。严雪亭不是这样,他人低下去,台子将他的面部遮住,只剩一对眼睛。你看到台上的情形,就像电影镜头从公案后面俯拍过去,看见一个人跪在下面,向大人汇报事情。这个特别真实,好像电影镜头,他都是在一刹那间完成的角色,真漂亮!当时评弹艺术的普通话都比较呆板,往往只能说"蓝青官话"——不标准的普通话,但是,严雪亭在台上讲的官话基本上是标准的普通话。在堂上,用普通话比较着力,容易让空气紧张,营造气氛。

潘讯　严雪亭重人物塑造,没有一般传统书的脸谱化。

邢晏春　《杨乃武》书中总共有三个绍兴师爷:余杭县的绍兴师爷顶怵,叫钱如命。杭州府的绍兴师爷为人正直,但是脾气个性蛮强,要和东家吵架的,叫钱崇安。北京夏同善公馆里也有一个绍兴师爷,叫赖依仁,以前夏同善做金华知府的时候,他是刑名师爷,足智多谋,人聪明,到北京后夏同善做刑部侍郎,不需要师爷,因为朋友之间要好,知道他足智多谋,肚皮里有好学问,就把他留在公馆里教小孩读书,大家叫顺了,以前叫他师爷,现在还叫他师老爷的。

潘讯　三个师爷如何区分?

邢晏春　三个师爷都聪明的,都是料事如神。但是,一个是奸诈的,一个是耿直的,一个是能说会道、能够体贴东家心理的。严雪亭非但从性格上分,细到连语言也分的。余杭知县的师爷钱如命是从农村来的,出身比较穷,所以穷凶极恶。钱崇安呢,城乡接合部来的,人很耿直。赖依仁呢,是绍兴城里人,饱读诗书,从小受到良好教育,知进退。三种绍兴师爷,三种绍兴话,三种分别。我晓是晓得,但也学不像。

潘讯　他是如何钻研的呢?

邢晏春　那时候家里用阿妈(保姆),他有意识地挑选绍兴阿妈。一段时间,用绍兴乡下的阿妈,过一段时间,又用城乡接合部的阿妈,再过一段时间,又用绍兴城里的阿妈。《杨乃武》书里还有几位扬州人,余杭知县的太太、她的阿哥都察院都事林国琪,严雪亭的江北话也好得不得了,他特意去和拉黄包车的江北人讨价还价,学他们的语言。这位老先生真不得了,他对艺术特别钻研。对书中的角色都是量好了尺寸去做的,他的书富有时代性,遣词用句直到现在还能够被人们接受。而且你去听他的书,能不能从当中抽掉哪句话?一句话都抽不掉。语言的精练性、纯净性、形象性,都很考究。

潘讯 加一个字太多,减一个字太少。

邢晏春 严雪亭的唱腔也是这样,明白如话,非常亲切,像和你聊天,是平易近人的说书风格。他的书路也适应时代,节奏快。但是他该细致的地方也细致的,比如"收回成命"这回书,李家的版本比较简单。但是从文学性上看,这里恰恰是故事的高潮。前面都是在酝酿矛盾,往上推,一直推到最高统治者慈禧太后,太后答应收回成命。这回书就慢慢解了扣子,往下面走了。

潘讯 是一个转折点,下面就一路顺风了,醇亲王到刑部下圣旨,杨淑英滚钉板告状,王昕私行查访……

邢晏春 是的,事情朝好的一方面发展了。我们现在理解,最高潮好像是"密室相会","密室"其实已经是解扣子当中的一部分了,到最后临门一脚了。

严雪亭对"收回成命"这回书做得比较细,我对这段内容也比较重视,我知道这是故事发展的转折点。原来的书有些随意。慈禧已经说出:"宁可国破家亡,不可收回成命!"最后是因为慈禧太后看在醇亲王面上,或者是她对杨昌濬、左宗棠稍微有些不满,再加上一位格格拎不清,她才回心转意。但是,这些理由显然不够充分。我就对这段书做了加工,前面慈禧说"宁可国破家亡",要让她回心转意,理由一定要涉及她的江山,她才肯改。我总的认识是,说书要随着时代一起前进,无论你有没有意识到,你都是被时代裹挟着前进的。

潘讯 您和晏芝老师学习此书的经过是怎样的?选择传习此书是出于怎样的考虑?你们在演出中是如何整理发展此书的?

邢晏春 照理来说,我应该向我父亲学《三笑》。1962年我高中毕业,考场里刚丢下考卷,就和邢晏芝一起随我父亲出码头。那时候我的父亲在浙江省曲艺队,领导说,你们是浙江省的文艺团体,主要应该说浙江书。大家就都去补书,汪雄飞说《三国》,只有两国,去补"东吴书";给我父亲的任务是去补《杨乃武》。正巧严雪亭的学生朱一鸣,和李雪华夫妻档说《杨乃武》。严雪亭是徐云志的学生,也就是说,朱一鸣是徐云志的徒孙。朱一鸣就想补一补徐云志的《三笑》。这样就与我父亲达成协议,我父亲和他们换一换书。他们换书总共4个月的合约,你听我四遍,我听你四遍,大家交换。我父亲就对我说:我年纪大了,记忆力不行,你们先学《杨乃武》,《三笑》随便什么时候都好学的。

潘讯 20世纪60年代,朱一鸣的《杨乃武》说多少回?

邢晏春 也不是完整的,那时候不需要你完整,就说一个月(现在只有半个月了)。

潘讯 他从哪里开书?

邢晏春　余杭县送赃行贿。

潘讯　你们是怎样记录的？

邢晏春　我们是这样做的。各自记录各自的书，然后再交换。这里一个码头一个月，他们做整个日面，我父亲做整个夜面。等到了下一个码头，我父亲做日面，他们做夜面。他们记录的脚本拿来了，我们一边听，一边对照。7月、8月、9月、10月，四遍听完了。下来自己整理脚本，尽量要完善。

到1963年，本子也整理得差不多了。那时候各地评弹团都不招人，如果没有介绍信，艺人自己去接码头，那就是非法艺人。我就利用这个空当，到外面去听书了。凡是《杨乃武》，不管好坏，我都要听的。有一次在临顿路苹花桥附近一家书场，有一个老头子说《杨乃武》，单档。这家场子叫"扁担场子"，长条形的，只有四排座位，但是蛮长的。有一天，听众连我在内只有四个人。小落回，走掉两个，还剩两个。散书场了，另外一个人立起身来收茶壶了——原来是堂倌。下半回书赛过说给我一个人听。老先生作孽，没有喉咙了，据说他年轻的时候说得相当好。

我是没有门户之见的，李家书、严家书，我都听。还有一些艺人不知道是什么门派的，我也听，听了我记起来。因为每个艺人都会根据自己的体会，增加一些东西，还有些是即兴的东西。哪怕是严家书同一个版本下来的，各人的说法也是有一些小差异的。我奉行的是"拿来主义"，都要的，然后再自己选择、取舍。比如，"别姑"这回书，有些艺人利用葛三姑这个角色，在台上"噱头"放得一塌糊涂，我也记录的，但是我不这样说。因为我信服我的师伯严雪亭所说的，说书要讲究真实，在整体悲凉的气氛下，有种噱头是不适宜放的。

潘讯　会冲淡悲剧气氛。

邢晏春　甚至有些黄色噱头，我也记录下来的。

潘讯　有历史价值，可以看出原来说书的风貌。

邢晏春　跟朱一鸣听书的时候，我们早上天不亮就出去吊嗓子了，回来吃好早饭，我练角色（钱宝生、葛三姑等）、练说表，邢晏芝练开篇。到1963年年底，我和妹妹经人介绍，进镇江团。开始就说《杨乃武》，生意极好。一个原因是我们兄妹两个擅唱，另一个原因是靠我们的父亲，说书人当中姓邢的极少。一到码头上，人家已经知道了，邢瑞庭的儿子女儿来了，第一日生意肯定好，大家出了见面费，来听听怎么样。如果第一日生意吃牢，下面就跑不掉了。

潘讯　你们大概说多少回书？

邢晏春　我们出来的时候，已经是做半个月了，不是做一个月。日场（夹

里)从"余杭县送赃行贿"开始,到"杨淑英告状"结束。夜场(面子)从"王昕出京"开始到"密室穿破"结束。

潘讯 我听您说过,之后你们兄妹进杭州西园书场说书,场方正巧是严雪亭的弟弟严雪舫,他原来也是说《杨乃武》的,你们有幸从他那里又补到不少书。

邢晏春 这段故事我以前讲过。在杭州西园书场的那几天我大起忙头,连夜抄,都是"密室"的篇子,我抄好,兄妹俩分头去背。严雪舫的本子只有唱篇没有说白的,怎样把这些篇子接到书里去呢?势必要增加说白,我就自己开始创作了,总算在台上绷了两日半。

潘讯 在镇江团你们都在说《杨乃武》?

邢晏春 在镇江这段时间,到后期,上级关照要说新书了,可以一半老书,一半新书。于是,我就逼自己创作新短篇。我的外公也会创作评弹,他写过一个新书《三个母亲》。

潘讯 是从徐苏灵导演的同名电影改编的?

邢晏春 应该是。但是也很短,只有一个钟头10回书,独做只有5日。和镇江团签的是半年合约,期满后我们又没有单位挂靠了,我就整理《三个母亲》。那时候,我在杭州,天天到西湖边上吃茶,其实是在改书。

到了1964年年底,我和妹妹经人介绍进常州评弹团。起先也说《杨乃武》,后来也不许说。我就说《三个母亲》,经过杭州的改编,已经拉长到2个钟头十几回书了。在常州团待的时间不长,"文革"就爆发了。艺人的脚本通通拿出来,在常州剧场,一蓬火付之一炬。我们心里面在哭,脸上还要笑,这种日子是很难过的。《杨乃武》这部书是我一笔笔写出来的,而且创作期间我听了多少书!动了多少脑筋!

潘讯 你们在"文革"前和"文革"后演出此书的情况有何不同?特别是"文革"后演出的盛况与当时平反冤假错案的时代风潮之间有何联系?

邢晏春 学了《杨乃武》之后,就对这部书有感情了。"文革"结束后,恢复说传统书,但是我的脚本已经没有了。家里还有一些以前留下的纸片,我就根据这些把书的内容回忆出来,用我们的行话说,就是"绀"出来。但是,总有点儿支离破碎。我有一个师兄是江阴评弹团的,叫王荫秋,和师嫂唐忆娟拼夫妻档,也说《杨乃武》。他的脚本还在,就给我了。我们就出码头,第一个码头是浙江嘉兴,带有试验性的,大概就做了几回书,毕竟整理的书有限。快到过年,我们回到常州,这时候我的书也整理得有些规模了。重新开始说《杨乃

武》,最早是在常州大庙弄的一个礼堂里,劫后重生,大家都很起劲。那时候演出是"越做",我和邢晏芝一档,沈韵秋、倪淑英一档,还有张克勤说大书,生意好得不得了。后来,我们又调到常州书场,生意照样很好,就这样做开来了。后来就要进上海,开始是做中篇——那时候一个中篇可以做一个月。

这个时段是"交运"的时段,"文化大革命"中间冤假错案实在太多,我自己也有切身体会,再加上自己身心全部扑上去,书场的演出效果、听众的欢迎程度大有超越"文革"前的势头。

潘讯 后来你们在上海红极一时。

邢晏春 上海这个地方辐射性强,在艺人码头上"漂掉",听众不知道的;可如果在上海"漂掉",到处都会知道的。每年进上海,我都是有选择的。一般是4月开始,到5月上半月结束,就要出上海,到码头上去做了,到开年再来。开年又是4月一个月,5月顶多做上半个月。为什么呢?因为这段时间是顶好的时间,不冷不热,5月下半月就开始热了,再下去就快到黄梅天了。书的剪辑上我也有新的设计,比如,有一年是从"杨淑英进京"开始,有一年又是从"王昕出京"开始,有一年"密室"特别长,等等。

潘讯 每次都要给上海听众耳目一新的感觉。

邢晏春 也是一种自我保护吧。我们到码头上去"滚",也要"滚"出点儿新东西出来,邢晏芝的唱腔也新颖一点。后来,我们有几次还在上海开《贩马记》,换换口味,所以每年我们去上海,基本上是逢场必满。最兴盛的时候,日场下来,有些老听客不走了,等明天放票板。

潘讯 那时候票板怎么放?

邢晏春 五天一放,比如演出半个月,不是有三套票吗?这三套票是一期一期放的,如果你排队排到了,就可以买两套票。老听客就等在书场里,儿子媳妇下班后再来替他,吃饭呢,就轮流到外面去买点儿吃吃。等到明天天亮,书场职工上班,开票桶了,他就可以买到两套票了。

潘讯 我翻过那个时候上海的《文汇报》《新民晚报》,经常会看到关于你们的报道。您看这是我查阅的一些资料。有一篇刊登在《文汇报》1981年9月27日第4版上,标题是《江浙沪青年评弹会书引人瞩目,一批评坛新秀书艺纯熟获得好评》,其中提到您和邢晏芝老师,说你们"出身在评弹世家,上辈的艺术在他们身上得到了继承和发展"。直到20世纪90年代,上海的报纸上还经常有关于你们的新闻。这一篇是刊登在《新民晚报》1990年12月16日第2版上,标题是《唱说俱佳以腔传情,评弹演员开独唱会》,文中评价你们的《杨

乃武与小白菜》"注重人物性格的刻画,以腔传情,以情感人,为行家所首肯"。

邢晏春　有一次在静园书场,散书后1 000多名听客不走,热情鼓掌,要我们谢幕,说书从来没有谢幕的,这是顶顶红的时候。有过这样一段经历,有过这样一场政治风波,大家都要听这部书。

潘讯　对书中的主人公有同情、有共鸣。

邢晏春　后来剪书了,门口有张家港一家书场开一辆面包车来接我们。正好天上有些落雨,两边观众还排着队送我们。我真是眼泪都出来了,天上在落着雨啊,听众这样热情!那位驾驶员起先不知道,问清楚后,也热泪淋淋。听众对我们的鼓励真是非常大!

潘讯　我认为,《杨乃武》堪称评弹书目中的"谴责文学",但是对于此书社会价值的认识是逐步深入的,从你们演出本的整理前言中可以看出,你们对这件冤案及其社会背景有了超越前辈艺人的认识,这种认识是如何形成的?

邢晏春　我们对这部书的感情越来越深。起先我们说书是照本宣科,后来就开始取百家之长,再后来感觉书里有些东西不适意了,就要自己去看原始材料、实地考察。比如,书里说案子发生在仓前镇,其实历史真事发生在余杭县城(现在叫余杭镇)。钱宝生的药店开在仓前镇,说书人在编辑时合二为一,将两件事情放在一起了。余杭县衙门后来是余杭中学,现在余杭县县治搬到临平去了。杨乃武就住在老余杭县衙边上的一条弄堂里,叫澄清巷,我们书里叫澄清里。后来杨乃武家的房子改造掉了,做了福利院工厂宿舍了。书里有一段王昕私行查访,从余杭县走到仓前镇,从仓前镇再走回余杭县,我也去实地走过一遍,看看要多长时间。钱宝生那片药房还在,不过不开药店了,做了居民住宅,门口还晾晒着衣裳。

我们还到北京第一历史档案馆(在故宫西边),去查杨乃武与小白菜案卷,包括刘锡彤的具结那儿都有的,那时候还可以拍照。我还收集各种有关杨乃武案的文艺作品,中华人民共和国成立前出版的小说、电视连续剧、高阳的《杨乃武》。还有各种历史资料,比如杨乃武的女儿杨濬写的回忆录,王策来的《杨乃武与小白菜案真情披露》,余杭镇"杨乃武与小白菜冤案陈列馆"里的材料,等等。

潘讯　其实对杨乃武案的关注一直是一个热点,学术界、文艺界……几乎每隔几年就会产生一些成果。我最近还买到一本陆永棣的《落日残照——晚

清杨乃武冤案昭雪》①,主要是从冤案中透视晚清的政治史、法制史、社会史等,特别关注王朝衰落中的冤狱层出,皇权式微下的中央和地方司法权力之争等问题。看过之后,我也很受启发。你们的改编虽然是在20世纪80年代末,但是也已经一步步接触到问题核心、历史本质。

邢晏春 通过收集这些历史资料,我知道当年为什么慈禧太后要为这桩冤案平反。一些朝臣的建言其实很尖锐,说这批封疆大吏在欺负你们"孤儿寡母"。御史王昕在奏折中就说:"大臣倘有朋比之势,朝廷不无孤立之忧。"尽管是危言耸听,但是西太后听得进,这符合她的心理。

潘讯 我看过你们的演出本,其实就化用了这句话。书中第16回《收回成命》中,借用奕王爷的口吻说:"自从战乱平定之后,各省督抚的权柄日重一日,尽管朝廷三令五申的事,往往阳奉阴违,置若罔闻。杨乃武一案,倘若虎头蛇尾,朝廷威信尽失!此风一开,全国各省督抚竞相效尤,朝廷不无孤立之势!"这种历史认识就比前辈艺人提升了一层。

邢晏春 是的。当然,我们对历史也有改编。我们书里醇亲王是一个"大炮",但历史上醇亲王实际很胆小,整天躲在亲王府里不出来,以泪洗面。实际上他有太上皇的地位,如果他有什么风吹草动,完全是有号召力的。慈禧对他的监视很严厉,他担惊受怕,不知道挂在头上的这柄宝剑什么时候会劈下来。我们书里写的是剧本真实,不是历史真实。

潘讯 在唱篇上有什么改动吗?

邢晏春 原来严雪亭是单档演出,唱篇有些是重复的。他可以重复,我们就不好重复了。我们是后生小子,他唱有人听,我们唱就没人听了。必须根据演员情况,重新写一些唱篇。比如"杨淑英告状"这段唱篇,就是我写的,我也是从沪剧中看来的。在老版本中,就是把"夏府求情"一档篇子换换韵脚,重新唱一遍,内容是一样的。如果你重复了,如果你技巧不变,人家就会厌倦的。怎样才能使人家不厌?我就唱技巧,所以我写了很长一段篇子。让它有些更新,让观者沉浸在艺术氛围中,忘记这是重复了。

潘讯 《杨乃武》一书自辛亥革命爆发后诞生至今百年传承史可谓一波三折,中华人民共和国成立前的演出中对于杨乃武与小白菜之间的私情部分描写不少,故而在中华人民共和国成立后《杨乃武》是首当其冲遭到禁演的一部书,甚至被批判为"评弹中的《武训传》",是"反人民的毒文艺"。你们在演出

① 陆永棣.落日残照——晚清杨乃武冤案昭雪[M].北京:北京大学出版社,2018.

中，是如何塑造杨乃武与小白菜这两个人物的？对他们（特别是对小白菜）的认识有什么变化？

邢晏春 说法上我和其他艺人一样，但是，各人有各人的思想，有时候会有所改变。对于人物塑造，最重要的两个人物小白菜和杨乃武，最重要的场景是"密室相会"。如果要塑造这两个人物，就必须弄清楚他们在密室中的思想脉络究竟是怎样想的。弄清楚了，才好表演他们。以前那些本子，好像就是杨乃武说到哪里是哪里。总体是一样的，杨乃武是进攻，小白菜是防守。而我要"翻案"，要小白菜吐露真情。但是，我用什么方法呢？我在这一部分就加强了他们言来语去的

潘讯主编《苏州艺术家研究·邢晏春邢晏芝卷》书影

目的性。比方说，"托带家信"，以前就是杨乃武讲话讲到这里，要托带家信。我的想法是要讲清楚，杨乃武为什么要托带家信？之后会产生什么样的效果？潜台词是，我是你小白菜的恩公，你害我不仅是害我一个，而是要害我一家。杨乃武把家里的苦经叹给小白菜听，看看能不能感动她。小白菜听完杨乃武叹苦经，会不会吐露真情呢？这给听众一种希望。又如，"上刑法"，杨乃武为什么要讲上刑？我杨乃武这几年当中上了多少刑法？吃了多少苦头？我来讲给你听，看看能不能感动你。再比如，杨乃武讲考举人一段唱篇，本来是很枯燥的。你要讲得人家要听，你就要去组织理由，看看可能会产生什么积极的效果。杨乃武是有功名的，小白菜上当受骗之后，杨乃武说，大清朝法律规定，功名可以代替性命。你咬我一口，最多革掉一个顶子。顶子革掉了，学问革不掉，等到放出来，来年还可以再去考，还是举人老爷。你可知道，一个读书人，功名比性命还要紧，你上当就上在这里！这样，小白菜听了会不会幡然悔悟：我害他丧失功名是大错特错啊！

杨乃武重视"钥匙效应"，我手里有一大把钥匙，看哪把钥匙能够打得开小白菜的心锁。

潘讯 一把一把去试。

邢晏春 每一把钥匙,我都要说出用这把钥匙的理由,要给听众希望。你说出这个理由,就会让小白菜忏悔,感到对不起杨乃武。这种强烈的情感冲击,是说书人做出来的。总体上,小白菜是一个忠厚老实人,在"密室"中,一直处于防守、被动状态。以前塑造小白菜,都是说她虚荣心重、耳朵根软,我现在就要把这方面弱化,强化她忠厚老实的一面。

潘讯 这样就可以解释她为什么会上当受骗,把这个人物形象完整地树起来。

邢晏春 因此,在"密室"中的对话要体现小白菜这个人物的总体性格是:忠厚老实、真情实意。她不说,是真情实意;说,也是真情实意。这样一来,她虽然害了杨乃武,但是能够得到听众的同情,听众会关心她的命运。

潘讯 杨乃武这个人物呢?

邢晏春 以前也有些评论,说杨乃武是一个"恶讼师",讲出话来刁钻促狭。我在"密室"相会设计中,认为杨乃武是有真有假,一些地方他不得不夸大其词,但是他的终极目标是要小白菜吐露真情。他为了感动小白菜,在诉说自己上刑法的时候总会夸大一些、有点儿虚头,但是他的动机不坏。过去把他塑造成一个"恶讼师",恶形恶状,讲话故意去损害小白菜、讽刺小白菜,我觉得这方面要弱化。

潘讯 他的一些牢骚话,"牢狱凄凉都是你照应……""青竹蛇儿口、黄蜂尾上针,两般俱未毒,最毒妇人心。我们大清朝最多这样人……"在求生的欲望下,是可以理解的。

邢晏春 我不认为杨乃武是"毒舌",到了最后关头,他的"钥匙"一把把试过去,他必须要用这把"钥匙"来刺激小白菜。话可能有些过分,但这是激将法。

有人说,别人的"密室"很苦,为什么你们的"密室"不苦呢?我是一点点把杨乃武的内心世界展示给听众,让听众感到希望,甚至听众有时候会佩服杨乃武,不会觉得他过于悲惨。

邢晏春、邢晏芝演出本《杨乃武与小白菜》书影

潘讯 体现了他智慧的一面。

邢晏春 对的。所以在"密室"中,杨乃武的表演提纲是半真半假;小白菜的表演提纲是情真意切,一直在自我忏悔,所以听众对小白菜恨不起来——如果小白菜在台上表演是刻意隐瞒,人家就会恨她。

潘讯 从现在的视角看,此书还有哪些整理提升的空间?

邢晏春 我的希望是能够重写一遍《杨乃武》。首先是书的净化问题,我改了一半,但是还远远不够。像"三大宪会审",小白菜已经知道这么多场审下来,杨乃武吃了很多苦头,要为杨乃武翻案。但是,小白菜为什么不把刘子和名字讲出来?过去的妇女迷信,刘子和对小白菜说:"大嫂啊,你上一次堂,我在下面看,作孽,回来都要发一个寒热,吓出来的。你会不会有一天在哪个堂上把我的名字咬出来?"小白菜为了安他的心,就在楼板上跪下来,发一个咒:"我小白菜把你的名字咬出来,就死无葬身之地!"现在碰到清官了,小白菜要不要招出来呢?想到那个咒语,她就退缩了。所以,她就想借钱宝生的嘴把真凶招出来。她把刘子和的事情通通搬到钱宝生身上,钱宝生就急了。钱宝生说,你既然说和我有花头,你知道我身上有什么瘢斑吗?原来,钱宝生是烂鼻头,下面生殖器又烂掉半段。

我总感觉在书台上说这些内容不大好,年轻的时候就有这样的感觉。好听,但是不雅。后来我就改过来了,改成时间上错了。钱宝生问小白菜:我是哪天和你约会的?小白菜说是九月廿三。这就有漏洞了,钱宝生说:九月廿三那天我去乡下了,不在仓前。我的丈人落在河里死掉了,有人说是谋杀,有人说是自己失足,这天官老爷下去验尸的。我怎么会和你约会呢?

下一堂是在钦差堂上,因为公堂质对小白菜都听到了。再去咬钱宝生一口,改掉一个时间,改成九月廿四,钱宝生被她咬死。这里有个细节我一直耿耿于怀。究竟钱宝生和小白菜有没有奸情,钦差说,可以滴血试验,《洗冤录》上有记载。我看过《洗冤录》,父子可以滴血认亲,但是夫妻可不可以?情人可不可以?而且在大庭广众之下,这样的做法可不可信?我在想到底要用什么办法改编这一段,这个弥补的办法我一直没有想好。

潘讯 老版本《玉蜻蜓》中,智贞和元宰就是母子滴血认亲,好像其他传统书中也有过类似情节。

邢晏春 还有一个遗憾,杨乃武说他和小白菜的私情是怎样形成的?是小白菜婆太太的计策,灌醉杨乃武,让他和小白菜发生关系,敲竹杠。因为家里穷,婆太太往小白菜面前跪下说:你去陪杨相公,否则我们一家人要饿死了,

你救救我们一家！所以小白菜没有办法，往杨乃武房里去，将扇门搭上。第二天早上起来，打开房门，婆太太坐在骨牌凳上："杨相公，你给句话！"根据书里的说法，那段时间杨乃武和小白菜经常约会，奸情维持了三个季度。如果说第一次是杨乃武酒后闯祸，可以原谅的。但是，不会吃醉三个季度啊？这是一个漏洞。怎么补？是说第一次以后，杨乃武就回避了，一直到小白菜养媳妇并亲，写一封信绝交？还是说之后一直保持联系，少年无知，贪恋美色，继续往来，一直到小白菜养媳妇并亲才良心发现、主动切断？看来以后也要想出办法，来补上这个漏洞。

书坛芝韵

——邢晏芝访谈录

口述人：邢晏芝*
时　间：2009年10月31日
地　点：苏州市唐家巷邢寓

潘讯　邢老师，您好！令尊邢瑞庭先生是老一辈著名评弹表演艺术家，您从小随父学艺，请谈谈您的家庭情况。

邢晏芝　我们家庭是一个评弹世家，我的父亲是从事评弹行当的，外祖父是评弹业余作者。因为家庭负担比较重，我父亲只念到初中，就没办法再念下去了。我父亲又是家中的长

邢晏芝演出照

子，基本靠他养家糊口，生活的重担过早地压在他的肩上。我父亲虽然性情温和内向，但很有个性，他有一个原则，就是不干受气的差事。当时他听说做小伙计容易受气挨打，于是就选择了学习评弹艺术。可见，旧社会从事评弹艺术的演员大多是为生活所迫。

* 邢晏芝（1948— ），原名邢启玮，江苏苏州人，国家一级演员、国家级非物质文化遗产苏州弹词代表性创承人。少年时师承其父邢瑞庭，后又拜师祁莲芳、杨振雄等，在传统技艺上打下了良好基础。1964年加入常州市评弹团，参加了《三个母亲》《红楼夜审》等新书演出。长期与胞兄邢晏春合作，弹唱《杨乃武与小白菜》《贩马记》等传统长篇，蜚声艺坛。其说表口齿清晰，嗓音清丽圆润，角色感情丰富，精"俞调"，擅"祁调"，弹唱音随情回、腔随字圆，开辟了当代弹词女声流派新境界。曾任苏州评弹学校常务副校长，获全国五一劳动者奖章、全国三八红旗手、中国曲协突出贡献艺术家、中国曲艺牡丹奖等。

最初，我父亲和我叔叔邢瑞君二人拼档。听我父亲说，因为抗战爆发，从外埠逃难回来，我叔叔就一病不治了。他当时还很年轻，对于这件事情我父亲很伤感，原本好好的一对兄弟档，被迫中止了，父亲只好待在家里。

就在这时，父亲拜徐云志老先生为师，跟他学习《三笑》。那时候学书是很苦的，他每天跟在徐云志的包车后面，跑到书场去听书，很刻苦。他学了没多久就能登台说书了，我父亲的这段经历也还不算太坎坷。他从光裕社出道后先和徐云志一起师徒拼档在码头上演出，后来慢慢就脱离开自己跑码头了。我父亲20世纪三四十年代红在上海，比蒋月泉红得更早。蒋月泉成名前，作为曾经一起说过书的小弟兄，我父亲还从经济上资助过他。我父亲最早主要是在电台上说书，旧社会的电台很简陋，一个人、一间播音间、一台机器就是一个电台了，听众打电话过来点播。父亲曾经回忆，他一天中最多要跑18个电台，差不多是整天"泡"在评弹里的。

那时的行业竞争十分激烈，谁都想拿出自己的一套绝招。我父亲天赋条件非常好，有一副天然的好嗓音，他最大的特点就是模仿能力特别强。20世纪三四十年代评弹界开始有流派逐渐崛起了，但是对于这些流派的定调、弘扬和发展，并没有一个人出来说话，我唱我的，你唱你的，他唱他的，大家在码头上各施其能。我父亲听后感觉各人有各人的好处，所以他都学习。学了之后他就去电台上唱，但他并非是刻意模仿别人的声音，那时有些演员甚至还模仿别人的缺陷，而他则是一种带美化的模仿。他在电台上唱好多种流派，还介绍各种流派的唱法和特点。他模仿各种流派，同时也介绍了各种流派，弘扬了各种流派，有些流派还是我父亲最早给命名的。这就是后来我父亲成为"什锦开篇大王"的原因所在，也是他在电台上颇受听众欢迎的原因之一。因此我认为，他当时在电台的演出有一种特殊的历史价值。

但是反过来说，他学得太多、太好、太像了，再加上后来"文革"迫使他中断了艺术生涯，他没有来得及博采众长，创造自己的流派。我记得，在他50多岁正当艺术鼎盛之年的时候，"文革"开始了，10年中，冤假错案伴随着他，一直等他将近70岁的时候方才得到解放，他再没有机会去完成这一项工作。所以我觉得，"文革"对评弹艺术的打击太大了，它使现在评弹界的后辈们接不上来。

潘讯 邢老虽然没有形成自己的唱腔流派，但是他有着丰富的表演艺术经验，在老一辈评弹名家中享有很好的口碑，他的艺品、人品一定给您不少教益吧？

邢晏芝 我们在父亲的熏陶下学了很多。我父亲有一个最大的特点就是器量大,乐于助人。别的艺人死了,他就帮着买棺材入殓;别的艺人穷困了,他就借钱;剧团出去开发场地、办置伙食资金缺乏,他也贴钱资助,出手阔绰、大方。

在艺术上,我父亲的器量同样很大。他把《三笑》《贩马记》传承给我们,换成《杨乃武与小白菜》后,又将这部书传给我们。他特别鼓励我们博采众长,后来当我学习严雪亭老师的东西,以及拜祁莲芳和杨振雄先生为师的时候,我父亲对此都是非常鼓励的。他不但让我们去学习,还给我们介绍其他名家流派的特点。比如杨振雄老师的东西好在哪儿,他都会介绍给我们。评弹行业中的一些恶习、陋习,我父亲身上都不曾存在。他从不说别人的坏话,也不善于出去交际,甚至不太参加社会上诸如喝茶之类的活动。可能因此他的朋友相对少一些,但别人对他都很尊重。

他总是教育我们:自己肚子里有东西才是真的,不要将自己的成绩建筑在打倒、压倒别人的基础上,应该去努力提炼、提升自己的东西。在艺术上,他对我们的要求很高,比如,"文革"平反以后,他对我们说,你去看看程砚秋的京剧,你应该学习程砚秋的唱腔和表演中很有内涵、很深刻的东西。

他告诫我们,评弹界中有些陋习你们不要去学,有些人你们不要去和他们接近,面子上客客气气过得去就行了,和他们保持一定的距离。为什么?因为这些人有一种恶习惯,比如背后说人坏话,最后戳穿了却抵赖,甚至将责任转嫁给他人。我父亲说,旧社会有些艺人之间有矛盾,后来甲给乙介绍一档生意,两人就算和解了。业务是码头号上做出来的,你有你一块,我有我一块,彼此之间并没有什么刻骨仇恨。为什么现在新社会了,艺人之间遇到矛盾反而耿耿于怀,甚至想置人于死地?——这是他在经历了"文革"之后得出的一点儿想法。

潘讯 这真是痛定思痛之言!

邢晏芝 "文革"中,像我们兄妹二人年纪这么小,人家也想置我们于死地啊。打倒在地,再踏上一脚,让我们永世不得翻身。为什么?是业务上的妒忌心在作怪。中华人民共和国成立以后,评弹演员的社会地位提高了,大家都在争地位、争名誉,却并没有去好好研究业务。

父亲总是对我们说,你们不要去争,什么也别争。你们只要自己有"大"字下面一个"十"字——有"本"事,任他千年也磨灭不了。你今天政治地位再高,可你毕竟不是政治家,自己搞不来的东西就别去掺和在里面浪费时间、精

力。充其量你也只是个政治摆设品,对你来说又有什么意义呢?就像刺猬一样,有些东西在身上越背越重,最后会把自己压垮的。大凡这种人在艺术上成就都不会太高。

我很信奉父亲的话。像杨振雄老师应该说是评弹界公认的大家,他创作了那么多作品,还创造了独到的流派,但他没有多高的政治地位。他直到去世也只是上海市一个区级政协委员,他的追悼会也没有很高的级别。但他留下的东西是如今评弹界百分之百公认的,可谓青史留名。历史上没有留下一个政协委员,却留下了一个弹词大家。这些父辈艺术家对我们的教育都是非常深刻的。

潘讯 的确发人深省!我能感到,谈起父亲,谈起父辈评弹艺术家,您是充满感情的,我不想打断您的思绪,您不妨继续谈谈您父亲。

邢晏芝 是的。现在我父亲走了以后,我们回过头来总结,我们父辈这种执着追求的精神包括做人之道,是我们用不完的财富。老一辈艺术家都特别讲究有德行、待人好、忠厚、诚实,一门心思研究艺术,那些老先生们都称得上"德艺双馨"。你想,一个人的精力有多少,如果你想了不该要的东西,那你就很难再集中精力去研究你应该要的东西了,这不就是你最大的损失吗?

现在评选"德艺双馨"是要有领导说你好,你自己要有人际关系或者什么的,至于你在艺术上有多少成就倒并没有人太在乎,因为这些东西是可以通过"捐班"的方式得来的。过去的"捐班出身"是买官做,而现在好多东西也是靠"捐班式"捐来的。对于名利之类的东西我们头脑很清楚,这和我们的家教有关。但是,我们谨记一条:待人要好,不要太尖钻,不要想从别人身上攫取你所需要的东西。

潘讯 邢老可谓言传身教,看来他很有一套教育方法。

邢晏芝 我们从小跟父亲学艺,他采取的是"温馨教育""鼓励教育",现在看来他的这一套教育方法是很对的。他从不说我们有什么不好,如果我们问父亲这样唱行不行,他总是说"很好啊,很对,这样唱非常对。但是,那个地方还有一点不太到位,我来告诉你……",他总是肯定你到位的方面,所以我们很容易接受他的教育。跟他学习让我们很有自信,在他的鼓励下,我们努力创造富有自己特色的新腔。

潘讯 在您的艺术生涯中,曾经受到了多种艺术品类的滋养,如歌剧、话剧、京剧、芭蕾等,对您有怎样的帮助?

邢晏芝 在"文化大革命"时期,我唱过歌剧《洪湖赤卫队》《白毛女》,学

习过话剧、越剧、锡剧、沪剧、京剧等。这些艺术经历,让我积累了许多东西。至少有一点,就是在表现人物的内在情感、心理、思想等方面,如果我不学戏剧上的东西,就不可能表现得那么到位。我们那时还去学习布莱希特、斯坦尼斯拉夫斯基体系之类,目的就是为了学会体验角色,表演得更好,而这些东西正是以往老一辈评弹演员所缺少的。过去有的评弹演员说书比较木讷,光顾着说书,演员与演员之间缺乏对视、交流,表演方法比较老式、古板。但如果演员填补了内在体验的不足之后,他的表演就活了。

难能可贵的是,"文革"中我转业从事其他艺术,我父亲却说:"恩,这叫艺高胆大!你如果没有这些能耐就不敢去尝试,但是一旦有了这个胆量你就敢唱了。唱了以后不就成了你自己的东西吗?你的艺术素养就是这样填补起来的。"

潘讯 请谈谈跟随祁莲芳、杨振雄两位先生学艺的经过。

邢晏芝 我的几位先生、师傅都是很好的人。比如,我曾经拜杨振雄为师,杨老师人称"杨痴子",他脑中只有评弹。他一辈子家庭、生活都很坎坷。但他的志趣就在撰写《长生殿》上。他一直到老死都置身于评弹事业,我非常尊重他。

祁莲芳老先生是一个非常老实的人,他创造"祁调"也是一板一眼的。他从不贪图什么,就希望自己的流派能有人唱,能有学生传承自己的东西。所以,一个很典型的例子就是,他在与我通信时,称我为"敬爱的门生"。有一次,他到码头上来看我们,我们对他唯一的请求就是希望先生能把他的唱段给我们录下来,我把录音机放在他的嘴边,他想到一句唱一句。那时他已经有七八十岁的高龄了,这可能就是他的一种心情吧,他希望能够把自己的东西传承下去。那时,我在上海国际饭店拜师时仅送了一件羊毛衫给他,还是我哥哥掏了100元替我办了一桌酒席,请了老师,拜了师傅。

我从小就在父亲以及其他老一辈艺术家们的激励下,发誓认认真真地把书说好。我曾和很多人说过这样的话:我们并不要求得到多高的政治地位,我们所需要的是一种艺术的氛围。如果一个领导能真正理解我们搞艺术的人,能为我们提供很好的学习、研究业务的氛围,我们就非常感激了,甚至会感激一辈子。因此,我们不断从各种各样无谓的、束缚性的名缰利锁中解脱出来。我觉得无论做什么工作,都要清楚自己到底要什么,然后才能研究好自己应该研究的东西,不带任何杂念的研究是最可贵的。

我们从来没有奢望从老师身上得到超乎自己本分的东西,而是觉得应该

认认真真、勤勤恳恳地向他们学习业务,把他们的艺术放到我体内,然后自己去消化、吸引、提炼。像我父亲那样美化、提升别人的流派,至于能否形成自己的流派,那要留待后人评论。我不能自夸说:现在我要创造我的"晏芝调"了,我现在已经成功了,我的唱腔是"晏芝调"了。我不能自己说,不能像母鸡生蛋呱呱叫,这些东西应该让别人去说,如果有人想要学习你的东西,那你才是当之无愧。

潘讯 您和令兄邢晏春老师带着一部《杨乃武》,走遍了江浙沪,风靡一时,请谈谈这段跑码头的经历。

邢晏芝 我们兄妹两人刚出来时还是比较顺利的,借助于父亲的名声,人家都知道我们是邢瑞庭的儿女,我们沾了父亲不少光。

父亲将《杨乃武与小白菜》传给我们后,在这部书上我们确实下了很大的功夫,一直到"文革"后我们整理出版了120万字的演出本。我们整理这部书,做了较大的改动。应该说,评弹的每一部书和每一种唱腔都要经过改革、创造与发展,才会有前途,才能够流传下去。过分强调原汁原味,恐怕今天的观众也接受不了。就拿《杨乃武》来说,如果不能使之产生新的流派,那么也就没有《杨乃武》的今天。到我们这儿已经是第三代了,我们今天的演出更要结合时代要求,与时俱进,不断更新。严雪亭是单档说书,后来朱一鸣等倒是双档说书,但是他们是照严雪亭的本子原封不动地演出。比如《密室相会》中,下手小白菜只是偶尔搭腔而已,基本是上手杨乃武一人主唱,并没有双档的格局。因为我们是双档书,我们拿来之后,就很自然地将它扩展成双档书应有的分量和格局。特别是突出了小白菜的唱腔设计,比如"恩是恩来情是情"(《廊会》)这些段子现在就比较能够流传。

潘讯 《杨乃武》这部书你们付出了很大的心血,我曾经仔细分析过"密室相会"和"滚钉板告状"两个大关子,比较李家书、严家书和你们的邢家书,就发现你们有很多创新之处。

邢晏芝 我们在修改整理中得到了很多人的帮助,比如李家和严家的后人,只要有留传下来的书,他们都借给了我们。我们把它们组合起来,再根据我们自己的要求去安排,如果不够的话,再由邢晏春自己写唱词,去充实它,比如《杨淑英告状》等。有时候我们觉得某个地方应该唱,但前辈没有唱,那我们就自己充实进去,倒并没有什么顾忌。当时我们并没有想把《杨乃武与小白菜》一定要变成一个与时俱进的新本子,也没有想到要去刻意地搞创作、搞创新之类。我们只是在实践中觉得这里或那里缺少点儿什么,唱腔和表演是不

能敷衍了事的。现在上海音乐学院正在为我出一本唱腔选集,其中,我挑选了《杨乃武与小白菜》中的10段唱腔,都是我自己觉得很满意,值得后辈演员学习的东西。

潘讯 是您原创的东西,也可以说是"晏芝调"的代表曲目。

邢晏芝 可以这么说。作为一名评弹演员,你如果想要在业务上有成就的话,就必须立足于一部长篇,以此作为自己的发展载体与研究资料,否则你就是空中楼阁。有的人说,一辈子唱了几个开篇就成名了,这样的人不可能青史留名。

比如徐丽仙老师,她创造了"丽调",有人误解她是唱开篇唱出来的。其实,她最初出来也是演长篇,从小就在码头上跑。到了上海评弹团之后,她还在《罗汉钱》等中篇评弹中塑了许多著名的人物形象。她根据时代发展的要求所创造的一些新、老开篇也皆立足于塑造人物形象。可见她的艺术不是空洞的,而是有人物的,饱满的。她以后的发展都是得益于演长篇的经历给予她的艺术积累。

大体来说,一般的评弹名家都是以一部长篇作为自己的成长与发展的艺术载体。比如杨振雄老师就有好多长篇,文的如《西厢记》以及宫廷书《长生殿》,武的如《武松》。他经过研究、创作,又出流派又出书,这才是真正的"出人出书",书也说好了,流派也出来了,这才是一个完整的艺术家。

无论辗转到哪个码头,我们都在不断对《杨乃武》这部书进行研究、丰富和创造。我对《密室相会》中的三千多句唱腔也在慢慢摸索,从人物形象塑造出发去考虑如何演唱、表演,最后获得了成功,得到了专家和观众的认可。

我们在码头号演出过程中,还搞一些实地考证,比如到案发当地去实地考察。邢晏春就亲自去浙江余杭考察遗迹,还去北京故宫博物院查看杨乃武案的原始材料。这部书本来就是取材于社会新闻,但其中有很多虚构、改篡的东西,是后来加工而成的,甚至有时好人成了坏人、坏人成了好人,搞不清楚。我们就根据自己已有的书路找到了一些可参考的资料。当时,评弹界研究风气很好,好多演员在说了书之后,会自己去考评书情史实,感觉很光荣。我们当时也是如此,比如我们说书中也会说:"喏,我们看到了小白菜的坟、杨家祠堂、杨乃武当年养蚕的地方。"在北京故宫博物院档案里,一些书中人物都能考察得到,比如夏同善、桑春荣、醇亲王等人物,我们查到了心里高兴得很,就感觉我们这部书说得有凭有据,也就是所谓的研究功底很扎实。

我们在码头上获得的成绩主要是几个方面:第一,对这部书进行了加工整

理。第二,得到了广大听众的认可。我们八次进上海,场场爆满,听众通宵排队,这样的现象可谓空前绝后。第三,我们兄妹二人红了。书好了,观众认可了,人也红了,这不是连锁良性反应吗?这中间丝毫没有一点儿政治色彩掺杂在里面,也没有大篇大篇过分的文章吹捧得我们上得去下不来。

邢晏芝接受采访

我觉得,一个演员的成名,关键还是专业水准加勤奋,另外还要得到观众的认可。最后等你回过头时,确实要有属于自己的东西可总结,那才是真的。我上次生病了以后,自己一想:呀,不行,还不能走了,我还有好多东西要弄呢,我还没有这个思想准备,还没来得及去写自传、搞唱腔选、写回忆录什么的。但是,反过来一想,确实也到时候了,也应该弄一弄了,如果有条件能够静下心来弄一弄也未尝不可,能活几年就写几年。我还有好多论文要把它们整理出来,这是我自己喜爱的东西,管它是否能流传下去,我喜爱的东西我就把它总结出来。这是题外话了。

潘讯 这不是题外话,而是一位艺术家对所从事的艺术事业发自内心的热爱与痴迷,这种生命以之的精神令人动容。我记得,您曾经在一次电视访谈节目中说过,为评弹"虽九死而不悔",同样令人感动。

邢晏芝 谢谢。记得20世纪80年代我们跟侯宝林老先生去美国访问演出,他告诫我们,从事艺术除了顾及观众对自己的承认和肯定外,你自己还应该估量一下,是真的艺术在起作用,还是假的东西在作怪。他说,艺术家和艺人是有本质区别的:艺术家应该是研究型、有内涵的;艺人则是单纯靠卖艺为生的。你看美国百老汇,一部戏演了100年了,久演不衰,到现在仍然场场满座,但是观众席上却只有这么一二百个位子。脱衣舞就不同了,下面的人太多

了。他问我们:这就是观众喜欢的东西吗,这就是高尚的东西吗?二者的分量是完全不同的。百老汇上演的节目都是历史上的经典之作,脱衣舞能脱几年呢?再看看服饰打扮,去百老汇的人都是西装革履,很有风度地走进去的;但去看脱衣舞的人,即使穿拖鞋进去都没关系。

所以我觉得,这些老艺术家对我们的教育很深刻,他们让我们明白要想干出一番成就,就必须认认真真地研究好自己的业务。回首我们这几十年的经历可以总结为:第一,充实了自我;第二,研究了一门艺术;第三,得到了观众的承认;第四,丰富了一部书。

潘讯　您曾经说过,在评弹界您是没有门户之见的,古人有云"转益多师是汝师",您如何在流派纷呈中开拓自己的艺术道路?

邢晏芝　因为我父亲本人就没有门户之见,他非常鼓励我们去博采众长。更何况在经历了"文革"以后,我们从姐妹艺术中也颇有收获。因此,我们是没有所谓门户之见的,现在我要求我的学生也不能有门户之见,要求他们广泛地学习。不能说,现在有我的"晏芝调"了,你们就只能唱我的唱腔,不能唱别的流派,这是不明智的,对学生的艺术发展也是非常不利的。我自己的经历就是博采众长的,为什么要求学生钻在一种唱腔的死胡同里呢?没有这个必要。可能我的学生将来的发展比我还好,还要高出一个层次,创造出他们自己的流派。所以,我们这一代人的思想应该松绑,别去要求学生只能唱某一种或几种唱腔。

潘讯　请您谈谈"晏芝调",就它的形成过程。"晏芝调"是自然形成还是您有意另辟蹊径?

邢晏芝　所谓的"晏芝调",就它的形成过程而言,并不是刻意求成的。现在对于创造流派也存在着两种误区。有一种人,他会觉得我的唱腔为什么不能成流派呢?我就要变一个流派。你的过门这样弹,我就那样弹,三个怪过门,四句怪腔调,无休止地重复唱,好像造谣一千次就变成真理,这样就可以创造出自己的流派了。还有一种,就是我们的庞学庭老师(他也是一位很好的评弹表演艺术家)曾经批判过的所谓"创造性"人物。他说,这不是在作曲,而是在做裁缝,剪下这儿一块拼在那儿,剪下那儿一块拼在这儿,七拼八凑,成了自己的东西。有其然而没有其所以然,同样是不会长久的。我觉得,任何东西自然形成的应该是最好的,就比如天然的绿色产品也是最好的,种菜可以多施化肥,但吃了之后会出大问题。

从小时候开始上舞台表演到现在,我只想把这部书表演好,我并没有远大

的目标,奢望我一定要创造自己的流派。这种东西不能像工作计划一般记得在本子上,比如到哪一年我要成为一个传承人,到哪一年我要变出一种新的流派,这是不可能的。只有自己去认真地研究这些人物和唱腔,才有成功的可能。在此过程中,你必须找准三个载体:第一,一部书;第二,最适应自己的天赋条件、能使自己发挥到最佳状态、使自己最有潜力可挖掘的流派;第三,必须掌握科学的演唱方法,就是基音要找准,这只有通过正确的演唱方法才能发挥作用。

潘讯 您说过"晏芝调"是由"俞夹祁"创化而来,您是如何在这两种唱腔中汲取艺术营养?"俞调"和"祁调"之间有何内在关联?

邢晏芝 当时我为什么选择俞调与祁调?祁老是我的老师,而俞调是评弹基本功。祁调比较一板一眼,以四一拍为主;俞调稍好一些。将这两种唱腔结合在一起非常适合我的嗓音条件,我能发挥。而且,这两种曲调的音域比较宽,两种唱腔结合起来既上得去也下得来,可以来回转,可以从真假声结合的路子上走,从而把这个曲调唱活。纸大好作画,有潜力可挖,那么多音符,有三个八度可以上下跳,这就容易唱了。

我的"晏芝调",过去有人称之为"俞祁调"或"祁俞调",我不太认同这样的称谓。因为不是纯粹的"俞祁"或"祁俞",并不是这么机械组合的东西。我是将这两种流派

《邢晏芝唱腔集》书影

唱腔作为自己艺术发展的基础、立足点,此外我还吸收了其他许多老师精华的东西。其中就包括王月香的"香香调",她嗓子很好,有很强的爆发力。

潘讯 她是快调,我听过《英台哭灵》,尤其善于表现那种悲愤激越的感情。

邢晏芝 我将她的唱腔放入自己的旋律中,也收到了很好的效果,我曾在《密室相会》中运用过这种旋律,效果就很好。俞调和祁调都是很温、很慢的。祁调是一板一眼的,过去称"迷魂调",唱得听众都会睡着的,它完全是一种按摩大脑的曲调,而并非刺激听众的情绪,把听众领进书中人物形象中的曲调。但如果将这些流派唱腔的"神髓"吸收到自己的演唱中,同样能够取得很好的

效果。有人说我现在的唱腔是咏叹调,调子有时是打转的,很少有演员能唱好,即使依据谱子死啃也很难琢磨出来。我觉得这是一种惯性,并非刻意搞出来,否则就太累了。所以我现在写一篇论文,谈的就是我演唱方法中的惯性作用。我并非刻意要使唱腔打转,而似乎是一种表达情感所需的自然而然的旋律。

潘讯 水到渠成,正如孔子所说的"七十而从心所欲,不逾矩"。这就臻至艺术的化境了,无论怎么唱都不会逾越这个规程。如何理解您提出的"音随情回,字随腔转"的艺术理论?

邢晏芝 最近我写了一篇论文,文中的观点就是:学习老艺人的东西应该是从"鹦鹉学舌式"的学习开始,一直到"答卷式"的汇报。为什么这么说?就和研究生一样,先是学习老师的东西,然后自己写论文、做功课,即"答卷式"的汇报。最后,通过导师的鉴定,把这些东西作为自己的养分积淀起来。

我把俞调与祁调作为一个载体,然后以塑造人物的音乐形象为中心开展创作,只有这样才能够创造出一种新的唱腔来。并不是一句俞调,一句祁调,俞调开头、祁调结尾,或者祁调开头、俞调结尾,做裁缝似的拼凑在一块儿。而是需要一种融化性的东西来贯通、熔冶,用什么来融化呢?就是"情"!就是我所说的"音随情回"理论,这样才能够得到你所需要的旋律。

潘讯 早在20世纪80年代,理论界、文化界对您就有很高的评价了。我记得1982年,著名美学家王朝闻先生在《台下寻书》一文中专门提到您,称您为"评弹行家邢晏芝"。

邢晏芝 王朝闻在20世纪80年代初看了我的演出之后,曾经在其文中提到,认为隐约看到了评弹界一个新兴流派的影子。那时,他和我们接触得比较多,看我们的会演,后来我们去香港演出,他也来听。当时我还年轻,才20多岁,觉得他给予我这么高的评价仅是一说而已,并未当真。其他如俞振飞、李蔷华、白杨、侯宝林、新凤霞、吴祖光、丁聪、张乐平、陈巨来、姜昆等艺术家都给予我很大的鼓励和帮助。

潘讯 您长期在评弹学校担任主要教学工作,探索出一套别具一格、行之有效的教学方法和管理理念,最近又开始筹办传承重点班,致力于培养研究型评弹人才。何谓"研究型评弹人才"?请谈谈这方面的情况。

邢晏芝 现在,我们评弹界最可悲的现象是:评弹演员不研究评弹,业外人士反倒研究得很投入,所谓评弹理论家,都不是评弹演员。所以,我现在就提倡,一项事业要想兴旺发达,就必须有业内人士自己去研究,自己不研究深

入就没有发言的权利和资本,以后更如何让后辈去研究自己的艺术呢?历史上有很多前辈都是经过研究才取得成功的,如果他们不研究,就创造不出流派。但遗憾的是,他们研究后所流传下来的只是自己的流派唱腔,却没有记录下形成唱腔的前因后果——他们留下了"然",却没留下"所以然"。这可能是因为我们很多前辈艺人都出身贫穷,文化程度不高,有的只有小学文化水平,都不曾有这样的自觉意识。

上海作家窦福龙曾告诉我一段有趣的谈话。他曾问杨振雄老师:"您创造了一种流派,您知道吗?"杨老师感觉很纳闷:"我创造了流派?那我是什么样的流派呢?""您的流派就是'杨调'。您有'杨俞调''杨夏调''杨陈调',您知道吗?""哟,原来你对我的唱腔有这么深的研究啊,你不妨说一说。""比如,您现在唱的'杨俞调'就另一种风格,将您大'杨调'的旋律放入了'俞调'中,那您现在不就成了'杨俞调'吗?还有'杨陈调',您不是唱老年人的'杨调'吗?您就把'陈调'的旋化入您的'杨调'中,为己所用,那您不就成了'杨陈调'吗?"杨老师这才恍然大悟。正如我刚才所说,流派是自然形成,而并非刻意求成的。所以,杨老师非常喜欢窦福龙去找他,因为窦福龙会给他的艺术做总结。

我们不妨回想一下,我们评弹历史上有那么多流派,却很少有过关于流派的论文。我觉得这是我们评弹界一个很大的遗憾。所以,纵然我文章写得不好,但我仍在尽力地撰写论文。自己有了艺术心得就应该写出来,我大约已经写了五六篇论文,不管写得优秀与否,我还是要坚持写。

潘讯 对于"研究型评弹人才"和传承班有什么具体的培养措施与方案吗?

邢晏芝 我是怎么想到办传承重点班的呢?首先,是国家级非物质文化遗产传承人这一身份给予我的重任。传承人的职责就是把自己的艺术传给后辈。在北京参加了国家级非物质文化遗产传承人授牌仪式之后,我首先想应该去"克隆"一档年轻的兄妹档《杨乃武与小白菜》,任务就完成了。但是,我在苏州评弹学校还有一块教育资源和阵地,所以我觉得应该创办一个传承班。评弹演员总不可能只会唱同一个《杨乃武与小白菜》吧?这就不能体现"百花齐放"了。应该有一种"大评弹"的博大胸怀,办传承班,无论是哪一种流派,只要是传统一类书,就都要传承下去。一类书都是经过千锤百炼流传下来的书,分量极其厚重,颇具保留价值。

另外我还有一个想法:评弹学校的教育只是基础教育,到了演艺团体还要

拜业师。如果能够找到一位擅说传统一类书的业师,那他就幸运了;但如果找的老师是说"吃饭书"的,再加上现在市场嘈杂的负面影响,那他的传统书基础就肯定差了。一般来说,"吃饭书"往往比较粗糙,含金量不高。教授长篇是很费功夫的。现在我们有两个机会:一个是五年制办学,比原先多两年;另一个就是非物质文化遗产传承的机遇。首先,我们选择真正有志于长期从事评弹行当、能以此为职业的学生,这是一个先决条件;其次,选拔品学兼优的学生,人数不多,属于"精英教育"。把他们集合到一个班里,把艺术家作为客座教授请进学校,给他们传授传统一类书。第一届《珍珠塔》,第二届《描金凤》,第三届《玉蜻蜓》。五年时间中,三年是分块的基础教育,开设弹、唱、说等课程,教授评弹基本功,打下"零件式"的基础;四年级上半学期是"拼排式"的综合教育;到四年级下半学期就开设传承班,开始进行传统长篇的传授了。我觉得,这是我们力所能及的事。这样,既丰富了我们学校的教育内容,也将经典的传统一类书教给了一些愿意从事评弹事业的学生,相对牢固地打下了传统一类书的基础。

此外,我们现在还有一种新的想法:研究型人才不仅是对书目、对说唱的研究,还应该包括理论、创作研究。所以,我们就在留心物色、挑选一些舞台艺术发展虽不全面,但很有思想的苗子,这也是十分难得的研究型人才。把他们吸纳进传承班,他们的重点主修科目就是创作、理论两类,如评弹理论、戏剧理论、创作等课程,有专门的老师讲授。这些人才我们也会予以尽力发掘培养的。

潘讯 您曾尝试过"南曲北移",这会不会丢失苏州评弹的特色?

邢晏芝 所谓"南曲北移",是因为当时评弹市场不太景气,为了开辟北方市场,想让北方人接受苏州评弹。但他们听不懂,怎么办呢?那就迁就一点儿,掺入一些普通话。"南曲北移"只是一个尝试而已,并不是评弹发展的主流方向。因为我们学校曾有北方客人来访,在演唱的时候打了字幕,他听懂了以后很开心,觉得评弹就是好听,这就好比外国人听懂了中国话。多数北方人仅仅以为《蝶恋花》就是评弹,评弹就是《蝶恋花》,却并不能领会评弹的精髓。当时青岛人觉得评弹好听得很,很想欣赏。于是他们就提出与我们合作,我们也同意了。开播式是在一个大型体育馆中进行的,那天外面还飘着雪,来听的人很多,很受欢迎。但是,我们回苏以后就觉得,如果真要搞"南曲北移",就必须把北方的语言习惯、"包袱"等一些深层次的、内在的东西移植到评弹中来,而我们很难做到,我们只能就事论事地把苏州话转变为普通话。我们评弹中

的"噱头号",北方人可能并不觉得幽默;但北方相声中的一个"包袱"一撩,我们就觉得很有意思。所以,"南曲北移"只能是一次有意思的尝试,不算失败,但也不求成功。

潘讯 作为国家级非物质文化遗产苏州弹词项目代表性传承人,在评弹艺术传承方面您还有其他设想吗?

邢晏芝 在评弹艺术的传承方面我们已经做了很多工作。正如我前面所说,"克隆"一档小兄弟档。今年,又有好多学生拜我为师。对此,文广局的领导也很重视,认为这项传承工作确实做得不错。我们从各个方面去做,第一,办好传承班。第二,"克隆式"地传承。应该说,目前这两方面的工作都已经卓有成效了。第三,就我们兄妹而言,邢晏春还在校对《邢晏春苏州话语音词典》,预计今年年底可以在苏州大学出版社付印出版了;上海音乐学院现在立了一个科研项目,打算为我出一本《邢晏芝唱腔选》,其中会包含一部分论文。在我个人而言,我可以根据学生的天赋条件被"克隆式"地传承,但不可否认有些学生的条件和我并不相近。我如何考虑收他们为徒呢?因为我们从父辈艺术家那儿学到了各种流派艺术,我们也研究过其他流派的东西,我们也可以传授给后人。学生需要的,只要我有,我一定传给他们。这些老艺术家们都走了,年轻一代并未近距离接触过他们,那我们就可以将自己学到的东西间接地传授给下一代。与此同时,我们自己也在努力地思考一些问题,撰写一些研究性论文。倘若在我们有生之年,可以把这些工作搞好的话,在传承工作方面也做得比较到位了。

潘讯 现在《贩马记》还有演员在说吗?

邢晏芝 没有。《贩马记》是我们家传的两部书之一,是我的外祖父原创、改编的,也是一部非常好的书。以一桩命案为题材,改编自京剧《奇双会》。但它有一个大问题,它本身就是梅兰芳和俞振飞的戏,很细腻,很重唱,是一部"唱功书",和《珍珠塔》相仿(所谓"唱煞《珍珠塔》")。演员如果没有很深厚的唱功,就很难胜任。所以,我们现在也很想传承这部书的学生,我们还是要把它传下去。这是一部好书,我们当年说这部书也很受欢迎。我们到评弹学校之后,重点在研究《杨乃武和小白菜》,对《贩马记》的传承就稍稍放松了。但邢晏春在《贩马记》的整理上还是花费了不少心血,因为是外祖父改编的,所以弄起来比较方便。

功深熔琢

——薛君亚访谈录

口述人：薛君亚*
时　间：2011 年 1 月 22 日
地　点：苏州市大马场弄薛寓

潘讯　薛老师，您好！我计划陆续访谈在苏的评弹老艺术家，周良老先生首先就提起您。他评价您在数十年的说唱生涯中，积累了许多宝贵的艺术经验，值得总结整理出来。那么，先从您的学艺开始吧。您出生在上海，是在 20 世纪 40 年代浓厚的海派艺术氛围中成长起来的。

薛君亚　是的。我从小喜爱文艺，14 岁以前，我迷恋越剧。那时候袁雪芬的班子刚开始在上海红起来。

潘讯　她组建了雪声剧团，力主越剧改革。

薛君亚　我很想去唱越剧，整天流连在后台，袁雪芬、戚雅仙、陆锦花等都很喜欢我。14 岁以后，我开始喜欢京剧了。家里有一台留声机，有许多百代公司的唱片，我跟在大人后面听，听着听着，就跟着唱。有一天，我们账房先生说，你站起来，放开嗓门唱。我那时候也不晓得害羞，一口气竟唱完了全部《四郎探母》，老生、花旦、小生，各种行当全唱。

青年薛君亚

* 薛君亚（1932—　），出生于上海，1956 年加入苏州人民评弹团，长期与周玉泉合作弹唱《文武香球》《玉蜻蜓》，还先后与俞筱云、俞筱霞、徐檬丹等合作演出过《白蛇传》《秦香莲》《王十朋》《青春之歌》《秋海棠》等书目。艺术上深受周玉泉影响，具有"阴功"特色。说表清晰老练，台风飘逸大方，起脚色感情真切，起男脚亦具特色。擅唱俞调、蒋调，运腔讲究四声平仄，腔随情转，引人入胜。

我们弄堂里面也有一家京剧票房,我晚上去票房玩,他们的琴师也让我唱。我那时还是童声啊,经常因为调门太高,把胡琴丝线都崩断了(那时候还没有尼龙琴弦)。后来我就开始听书了,那个年代上海的电台很多。

潘讯 我看过一条资料,20 世纪 40 年代上海的私营电台有一百多家。

薛君亚 电台里常常播出评弹节目,"一个儿叫林妹妹,一个儿把表兄称",我跟着电台里哼唱,买个琵琶自己练练。

潘讯 接着您就进评弹票房。

薛君亚 是的。不过到 20 世纪 50 年代,上海的评弹票房已经没落了。在我出道之前,上海知名的评弹票房主要有两个,一个叫和平社,其中各路人马都有;另一个叫银联社,成员主要来自银行业,又称宁绍帮。你知道,过去上海滩各行业的从业人员都带有一定的地域性,比如广东帮,主要开饭店,经营粤菜。

潘讯 评弹票房的活跃是 20 世纪三四十年代评弹兴盛的重要现象,似乎可以以 1949 年为界,以后票房就衰落了。

薛君亚 旧社会花钱玩票,玩票的都是大爷。中华人民共和国成立后,社会环境发生很大变化,票友们的生活失去依托,转而在票房里授徒谋生。我们一起活动的也有不少年轻人,当时评弹界出现了不少新书,像《罗汉钱》《白毛女》,我们结伴去偷书,先分配好角色,听完大家聚在一起排练,还老是出去义务演出,很是起劲。

潘讯 您是从什么时候正式下海的呢?

薛君亚 1954 年。我母亲是苏州人,父亲是扬州人。中华人民共和国成立前我父亲在上海开染织厂。1949 年以后,运动不停,接二连三地被抄家,家境渐渐坏了。没有人养你,你得自己去找饭吃。我怎么办呢?下海说书吧。

潘讯 做出这个决定,家庭有阻力吗?

薛君亚 起先父亲并不同意我出去说书。他说,我们这种人家的子女怎么能去说书呢?可是我已经结婚了,应该靠自己,出去就不回头了。

潘讯 您高中毕业了吗?

薛君亚 没有,在读高中两年级,19 岁左右。

潘讯 薛老师,听说在您拜师周玉泉先生后,却因为某种原因无法跟他学艺,只好开始了跑码头的生涯?

薛君亚 是的,当时上海有一个评弹协会。

潘讯 上海市评弹改进协会。

薛君亚 对,协会规定评弹演员只有加入协会,取得会员资格才可以在上海演出;同时,对于艺人收徒也有严格约束。

潘讯 有点"关门主义"。

薛君亚 是啊,当时被"关"在外面的人很多。其实外面很多是人才,不一定招进评弹团、加入协会才是人才。

潘讯 周老是很欣赏您的。

薛君亚 他觉得我先天条件很好,是块料。他顶着压力,带我在上海演了八天《花魁女》(一天跑4副场子),最后还是被拉下来了,因为我不是评弹协会的会员。当时,徐云志住在淮海路。我经常到徐家玩,和徐老太太很熟悉(和徐老最小一个徒弟孙玨亭也很熟识)。徐老太太同情我,就约了严雪亭(严是徐老的大弟子,评弹改进协会副主任委员)和我见面,帮我说项。严雪亭听了我的情况,对我说,上海管得严一点儿,但你可以到码头上说。

后来,经人介绍了一个上手,就开始了跑码头的生涯。直至这时我才知道,所有老先生都是从码头上滚过来的。我先在小码头演出,渐渐打进集镇、县城,然后做到无锡,最后进入苏州、上海。

潘讯 我觉得这个"滚"字很有意思,在码头上摸爬滚打,磨炼艺术。

薛君亚 我刚出来,做的也是桥庙村浜这些小地方,不久进无锡,由城市边上的场子做到城市中心的场子,然后接二连三有人请,好像一下子就出来了。没多久,我作为列席代表参加第一次评弹会演(苏州书场),与周老合作了一档书,我的口碑很好。接着进上海。

潘讯 进上海对于评弹艺人来说是一大考验,您却一帆风顺。

薛君亚 因为我是上海人,对上海书场环境很熟悉(过去我常在书场唱开篇或为人代书),许多观众认识我,格外容易讨好;再加上20几岁一个小姑娘,年纪轻,又有一定的嗓子,容易得到人家的同情。

潘讯 回忆这段经历您谈得很轻松,但是据我所知,20世纪50年代的码头生活还是很艰苦的。

薛君亚 1949年之前,特别是女艺人,常常受到流氓、地痞的欺负。到了中华人民共和国成立后,生活上辛苦一点儿,但已经没人欺负你了。

潘讯 还是请您谈谈20世纪50年代码头生活的记忆片段吧。

薛君亚 我刚出道的时候,一肩行李,四处飘荡。在农村,三五里路一个码头,交通工具只有独轮车,老乡推着我在狭窄的田埂上奔波。有时我独自一个人在乡间码头,夜晚孤独凄凉,很有感触。我写过一首打油诗,记录那种情

景:"一张板桌一张床,一盏孤灯半夜光。惊醒睁眼四下看,窗棂透进满地霜。"

潘讯 听您读一遍,我就记下来了。这是最真实的生活记录。

薛君亚 那时候,农村的文艺生活很枯燥,听评弹大约是江南乡间唯一的娱乐方式。虽然乡间书场规模不大,分布却很密集。每当夜晚,老乡们打着灯笼、气油灯、手电筒,从四乡八里赶来听书,形成一片"火海",很是壮观。

我记得,在江阴附近乡下,有一个场子挤满了200多人,我从房间到书台上,只能横着走进去。当地白相人养一种很大的鸟儿叫"青椿",戴着黑皮眼罩,嘴又尖又弯。他们进了书场,就往我脚边一放,我一坐下就不敢动了。

还有一个地方叫问村(靠近长江边),只有短短一条街,却有两处书场。

潘讯 是专营书场?

薛君亚 是茶馆书场(过去乡间书场还有附设澡堂的)。我做其中一家,老板看得起我这个先生,让我住在他儿子的新房里,算是对我特别优待了。每天下来,还为我蒸好两条刀鱼,即便在当时,这也算是很名贵的了。在那里,每天开两场书,早场书的听客多是"乡帮",下午没事;晚上开夜场书,听客主要是镇上的店员等。

潘讯 早场几点开书?

薛君亚 上午八九点钟。乡里人作息早,书场老板半夜起来烧老虎灶,到三四点钟,赶早的乡里人就进来喝茶了,高谈阔论,热闹盈天。书场空间小,又密不透风,待到开早场书,生炉子的烟还没有散去,听客们呼出的黄烟又弥散开来,常常呛得我嗓子生疼。

潘讯 1956年,您考入苏州市人民评弹团,结束了"单干",这是怎样的机缘?

薛君亚 我大概在码头上做了一年多,第二年年底在江阴,又是评弹协会出来,收掉我的介绍信,不许我演出了。这时有人介绍我到苏州去考评弹团。待我赶到苏州,正是大雪天,我背着琵琶三弦,去颜家巷(评弹团驻地)考试。

潘讯 考官是谁?

薛君亚 是几位六七十岁的老艺人了,记得有姜凤笙、王兰荪等。

潘讯 说什么书呢?

薛君亚 《秦香莲·寿堂唱曲》。

潘讯 这回书行当很全。

薛君亚 我好现本事啊。我说了一大半的时候,外面进来一个人,叫王雪帆,他是当时评弹协会的秘书。他听了我一小段书后,让我起两个脚色看看。

女同志起脚色一般生旦分不清，容易一道汤。我借鉴京剧，把生旦分清，就起了陈世美和秦香莲两个角色。他又说，你起一个公主给我看看。公主打京片子，这又是我的拿手好戏。结果，老先生们给我打了100分。

潘讯 100分？

薛君亚 艺术没有100分啊，这是老先生过于偏爱了。

潘讯 您是和徐檬丹老师一同考进评弹团的？

薛君亚 是的，和我们一起考的还有石文磊。

潘讯 石文磊老师刚刚过世了。

薛君亚 是啊，一晃50多年过去了，将近一个花甲子。我还和徐檬丹合作过一段时间。

潘讯 但不久又拆开？

薛君亚 入团以后，考虑到我的说表基础好一点，团里有意培养我做女上手，跟徐檬丹拼档。我和檬丹，私下感情很好，但是我认为，单凭我们两个稚稚嫩嫩的，是出不来的。我主张由老先生带着，逐步积累书台经验。

我是听客出身，看得多了，年轻演员出来，要么父亲带着，要么师傅带着。那时候一个女下手，台上只有两三成书，或者开头唱一段开篇，或者中间唱一段，对白的时候简单搭一搭，就没事了，等着下去拿钱吧。

中年薛君亚

团里还有两个男青年。他俩说，薛君亚和徐檬丹两个女的占点儿便宜，我们两个男的，在台上干巴巴的。后来，团里就把我和檬丹拆开。做上海的时候，我、檬丹分头和两个男演员拼三个档。

潘讯 大家匀匀。

薛君亚 大家匀匀。但是，三个档的书很难排，要比双档多花两倍以上的功夫。两个人的书，衔接比较容易；三个档，一个等两个，不容易紧凑。有时候三个人同时开口，下面哄堂大笑，当然听众也原谅我们。

潘讯 后来，您和老艺人俞筱云、俞筱霞兄弟俩合作过。他们留下的资料不多，您能谈谈他们的艺术特点吗？

薛君亚 我跟他们做了几个码头，主要说《王十朋》等二类书。俞筱云规规矩矩说书，很朴素。俞筱霞更是个老实人，他长年跟哥哥拼双档，坐在那里，

说的全是女下手的书。还闹了一个笑话。有一年夏天在码头上,晚上月光很好,大家都睡了。我们宿舍后面有一个不大的园子,跨过园子是厕所。我睡不着,穿了一套白色睡衣,在月光底下,照着自己的影子练"掏翎子"。俞筱霞半夜起来小解,迷迷蒙蒙中看见月光之下一个白衣女子在指手画脚,他吓得退了回去。第二天白天一问,才恍然大悟。他瞪了我一眼,你这个小鬼把我吓得够呛。你看,他是多么老实,真是个好好先生。

潘讯 您22岁就开始拜师弹词大家周玉泉,应该是很幸运的。

薛君亚 未出道之前,我常以票友身份在书场活动,与上海各书场老板都很熟悉,我拜师周玉泉先生就是大美书场老板介绍的。

潘讯 周老留下了不少谈艺文字,别人对他的回忆文章也很多。谈谈周老教您的细节吧?

薛君亚 俗话说,读万卷书,走万里路;走万里路,不如名师指路;名师指路,不如自己悟。我觉得这段话很切合周老的教育思想,他采取的是一种启发式教育方式,他总是引导你,你自己想和悟,自己悟到的,才是你自己的。比如,我在台上也有弄僵的时候,他绝不会当场把你戳穿。也有那些脾气坏的老先生,会当场"开销"你,甚至三弦戳到你头上。而周老事先就叮嘱我,说错也不要对我看,如果不对,下来我会跟你讲。这样台下经他一提,我感觉一辈子也忘不了。

后来,经过一段码头生活的历练后,正式和老师拼档。他也并不是怎么手把手地教,每天晚上给我排第二天的书,就像你我一样,两个人面对面坐着,他轻轻地用心地说一遍,就这一遍,没有第二遍,然后马上要我还一遍。说着说着,两个人就对起来,就是排练了,也只有一次,以后永远也不排了。

潘讯 "引而不发,跃如也",然后就需要自己的悟性了。

薛君亚 他还有点儿孩子气,看见稀奇的东西会蹲在那里看半天。

潘讯 有好奇心。

薛君亚 实际上也是向生活学习。比如,苏州人有这么句话:江西人钉碗——嗞咕嗞(自顾自)。其实到20世纪50年代钉碗和补碗已经比较少了,有一次周老碰见了,就蹲在那里看了半天。这都是生活的积累,以后说到类似的情节,无形中脑子里会跳出来。

潘讯 周老以"阴功"闻名,他在谈艺录中说:"功夫越深,越不轻易露。""阴功"在周老说书中如何体现?

薛君亚 老听客们说,听周先生的书,夏天也不会出汗。周老也常说,硬

功弄不过软功。他说书的时候,对着听客就像家常交谈一样,没有距离,偶尔还问听客一句:"你说阿对?"好像在征求听客的意见。

潘讯　与听众有互动。

周玉泉、薛君亚合作演出

薛君亚　我理解,周老的"阴功"是一种高超的语言艺术,概言之,就是欲擒故纵,欲扬先抑;话不要说得太透彻、太明白,否则就没有味道了。

比方他说新妇日挑方巾,有的用竹竿挑,寓意生活节节高;有的用甘蔗挑,寓意甘蔗老头甜;有的用秤挑,寓意称心如意,但是不会有人用尺格。他前面都是安安静静地说,说到这里把声音稍微拎一拎,下面就不说了。尺(苏州话同拆音)什么意思,就是"拆家败山"嘛。再比方,他说旧时结婚,新娘在前面走,后面有两个麻袋,走过这个,再把后面一个拿起来,只能说传,不能叫拾。也只是点到为止。拾(苏州话与"绝"同音)袋就是"绝代"嘛。

他的语言虽然简单却含义隽永,语气轻轻的,文文静静的,在关键的时候稍微拎高一点,也只是一言带过,博得听客会心一笑,这就是评弹中的"小卖"。他不是一本正经地费许多口舌安排一个大"噱头"。按我们行内来说,"小卖"是最好的,正所谓妙语如珠,引人入胜。

潘讯　《玉蜻蜓》的传承,从俞秀山算起,到周老一辈是第五代,周老演出与前辈艺人有哪些区别?

薛君亚　中华人民共和国成立以后,《玉蜻蜓》一直在改,一会儿推翻老的,一会儿又回到过去,走了许多弯路。比如,金大娘娘这个角色,传统的说法

是书中之胆,但是,中华人民共和国成立后把她说成是地主婆,成了反面人物。那么"抢救三娘"等许多情节就立不起来了,你不能为坏人树碑立传啊,只好又回来,还按老的说。对智贞的处理也是这样,一直有两个极端。其实,一部书老先生一代代传下来不容易,其中人物性格已经定型了,轻易很难改动。当时,周老也有意见,但他不敢说,只是偶尔咕一句:有这么简单?!

潘讯　我知道1949年后有许多内容不许说了,要么说它黄色淫秽,要么说它封建迷信。我想,周老心里一定充满矛盾。

薛君亚　周老的《玉蜻蜓》是王子和传下来的,被称为"翡翠玉蜻蜓",货色多。后来比如"游地府""问卜"等涉嫌迷信,就不能做了。

潘讯　我看过"游地府"几回书的记录本,充满人情味和人性美,是塑造金大娘娘形象的重要一笔。

薛君亚　我听老师说过,中华人民共和国成立前在什么场子里演出"游地府",没有灯,书台上点一支蜡烛,他在台上起一个夜叉小鬼,借鉴京剧《探阴山》中的小鬼形象,一边耍钢叉(扇子功),一边嘴里伴以"叉朗朗朗……"的钢叉声(口技),书场内顿时感到影影绰绰,阴气森森。

潘讯　真能让人身临其境了。

薛君亚　他喜欢研究,又注意观察生活,故而他起脚色逼真传神。再比如,他为了练好"问卜"中胡瞎子的"睁眼瞎"(看不见眼黑),几乎生了一场病。我试过"睁眼瞎",很难练,眼睛很酸很胀。

潘讯　《文武香球》这部书由清道光年间艺人张洪涛始创,传给其孙子张福田,周老便是张福田先生的嫡传弟子。我听过部分您和周老在20世纪60年代的录音。

薛君亚　《文武香球》很难说,有人说这是一部破书。但是,这部书又很噱,有些地方明明不合理,但是拿人,好玩儿。可一经改动,书就不好听了。

潘讯　周老的唱腔很有特色,与他的说表艺术浑然一体,独得"静功"之妙。

薛君亚　他常说,大嗓子是我的发明。周老早年做王子和下手,也是小嗓子唱俞调。后来因为常起大脚色,声带渐渐屏不起来(其抽鸦片对声带也有影响),就另辟蹊径,改用本嗓演唱。

潘讯　您说过,除了评弹,这辈子最钟爱京剧。20世纪三四十年代评弹界流行过一阵子唱京戏开篇?

薛君亚　是的。我在台下听听,觉得这个很容易。后来就通过自己改编,在说书中插入几段京剧唱腔,结果场场客满。好比烧小菜,加点味之素,小菜

就鲜了。不过,也得罪了很多人,对面场子里的同行啊,就不服气了,他们说这不是评弹,野头野脑。

潘讯 就是野路子。

薛君亚 对,"野路子",哈哈!

潘讯 您学京剧主要是跟唱片学?

薛君亚 对,"留学生"(留声机)。现在是"录先生"教的(跟着录音机学)。学京剧,是因为我喜爱,从内心自发出来的爱,用心程度就不一样了。我是要把你拿下来,为我所用;到后来是我要吃饭,一定要吸收新东西,我才能丰富自己。

潘讯 除了加点儿"味精",京剧对您说书还有哪些帮助?

薛君亚 有帮助。一个是我嗓子没出过毛病,还有一个对起脚色也有很大帮助。后来我在苏州团唱中篇的时候,许多人都喜欢我的小生角色(包括动作、手势、身段),这主要得益于京剧。一般女下手起脚色不敢站起来,我就不怕站起来,我会跨出去,兜一个圈子,再回过来,这样整个人就活起来了,在舞台上生色不少。我记得,有一次与周老演出《玉蜻蜓》"沈家书"父子相会一折,我穿着旗袍,他穿着长衫,他站起来,我也站起来,有三个叫头,"君卿儿啊","爹爹",配合得很得当,下面掌声雷动。

潘讯 那时候的书场里还不大拍手啊。

薛君亚 是啊,满堂彩。周老下来后很开心,说:"这样的小生我满意了。"后来,我演了不少小生角色,演《红楼梦》,我演贾宝玉;演《碧玉簪》,我演王玉林……这些角色都是我从京剧中学来的。当时为了照顾生意,我们出去演出,既做长篇,又做中篇,白天集中在一起做中篇,晚上分散出去做长篇。我有演戏的经验,既可以演小生,又可以演花旦,好像用场大一点。京剧的确给了我不少艺术滋养,现在闲下来,我还是回到京剧中。

潘讯 听说每逢周末,您这里都会办一个京剧票房?

薛君亚 就是喜欢,京剧的确是博大精深。小时候我也喜欢过越剧等地方戏,后来还是喜欢京剧,京剧实在是好!

潘讯 您还说过不少二类书?

薛君亚 说过好多,《王十朋》《秦香莲》等。

潘讯 您认为这些二类书和传统书比较,其价值如何?

薛君亚 不能比,文采可能好一些,你可以借鉴诗词曲赋,把唱篇打得好一点儿,辞藻提升一点儿。但是最关键的,二类书作为口头艺术的语言锤炼

很难。

潘讯 现在不少人感觉还是传统书好听,新书比较平淡。

薛君亚 老书为什么好听?好听就好在两个人对话中间的小闲话,这个必须在台上来。这是日积月累、千锤百炼的结晶。比如,一回书说三刻钟,反复排,就可能排出话来,原来本子上100句,排着排着可能变200句,实际上就是磨炼啊,不经意地冒出一句话了,这个很好,以后就保留下来。好多都是即兴发挥、临场发挥,不可能像我们后来写中篇那样,注明这里有个噱头等,这样太呆板了。这些书,一代代传承下来,显得可贵。为什么有些书没有"咬嚼"?也正是这个缘故。同样几句话,你也是这么说,我也是这么说,为什么有的人说得好听,区别就在于语气,与语气的轻重、缓急、顿挫、快慢等都有关系。现在打一部新书,要在一代人中把这部书说好,我觉得真是很难,不知道要下多少功夫。就像盘玉,三五天盘不好,一代代盘下来,玉才有光彩。

潘讯 陈云同志听过您说书吗?

薛君亚(右一)和周玉泉、谢毓青、徐琴韵合影

薛君亚 在上海、杭州、苏州等地,听过好多。有一次是在杭州的三元书场,他听过2个月的《文武香球》。三元书场不大,大概只有三五百个座位,但是保卫工作很难做。听完以后,陈云老首长请我们吃了一顿饭,很简单的饭菜。吃完饭,于若木同志还亲手为我和周老削了一个苹果,是很小的一个苹果,可见他们生活的朴素。陈云同志真是评弹行家,而且非常细心,他还告诉我们书里有多少表白,多少唱词,又有多少是起脚色。

还有一次印象很深,是在苏州演出,这一次老首长没有亲自到书场里来听,而是每天把录音送过去。听完也是一样,在南园宾馆请我们吃顿饭。我是骑脚踏车去的,于若木看见我骑车很高兴,还说"在北京,我也骑车啊"。没有一点儿架子,就像我们普通人拉家常一样。陈云同志很欣赏周老,我感觉他是真正欣赏有本事的老先生。

鹰 击 长 空

——王鹰访谈录

口述人：王　鹰*
时　间：2009 年 1 月 10 日
地　点：苏州市评弹团（光裕公所旧址）

潘讯　王老师，您年逾七旬，从艺近 60 载，有关您的家世、生平经历等，俞明先生在《评弹人家》中写过一些，还想请您再补充一些。比如您的父亲王筱春，可以说他是您艺术道路的领路人。

王鹰　我家里姊妹六个，两个哥哥夭折了，剩下两男两女。妈妈是家庭妇女，没有工作，就靠爸爸一个人养活全家，生活比较艰苦。因为旧社会女孩子学说书常受人家欺负。所以爸爸起先并没有让我学评弹，我姐姐也一直没有学说书，待在家里。早年，父亲跟我的堂房阿哥王云春拼档，在上海生意是蛮好的，但是王云春很早就死了。父亲再和堂哥王展君拼双档，时间比较长。

王　鹰

1949 年苏州解放，有一点给我父亲的印象很深，解放军进了苏州城，夜里

*　王　鹰（1937— ），江苏苏州人，1950 年从父王筱春学《落金扇》《白蛇传》《双珠球》，又曾弹唱《秦香莲》。1956 年 3 月加入苏州市人民评弹一团，与徐云志拼档弹唱《三笑》《碧玉簪》《贩马记》《宝莲灯》《合同记》等。1958 年参加第一届全国曲艺会演，1963 年曾随团赴京演出，1982 年赴意大利演出。说表轻松活泼，起《三笑》中二刁脚色颇有特色。擅唱徐调，并在实践中吸收王月香调、翔调快节奏的特点，发展出快徐调。曾任苏州评弹学校副校长、苏州市曲艺家协会主席等。

就睡在地上，不惊扰百姓，和国民党部队的作风完全不一样。父亲出去跑码头，也不再受人家欺侮，完全改变了旧社会说书先生的地位。后来，父亲看我比较灵活，就考虑让我学说书。

潘讯 您出身评弹世家，走上这条道路好像是很自然的。

王鹰 可是当年我并不情愿。苏州解放那年我正好12岁，读小学六年级，我的志愿是读书，将来做一名医生。父亲就对我说：你看看我们这个家庭环境，怎么办？中华人民共和国成立前，我大哥在上海做证券，后来失业回到苏州，大姐没有工作，小哥哥还在读书，生活重担全压在父亲肩上。我想想也没办法，只好学评弹。

潘讯 也是生活所迫。父亲如何教您呢？

王鹰 那时候学评弹就是听书，和现在评弹学校不一样。我和爸爸、堂房阿哥一道跑码头，在书场听书。主要是王展君教，他教我弹琵琶，可是他也不懂谱，只教工尺。"六六工尺六工上，上上六工上，合六工上六工上"，就那么几句过门，然后也不管我，让我随便练。

潘讯 听书让您沉浸在一种艺术气氛中，而要学会关键得靠自己悟。

王鹰 那时候，还是父亲在逼我学。比如，弹琵琶的时候我贪省力，轮子滚不圆，练的是小开门，不像现在都是大开门。记得爸爸教我的第一只开篇是《杜十娘》。

潘讯 这是当年最流行的开篇吧？

王鹰 可以说是"基本教材"。"窈窕风流杜十娘"，这第一句就很难唱，这个"窈"字音往上翻的，评弹里叫作"教巧韵"，很难发。我就这样跟着父亲在码头上奔波，慢慢地一般开篇也会唱了。

潘讯 您从什么时候开始和父亲拼档呢？

王鹰 当时说书，上下手一般是四六拆账，上手拿六成，下手拿四成。堂房哥哥他也有家庭，生活负担也很重，他就提出和父亲拆档。父亲没有下手了，就把我拖上台。我那时只有十几岁啊，梳一对羊角小辫子，还是个黄毛丫头。怎么上台呢，琵琶弹得不灵，行头也没有，衣裳蹩脚，脂粉也不会搽，所以父女俩跑码头一直漂脱。你知道什么叫"漂脱"吧？

潘讯 就是生意不灵，"漂了档"。那时候说什么书？

王鹰 《落金扇》《白蛇传》《双珠球》等。

潘讯 《双珠球》可惜现在没有什么人说。

王鹰 这部书也很好，小书大说。生意一直漂脱，接下去怎么办呢？得想

办法找工作啊。正巧这时我的大哥开了一爿康乐球厂,里面有人刻棋子,我站在旁边看人家刻。我手蛮巧的,一看就会了。我就在厂子里刻棋子,那时候刻棋子,五分洋钿一副,后来我刻得熟练了,一天刻60副,好赚三块洋钿。

潘讯 刻棋子度日,您一定不甘心吧。

王鹰 当然不愿意这样混下去。这时,我从收音机里听到了丽调。那时候正是徐丽仙老师最红的时候,她的两个学生包丽芳、程丽秋也很红。我就想,人家为啥这样好?我为什么要刻棋子呢?过去是父亲要我学,现在是我要学了。我就夜里听收音机中的唱段,学习徐丽仙老师(当然还有其他老师)的唱法。她有一只《情探·梨花落》,味道好极了。我一面心里揣摩,一面用各种符号记下来,然后默默地悟。这段日子虽然清苦,但我是乐在其中。

潘讯 您重返书台是哪一年?

王鹰 大概是1954年年底,参加苏州会书。会书实际上是出人的竞赛,大家都在出暗劲,拼命比高低。我记得在阊门外龙园书场,我和父亲说了一回《落金扇》,这回书下来,下面轰动得不得了。老听客说这个小姑娘将来有希望的。

潘讯 说明您的刻苦自学已经初见成效了。

王鹰 是啊。底下有很多书场老板在听,会书之后,就有常熟长兴书场老板请我和父亲做年档,结果一炮红出来,得到了常熟老听客的交口称赞。

潘讯 常熟,号称"江南第一书码头"啊。

王鹰 我吃了甜头了,自己更加拼命钻研。过去说书先生红出来,第一个码头是常熟,接下来进无锡、上海,最后是苏州。苏州听客耳朵最老,书最难说。

潘讯 那时候是说书先生自己接场子。

王鹰 演员和演员之间自己联系,互相通信。你下来我上来,我下来你上来,目的是大家把场子把牢。响档和响档联系(那时候不是有"七煞档"吗),中等先生和中等先生联系,刚刚出来没有名气的角色只好去小场化。

潘讯 桥庙村浜。

王鹰 是的,你不要小看这些地方,那些场方老板很势利,你演得稍微差点儿,他们就看不起你。

潘讯 接着是进无锡?

王鹰 对,进无锡在迎园书场,说唱《秦香莲》,也很红。接下来到上海、湖州、嘉兴、南京等地,都是大码头了。码头上一轮滚下来,我已经小有名气了,有点儿钱好做几样行头了,买几件漂亮点儿的绒线衫、好看点儿的裤子。

潘讯　这之后您参加了苏州评弹实验小组？

王鹰　那是1955年，是我艺术人生的一个转折。王月香是苏州评弹实验小组小组长，组员有徐碧英、王兰香等。这个小组大多是年轻演员，只有一两个年纪大的，如朱介生、王筱春等。实验小组是一个改革型的小组，我们长篇不大说，主要说中篇。你想长篇要天天听，中篇一天就可以听完的。这不是一个创新吗？也不大说传统书，主要说二类书。

潘讯　当时叫"斩尾巴"。

王鹰　对，当时我们小组罗介人专职创作，比如《春香传》《王宝钏》《秦香莲》《白蛇传》等。年轻人充满朝气，小组里各人有各人的特长，大家互相吸收，共同提高。我是很用功的，自己拼命要学本事。那时候王月香的快调出来了，很受听众欢迎。她说书，我就坐在扶梯上听，像海绵吸水一样拼命地学习。中篇一般三到四回书，最后一档送客书最要紧，因为我和王月香的业务好，不是她说最后一回，就是我说最后一回。

潘讯　据说评弹实验小组进上海，轰动了整个上海滩？

王鹰　在码头上滚了一个阶段，1956年我们评弹实验小组进上海，反响热烈，连电影界的白杨也赶来听。过去上海的场子你没见过，都是由外国人建的舞厅改造的，最大的新成书场能坐千把人，西藏书场、大华书场、大沪书场、仙乐书场也能坐七八百人。

不久，上海评弹界姚荫梅、蒋月泉、徐云志等老前辈提出来请我们招待一场。大响档来听，我们心里还是蛮虚的。我唱了一段《白蛇传·梦蛟哭塔》，结果反响很好，姚荫梅老师兴奋地说，这个小姑娘"将来有将来格"。

潘讯　这场演出也促成了您和徐云志老艺人的拼档。

王鹰　这一年徐老56岁，他因为拼不到满意的下手，一径放单档。他听了我的演出，就考虑和我拼档。后来经过曹汉昌老先生介绍，我就做了徐老的下手。他也举家从上海迁回苏州，加入了苏州市评弹团。

潘讯　徐老的加盟对于

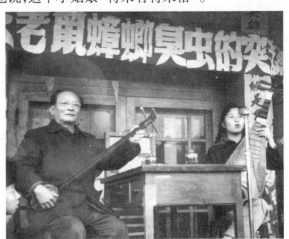

"除四害"期间徐云志、王鹰演出照

苏州评弹团来说也是一件大事,因为那时一流的艺人还是集中在上海。作为徐老晚年的主要合作者,谈谈您心目中的徐老吧?

王鹰 这段经历印象是比较深的。徐老从16岁开始,足迹就遍及苏浙沪一带,在乡间找书场演出。可是,即使侥幸找到书场也只能填空当,别的艺人来了就要让场子。有一次,好容易寻到一家场子能正式演出了,哪晓得当地一个乡董,戴着金丝边眼镜,拿着手杖坐在前面听了一会儿书,连连摇头说:"勿灵,勿灵。"站起身就往外走,其他听客也随声附和着说"勿灵"跟出去。当时,书场老板马上叫他走人,真叫人欲哭无泪。他心中十分气愤,暗暗立誓,总有一天要你们叫"灵"。此后,他特别用功,如饥似渴的吸收前辈的书艺,拼命地苦练。在1922年他22岁的时候,创造了徐调。到1928年,他的《三笑》和徐调就风靡了上海滩。

潘讯 这段掌故我过去也听说过,但是,听您重述一遍,更加感人。

王鹰 老先生们走过来都是很不容易的。和徐老拼档,一开始我的思想负担很重。他到底是一个大名鼎鼎的艺术家,而我还刚刚出来,只不过年纪轻喉咙好罢了,实际还谈不上艺术。再加上我以前说的是《落金扇》《双珠球》《白蛇传》这些书,和《三笑》的艺术风格是完全不同的,因此我必须彻底转变。这个过程是很痛苦的。我的办法是刻苦钻研,每天天不亮就起来练,跟在徐老后面听书,反复揣摩。经过一段磨合期,我们的配合渐渐娴熟起来,不管是琵琶、三弦还是说表都咬得很紧,声音都是一样高,接口也很严谨。

潘讯 在许多人的回忆中,徐老的性格温厚和蔼。他如何教您?

王鹰 我现在回想起来,徐老的教育方法非常好,他总是用非常和善、客气的语气鼓励你。他很善解人意,很有人情味。他唱,要我用琵琶跟。他经常告诫我,弹琵琶的人不应该超过唱的人,不应该卖弄琵琶,而是应该随着唱,轻轻地、慢慢地扶上去、托上去。他就这样不厌其烦地给你分析、解说,我跟他学了大约六部长篇:《玉蜻蜓》《宝莲灯》《三笑》《贩马记》《合同记》《碧玉簪》。

潘讯 拼档最久、声誉最好的应该是《三笑》。

王鹰 《三笑》是一部传统长篇书目,成书较早,明代嘉靖年间即有刻本。这部书有两派说法,一是谢少泉派,一是王少泉派。两派的基本情节是相同的。但是在细节和说法上有很多差别。谢派以噱见长,王派以理取胜,徐老是谢派《三笑》。这部书的篇幅相当长,主要内容叙述唐伯虎与秋香、周文宾与王月仙两个爱情故事,在群众中有很大影响,流传广远。评弹界把《三国》称为大书之王,而把《三笑》称为小书之王,可见《三笑》在弹词长篇书目中的地位。

《三笑》这部书已经有了名家,有了不同流派。徐老并不躺在前人的成就上睡大觉,而是自觉对《三笑》进行整理,推陈出新。听众都说整理得好,这位老先生了不起。

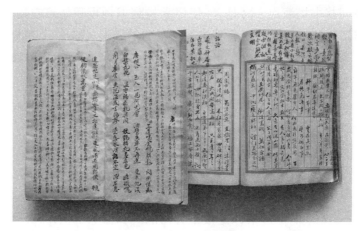

《三笑》近代抄本

《三笑》这部书很难说,和《描金凤》一样被称为"五毒书"。书中角色多,像祝枝山、小莘茬,特别是大踱、二刁这种角色很难说。最初徐老让我起二踱头,我不愿意,因为要做出来,面孔怕得不得了。有一次上台前他笑眯眯地对我说,今天我教你,你就照我的样子表演,到台上试试看,如果观众欢迎你,你就接着往下演;如果观众不买账,那么下回还是我来。他到底是先生啊,都这样说了,我只好去演。结果我一起脚色,轰得满堂彩,我开心得不得了,劲头就大了。现在评弹界都知道的,起二踱头我是最好的。

潘讯 我读过您和徐老的《三笑》演出本,由江苏文艺出版社出版,是一部长篇巨著。

王鹰 学这部书给我最深的体会是徐老对艺术精益求精、刻苦钻研的态度。徐老在家里穿着是很朴素的,大冷天,穿一件破棉袄,腰间用绳头一结,眼睛闭拢端坐在那里拨弄弦子。我常想他已经成名了,已经是大响档了,为什么还要练?我的体会是他无时无刻不在钻研琢磨。你听他最早灌的唱片《狸猫换太子》,其中没有几种唱腔,比较单调,并没有后来唱得好。后来徐调的腔发展丰富了,有了长短腔、长长腔、长花腔、短花腔等九种腔式,这在弹词唱腔中并不多见。在那部《三笑》录音资料中,徐老前后的唱腔并不完全一样,有很多变化。你要研究徐调,必须细细地听,慢慢地领悟。

潘讯 徐老的说表也很有特色。

徐云志、王鹰《三笑》演出照

王鹰 我常说,徐老的流派不纯粹是唱腔,而应该是涵盖说、噱、弹、唱、演的"系列流派"。首先徐老的说表艺术自成一格,他一上台就给观众一种自然亲切感,说书时,肌肉放松,脸带微笑,和听众如同朋友一样谈家常。传统书中都有生、旦、净、末、丑类的角色,我们《三笑》中祝枝山、大踱、二刁,这是大家知道与众不同的。但是,徐老在小人物上也很动脑筋,比如我们书中的小莘茗,她是一个叼嘴,但她的叼嘴和二刁完全不同,她完全用舌尖来讲话,动作也是小孩动作,所以这个角色在台上表演就非常好玩可爱。

潘讯 徐老成功的原因有哪些?对今天年轻一辈的评弹演员有何启发?

王鹰 他的教育方法,以及对艺术不断追求、不断提高的精神,都给我留下了深刻的印象。他总是在不断地动脑筋,没有片刻停下来。晚年他在上海第六人民医院住院,弥留之际他的一根手指还在那里拨弄,弹弦子,完全沉浸在艺术中。"文革"时不能说书,他就在家里偷偷地说给孙子听,如痴如醉。要真正学好本事不容易啊,要持之以恒,要肯吃苦。我有一点儿小成就,也是靠认真得来的。我深知要成为一个好演员,就必须把生命沉浸在艺术中去。

潘讯 评弹界近几十年来没有出现过有影响力的流派,原因何在?

王鹰 其中原因很复杂,我想关键在于能不能如痴如醉,能不能为事业牺牲一切,能不能把身心沉浸到艺术中去。否则,怎么创造流派?

当年我做徐老下手,他对我说,你的唱不能跟蒋调、丽调唱得一样,他们的唱腔和《三笑》的风格不符合。徐老要我动脑子,自己去创造。我问他是怎么创造徐调的?他说就靠听和悟。京剧、绍兴戏、文明戏他都听,他还从卖西瓜、

糖水芋艿烫白果、橄榄山芋等小贩叫卖声中吸取营养。他原来住在曹胡徐巷，那里是"机房帮"集中区，他从小就爱听织机工人唱山歌。

我自己也动脑子了，那时候我特别喜欢看电影，听电影里的歌曲。像《柳堡的故事》《刘三姐》《红珊瑚》等，当时都很红。我就经常听，经常唱，并融合到自己的演唱中去，我的唱腔跟人家不一样了。如果不是"文化大革命"，我的唱腔还会发展，慢慢形成自我的风格。

潘讯 要多借鉴、多吸收、为我所用。

王鹰 是的。

潘讯 评弹界对您的"快徐调"褒奖很多，它是如何产生的？

王鹰 "文革"结束后，我继续在码头上演出，和顾之芬拼双档。徐老不在了，我成为上手，开始很不习惯。但是我们的生意很好，人家都知道王鹰是说《三笑》的，慕名而来。但我感觉还是不够，我考虑怎样说才能让听众满意，才能说得和别人不一样。我不能老是慢吞吞唱徐调。一般男声是A调，老先生打的是D调E调，高出三四度，因而男声唱徐调好听，女声唱就不大讨巧。女声唱得慢了以后，人家听久了会觉得"恹气"。我就想为什么琴调、沈薛调和王月香调能那样"快"，徐调能快吗？

徐老也有一档快的唱篇《上堂楼》，家叭韵，中慢速，我想能不能超过他的速度？如何接上去是关键，比如我们唱快调，七个字下面断就不好听，二、四韵上断，这样连上去，就不显得吃力。《三笑》的唱篇短，没有长的排比，怎么办？我就自己创作，我对《三笑》的书很熟，一面说书，一面写唱篇，加进好多句子。顾之芬也来帮我试。第一次唱快调是在无锡，无锡听众对我很熟悉的，一唱就成功了。后来进上海，我每回书里都加写几段，唱快调，听众很轰动，大家写评论文章贴在玻璃窗里，上海老听众说王鹰创造了"快徐调"。

后来我唱了一只《姑苏小桥》，100多句，连着唱，像天津快板一样，说一段唱一段。这只开篇成为我的代表作。这只开篇的成功说明徐调可以唱新东西，未必老是慢吞吞。

潘讯 《三笑》这部书过去被称为"长脚笑话"，是一部"噱书"，不过今天听起来，笑料似乎不多了，问题何在？

王鹰 原因很多，我想主要原因有两点：一是脱离时代了；二是大家对书太熟了。现在的传统书大多面临这样的问题。社会发生变化了，某些内容与时代脱节了，噱头放出去，年轻人不一定听得懂。评弹要根据社会变化而改革、创新。

潘讯 您如何看待评弹艺术的现状与未来？

王鹰 总的说来，评弹事业的现状很好，市委宣传部提出每个镇都要建设一爿书场，各级政府部门也十分重视。

但是也有危机感，最大的危机感是没有创新书目，那些老书听得熟透了。我记得1963年我们到北京去演出，带去的都是新书，《红色的种子》《苦菜花》《八个鸡蛋一斤》《五亩地》等，周总理就很赞成。他向在场的鼓书艺人等曲艺界人士说："你们要向苏州评弹学习，他们有创新。"总理在20世纪60年代就提出要创新，如果从那时开始，持续不断地坚持下来，成绩会有多大？评弹是缺少听众吗？评弹听众有很多啊！只要是新书都是客满，你看老艺人扬子江在光裕书厅演出新书，票价卖得这样贵，还是场场客满。说明听众要听新书，但是目前缺乏可听的新书。新书也许没有老书成熟，但这是评弹的希望所在，创新是评弹的生命。过去陈云同志说，新书有三分好就要鼓掌。

另外，创编新书一定要评弹演员自己创作，你看邱肖鹏、徐檬丹、周希明、吴静等都是演员出身，只有了解评弹，才会创作出好作品。

徐云志、王鹰演出照

潘讯 您曾担任评弹学校副校长，又培养了不少学生，在评弹艺术的传承与教育方面有何心得？

王鹰 我在评弹学校任教20年，体会很深。过去有一段时间大家在争论要不要办评弹学校，现在争论没有了，结论是还要继续办下去。评弹学校的一大优势是培养出来的学生弹唱说表基本功扎实，俞调、沈调、薛调、蒋调等各种流派都要教，我们要求学生唱好一种，唱会多种。新时期恢复评校以来，我们

培养出不少优秀的学生,如盛小云、王建中、王瑾、施斌、吴静、曹莉茵、王池良、张丽华、程艳秋等,他们已经成为当今评弹界的中坚力量。

不过培养人才不容易,老师是最重要的。除了在校的老师为学生的说表、弹唱打下扎实的基础外,老校长曹汉昌就采取了"请进来,走出去"的方法来提高学生的专业素质。把长期坚持在书坛演出的老艺人,如张鸿声、唐耿良、蒋月泉、姚荫梅、张鉴庭、张鉴国、顾宏伯等请来给学生做讲座,把他们丰富的实践经验传授给学生。同时也请年富力强正当演出的如秦建国、吴迪君、赵丽芳、沈世华等名家来校讲课,请他们教一回最拿手的书。学生学会一回书,马上出去演出。过去我带着学生到书场、农村、工厂演出,下面观众有反应了,对他们鼓励很大。他们也学会了如何在书场演出,如何面对观众。

潘讯 王老师,谢谢您接受我的采访。

附：顾之芬谈王鹰

潘讯 顾老师,最近我访谈了王鹰老师,请她谈一谈自己的艺术人生,不过,她很谦虚,对自己的艺术始终谈得很少。"文革"后,您是王老师的主要合作者,亦师亦友,对她的艺术成就也很熟悉,还想请您谈一谈。

顾之芬 在我和王老师拼档的过程中,她给我留下了不可磨灭的印象。她既是我很好的朋友,又是我的长者,更是我艺术上的老师。她能在艺术上取得这样的成就,我想归结起来就是四个字:业精于勤。

潘讯 您能具体谈谈吗?

顾之芬 好的,这样的事例很多。她对待艺术勤奋、认真、一丝不苟。我和她拼档说《三笑》,她从来不摆老师架子,一遍遍教我,又一遍遍和我练习。我这个人比较笨,学东西往往需要重复多次,王老师非但不嫌我烦,反而和我一起练习。

潘讯 那个时期演出任务应该很繁重?

顾之芬 当时我们每天演日夜两场,夜书场下来她还要和我排书,一早起来和我练习唱段,再排一上午书;下午演出结束,休息一会儿,还要和我一起排一遍。她曾经和我说过,这样才能保证质量,台上不出错。说实话,这是我所没有碰到过的,因为评弹演员一般演出比较自由,尤其说长篇,只要掌握书情后,可以自由发挥,上下手排书,大多数是搭搭句子,就可以上台。这里有好的一面,就是可以培养演员的灵活性,但是也存在缺点,质量上就差些了。王鹰老师为提高我们的演出质量,这样不厌其烦地和我练习,一句话、一个搭口、一

个动作,都和我敲定,在演出中是不走样的。

潘讯 当年徐老也是这样精益求精的作风。您和王鹰老师合作,作为女双档,对《三笑》又有哪些修改?

顾之芬 对于《三笑》这部书,王鹰老师会告诉我以前的说法如何,其中有哪些精华和糟粕,经过修改整理又有哪些改进。现在我们两个女同志说,也要进行修改,使之符合女双档的演出。因此每排练一遍,每演出一遍,王老师总有修改。比如,书中华相爷和祝枝山的书,我们就适当压缩,因为此类角色女同志表演起来不太合适。而唐伯虎、秋香的书比较适合我们演,我们就重点在书情和表演上下功夫。每次修改,王鹰老师总是和我商量,这样好不好,这样是否合适,直到大家满意为止。

潘讯 和您合作期间,王鹰老师在徐老创造的徐调基础上,又有新的发展,业界称之为"快徐调",请您谈谈王鹰老师的唱腔。

顾之芬 在《三笑》特定唱腔徐调上,王老师是狠下过功夫的。首先,她每天练唱,并把徐老的唱腔反复听,再自己唱,但演出下来,她总有一种不满足感,感到有的地方唱徐调,观众并不满足。她感到在抒发某种感情时,徐调的节奏达不到那种激情的状态。

为此,她开始在唱词上动脑筋。虽说她自称没读过什么书,但是她居然能够写唱词,真不容易。接着,她又在唱腔上调整。她说王月香调、琴调能打动人心,为什么徐调不能呢?于是她动脑筋,特别在唐伯虎追求秋香时,秋香一次次拒绝他,他的心情愈加迫切,这里有许多唱段。王老师从词上先动手,把原先徐老唱的词,节奏比较慢的改成了先是慢节奏,后边全部是叠句,一口气要唱几十句,连起来唱快速。她一遍遍唱给我听,叫我提意见,进行修改。当时我就被她的这种精神所感动,也帮她一起想办法,记得本来在唱快速结束时,她将节奏停在快速上,我当时就给她建议,你在一大段快速唱腔后,在收尾上要给观众有喘气和满足感,所以必须以慢速来结束,这样观众会给你热烈的掌声。王鹰老师非常虚心地听取我的意见,和我进行排练后,立即到台上去试验,果然,观众听王老师唱腔,先从放松到憋着气听她几十句联唱,唱完最后一句慢的长腔落定,台下发出雷鸣般的掌声。她陶醉了,她成功了,我们大家为她高兴。我们反复在一个个码头上演唱,特别在上海,观众一次次鼓掌,大家称她创造了"快徐调"。

后来,"快徐调"不仅体现在书中唱段,而且体现在开篇中,如《宝玉夜探》《一心跟党走》等。只是王鹰老师既不喧哗,也不张扬,只求为评弹事业默默耕耘,这一点是值得我永远向她好好学习的。

义胆侠风

——杨玉麟访谈录

口述人：杨玉麟*
时　间：2011年2月20日
地　点：苏州市东港新村杨寓

潘讯　杨老师，您虽然不是出身评弹世家，但从小也和评弹结下了不解之缘。您的父亲曾在临顿路曹胡徐巷口开了一家四海楼书场。您能否以四海楼为中心，给我们谈谈20世纪前半叶苏城评弹书场的情形？

杨玉麟　好的。我虽然是书场出身，但是从小就出去学说书，对家里书场的经营情况也不大关心，所以了解的并不多。后来，我出师回到家里，母亲对我说：你现在是说书先生了，请你到四海楼来说一档。我好像"重返老家"一样，真的说了一档书。周围老乡邻都来听，大家对我倒显得客气。

杨玉麟

现在，被你这么一提，我重新回想回想，好像又有些话要说。那么，我就说这样一个主题：60年前的苏州书场——从四海楼说起，好吗？

潘讯　太好了，这正是我想了解的一段历史。

杨玉麟　四海楼书场年岁蛮长了，我今年75岁，四海楼不但比我年岁大，

* 杨玉麟（1937—2015），江苏苏州人，13岁师从杨震新学《东汉》，1951年参加潘伯英领导的新评弹实验下乡小分队，演出新书，年末加入苏州市新评弹实验工作团。1958年下半年加入苏州市人民评弹团，1960年起与强逸麟合作搜集资料，编演抗日题材长篇《江南红》，有"《江南红》红遍江南"之誉。20世纪80年代，与金石声合作编演《清代三侠》。2009年重新整理《江南红》，在苏州戏曲广播录制播出，为该书传承发展做出贡献。杨玉麟说书明快流畅，讲究书情书理，善于对人物心理的刻画。

恐怕有将近百把年了。我记得听老乡邻讲起过：四海楼咯，年数蛮长了，原来还叫过其他名字。我当时也没有留心去听了，只有一个名字我还记得，说四海楼原来叫过中央楼。

潘讯 为啥叫中央楼？这个名字挺气派啊！

杨玉麟 我也没有去问老乡邻，我母亲也没有对我解释过。我现在回想起来，之所以叫中央楼，可能有这样两种解释（当然是我自己的解释）：一个解释是，那时候正是辛亥革命结束不久，民众敬仰孙中山先生，书场又是个宣传的好地方，叫"中央"二字比较贴近。

潘讯 这倒是民国初年的一种风气，南京就有中央门、中央路、中央饭店这些名称。

杨玉麟 第二种解释是，在整条临顿路上，沿线分布了有不少茶馆书场，我们这爿书场在当中一段。

潘讯 处在中央位置。

杨玉麟 是否也有这个关系？不过，我觉得叫四海楼，也是蛮讨人欢喜的。四海为家、四海之内皆朋友、做人也要"四海"（慷慨洒脱），喊也喊得响。

潘讯 哈哈，还有《玉蜻蜓》里的金大娘娘是个"四海莽猛人"。

杨玉麟 我觉得这个名字倒也蛮可爱。有一个回忆，我还很小很小的时候，恐怕只有5岁左右，亲眼看见父亲在四海楼书场冲过开水。也不知是吊子脱手，还是在地板上绊了一绊，一吊子水倒在父亲大腿上，腿上通通是泡，在家养了很久。后来我问过母亲，为啥父亲要自己冲开水呢？她告诉我，当时日本人打进来，我们全家逃难到乡下，后来时局稍微平静一点，回来再经营这爿书场，职工请不到了，所以我父亲只好当起老板兼堂倌了。

潘讯 那应该是1941年左右的事情了。

杨玉麟 我们是茶馆书场，家里有老虎灶，但开水是不卖的。隔壁乡邻经常拎着热水瓶来我们家泡水，要用多少就用多少。隔壁香烟店、豆腐店，对面锡作店，斜对面小饭店，等等，都是如此。

潘讯 附近有没有专营的老虎灶？

杨玉麟 从我家出去，过一座桥，在桥堍下，专门有一家老虎灶卖水，老板叫阿七。

潘讯 我看见过一张四海楼书场的平面图。

杨玉麟 四海楼书场蛮大的，我印象中职工就有四五人。进门有四五张破旧台子，这批茶客年纪比较老了，所谓"蹩脚佬佬"，比如拉黄包车拉不动了，

他们泡一壶茶可以吃一天。在门厅后面喝茶的档次则比较高,茶客大多是开店的老板,被称为"长衫帮"。

再往里走,一面是一个老虎灶,一面是一只扶梯直通楼上。楼上分前楼、后楼,当中还有一只大仙堂,供的是关公、周仓、关平。前楼靠窗有十几个台子,坐的都是拉黄包车的,所谓"短打帮"。为啥他们坐在口头呢?看看有没有生意。那时候好像生意并不怎么样,在我们弄堂口,大概停着七八部黄包车,等不到生意时,车夫就在楼上吃茶。后楼是"丝织帮",他们还在四海楼成立了一个丝织公会,挂了一个小牌牌,平时商量商量事情。后门楼还有一爿大饼店,老板叫大林子,后来讨了家小,就在外面租一间小房间。书场扶梯底下还睡着一个叫小四子的小伙子,他是在大饼店氽油条的。

楼下最里面就是书场,倒也蛮气派的!装有两扇新式弹簧门,生意好的时候,两扇门会拉开来。弹簧是新装的,开开关关,声音不大,不会影响台上说书。迎头对面就是一只书台,书场是有伸缩性的,最多可以坐到300～400人。

潘讯 小书场,大社会。听您寥寥数语介绍,就让我回到了20世纪三四十年代的古城苏州。在四海楼书场您听了各路艺人的书,许多还是名家响档,回忆录里您提到陈浩然、周玉泉、徐云志、严雪亭、朱雪琴、张鉴庭、杨仁麟等大响档,至今不忘他们的风采,您能为我们详细回忆吗?

杨玉麟 我印象最深的,有一年会书,严雪亭和范雪君拼双档说《密室相会》,他俩一个是弹词皇帝,一个是弹词皇后,多红啊!听众挤得不得了,最后把店门前的栅板拿进来当板凳坐。到后来,茶也不需要泡了,听众根本不要喝了。严、范二人真是上等说书的啊,坐立工整规范,说书干干净净。有一天晚上天气突然降温,外面鹅毛卷卷,大雪纷飞,我们想大概听众不会来了。可是书场里呢,却灯光闪亮,人头攒动,热气腾腾。这时候,严雪亭也被感动了,他在台上说:"各位老听众啊,这么冷的天,书还没有结束,只好辛苦你们明天再来了。"我真是记忆犹新,他们已经达到说书的巅峰状态了。他和范雪君拼档真是天衣无缝,严雪亭曾用商量的口气问老听众:"你看,我们两个搭档像不像一对才子佳人?"这时候,范雪君面带羞涩,含情脉脉,可谓亲切而有分寸。

我还在四海楼书场听过徐云志说《玉蜻蜓》,记得是"金大娘娘夺埠头"这回书,他唱的不是徐调,也很好听。

周玉泉被称为"阴间秀才",口俏,我听过他的《文武香球》中张桂英和妖怪斗法一段书,张桂英下山碰见七尾狐,它的师傅是九尾狐。那时候听起来只觉得蛮轻松、蛮好听。

还有一个演员叫祝逸亭,他是严雪亭的师弟,这个人真是绝顶聪明,活口,说得好,唱得好,角色演得好,可惜死得很早,去世时才不过30来岁。

潘讯　他曾在上海和蒋云仙合作,"祝蒋档"名噪一时啊。

杨玉麟　祝逸亭就是从四海楼响出来的,他和杨震新、曹啸君等关系极好。祝逸亭身材是瘦长条子,人家叫他"青皮甘蔗";曹啸君人很壮实,脸上黄渣渣的,人家叫他"黄胖橄榄";我先生杨震新呢,脸上有道刀疤,人家叫他"烂枇杷"。

潘讯　再谈谈您父亲经营书场的事。

杨玉麟　我父亲小名叫阿毛,评弹界都叫他杨阿毛。大概他很景仰孙中山,就给自己取了一个名字,叫杨仰山。我记得他还印过卡片(名片),上面印的就是"杨仰山"三个字。我母亲是童养媳出身,没有名字的,我父亲给她题了一个名字叫仰仙,"仙"字是"山"字边上一个"人"字,意思就是他保护我母亲。那时候到狮子林游玩,不卖票的,需要递一张卡片,我一直用父亲的卡片。听我母亲说,我父亲杨阿毛是书场中的佼佼者,有不少人是靠拢他的,排场子一定要他到才好排。

潘讯　当时书场也要抱团发展,互相介绍生意,应该说您父亲在书场网络中处于核心位置。

杨玉麟　我印象中,西中市上有这么几家书场和四海楼关系紧密。一家叫春和楼,场主叫树铭,我叫他阿叔的。一家叫德仙楼,老板叫海泉,我叫他寄爷的。再过去是汤家巷,巷子里面有一爿书场叫梅园,老板和我的父亲也蛮要好。然后出古城,石路上有两爿书场,一家叫龙园(我的先生杨震新就住在龙园斜对面,他从小就是听书长大的),另一家叫雅乐。龙园的老板叫"瞎子",家里只有一个女儿,我父亲也很照应他,龙园请的说书先生也不错。雅乐的老板叫江小四,是个爱玩的人,有点儿小势力的(雅乐斜对面住的就是吴君玉,他从小在雅乐听书,听过不少好书)。人民路接驾桥附近一爿书场叫齐苑,书场的职工叫小胡,对主人忠心耿耿,由他负责请先生。这几家书场都是和我父亲关系比较好的。

潘讯　父亲去世时您还很小?

杨玉麟　我父亲是1947年去世的,那时候我11岁。

潘讯　您拜师不久,就开始跑码头。那是20世纪50年代初吧。

杨玉麟　我14岁出师,就是上面说的那位小胡,年档请我到齐苑书场说"会书",是我母亲陪我去的。那次一共有四档书,我做头一档;第二档是《珍

珠塔》;第三档是潘伯英,潘老和我父亲无话不谈,亲如兄弟;第四档是王石军。我头档下来,下面居然还有几个人拍手。我从台上下来,看见一个人,年纪比我还要小,长衫马褂西式头,滴溜滚圆一双眼睛,对我笑笑。我正要走进休息室,忽然听见书场里"哗"一声响起来,往台上看,说《珍珠塔》的一档演员上台了,一位是朱霞飞,另一位就是刚刚对我笑笑的那个人——薛小飞。这就是我和小飞的初次相会。

潘讯 他们是师徒档。"会书"是"考场",也是亮相的好机会啊。

杨玉麟 16岁左右,我到上海。最苦的时候,我和师弟赵玉昆睡在上海汇泉楼书场的凳子上面,一直睡到冷天。后来我找到一个好地方,汇泉楼书台后面有两小间,一间是先生睡觉的地方,还有一间是女厕所,女厕所再进去一点儿,有一间小储藏室,摆些长凳杂物,我把长凳放下来,变成一张小铺,冷天就这样被我打发过去了,赵玉昆也蛮服帖我的。然后就是做千灯,是方玉峰介绍的。做千灯的时候,生意不错。我还请好婆来白相,她一看蛮开心,说:老板娘还烧红烧肉给你吃。她也懂得场方的待情好不好。

潘讯 再请谈谈您先生杨震新的艺术特色,比如他的"扇子功"。

杨玉麟 说大书的,我先生最佩服顾宏伯。顾宏伯基本功好,从京剧学到不少东西,他为了练习京剧,在家里着靴走来走去,所以在台上举手投足都有功架。他起郭槐出场,脚色的一招一式都是从京剧中学来的。这对于大书来说是划时代的,超过了他的先生杨莲青。

至于说我先生的"扇子功",比如用脚尖把扇子顶起来等等,我只是在台下看他练过,从来没有看见先生现场表演过。据说,我先生年轻的时候在台上表演过,到了我跟师的时候,他已经生病了,就不敢再冒这个险了。

潘讯 《东汉》一书的传人不多,如果从清代同光年间艺人徐润祥算起,到您这一辈是第五代,您的先生杨震新师从唐凤歧,您能谈谈数代艺人对《东汉》一书的发展吗?

杨玉麟 有一次,我和周玉泉一起演出,越做。他对我说徐润祥的书好听。所以有人说什么《东汉》一向生意不好,事实并不是这样的。我的先生杨震新有这样一句话:不好的书会在民间自然淹没,不会流传下来。《东汉》并不是什么"破书",主要是这部书难说了点儿。故事有些陌生,大角色又多,有点儿吃亏。特别是现在的年轻人,对历史不熟悉。如果是懂得一些历史人,应该会对《东汉》很感兴趣。

潘讯 又有一说"喊煞《东汉》"。

清光绪刊本《绣像东汉演义》书影　　　　　《绣像东汉演义》内页

杨玉麟　其实大书都要喊的,《三国》不要喊?《隋唐》不要喊?都要喊。

潘讯　张飞、周仓、程咬金……都要"喊"。

杨玉麟　懂得的人,会喜欢《东汉》的,觉得它好听,这种书有味道,有历史性。

潘讯　特别是到了您这一辈,该书有了怎样的完善与发展?

杨玉麟　我不能说大大地发展,只能是枝枝节节上有"发展"。比如,援帅(马援)关照姚期攻打济阳关,并要将济阳太守岑彭(王莽手下的一员上将)收服,要"人关两得"。其中我就加了一段表书,"攻心为上,攻城为下",得到济阳关还不算胜利,要将岑彭收服下来才算胜利。如果能够收服岑彭,影响很大,实际上动摇了王莽的政权。这种说法,我的先生是没有采用的,这是我的发展。类似的小修小补还有很多。

主要是我说书的节奏加快了,特别是自己学习创作之后,慢慢掌握了"剪辑"的方法。因为一部评话的范围实在大,你如果不剪辑,只一味地按照前人的本子在那儿捣鼓,人家就会觉得啰啰唆唆。应该做的地方你必须做,不厌其烦;但是有些地方,你就必须大刀阔斧,一刀剪掉。我记得潘老(潘伯英)跟我说过"剪辑",有几位说大书的老先生其实也懂得这种技巧,只是没有将之上升到理论。现在有些小辈反而不懂得这个道理了。

潘讯　《东汉》一书您有录音或者录像保留下来吗?

杨玉麟　2000年我在苏州书场"独做",录下了《东汉》的29回书,每回1小时50分钟。我是2月1号开始演出的,正好是过年前4天,做到小年夜的时

候,书场里只有二四十个人,快过年了,人家没有功夫听书了,再连下来年初一,更加不多了。但是后来做到"草桥关",基本客满。当时苏州评弹团的毕康年团长高兴得不得了,说:"杨老师,你立了功了!"好多老听客从山塘街、双塔赶过来,他们说:"《东汉》还是听杨震新说过,以后也听不到了。"真的是听不到了,这趟以后我就没有说过了,算是给我抢到了一次机会。

潘讯 是完整的《东汉》吗?

杨玉麟 大概是全书的三分之二,还有15回书没有录下来。现在我身体不行了,不能录了,但是我还是不死心。

潘讯 《江南红》有录音吗?

杨玉麟 2009年,在苏州电台录了43回,总算抢救下来了。

潘讯 您擅长起脚色,比如起姚期就广受好评,这是从京剧借鉴的吗?

杨玉麟 这个角色倒不是向京戏学的,应该是苏州评话的创造。姚期是"戆大"角色,喉咙是大面的喉咙,可是他讲的是苏州话,不过带有一点儿北方腔。"戆大"又像闲人角色,又像大角色,介于两种角色之间,带有一种亲切感。评话中这类创造还是很多的,比如说《英烈》中的大面胡大海、黑头蒋忠。又比如山西人,京戏里也没有,好像其他曲种也没有,山西人起得最好的是陈浩然(特别是一声拖腔),我先生杨震新学得蛮像,但是在我们的书里用不着。小书里也有,像《白蛇》里面的小二阿喜这个角色,也是戏曲中没有的,是评弹的独创。

潘讯 后来您和金石声老师合作,编演了一部《清代三侠》,也请您谈谈。

杨玉麟 粉碎"四人帮"之后,开头还不许说传统书,我们说的是《江南红》。后来允许说传统书了,我就说《东汉》。那时候是所谓"饿煞书场",听众好久没书听了,一旦书目放开,不管新书老书,大家都蜂拥而上。这个时期过了不久,武侠书就开始风行。

对武侠书我开始很抵触,我想把《东汉》坚持下去,坚持到后来实在不行了。有一次在浦东说书,对面是武侠书,我竟然日场开不出,听众全被他"卷"过去。我白天就去听对面的书,也实在不像书,内容空洞重复,谈不上艺术性,但是听众要听啊。《东汉》算是千锤百炼了,可就是敌不过武侠书。我气啊。

后来团长毕康年对我说,你还是换说武侠书吧。我想《东汉》这份家当,先生传给我多不容易,怎么能在我手上败掉呢?毕团长说:你如果不调书,我业务安排不出了。我碰见说《三国》的张翼良,他的遭遇和我差不多。他心里也有气:"他们书不像书,但是有人要听,人家听得懂。"后来有一个朋友劝我:你

暂时放一放,他们开武侠书,你也开武侠书,等到他们的武侠书被你敲掉,你再开《东汉》也可以啊。

潘讯　这也是一种战斗策略啊。

杨玉麟　对啊,我又不是抛弃《东汉》,等到气候好了,我再来开《东汉》好了。这时候金石声来找我了,他手里有一个题材,把清代甘凤池、白泰官、吕四娘三个人物的故事并在一起,我觉得很新颖,哪怕是其中一个人就可以编一部书了。三个人物并在一起,用一件事情把他们串起来,这部书绝对好听。金石声就提出和我一起来合作编这部书。我回来请示团领导杨作铭,他也表示可以考虑。这时候我也初步想出了书路,设计三侠一起寻找雍正。

潘讯　通过雍正将他们三个人串起来。

杨玉麟　他们三人都和雍正有仇,这是在清史上可以查考的。金石声一听也觉得蛮好,大家就动手弄起来,极快极快,大概半个月,就到码头上演出。

潘讯　怎么这么快?

杨玉麟　一个是处境逼出来的,另一个是我在编《江南红》的时候,探索了一套"土法上马"的办法,一回书,三个段落,将几句重要对白设计好,到台上就能说上一个钟头了,用录音机录下来,就可以整理出一回书了。

潘讯　演出效果怎么样?

杨玉麟　我和金石声一起演出,他说半回《金台传》,我说半回《清代三侠》,武侠书还是很受欢迎,后来听客说你这个《金台传》不要说了。毕康年就给我安排业务到无锡,前面邢晏春、邢晏芝《杨乃武》刚刚剪书,老毕问我敢不敢接,那时候(1982年)我只有40多岁,创作热情也高,我说敢!一到无锡轰动得不得了。

潘讯　那时候说多少回?

杨玉麟　15回,后来渐渐加长了,一直编到三侠刺雍正这个大关子,总共30回。也很可惜,年龄不饶人,我现在没有精力把这部书排给其他人了。

潘讯　从20世纪90年代开始,评话就有衰落之势,您认为,评话的前途何在?

杨玉麟　正好一个礼拜前,周明华打电话给我,说周良同志委托他问问几位评话老演员:"评话已经衰落到这样的地步了,怎样救评话?"他第一个问了金声伯,第二个就问我,我说最简括一句话,寻找评话的出路,唯有出书。

杨玉麟与家人在一起

我认为,评弹是不会灭的。我们评弹是从讲故事开始的,无论社会怎么发展,总有人讲故事,讲故事讲得生动了、起脚色了,这就是评弹!哪怕将来评弹团也不存在了,书场都关掉了,也还是有评弹的。我坚信一句话:吴语不绝,评弹不灭!

附录：

关于"苏州评弹口述史（百年）"的构想

潘　讯

苏州评弹是江南艺苑里的一枝奇葩，被誉为"中国最美的声音"。数百年来，评弹不仅作为一种曲艺形式在江南地区流传，而且评弹深入江南社会的每个细胞。说书人以个体视角观察和体验江南社会，以个人的闻见和经历为江南文化社会研究提供了重要资料，成为后世观察江南社会的重要窗口。我认为，抢救、记录、整理苏州评弹艺人口述资料，构建一部"苏州评弹口述史（百年）"适逢其时。评弹口述史不仅能够呈现一部多元、全息、个人化的评弹史，与正史构成参照。而且，评弹口述史还为江南文化社会研究提供了重要的视角和资料。百年口述史的时间跨度约为20世纪初至21世纪初。这一百年，江南社会迭经数次转型，评弹发展也面临前所未有的文化格局。百年的前半段，幸有一大批老艺人留下了珍贵的口述资料，虽是片羽吉光，也足以勾勒出20世纪上半叶评弹艺术的轮廓。当务之急是对百年的下半段，即20世纪40年代以来的苏州评弹进行详细、有序的口述记录与梳理。评弹百年口述史结构以艺人史为中心，旁及艺术发展史、书目传承史、流派演变史、书场史、社团史等部分或专题，以从多侧面呈现百年来评弹经历的风云变幻，以及与江南社会之间的因应、互动关系。

一

艺人史是评弹口述史的核心部分。评弹艺人活跃在江南城乡，生活在江南芸芸众生中，他们的口述摒弃了知识人的精英视角，以最为贴近的姿态记录了江南社会的似水流年。从操作层面来说，艺人史（口述传记）也最为便捷，最易切入。评弹艺人史向来付之阙如。至20世纪90年代出版过《评弹艺术家评传录》（多人传略合集），单人传记仅有万鸣《严雪亭评传》、唐耿良《别梦依稀——我的评弹生涯》等寥寥几部。其中尤以唐著至为厚重，成为评弹艺术家传记的范本。在现有条件下，很难做到为评弹艺人分别立传，因此就艺人生

平、艺术经历展开口述，是最可行的办法。

现存零星的评弹艺人口述资料，大多记录于20世纪60年代和80年代，仔细寻绎这些文字，仍能见出20世纪上半叶评弹艺人生活及江南社会一般情景。20世纪二三十年代，评弹盛行于江南水乡，拥有广泛的接受面，因此艺人治生颇易。28岁的周玉泉（1897—1974）"出道"不久，辗转几个码头之后，出手已经相当阔绰，他携妻出码头的打扮是"我妻子不仅手上戴满戒指，而且梳了当时最时髦的横S头，四面别上四只金钗。我那时也穿得很体面，穿当时流行的缎背或绉纱面子长衫"。艺人石秀峰（1887—1926）擅说《金枪传》《绿牡丹》，到湖州说书，也是盛装出行，"夫妻二人带皮箱五六只，全是翻领时兴大衣，勿像说书的，倒像湖州知县上任"。而艺人李金祥（1880—1940）因为常年在苏州玄妙观前露天说书，虽名噪一时，收入颇丰，却不改江湖打扮，"冬天穿过膝的棉袄，扎脚管棉裤，长头发（如女人），戴毡栗子（像个桂圆壳），大襟是不扣的，腰间束步宽带。夏天下身是白竹布扎脚管裤，上身赤膊，披一条'花六尺'——白底青花约有尺半阔的夏布……由于'花六尺'没有扣子，他说书时，常常掉下来。步袜、蒲鞋面，常穿双面梁布鞋"。

码头甘苦也是艺人口述中常见的话题。尤其在20世纪30—60年代评弹最为兴盛的阶段，码头上竞争激烈，各人"码头运"不同，有的艺人出师未捷，铩羽而归；也有艺人力挫群雄，赢得"码头老虎"的美誉。对于大多数刚刚出道的年轻人而言，码头生活毕竟充满辛酸。弹词艺人曹啸君（1916—2007）出道不久，即"背包囊，走官塘"，在昆山乡间"场东家三间草屋，东西两头是房，让我就在堂屋里，地上铺点稻草，睡地铺"。这是20世纪30年代末的艺人生活。而直到20世纪50年代初，薛君亚（1932— ）离开上海，奔走在江南的桥庙村浜时，生活条件仍无多改善，不同的是流氓、地痞没有了，女艺人不再受人欺侮："我刚出道的时候，一肩行李，四处飘荡。在农村，三五里路一个码头，交通工具只有独轮车，老乡推着我在狭窄的田埂上奔波。有时一个人在乡间码头，夜晚孤独凄凉，很有感触。我写过一首打油诗，记录那种情景：'一张板桌一张床，一盏孤灯半夜光。惊醒睁眼四下看，窗棂透进满地霜。'"

艺人交往史也包含丰富的社会信息。1949年之前，苏州评弹界虽有光裕社等社团主持事务，但书场业务安排等仍以私人联络为主。为了争取固定的演出场所，艺人之间通过结拜兄弟等方式形成较为紧密的交际网络，以维护自身利益。1949年之后，评弹艺人纷纷加入团体，业务由集体分配安排，结拜兄弟等传统人际模式与新社会体制相抵牾（被认为有"江湖气"），艺人的交往方

式悄然改变。曹汉昌（1911—2000）在他的口述中说道："三十年代初,在苏州,我又一次参加了拜弟兄,就是出于寻求合作和帮助,共同保护自己的愿望。这次拜弟兄的几个人,年龄差不多大,都在二十岁左右。这就是朱琴香、范寄舟、莫天鸿、姚荫梅、顾宏伯、顾又良、严雪亭和我,后来又加入了丁冠渔。"曹汉昌口述是在舆论环境较为宽松的 20 世纪 80 年代,故而为我们留下数条历史细节。而在 20 世纪 60 年代大多数老艺人的口述中,因顾及当时政治气氛,不少涉及艺人交往的历史信息被——回避了。

拜师是评弹艺人共有的记忆,是艺人步入书坛的第一道门槛。我在艺人口述中比较、对照了近百年来四个不同时点的拜师场景,颇能见出时代的巨变。20 世纪 20 年代,徐云志（1901—1978）拜夏莲生（约 1880—?）为师,敬礼如仪,庄严肃穆,"拜师那天,我父亲写了帖子,具了父子两人的名字。父亲称世弟,我称受业门人,放在盒子里,由我带着,到颜家巷师父家里,呈给师父。点起蜡烛和香,铺上红毡毯,向师父叩了四个头。然后向太先生（师父的父亲）和师母行礼,并送他们每人两元拜仪"。弹词名家赵开生（1936— ）拜师周云瑞（1921—1970）已是 1948 年的事,传统的拜师仪式已有松动,"按照现在社会中的币制,我在大红帖子里放一百块钱,而且拜师酒也没有办。这一天先生正好是二十九岁生日,在上海大世界旁边有条小马路,有家菜馆叫'三和楼菜馆',在摆寿宴的时候我趁汤下面,买了一对蜡烛,师叔陈希安挟着红毡毯,这个红毡毯在先生面前放下,我磕了四个头……"而到了 20 世纪 60 年代,大行"革命化",拜师已无仪式可言。1962 年,金丽生（1944— ）拜师李仲康（1907—1970）时,"就是叫一声'先生',也不用付一分钱"。"文革"结束不久,邢晏芝（1948— ）在上海拜祁莲芳（1908—1986）为师,传统仪式则略有恢复,"我在上海国际饭店拜师时仅送了一件羊毛衫给师傅,还是我哥哥掏了 100 元钱替我办了一桌酒席,请了老师,拜了师傅"。

当然,现有资料还远不足以构成一部完整的百年评弹艺人史,能够留下口述传记的艺人仅是少数,许多领域尚未着手开展。比如,百年来苏州评弹艺人的收入、婚恋、嗜好、文化程度、居住环境等经历了怎样的变迁,都有待于进一步探寻记录。

二

艺术发展史是评弹艺术兴衰承替的历程,是由一系列重大艺术事件构成的评弹生命状态。在评弹史撰述方面,周良独领风骚。早在 20 世纪 80 年代,

他就开始了对数百年评弹发展史的探绎和研究,编撰《苏州评弹史话》,连载于《评弹艺术》期刊。其后又出版过有"史"之性质的《弹词》《苏州评弹》《话说评弹》等多部著作。2008年,出版《苏州评话弹词史》一书,为周良30多年来评弹史研究的集大成之作。作为口述的评弹发展史,尤应重视对百年来几个重要节点的研究。由一系列重点节点的专题口述,勾勒出百年评弹的变迁与发展。

评弹发源于苏州,从19世纪中后期开始,评弹艺术中心逐渐由苏州向上海转移。20世纪初是评弹在上海扎根并逐渐走向繁兴的重要时期。到20世纪30年代,评弹史上的重要流派都已形成,传统书目也趋向经典化,名家响档云集海上。在老艺人口述中,就为我们具体呈现了评弹中心——上海书坛的盛况。如1947年端午节,在上海同时演出的响档竟构成三级"梯队",人物皆是一时之选,这种演出阵容在评弹故乡苏州即便是在"会书"期间也已难得一见。以至于在20世纪三四十年代,"能够进上海是评弹艺人梦寐以求的目标。码头上业务再好,进不了上海,只好称作'码头老虎',称不上'响档'。只有在上海站住了脚跟,才算真正有了名气,才能在杭嘉湖一带的大地方跑得开。所以,评弹艺人把进上海看作进考场一样,能否窜上去,就在此一番"。评弹艺术中心转移联系着复杂的社会文化背景,由评弹一隅也能看出近代江南社会蹒跚行进的步伐,20世纪上半叶上海书坛生态无疑是值得进一步探索、描摹的文化图景。

评弹女艺人的兴起也是百年评弹发展史上值得探讨的课题。20世纪初,受制于光裕社的重重规约,苏州女性评弹艺人为数极少。为争得一席之地,女艺人即使在生活中也极力男性化,以淡化自己的性别定位。女评话家也是娥(1887—1943)是20世纪初屈指可数的评弹名家,她"向来单档,手脚很灵活,极有手法。看上去颇有武功,能够单腿跨过书桌,她一生爱穿男装,有辫子。爱鸟,时常手托鸟笼,到玄妙观等处玩。死后也是穿的男子服装入殓的"。可是在同时期的上海,风气却大为不同,不仅电台、报纸等媒体常有针对女艺人的评议,而且听众从女艺人身上发现了评弹艺术的另一种美感。上海的评弹女艺人大胆地展示着自己的女性特征。20世纪40年代更出现了冠绝一时的女弹词名家范雪君(1925—1995),这是上海开放文化沃土培育出的一代名伶。

苏州解放前后到20世纪50年代,随着社会结构发生巨大变化,评弹发展也处于转型中。评弹艺人纷纷告别"单干",进入体制内轨道,评弹成为"革命"的文艺事业。在那个意气风发的时代,艺人充满了翻身感、自豪感。但是,

对于评弹艺术的发展和未来,艺人们还来不及仔细考虑。曹啸君的口述约在20世纪80年代,则为我们提供了另一种视角:"'斩尾巴'不是嘴上说说,而是要行动起来,所以组织评弹团也就在差不多的时间里发动起来了。我们每个争取入团的同志,都有这样的决心,觉得只有入了团,才能彻底斩掉尾巴。有的同志,今天在外面单干,还在说老书,明天参加评弹团,明天就斩了尾巴。当然,也有的同志因为斩了尾巴没有书说,自己又没有力量编新书,因而尤其组织起来,依靠集体力量。"艺人追求进步,纷纷加入团体,自下而上"斩尾巴"的"自我革命",几十年来已经成为评弹界口径统一的历史叙事和"革命"话语。但曹啸君的口述中还包含了另一层潜在的意义,即加入集体也出于生计考虑("没有力量编新书")。这一点同样不可忽视,至少应该成为与"革命"话语并行的日常叙事之一。

对于百年评弹发展史,仍有许多值得开掘的课题,需要开展专题口述。比如,20世纪初职业女弹词在上海兴起的具体情形;1949年前后苏州评弹的演出形式和书目、团体内外演出有何不同;"大写十三年"对评弹发展的影响;中篇形式的产生与评弹艺术的发展;"文革"中的苏州评弹;20世纪末,评弹中心悄然回归故乡,这一过程如何发生,有何社会文化背景;等等。随着专题口述的深入和资料的积累,百年评弹史将呈现出更加丰厚多彩的面貌。

<div align="center">三</div>

数百年来,苏州评弹积累了浩如烟海的演出书目和异彩纷呈的流派唱腔,他们是江南文化的重要表征和绚烂呈现。书目传承与流派演变是评弹生生不息的源泉,二者不仅是评弹艺术传承的核心,而且与时代美学、文化思潮、政治导向之间维系着千丝万缕的关联。关于评弹传统书目的传承情况,前人已做过不少基础性工作。比如整理刊布《苏州评弹传统书目传人系脉表》,包括评话23部、弹词26部,基本涵盖了流传较广、艺术价值较高的经典书目。此外,周良、朱禧合著的《弹词经眼录》一书,也为探求书目历史提供了重要线索,其中且有不少稀见资料。对评弹流派弹词经研究则较为滞后,至今只有一部《尤调艺术论》问世,对蒋调、丽调、张调等中华人民共和国成立以来影响很大的评弹流派也缺乏深入研究。

被称为"五毒书"的《描金凤》创始于清咸丰、同治年间艺人赵湘洲(生卒年不详),其后弟子甚众,又传钱玉卿(1850—1895),形成别派。晚近,更出现了一代名家"描王"夏荷生(1899—1946),他的书艺卓尔不群,已与赵家书原

貌不同。钱、赵二家说书的特点何在,因为时隔久远,我们已无从揣测。幸有老艺人潘伯英(1903—1968)的口述,为我们留下了宝贵资料。潘伯英缕述了赵家三代赵湘洲、赵鹤卿(生卒年不详)、赵筱卿(1880—1920)的传承路数,又详述了钱家两代钱玉卿、钱幼卿(1875—1930)的发展,更专门谈了夏荷生的新颖独创。百年传承脉系清晰地呈现在我们面前,已不再是"系脉表"上的简单线条。而且潘伯英的口述全出于其个人的耳闻目睹,绝不是泛泛而谈,他眼中的夏荷生真是神采飞扬,"那时,他(夏)的唱腔自成一派,运用自如,高昂处,如一声裂帛,四座皆惊……但是委婉处,还是秉承着他老师婉转细静的唱法,音节虽高,犹是钱家韵味……至于净、生等角,他出口就是声若洪钟,直追上赵家第一代赵湘洲的'响彻云霄'"。像"一声裂帛""响彻云霄"这样传神精警的评语,倘非亲见,是很难拟想的。

　　长篇弹词《杨乃武》为清末民初弹词艺人李文彬(1874—1929)首创,迨传至其子李伯康(1903—1978)、李仲康一辈,又别传严雪亭(1913—1983)。近百年形成了"李家书"和"严家书"两大派系。李伯康传徐绿霞(1917—1994),李仲康传金丽生。严雪亭传同门邢瑞亭(1916—2006),邢瑞亭传子女邢晏春(1944—)、邢晏芝。这两大派系的风格与特点何在?后世又做了怎样的发展与调整?传承人的口述为我们提供了第一手资料:"李家是原始创作,书更细腻厚实,严家二度创作,与时俱进;在语言上,李家更传统些,严家精练、清脱,说表活泛、幽默,更具时代性;在人物的刻画和表演上,严雪亭普通话好,吸收了话剧和戏曲的表演技巧,融入评弹表演之中,可看性、可听性更胜一筹。"到"戏改""整旧"运动时,《杨乃武》也首当其冲。金丽生就提到1950年以后,《杨乃武》的部分内容被指为涉嫌"黄色""淫秽",需要"净化",因而行书结构发生重要变化,说书艺人普遍略去前半段杭州书(主要描写杨乃武与小白菜私情等),而从杨淑英进京开始,到刑部大堂结案为止。即便在今天整理出版的最为接近"李家书"原始面貌的李仲康抄本中,杭州书部分也大为缩水,李文彬独创《杨乃武》一书的原真性无形中流失了。

　　至于对评弹"整旧"历史的了解,我们很不清楚,而将亲历者口述参照解读,或许另有收获。徐云志谈及《三笑》一书修改时说:"中华人民共和国成立初期,我的觉悟非常低,对于毛主席的文艺思想和党的文艺政策毫无所知,所以在演出书目上跟中华人民共和国成立前没有什么不同。后来我参加了上海评弹协会组织的学习会,渐渐懂得一些道理,便主动把《三笑》中那些自己认为问题严重的部分删掉,用'长篇分回'的体裁演出。当然,这种删节并没有剔除

《三笑》中的封建糟粕,只是程度上稍微减轻而已。"时过境迁,那些被删掉、净化、修改过的内容是否一定是不健康的、低俗的、黄色的?而且在20世纪60年代的语境下,不排除徐云志有违心之谈,更为可惜的是《三笑》这部在20世纪三四十年代享誉书坛的"长脚笑话"的原真性遗失了。老艺人曹啸君的口述已是"文革"结束后的80年代,回顾30年来的历史,他已经有新的理解,经过"整旧"后的《白蛇传》:"内容删节较多,线条比较粗,神话色彩很淡。当时,正值'三反、五反'运动,《白蛇传》里有几个药店老板,不同程度地贴上了'不法资本家'的标签。说的时候,新书、老书常要'碰线',所以参加整理小组的有些老先生不愿意说'新白蛇'。"两种口述的对勘,无疑使我们可以更多地了解"整旧"的历史真相。

对书目传承史和流派演变史的口述尚有很大空间。如《玉蜻蜓》《珍珠塔》《三笑》《白蛇传》《双珠凤》等经典书目的传承情况,应抓紧访谈健在的各代传承人,记录口述,以还原每部书的百年传承史。评弹有24种流派,应逐个访谈流派传承人,记录每种流派的产生、发展、演变情况,特别如王月香(1933—2011)、薛小飞(1939—2012)等流派创始人当时尚健在,他们的口述价值更不可低估。

四

书场既是评弹的演出空间,也是评弹与社会互动的纽带。书场见证了评弹艺术的兴衰,积淀了丰厚的社会历史信息。依据前人整理的资料,我们已经能够大致了解百年来江南地区书场的分布情况,近来更有研究者从书场"小社会"切入江南文化社会史研究。而作为书场空间的主体——评弹艺人的口述,将为我们呈现一个更加生动丰富的公共文化空间。

近百年书场的演变值得探寻。评弹表演最初是露天摆地说书,直到20世纪初,露天说书在古城苏州仍存孑遗,比如"李金祥说书的场子,设在现在的玄妙观小菜场里。他的书台是一张板桌靠墙,桌上有一把'癞团'(蛤蟆)茶壶,七八只绿豆茶盅,以供听客吃的。听客席位长凳是排成三面,各有七八批(排)条凳"。20世纪40年代末,弹词艺人曹啸君在昆山乡间说书,"书场原是只土地庙,既有土地公公和土地婆婆在受香烟,又有不少人乱哄哄地在赌铜钿;之间一块地方,摆张半桌,供先生说书。这种场子,叫作混场子。先生在这里说书,目的是拢住一批人,所以对艺术的要求不高"。

20世纪初评弹鼎盛期,在不少乡间书场,场东(场主)与艺人之间保持着

良好的关系,他们的交往透出浓郁的老中国人情味。"评弹艺人应邀到达码头以后,场东早就在接了。招待殷勤,夜场散了以后,时常同到外面去小酌。假使听众有欠账,场东先垫付。艺人到的第二天,伙食归场东请,临走那天,再备饭送行。平时伙食自理,每天可得酬劳五十文,最后一天不要书钱,送给茶房。叫作'谢堂',又叫'挑扦',临行场东赠土产,帮挑行李,送上船。"但大多数年轻艺人初登书场时不会如此幸运。他们不仅要受场方冷待,还要看听众脸色。场方的款待最能见出人情冷暖,艺人初出茅庐,场东往往白眼视之,伙食等待遇也较差,待到艺人生意渐有起色,场方便转而笑脸相迎,伙食等亦随之好起来。周玉泉27岁初进上海新世界,就平白被十多人"触霉头"(无故"抽签",令说书人坍台),经打听,"这十余人中为首两人一姓蔡,一姓张,四十余岁年纪,是长票(可打折扣),风雨无阻,天天来的,凡做新世界的同业,都认识他俩,并且都要主动招呼,因我没有向他俩打招呼,于是要触我的霉头"。这就是20世纪前半叶,书场中演员、场东、听众的三方角力。

当然,也有逸出惯常叙事的回忆:"过去,各码头都有恶霸、流氓对评弹艺人进行威胁勒索。各书场场东对艺人也有过冷待、挑剔和剥削,甚至艺人受到羞辱,但是并不是普遍的。我从十五岁'破口',到年老停演为止,五十多年中跑过许多码头和书场,从来没有遇到这种情况,一般都是得到场东款待的。"至于响档艺人还能够左右书场,使得场东不得不围着艺人转。20世纪20年代,擅说《金枪传》的老艺人石秀峰,在上海红极一时,"他当时掌握了一大批书场,可以安排别人生意。于是,他周围形成了一个小集团,最多时,叫四十个档","(上海新世界书场)从中午到晚上,除了他自己说书外,安排什么人都由他定"。这样的艺人自然令人刮目相看。

书场史口述仍需要深入。例如,1949年以后,书场大多经历了"社会主义改造",书场如何在新旧交替中转型,书场的社会学内涵有何变化等等,都值得研究。又如,堂会是20世纪上半叶评弹的另一演出空间,堂会演出虽多见诸文字记录,但对演出具体情形仍缺乏全面了解。堂会与艺人的艺术成长、堂会与评弹艺术的发展之间构成怎样关系,仍缺乏扎实的史料,难以做出清晰准确的论断,有赖于艺人进行口述。

五

社团是评弹发展历程中的重要现象。成立于清同治年间的光裕社,为评弹界历史最久的行业公会,它不仅是艺术管理、传承机构,而且还通过举办学

校、周济同业等方式,承担起社会管理职能。光裕社组织完善、网络健全、历史悠久,了解它,对于了解近代以来江南社会社团历史、公民社会发育等具有重要的个案意义。百年社团史还应包括光裕社之后陆续组建的其他行业公会、中华人民共和国成立后的评弹团体,以及各类评弹票房等。

 光裕社的历史脉络及活动情况,各类文献记载较多,而老艺人口述则为我们提供了更多历史细节。如光裕社"出茶道"和"出大道"情况,依据文献我们也略有了解,但具体详情还有待于亲历者的口述。"出过'茶道'方能到茶会上喝茶,出了'大道'才能收徒。当时公所(光裕社初名光裕公所)里有大小两块牌子:大的有两张方桌子大,上面画有红松,是横挂的;小的有一张半桌大,上面也画有红松。大的叫大牌,小的叫小牌。出'茶道'不上牌,出'大道'才上牌。出'大道'既能'独出',也可以几个人'合出'。"而作为光裕社成员,在祖师生日那天"除了聚叙之外,每人可领到小泥菩萨一尊,青桃糕一副和灯笼一盏"。祖师信仰是近代以来行业公会身份认同、凝聚人心的重要渠道,属于演艺行业的评弹如此,各类工商业行业公会也莫不如此。徐云志口述则从另一视角记录了行会的历史,尤显生动和真实:"出'大道'就麻烦了,先要同师父商量,征得师父的同意。如果师父小气,或者欠师父的银钱和贽金未付清,师父就不会答应。有的师父还要乘机敲竹杠,叫你送他三五十元钱。师父同意后便到公所去说,由艺徒办三桌酒席,请出过'大道'的人吃,还要向公所缴十元出道费。"这是"大历史"之外的"小历史",足以丰富人们对于光裕社的想象空间。光裕社在评弹艺术发展中处于核心地位,为激励竞争、推动艺术交流而举办的"会书"是一年的盛典。"光裕社有一个惯例,每年农历十二月,要举行一次会书,为期约十天,届时社员要到苏州集中,听候分派,参加会书演出。会书是艺人冒尖的好机会,带有'跳龙门'的性质。"在20世纪初,光裕社发展史上的一个重要事件是上海分社的成立,由光裕社副社长朱耀庭担任上海光裕社首任会长,由此标志着评弹的中心由苏州转移到上海。至于光裕社上海分社的情况所见资料不多,分社与上海评弹发展关系等也所知不详,皆有待于口述挖掘。而在不少老艺人回忆中,都谈及较之光裕社,润裕社富有新的气息,如"'润裕社'同人之间极讲义气","上海润裕社的艺人比较苏州光裕社的艺人团结"。也没有光裕社那样森严峻立的门户之见、男女之别,但对于上海润裕社的具体情况我们仍不甚了了,这段史实亟待整理。而普余社因倡导男女合演而为光裕社所排斥,普余社早期男女合演情况,与职业女弹词之间关系,与江南社会风气的转换,等等,都应通过老艺人口述进一步梳理。

至于1949年后的评弹团体,可视其为社团的另一种转型和延续,评弹在体制化轨道上发展,与政治的关系也愈加紧密,因此,中华人民共和国成立后的社团史内涵更趋复杂。比如,1951年上海18位艺人发起成立上海评弹团的历史已为大家所熟知,而对江南其他评弹团组建历程尚不甚了了。又如,对中华人民共和国成立后评弹集体化的历史叙事已经定型,但是在评弹艺人组织起来的过程中有无不同意见,则值得思索。我在采访评弹研究前辈周良时,他就提到20世纪70年代,在过去的档案中,看到了1957年一位评话演员给当时的文化部写的一封信,信中反映,评弹"斩尾巴"是不对的,要重视传统书目;评弹演员是个体劳动,不应该组成集体。这种看法在当时是否具有代表性?需要通过老艺人口述提供更多佐证。

社团史还应涉及评弹票房的发展。评弹票房兴起于20世纪初的上海,其后苏州也有票房活动。上海的知名票房有和平社、友联社、银联社等,都已记录在案,但是更多的社团历史空白有待艺人口述来填补。1949年,17岁的薛君亚入上海票房学唱评弹,她的口述价值在于具体呈现了新旧交替的时代节点中票房形态的转变。有的票房衰落消隐了,有的票房则通过自我调适,努力融入新社会。所幸的是,评弹票房活动在今天的苏沪等地仍不绝如缕,比如苏州评弹鉴赏收藏学会、苏州评弹之友社、上海鲁艺评弹沙龙、茉莉花评弹沙龙等。研究者也应该对这些草根组织投去更多关注的目光,通过口述记录它们的成长历程。评弹本是市井艺术,评弹在民间的存在和演变正预示着这朵曲艺奇葩的未来命运。

访谈评弹艺术家的一些体会

潘 讯

20世纪60年代,评弹研究界就已开始注意抢救记录老一辈艺人的口述史料,并设法及时予以刊布,形诸卷帙,惠泽后世。近年来,在苏州文化界老领导周良先生的主持下,还先后编辑出版了汇集众多评弹老艺人谈艺录的《艺海聚珍》《评弹口述历史》等书,这些珍贵文献已经成为从事评弹研究的必备资料。朱栋霖教授是国内高校界较早注意推动开展评弹学术研究的学者之一,早在2003年,他就在苏州大学主持开设了一门选修课"苏州评弹鉴赏",课程内容以苏州评弹基本知识为框架,结合评弹流派、代表书目的鉴赏与专题研究,以培养大学生对评弹艺术的爱好、鉴赏及初步研究的能力。在他的整体构想和学术框架中,将记录整理艺术家谈艺录作为保护苏州评弹和开展评弹学术研究的一项基础性工作,通过记录评弹艺术名家的口述,为评弹艺术留下第一手资料。自2008年年初起,在朱栋霖教授的倡议和指导下,我开始对在苏州的评弹艺术家进行访谈、记录工作,迄今已经发表了金丽生、王鹰、邢晏春、邢晏芝等5篇访谈录,字数近7万;最近在我主编的《苏州艺术家研究·金丽生卷》和《苏州艺术家研究·邢晏春、邢晏芝卷》两书中,也将访谈录作为重要篇章。

就我个人来说,访谈工作的收获是多方面的,下面举两个例子来谈一谈。

例如,我在聆听评弹音像资料和对当代艺术家的访谈中,明显感到与前代相比,中华人民共和国成立后评弹演员的说表弹唱更加注重心灵体验和感情投入,表演中"起脚色"("做")的成分有所增加,与老一辈艺人较多采用第三者说表的冷静姿态有了较大区别(当然,这是整体而言,并不排除在个别演员身上表演成分的强弱)。如"丽调"创始人徐丽仙,她演唱的《情探》《新木兰辞》《饮马乌江河》等曲目注重以声传情,感情充沛,形象鲜明,与前辈艺人已有很大发展;刘天韵老先生在《玄都求雨》《老地保》等书目中注重表演与"起脚色",塑造了钱笃笤、老地保等诸多鲜活的评弹人物,曾得到著名美学家王朝闻先生的激赏。我在访谈王鹰老师时,她亦曾顺便提到同辈艺术家,"香香调"创始人王月香先生的某些创作经验,特别是王月香如何深入体验人物,创作出

《英台哭灵》《三斩杨虎》等脍炙人口、感人至深的代表性唱段。王鹰老师告诉我,直到晚年王月香先生在评弹学校教学时,每次教唱到《英台哭灵》仍禁不住热泪沾襟。那是她完全化身为剧中人,深深沉浸到人物心灵中的最真实最自然的情感宣泄。徐丽仙、刘天韵、王月香等人的创作经验并不是个别的,而是这一辈艺术家共通的自觉努力。我认为,这种现象背后深层次的原因除评弹艺术自身由简入繁、由平淡渐绚烂的发展规律和听众欣赏趣味的不断更新之外,与20世纪50年代后国内戏剧界掀起的学习苏联斯坦尼斯拉夫斯基演剧体系热潮也不无关系。20世纪50年代中国政治上高调宣传向苏联"一边倒",随即国内各行各业都开始引进苏联经验,强调体验(情绪记忆)、曾在苏联国内风靡一时的斯坦尼斯拉夫斯基体系直接影响了我国戏剧艺术的发展,从话剧到各地方戏曲都纷纷搬用斯坦尼斯拉夫斯基体系,以示革新与革命。而戏剧始终是评弹最主要的艺术参照系和学习借鉴资源,经过斯坦尼斯拉夫斯基体系改造的中国戏剧自然间接影响到评弹艺术的发展,注重情感体验、注重"起脚色"、注重表演成分、注重塑造人物形象等,成为评弹界普遍的艺术趋尚。

"文革"中评弹曾经被批为"靡靡之音",我访谈的金丽生、邢晏芝一辈艺术家都经历过"文革"的考验,他们被迫远离了心爱的书台,演起样板戏。历史教训往往是复杂多面的,这一特殊经历反而使他们积累了前辈艺人所没有的舞台表演经验,为日后自如地将戏剧元素运用进评弹表演埋下伏笔。在他们初露头角的20世纪80年代,文化生态更趋多元突变,此时传统戏曲逐渐淡出大众视野,流行歌曲、港台电影、电视连续剧成为通俗文化的主流。在全新的文化环境中评弹艺术将走向何处?邢晏芝在访谈中说起:"在'文化大革命'时期,我唱过歌剧《洪湖赤卫队》《白毛女》,学习过话剧、越剧、锡剧、沪剧、京剧等,表现人物的内在情感、心理、思想等方面,如果不学戏剧上的东西,就不可能表现得那么到位。我们那时还去学习布莱希特、斯坦尼斯拉夫斯基体系之类,目的就是为了学会体验角色,表演得更好,而这些东西正是以往老一辈评弹演员所缺少的。"邢晏芝曾经总结自己的演唱理论是"以情托声,音随情回",重在唱"情"是邢晏芝演唱艺术的核心。我听过她的许多代表性唱段,领略过她吸收歌剧发声技巧所创造的"凤凰三点头"的独特唱腔,她那优美婉转的声线完全是人物情感的流动,是她深入体验角色之后的心灵倾诉。邢晏芝塑造的小白菜最为传神,像《密室相会》中一些唱段,"他是奴的老房东,又是奴的老乡邻,他是奴的旧恩人,又是奴的旧情人。这恩是恩来情是情,奴理当

共叙别离情","常言道'知人知面不知心',不要他一味假惺惺,到里面翻面便无情,有哪个劝解谁调停？她走路量来三寸另","你看他微含笑面带嗔,不绝声声把奴秀妹称,叫得奴奴欲断魂。几番欲把寿哥叫,奴噎住了咽喉叫不出声",等等,邢晏芝深深把握角色的内心世界,完全化身为剧中人小白菜,唱出了小白菜在密室中重逢杨乃武时百感交集的复杂情绪,深深叩击着听众的心扉。她还充分借鉴戏剧艺术经验,将这种情感体验贯注于艺术全体,在书台上她的一蹙眉、一颔首、一笑一颦、一声一叹都蕴含着极其丰富的心灵语言,都构成了一个丰满生动的艺术形象。正如朱栋霖教授所说："她以声情并茂的新颖的演唱风格在八十年代书坛脱颖而出,在书坛新老听众的赞扬声中,其实苏州评弹已接受了一种新的美学标准。"这种艺术呈现在老一辈艺人表演中是不多见的。

　　金丽生也有着与邢晏芝类似的艺术经历。金丽生出身一个具有北方血统的家庭,全家喜爱京剧,他的父亲与言菊朋(京剧老生"言派"创始人)相熟甚深,在家庭的熏染下,金丽生从小习唱京剧,七八岁时就能以童声青衣唱《玉堂春》。"文革"中金丽生进入苏州京剧团,演出过《红灯记》《海港》等样板戏,曾为京剧名家胡芝风配过戏(参见胡芝风的回忆文章《金丽生在苏州京剧团的时候》)。因此,在金丽生的评弹表演中我们不难看出京剧艺术的神韵。对此,常常会有人去坐实金丽生的某句唱腔、道白化用了京剧元素,我想重点不在于此。更有意味的是京剧等戏剧表演方法已经融化进金丽生的艺术风格中,沉淀为金丽生的一种艺术质素,这种质素充盈流动无往而不在,却又难以揣摩于具形。我们欣赏金丽生表演的《四郎探母》《双官诰》等曲目,自然可以追索出哪处借鉴了娃娃调,哪段吸收了京剧念白,但更吸引我们的是金丽生那种生气贯注、激情饱满的表演风格,他的台风挺拔苍劲、大气潇洒,他的演唱醇厚高亢、元气淋漓,他是将京剧老生行当的诸多艺术积累运用在了评弹书台上,因此取得了独具个性的艺术效果。金丽生的另一支代表作《林冲踏雪》是苏州评弹传统开篇之一,这支开篇曲调由两部分构成,前部分是陈调,后部分是海曲(由昆曲唱腔衍化而来),刘天韵、蒋月泉等前辈艺人曾有精湛演唱,而金丽生的表演却能从诸多名家中脱颖而出,独具魅力,同样是他吸收了京剧老生、武生等表演行当的艺术经验,再加以含英咀华、融会贯通的杰出创造。我想,看过京剧《野猪林》的听众大约不难从金丽生的演唱中隐约看见李少春派的影子。这种轻松游弋于不同艺术门类之间,博采众长、独树一帜的艺术精神也是金丽生超出前辈艺人之所在。

我认为，重心灵体验，重表演刻画，重角色塑造，是近百年来评弹艺术发展史上的重要事件，金丽生、邢晏芝的艺术经历和口述无疑让我加深了对这段历史的认知和理解。他们作为苏州评弹第一批国家级非物质文化遗产传承人，他们的共同之处在于自20世纪60年代初步入书坛，经过"文革"十年中断，至80年代开始在评弹界崭露头角，并逐渐成为评弹界引领潮流的人物。这二三十年也正是评弹一个重要的发展时期，他们以各自的艺术探索和杰出创造推动了新时期评弹艺术的发展。

又如，传承与创新是评弹界争议最多的话题之一，"文变染乎世情，兴废系乎时序"，时代总是不断张悬出新的美学标准，引领着艺术发展嬗变。评弹的发展也是这样，陈调体现了陈遇乾时代的美学标准，马调体现了马如飞时代的美学标准，蒋调体现了蒋月泉时代的美学标准……但是，所谓发展，必须兼具传承与创新两种质素，没有无传承的创新，也没有无创新的传承。这一点在我访谈的艺术家身上都有清晰的呈现，他们既有各自严整的传承和脉系，也有自己鲜明的艺术个性和创造，并将两者融合在一起。

我曾向王鹰先生探问"快徐调"的来历。她告诉我，"文革"后传统书开放，她重拾《三笑》，此时徐老已经故世，她改说上手的书。20世纪70年代末至80年代初，评弹听众所欢迎的女声唱腔是婉转流丽的"丽调"、激情跳跃的"王月香调"，如果王鹰再以缓慢柔软的"徐调"面世显然已经不能满足听众的要求，她悉心揣摩王月香的"快调"并有意借鉴电影插曲、流行歌曲的音乐元素和节奏，逐渐将男声"徐调"调整为适应女声演唱，同时加强了节奏和旋回，在上海一唱走红，老听客誉之为"快徐调"，风靡一时。传承与创新不是非常生动地体现在王鹰身上吗？

晏芝调最初称为"祁俞调"，在访谈中，邢晏芝曾向我回顾传承老一辈艺术精华，熔冶陶铸，创立流派的过程。祁调的演唱特点是低沉宛转、一唱三叹，因此有"迷魂调"之称。20世纪70年代末，邢晏芝在上海演出，专门向年迈的祁莲芳老艺人拜师学艺，成为正宗祁调为数不多的传人之一。祁调是晏芝调最主要的唱腔来源之一，我比较听过祁莲芳和邢晏芝演唱的祁调代表作《双珠凤·霍金定私吊》，祁老的演唱气息低沉，细若游丝，飘忽续断，传达出霍金定悲痛逾度、神思恍惚的情态心理，但是整段50多句唱词的运腔旋律变化不大，情感的波动亦不显明。邢晏芝则对这段演唱做了新的处理，她只在唱篇开首"可怜哭急叫一声夫，喉咙噎住口含糊。曾记得那年桃月初三会，与君家得见在后园圃"等几句比较完整地承续了祁老那富于特色的传统唱法，后面的唱腔，她

则做了新的处理,她着意增强了唱腔的回旋和波动,阔益充实了人物的情感空间。如果说,祁莲芳着重于唱出霍金定的哀痛倾诉,那么邢晏芝在表现霍金定哀痛的同时,还唱出了她内心的空寂凄凉以及回顾往昔柔情缱绻等复杂情绪,深深感动了新一辈观众。多年来,邢晏芝皮藏着从晚年祁老嘴边抢救下来的珍稀录音,她无疑深刻领会祁调的演唱精髓,但是她没有停留在单纯模拟祁老唱腔的外在特征,而是将祁调精髓融化在自己的艺术创造中,呈现出崭新的艺术风貌。

金丽生是李仲康调唯一的嫡系传人,他在访谈中曾经向我追述学唱李仲康调的曲折经历。一般认为李仲康调的特点是高亢激昂,节奏感强,有金属声。金丽生体悟到李仲康调并不是一味地高亢,而有内在的节奏和分寸,演唱的旋律与伴奏的旋律融合在一起,高亢与平缓、拔尖与回旋、激烈与舒展之间有着自然的过度和转换,这是金丽生在长期演唱李仲康调的实践中得出的经验之谈,他也将这种体会创造性地运用到自己的演唱艺术中。金丽生演唱的《三大宪大堂翻案》是《杨乃武》中一段李仲康调代表性唱段,李仲康先生本人也有录音传世,这一唱段描写小白菜在三大宪堂上反复犹疑的心理矛盾,翻案与否纠结在小白菜心中呈现出四个层次,李仲康调的强烈节奏感有助于表现小白菜内心的曲折和矛盾。但是比较一下,就能够发现金丽生对于李仲康调做了较大发展。李仲康的嗓音清亮高亢,有金属声,但是他的演唱风格很大程度上得自李子红铿锵跌宕的琵琶伴奏,演唱与伴奏之间平分秋色,在很多时候我们是通过李子红的琵琶伴奏来感受小白菜情感的起伏。金丽生的处理则是让演唱从伴奏中凸显出来,他运用高亢醇厚的嗓音,激情饱满的演唱,将小白菜的心理层次区分开来,而伴奏则回归到相应的烘托位置。在金丽生新的演绎方式中,我们既看到了他多年来对李仲康调的沉浸涵养,也看到了他顺应新时代听众审美要求的拓展与超越。

总之,在这些艺术家身上,传承与创新不再是一个空悬的理论问题,他们以自己的成功实践弥合了无谓的争议,推动着评弹艺术在21世纪的新发展。

评弹口述历史的转型与超越

潘 讯

在唐力行先生"从历史学角度重构苏州评弹"的理论框架中,评弹人的口述历史占有重要而独特的学术地位。唐先生的宏愿是记录100位评弹人的口述历史,这100位评弹人,包括说书人、行业管理者、书目的创作者、书场经营者、票友、听众等,希望通过系统、科学地记录他们的口述史料,弥补档案、方志、文集、报刊等史料的不足,从而使重构的评弹历史更接近历史的本真。口述历史又分为三类,分别是回忆录、专题口述和专题讲座。我清楚地记得,早在10年前,唐先生就在给我的一封信中披露了评弹人口述历史的学术理想:"在口述史方面,我的计划是要做一百个人。前年去台湾地区,当地的大学做了一百个昆剧演员的口述史,给我印象深刻。"现在经过五年多的努力,百人口述史如一座学术宝塔即将浮屠结顶,望气识宝,睹之俨然。在这百人口述史中,"苏州评弹与江南社会"系列讲座又显得更加视角多元、体系完整、思考深入,不仅为重构评弹史提供了丰富史料,而且还带来评弹研究的视野拓展和理论推进。

评弹口述历史可追溯至20世纪60年代初,最早自觉记述老艺人从艺经历的工作开始于苏州。1961年,苏州市曲联(曲协前身)艺术组就专派何云龙、钱江二人记录周玉泉等老艺人的口述艺事,留下了原始记录,编成《谈艺录》一册问世。当年口述历史毕竟是草创阶段,记录与整理都较质朴、原始,近于"语录体",对话题开掘不深,系统性亦不强。之后,苏州评弹界的几位老艺人都留下一些珍贵的口述史片段,如徐云志《我的艺术生活》、曹汉昌《书坛烟云录》等。改革开放以来,在周良先生的组织领导下,开展了几次比较集中系统的老艺人口述历史,比如1978年11月举行的同里评弹艺术座谈会、苏州评弹研究会莫干山年会(1980年)、东山年会(1981年)等,当时老艺人都有劫后重生之感,宝贵的书事、书艺与多年的政治抑郁一起喷发倾吐而出,留下的口述历史主要记录在《艺海聚珍》①一书中。

① 江浙沪评弹工作领导小组办公室,江苏省曲艺家协会.艺海聚珍[M].苏州:古吴轩出版社,2002.

此后,评弹艺术步入衰落期。直到苏州评弹被列入国家级"非遗"名录之前,评弹口述历史工作进展无多,也不为人所重视。这一阶段,许多活跃于20世纪三四十年代书坛、造就艺术黄金时代的老艺人先后陨落,老成凋零,满目萧瑟,造成了无法弥补的损失。

重提评弹口述历史并将之纳入学术视野和理论设计的,正是唐先生以及他率领的上海师范大学中国评弹研究中心学术团队。现在的成就,不仅在评弹界首屈一指,在国内外同类艺术界(戏曲界、曲艺界以及其他"非遗"门类)也独一无二。这是前无古人的大事业。但看这50期讲座、48位讲述者、逾50万字整理稿,就能够串联重构出一部立体多元同时又显出斑斓复调的评弹史。以身份论,48位讲述者中评弹演员21人(其中弹词演员16人、评话演员5人;如按年龄层次分析,老演员11人,活跃于书坛的当红演员10人),评弹研究者17人,评弹管理者8人,评弹书目作者2人,当然有不少人身份是多重的,或是前后交叠的,这里不做细分。以地域论,上海24人、苏州14人、南京2人、美国3人、浙江2人、常熟2人、北京1人,由此可概观评弹艺术和研究群体的地域分布、发展趋势。

由以上简单分析,即可初步看出系列讲座的整体策划和运作模式,体现了评弹口述历史的转型与超越。评弹口述历史不再局限于评弹老艺人的回忆录或谈艺录(旧有口述中不乏涉及社会历史信息,但是静态的、零散的,或只是作为时代背景出现的),而是囊括不同年龄段、不同艺术层次的评弹演员的口述,更有评弹艺术管理的经验与反思,评弹作者的创作心路,国内外高校、研究院及其他机构的研究者围绕评弹的思考与探索,这是一支前所未有的队伍。再深入口述内容分析,愈见得系列讲座的学术价值。有延续艺术研究视角并致力拓宽的,比如朱栋霖《评弹与戏剧》、马克·本德尔《艺术转换与评弹表演》、周锡山《评弹与文学和戏曲的关系探讨》、沈东山《评弹艺术中的民俗文化》、翁思再《略谈评弹蒋派及其同京剧的关系》、都文伟《以吴君玉的评话实例谈"噱头"之功用》等,有从新的学术角度展开、创新研究范式的,比如何其亮《黄慧如与陆根荣——弹词戏曲文本与社会文化变迁》、唐燕能《如何为评弹名家立传?》、张如君和刘韵若《苏州评弹的艺术性和社会性》、周锡山《评弹在江南文化中的地位和意义》、吴琛瑜《空间转向与苏州评弹研究》等。那些渐入老年的讲述者对一生评弹事业的回顾与总结,谈得情真意切,高度浓缩凝练,学术"含金量"高,也不乏知人阅世后的沧桑之感。例如周良《陈云评弹观的历史与现实意义》、吴宗锡的《我的评弹观》、孙惕《我与评弹四十春》、陈卫伯《苏

州评话七十年》、陈景声《风雨一甲子》、赵开生《老书新说珍珠塔》、徐檬丹《我的评弹创作之路》等。当然，在每位讲述者开讲前后，唐老师的引言和小结同样值得重视，体现了唐先生对于重构评弹的系统化思维与路径。

　　50讲的核心话题都围绕评弹的未来与命运而展开，评弹会不会灭亡？评弹还能走多远？其中不少观点有反差、交锋，即便是叙述同一史实也有矛盾、抵触，这种复调性更还原了评弹史的复杂与真实。让我们看到，艺术管理者、演员对于评弹艺术的认知有诸多差异，即便在同一团体内部，对于艺术特性的理解、规律的把握也非一致，其中有代际差异，同代演员中也有差距。苏、沪是评弹艺术的两大重镇，两地评弹界各有艺术传统和社会环境，对评弹保护传承的认知有趋同，也有差异甚至冲突。但正是这种观点的碰撞赋予了评弹发展另一种内在张力。更有一些论述基于个人多年的静观默察、独立思考，敢于针砭时弊、发人所未发，见出骨力与劲道。比如上海评弹团周震华对评弹的理解就有特殊之处，他对杨振雄、姚荫梅、扬子江等人的评价十分中肯。他又述及："评弹音乐的讲唱性，它不是讲求旋律很美，很花哨。它的唱就是说的延伸，所以说，这个也是评弹一个很本质的东西。"又如金丽生的讲述："评弹是一门通俗文艺。这一点我一直坚持。因为外面很多人讲评弹是高雅艺术，我不承认。""（评弹）艺术定位就是说唱艺术，不要去搞评歌评舞。我们就是一人多角，跳进跳出，这是我们的特点，我们基本上是属于布莱希特体系。"

　　相对于"学院派"的理论阐释，在重构评弹艺术和评弹历史中，我更重视来自一线演员的思考。将研究者的观点传导到艺术生产机制中，这有一个漫长而曲折的过程，传导还会出现走样变形。而演员尤其是一线演员在艺术生产机制中处核心位置，他们的认识层面和思想深度引领了一门艺术的走向与活力。50位讲述者中就囊括了当今活跃在书坛的苏浙沪著名演员（评弹名家），他们是袁小良、王瑾、盛小云、秦建国、高博文、陆建华、范林元、姜永春、徐惠新等。他们都在唐力行先生提供的"讲坛"上畅谈了自己心目中的"评弹"，都对评弹的生存状态开展多层次、多角度的反思，他们的讲述使我们对于评弹的生态和历史有了更加丰富的认识。比如，高博文说："一个镇上有茶楼、有书场，成了中老年人主要的聚集、休闲的地方，这种传统还是存在的。这一空间给了评弹生存的机会，还能附着在这上面。算来算去，只有评弹，是最适合他的生活习性、消费水平、接触人群，只有评弹，是适合他天天来的。"袁小良说："我把评弹定位为中老年人的艺术，它不是青年人的，'评弹就青年'只是句口号，是为了推广宣传，最终的听客还是中老年人。"我们不能从理论上悬想一门艺术

的生存状态和发展路径,而是需要从实际调查中做出理性判断。

从历史学的角度重构苏州评弹,势必涉及历史与艺术的关系问题。我认为,历史研究应该是包容和超越艺术研究的,这不仅指史学的客观性,更指历史学研究既要关注艺术发展本身,更要着重关注于艺术生存发展的周边因素,艺术与团体、艺术与市场、艺术与政治、艺术与社会等诸多关系。这些口述历史文本就为我们重构评弹提供了坚实支撑。苏州评弹团原副团长尤志明《评弹演出市场回眸与展望》清晰分析了苏州书场发展的历程与现状,精准指出公益书场、社区书场对评弹发展的"双刃剑"效应。范林元《上海文艺演出市场及评弹现状》、李庆福《中华人民共和国成立后评弹界的改书改人改制》等讲述同样有很高价值。彭本乐《中篇评弹六十年》直击"政治挂帅"年代文学作品的生产创作机制,其中对《大脚皇后》与《龙江颂》的互文性分析极具说服力。他对上海书场的调查报告以散点透视笔法实录书场众生态,信息量最富,充满历史感,是一幅江南书场的浮世绘,也还原了评弹作为一门市井艺术的原生态。最后一位讲述者是来自苏州的评话演员李刚。他在评弹界有一定争议,争议集中在自编自演的现代政治人物作品和他舍评弹本业而进入电视台(《李刚评话》),批评他对传统艺术的失守。由此我想到苏州的另一位弹词演员施斌也是如此,进入苏州广电总台,开播名为《施斌聊斋》的生活新闻类节目。他们主持的节目收视率常年位居同类节目前列,论者以为这得益于评弹艺术的功底,说得没错。这是不是评弹艺术素养的单项输出呢?并不是。在苏州我多次看过施斌、李刚偶尔登场表演,他的表演相当松弛、极富生活气息,常成为场中热点。文学是评弹之父,生活是评弹之母,浓郁生活味是评弹艺术的神魂。我由此领悟到,李刚、施斌的电视台主播脱口秀经历反过来给评弹表演带来一种补充,家长里短的人间温度,柴米油盐的市井烟火,反而增添了艺术的生活气息。唐力行先生着眼于扩张评弹学术版图、还原评弹历史,故而能够做到兼收并蓄、细大不捐。李刚的讲述提供了一种更加质朴、更加本色、更加草根的评弹观,他乱头粗服却能称心而道、毫不作态,足以颠覆我们的某些臆想。

"苏州评弹与江南社会"系列讲座50讲体现了评弹口述历史的转型和超越:由谈艺述往转向文化史、社会史口述;由老艺人单一群体的回忆转向各类评弹人的专题口述;由片段的、零散的口述转向系统、专业口述;由传统记述方式转向学术性的科学记录(文字实录、音像资料)——拓展了评弹的研究空间,为反思评弹、重构评弹提供了宝贵的资料。

一位新苏州人的评弹缘

张育红

跑遍古城书场的外乡人

记者 作为一名外乡人,谈谈您与评弹的偶遇。

潘讯 真是一种"缘分"。我是安徽泾县人,泾县在历代区划上虽不属古徽州"一府六县"范围,但是因为这里与徽州山水相邻、人文相通,应该属于亚徽文化圈,也是传统文化底蕴深厚的地方,有"汉家旧县,江左名区"之称。你知道,安徽传统戏曲发达,是黄梅戏的故乡,徽剧又是京剧的源头之一,还有极具地方特色的花鼓戏、目连戏等。生活在这样的地域文化中,从小我就比较喜欢各种民间文艺,也包括戏曲艺术,养成了一种兴趣。苏州评弹中《玉蜻蜓》《珍珠塔》等经典故事,在晚清也传播到徽州地区,我们从小口耳相传,比较熟悉。比如《珍珠塔》中有个势利太太陈夫人——说她是"方卿姑母",徽州也用这个词来形容势利刻薄之人。

我初到苏州是 2003 年,已是 21 世纪初。可是如果用心去发现,古城里评弹遗风犹存,幽巷深处有几家书场,走进去看真是"画廊金粉半零星,池馆苍苔一片青",有一种古典美,还有电视书场、广播书场,这对我也会产生一定影响。

在苏大读研究生的时候,导师朱栋霖先生正在编写三卷本的《苏州艺术通史》,他也鼓励我们同学研究一门苏州艺术。我当然喜欢昆曲,但是又考虑到昆曲研究者多,评弹相对较少,学界关注也不够,所以选择了评弹。就这样十几年走过来,从欣赏到研究,到写一些文章、著作。

记者 您如何跨越了语言的隔膜,去喜欢评弹、进而研究评弹?

潘讯 说起语言也很奇妙。我从小在乡下长大,说的是"泾县话",那"泾县话"到底是个什么话呢?我们自己并不知道。以后学了语言学,才知道我的方言属于吴语宣州片(泾县属宣州),算是苏州话的远亲。这两种方言初听起来差距很大,但是有几条关键的脉络相连,打通了脉络,一通则百通,语言就不再构成障碍,听懂评弹也相对容易。

我走进评弹有几个方面,其一是去书场听书,我把书场当成近距离观察苏州市井社会的一个窗口。评弹有很多老听众,在他们身上,保留了老派苏州的生活方式和传统文化的印记。那时候我跑遍了古城的书场,一个年轻人经常跑书场,还是有点另类的,但是老听客并不对我另眼相看,常常给我一个宽厚而亲切的微笑,大概表示对我的接纳。有一段时间我住在中张家巷,隔壁就是苏州评弹博物馆,馆中附设书场(吴苑深处),每天下午去听书很方便。书场听书的体验与积累也成为我后来研究评弹的一个优势。我住中张家巷时,有个邻居老太太,90多岁了,是苏州一个大家族的后人,她的父亲是同盟会会员。我常常观察她怎样走路、吃饭,日常攀谈,生活习惯,等等,对这些老辈苏州人的接触与观察,使我对苏州评弹的理解立体化了。

其二就是听名家录音,周玉泉、徐云志、蒋月泉、姚荫梅等,都是一代名家响档。看吴宗锡、周良等前辈学者的研究著作。流连在古城里的大小书店、书摊淘旧书,印象最深的是在温家岸的文育山房,从江澄波老人手上买了很多零散的《评弹艺术》期刊、一整套《苏州评弹书目选》,几年积累下来,对评弹的了解逐渐深入了。

我还做了不少老艺人采访,记录十多位苏州、上海老艺人的口述历史,其中包括老一辈的理论家,积累了三四十万字的文字素材。这些老人既是评弹的活字典,也是苏州市井生活的活字典。老艺人大多住在城里的老街小巷中,我记录他们的艺术,同时也记录下他们的生活。走近老人也需要一些"技巧",我采访薛君亚,从她最感兴趣的"票戏"谈起,渐渐提起她的话头。访谈邢晏春,我们对饮了一斤花雕,他就放开对我谈。与周良老人对话,他每次都事先拟好详细的提纲,更像是对我"读稿子"……我是怀着"抢救"的心态来做这项工作的,许多老艺人愿意接受我的访谈,我也给他们寄去了采访提纲,但往往在很短的时间内,他们就去世了,我与他们失之交臂,成为永久的遗憾。

当评弹遇上爵士乐

记者 同很多戏曲种类一样,评弹古老而年轻,您认为评弹的年轻表现在哪些方面?

潘讯 "古老而年轻",泛泛而言可以这么说,但是我个人觉得评弹毕竟是一门传统艺术,走向暮年的艺术,是一门"非遗"。

但是,评弹又有不少"年轻"的特质,主要是这门艺术的开放性、包容性、表演上的柔性。

首先,评弹在表现当下生活方面比较顺畅,没有违和感。比如,在20世纪五六十年代直到80年代曾经涌现了一批反映现当代生活的新书目。他们在说表、音乐、唱腔乃至人物塑造上都有创新,特别是一些中篇作品更具崭新气质,比如《一定要把淮河修好》《青春之歌》《白毛女》《真情假意》等。虽然不可避免地受到时代思潮的影响,但是达到了那个时代的艺术高峰,对今天的评弹创新仍有借鉴意义。

其次,艺术表演上的柔性灵动。戏曲要严格按照剧本来,较少临场发挥,评弹表演则可长可短,可以自由穿插,可以跨越,闪回,又可以跳脱,接续,说书人还可以跳出来评述,有如现代影视剧的叙事方式,构成了另一种"现代性"。

第三,评弹会"噱"、要"噱"。噱乃书中之宝,评弹中的幽默与讽刺,特别是那些与当下对话、与时代撞击产生的讽刺,最能够点燃观众的激情,是这门艺术生命力的体现。

记者 我留意到评弹近年做了一些创新尝试,去年曾在文化艺术中心上演的《新乐府》,评弹名家高博文、陆锦花与爵士乐、大提琴联手,演绎一种前卫的音乐形态,您个人怎么看待这种跨界?

潘讯 在评弹界,高博文爱玩跨越。其实,艺术家创新背后的推手是文化氛围的活跃和艺术市场的活力。据我所知,在上海音乐厅2017年新乐季中,3月将一连推出3场民乐跨界音乐会:"古韵新弹——高博文和他的朋友们新评弹音乐会","绘笙汇瑟——张梦作品演奏音乐会","当德彪西遇上杜丽娘"钢琴昆曲音乐会。

跨界是拓宽传统艺术生命力的重要渠道。有些人可能认为跨界、混搭会使评弹原真性丢失,我认为这恰恰显示了评弹在当下的生命力、评弹多种表现的可能性。

推动艺术发展最深厚、最持久的动力是市场。正是市场推动,造就了历史上评弹的名家辈出、流派纷呈、书目翻新。艺术传承保护应该是"活保护",而不是"死保护",去年上海以众筹方式推出新编中篇弹词《林徽因》,我先不做艺术分析,我关注的是他们直面市场的探索。在市场面前,你不得不注重营销,不得不重新进行市场分析与观众定位,演员不得不动脑筋,考虑怎样才能玩出新花样。

评弹界应该有直面市场也就是直面观众的胸襟,从更高的立意、更广的视野来考量评弹艺术的命运和将来。艺术是思想与灵魂的自由飞跃,有什么不能包容呢?路是在各种探索、尝试中逐渐明晰的。

拉低观众年龄层

记者 艺术人希望借由这些创新,把戏曲观众的年龄拉低。据您了解,就评弹而言,苏州目前的受众年龄结构如何?"拉低观众年龄层"是一种可能吗?

潘讯 在苏州,评弹受众整体上还是老年人居多。当然,不能忽视这些听众,他们代表了评弹的群众基础,他们当中不乏"老听客",一肚子"评弹经"。

评弹听众中也出现了一些新的气息,有些受过高等教育、传统文化修养较高的年轻人,逐渐喜欢上了这门艺术。在他们看来,评弹尤其是弹词曲调、音乐,是一种"静"的艺术、"慢生活"的艺术,符合人们对于江南的想象。但是,这部分听众还比较少,没有形成群体性现象。在北京,京剧就有很多年轻粉丝,他们追剧也追星,具有鉴赏力。程派青衣张火丁的粉丝就非常多,他们通过微信群热烈互动,就像过去追捧梅兰芳的"梅党",在一个凝聚力很强的群体中交流探讨艺术,促进艺术家的提升,为艺术注入活力。

至于说"拉低观众年龄层"应该是一个逐渐培养的过程,希望通过努力使评弹受众的年龄结构达到一个比较合理与良性的状态。我对评弹是充满希望的,我的底气来源于评弹的底蕴,人类无论如何发展,讲故事、听故事都是最基本的精神需求。

苏州政府"传统艺术进大学校园"的工作做了多年,其意义首先是在高等学府、大学生中间营造一种亲近文化、致敬传统的氛围,大的氛围形成了,评弹的社会生态就慢慢优化了。学生时代尤其是幼年对某种艺术的接触是影响一生的,它沉淀在人的记忆中,到了人生的某个节点,你可能会突然为她着迷。进校园对演员的提升也有很大帮助,高校受众群体普遍文化素养比较高,鉴赏力比较高,在交流互动中,艺术的品质也提升了。

我最终的希望是,年轻人不仅对评弹有碎片化的欣赏,更能出现年轻的评弹鉴赏家。

评弹与 IP 搭界

记者 你曾经在一篇文章中论及评弹与市民文学很深的渊源,当今 IP 大火的背景下,评弹是否尝试走 IP 途径,寻找更多适应当下的故事脚本?

潘讯 我那篇文章的整体观点是,评弹的生命密码之一就是与市民文学携手,从"三言二拍"到鸳鸯蝴蝶派直到今天的网络文学构成了市民文学的一条脉络,而评弹发展在其重要的两个阶段都是与市民文学崛起紧密结合的,从

而获得了较高的文学艺术品位。

我认为评弹面向未来一个重要的探索是携手网络文学,采取IP模式。中国网络文学用户已经超过3亿,网络文学每日更新文字量达1.5亿,每年新增网络文学作品200万种,这是真正的市民大众文学。《琅琊榜》《三生三世十里桃花》《大唐荣耀》等大火的剧目,都是IP产品,评弹也不妨从中寻找自己的脚本。

评弹其实是一门触觉敏感的艺术,当年张恨水的《啼笑因缘》刚刚连载,评弹界就将它改编成长篇演出。评弹界应该密切关注当下文化前沿和重要文化事件,比如,2015年,金宇澄长篇小说《繁花》获茅盾文学奖,好评如潮,改编呼声也此起彼伏。上海大世界为庆祝落成100周年,就约请高博文改编《高博文说繁花》,评弹版《繁花》成为首个改编的舞台作品,这体现了他们对市场和前沿敏锐的捕捉能力。

我看过《繁花》,觉得还是很适合评弹改变的:其一,叙事双线,长篇评弹书目都是双线叙事,适合日夜场演出形式;其二,琐碎细腻的市井描写,跟评弹的味道、气质很搭。作者金宇澄说:"写《繁花》,我耳边一直有一位苏州口音的上海老先生,一个人慢慢讲,声音不温不火,不高不低。"很难说这是评弹影响了小说还是小说影响了评弹,我将之看作是传统评弹艺术对当代吴地叙事人刻骨铭心的影响。

(刊于2017年3月30日《姑苏晚报》)

后 记

从 2008 年开始,在周良、朱栋霖、唐力行等前辈的指导下,我着手对苏州评弹的老先生们开展口述历史的整理。时光如急滩流水,倏尔已 10 年过去。10 年工作主要集中在前半段,本书收录的 7 位评弹老人口述主体部分,相继完成于 2008 年至 2012 年间。此后,因为多种因素,这项工作搁置起来。

但是,时不我待,做老人的口述历史,真是一项抢救性工作。就在这 10 年间,我于 2011 年访谈过的杨玉麟老师已经故去,拟好提纲尚未来得及访问的王月香、薛小飞先后于 2011 年、2012 年遽然离世,我在计划中详细访谈的金声伯先生也在 2017 年驾鹤西行……这些都成为无法弥补的憾事。因此,2018 年以来我又围绕一些题目,对几位评弹老人进行了补充采访,希望他们把心中的"宝贝"吐出来、留下来。这就是收录进本书的最近三篇口述史:周良谈改革开放 40 年的苏州评弹、金丽生谈《杨乃武》和邢晏春谈《杨乃武》,所谈内容与他们之前的口述或有重复,但是作为专题访谈,这批口述资料更加深入细致、完整系统,读者自能鉴别体会。

口述历史是一个专门的研究领域,在十年多的学术训练中,我对苏州评弹口述历史也形成了自己的宏观架构,作为附录收录进本书的《关于"苏州评弹口述史(百年)"的构想》就比较全面地表达了我的研究思路,即"评弹百年口述史结构以艺人史为中心,旁及艺术发展史、书目传承史、流派演变史、书场史、社团史等部门或专题,以从多侧面呈现百年来评弹经历的风云变幻,以及与江南社会之间的因应、互动关系"。口述历史也有力地支撑了我的评弹研究,近年来我在撰写《一曲琵琶凄婉绝——徐丽仙传》《典范苏州·听声·评弹》等书时,都得益于老艺人的访谈录。从他们吴侬软语慢条斯理地谈往忆旧中,我一点一滴触摸到历史的温度、江南的神韵、评弹的魅力。

当然,百年口述史这样一个宏大框架,非凭一己之力所能承担。尤其是 10 年中的前半段,评弹口述历史还很少引起人们的关注和投入,我的工作是在孤独中默默进行的。看着老先生们身后长长的背影,我唯有望洋兴叹。

学术风气的转移常常给人意外的惊喜。就在我深感寂寞的时候,上海师

范大学唐力行教授正发下宏愿,他将带领他的学术团队记录100位评弹人的口述历史,其视野和方法也突破了传统范畴,口述者拓展为说书人、研究者、行业管理者、书目创作者、书场经营者、票友、听众等。从2013年开始到2018年年底,百人口述历史已近完成,将由商务印书馆出版《光前裕后——一百个评弹人口述历史》,这是苏州评弹研究的又一重要创获。

我的这本书近20万字篇幅,揭开的仅仅是评弹历史的冰山一角,但是亦不乏其特色与价值。我的访谈侧重于艺术传承,重点记录评弹人的学艺、师承、表演书目及艺术风格,并由口述者本人追溯记录到上辈的艺术史料,以求梳理代际艺术源流、丰富评弹传承谱系。同时,我也兼顾到艺术家的个人生活,由此勾连起当时的社会背景和人文环境。当然,这种历史书写只能是信笔点染,还不可能做到工笔细画,更多的历史图景有赖于读者的感悟联想来加以填补、复原。我做口述历史的具体方法则是:广泛收集、深入研究口述人的生平艺术,事前提供采访提纲使口述人做好充分准备,在访谈中时刻注意与口述人互动交流,做好全程录音,特别是对那些逾越原有提纲的谈话内容,及时加以笔录点醒,它们往往是历史的眼睛、艺术的精髓;文字整理严格依据录音原貌,不避烦琐零碎重叠絮叨,仅在语序、词句间略做调整,使之文从字顺而已,这不仅是为了多存史实,更期望读者能够透过我的文字感受到口述人的谈吐与风神。

本书的7位口述者,是我评弹研究的引路人。除杨玉麟先生已经故世外,其最年长者周良先生今年已93高龄,以下依次为薛君亚老师87岁、王鹰老师82岁,金丽生与邢晏春两位同龄75岁,邢晏芝老师71岁,都是古稀以上甚至耄耋之年了,对于他们的艺术成就和清贫坚守,我始终充满敬意。需要说明的是,10年来我所做的口述历史尚不止此数,如我还访问过吴宗锡、彭本乐、江文兰、程若仙等评弹老人,这次成书来不及整理编入了。

本书的整理出版得到了各方面的关心:江苏省委原副书记顾浩同志不顾溽暑挥毫题签,业师朱栋霖先生惠然赐序予以嘉勉,受访者本人及周明华、姚萌、孙伊婷等诸友提供了本书的部分插图照片,苏州市职业大学吴文化传承与创新研究中心将本书纳入出版计划,母校的苏州大学出版社在编辑环节的精益求精更使拙著生辉傅彩,在此一并表示深深感谢!